KB079711

한국 동시대 미술
1998 – 2009

한국문화예술위원회

이 책은 한국문화예술위원회의 후원을 받아 제작되었습니다.

한국 동시대 미술
1998 – 2009

반이정 지음

미메시스

미니1988~2004와 니키1990~2007를 추억하며

서문

한국 동시대 미술, 2000년 전후의 지형도

이 책은 2000년 전후의 한국 동시대 미술의 흐름 가운데
1998년부터 2009년까지, 딱 12년에 집중한 책이다. 세기가
바뀌는 이 짧은 시기에 우리 미술계는 압축 성장을 경험한다.
1997년 외환 위기 직후 헌정 사상 첫 정권 교체가 있었고 세상
전체가 구조 조정을 겪으면서 이전과는 다른 세상이 출현하고
있었다. 우리 미술계의 세대교체도 이때 이뤄진다. 책이 다루는
시기와 내가 미술 이론 전공을 선택하고 평론가로 등단하고
현장에서 활동한 시기는 거의 정확히 겹친다. 그런 연유로 이 책은
지나간 나의 미술일지이기도 하다. 2000년 전후 한국 동시대
미술사를 현장 비평가의 감각과 기억으로 풀어 쓰려 했다.
　이 책의 발단은 2009년 어느 미술대학 강의에서 시작됐다.
한국 동시대 미술을 주제별로 이해시킬 방법을 궁리했으나
마땅한 교재가 시중에 나와 있지 않았다. 유명 미술가들을 비평한
작가론 묶음은 보였지만, 2000년 전후의 한국 동시대 미술의
흐름을 짚는 자료는 존재하지 않았다.
　그때의 강의안을 원고로 정리한 작업이 『월간미술』에서
2012년부터 2년간 연재된, 그래서 이 책의 초벌 격인 「9809

레슨」이다. 하지만 이 책은 4년여의 수정을 거쳐 연재물과
목차만 같을 뿐, 내용과 분량 면에서 차이가 큰 결과물로 상향
조정되었다고 자부한다. 목차가 다루는 12년(1998~2009)을
12개의 독립된 주제로 풀이하여, 2000년 전후 한국 동시대
미술을 〈지도〉 보듯 조망할 수 있게 짰다.

 1998년은 새로운 동양화다. 정권 교체와 함께 동양화단도
새로운 세대의 출현을 맞는다. 그들이 후일 〈동양화와 닮지
않은〉 새로운 주류 동양화의 미학을 형성시킨다. 1999년은
대안 공간 혹은 새로운 전시장의 출현이다. 공간이 변하자 그
안에 담길 내용물도 달라졌다. 2000년은 일상이다. 추상 미술과
사실주의의 양강 구도가 무너지자, 미술은 일상의 다양한 삶에
주목하기 시작한다. 2001년은 표현의 자유다. 세상은 민주화
됐으나 표현의 자유를 검열하는 문화는 여전했고, 뉴스 사회란에
보도되는 미술계 사건이 무려 세 건이나 터졌다. 2002년은
사진이다. 시각 예술에서 서자 취급 받던 사진이 디지털 사진기의
확산으로 창작과 소비의 주요 플랫폼으로 떠오른다. 2003년은
팝 아트다. 동시대 감성을 지배하는 대중문화의 영향력에
호응해서 팝 아트의 입지도 두터워졌다. 나아가 팝 아트가 아닌
동시대 미술 중에도 예능 코드를 차용해서 변별력을 확보하는
작업을 쉽게 만날 수 있었다. 2004년은 미디어 아트다. 주요
미술상과 공모전에서 미디어 아트가 선전하는 일은 공식이
됐다. 그럼에도 미디어 아트는 짧은 전성기라는 내재된 속성을
해결해야만 했다. 2005년은 극사실주의 회화와 메타 회화다.
대중이 선호하는 〈잘 그린〉 그림과 작가적 자의식이 투영된

회화는 서로 닮은 데가 있다. 그들이 만나고 갈라서는 지점을 다룬다. 2006년은 관객이다. 소통에 번번이 실패하는 현대 미술의 오랜 고민은 관객의 손으로 작품을 완성시키는 방법을 발견한다. 2007년은 미술 시장과 사건이다. 인구에 회자되지 않는 현대 미술이 이해의 언론에 자주 오르내렸다. 2008년은 여성 미술가다. 여성 인권과 정치적 올바름에 주목한 선배 페미니스트 미술가와는 달리, 개인의 욕망에 몰두하는 신세대 여성 미술가들이 출현한다. 이들은 페미니스트로 규정되는 걸 거부한다. 2009년은 미술 비평이다. 의사소통 수단으로써 글과 말은 사용하기 몹시 까다롭고 번번이 위험한 도구로 전락하기도 한다. 비평의 위기란 글과 말의 이 같은 속성에서 초래되기도 한다. 이 책을 펴내는 지금 나의 직업적 딜레마이기도 하다.

12개의 주제 속에서 중복해서 출현하는 미술인의 수는 많다. 김동유, 김홍희, 오인환, 유목연, 장지아, 정연두, 조습, 최정화, 현태준 등은 두 장 이상에서 반복해서 인용되거나 각 장의 대표 인물로 소개되는 미술인들이다. 이런 현상은 단일한 미적 지향에 묶일 필요가 없어진 동시대 미술의 다변화된 조건 탓에 가능한 것이다.

동시대 미술도 한 시대의 일부이기에 각 장 도입부에 해당 연도의 시대상을 요약했다. 기왕이면 각 장의 주제와 연관 있는 시대상을 골랐다. 요컨대 팝 아트와 묶인 2003년의 시대상엔 팝페라 테너 임형주가 애국가를 부른 노무현의 대통령 취임식이 소개되는데, 설마 임형주와 노무현 대통령이 팝 아트와 연관 있는 인물일 리 없다. 그럼에도 노무현 대통령의 격식 파괴나 팝페라

가수에게 대통령 취임 때 애국가를 요청하는 파격은 팝 아트의
속성과 통하며, 나는 그것을 당대의 시대정신으로 봤다.

　　독립된 12개의 주제를 해석하는 일은 내 능력을 넘어선
작업이었다. 이 책의 초안 격인 『월간미술』 연재 때 마감을 전후로
집필 중인 주제가 예외 없이 꿈에 등장할 만큼 압박이 컸다.
마감을 하루 앞두고 원고지 100매 분량을 탈고할 때면, 대학원생
시절에 주제 발표를 완성하느라 쩔쩔매며 밤새던 지난날이
떠오르기도 했다. 그럼에도 오랜 수정과 고민 끝에 우리나라
동시대 미술의 전체 지형도를 미술 전공자는 물론이고 일반인
독자가 막힘없이 읽어 낼 수 있도록 구성했다.

P.S. 본문을 보조할 도판을 수소문하는 과정에서, 허술하고
소홀히 관리되는 우리의 기록 문화도 새삼 확인한다. 적지 않은
미술 기관들이 그들의 과거를 기록한 사진을 보유하고 있지
않았다.

<div align="right">

2017년 12월
반이정

</div>

차례

1998

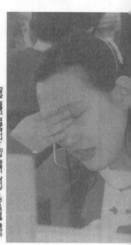

괴로운 여성대권

김대중 김종필 공동 정부. 1998년 출범한 김대중의
국민의 정부는 헌정사상 최초의 실질적 정권 교체로
평가되지만 김종필의 자유민주연합과의 후보 단일화로
집권한 DJP 공동 정부라는 한계를 안고 출발했다.

동양화

뉴웨이브

1997년 IMF 구제 금융 요청과 국가 부도 위기는 이듬해
정권 교체는 물론이고 미술계의 세대교체도 함께 가져왔다.

'이럴수가…'
김순철기자
환율이 사상 처음으로 달러당 2,000원대를 넘어서자 외환은행 외환딜링룸에서 한 딜러
가 두 손으로 얼굴을 감싸고 있다.

IMF 외환 위기, 정권과 미술계의 구조 조정

기득권 세력의 저항이 이미 시작됐는데 첫 내각마저 개혁성이
의심스런 인사로 채워져 새 정부의 앞날이 걱정된다.
— 경실련, 참여연대, 환경운동연합, 한국여성단체연합 등 4개
시민 단체 공동 성명

1997년 대선은 외환 위기를 가져온 김영삼 정부의 실정으로
야당에 유리한 국면이었으나, 대선을 앞두고 청와대 행정관들이
휴전선 인근에서 북한의 무력 시위를 요청한 〈총풍 사건〉이나
보수 언론사의 색깔론 공세로 김대중 새정치국민회의(이하
국민회의) 후보는 이회창 한나라당 후보에 고작 1.6퍼센트
득표율 차이로 대통령에 당선될 수 있었다. 1998년 출범한
김대중의 국민의 정부는 헌정사상 최초의 실질적 정권 교체로
평가되지만 김종필의 자유민주연합과의 후보 단일화로
집권한 DJP 공동 정부라는 한계를 안고 출발했다. 보수당
자유민주연합과의 연합 정부인 만큼 보수 인사로 채워진 첫
내각 발표에 〈김대중 정부에서 가장 개혁적인 사람은 김 대통령
자신〉이라는 우스갯소리가 세간에서 떠돌기도 했다.
　　1997년 외환 위기로 미술 시장도 얼어붙었다. 주요 화랑들은
그해 연말부터 1998년 사이 국내외 소장품을 20~50퍼센트

할인된 가격에 내놨고 김환기, 장욱진, 남관, 권옥연, 전혁림 같은 거장의 그림 250여 점을 시중가의 20퍼센트 선에서 경매하기도 했다. 〈조각 작품 파격 경매〉에선 158점이 나와 138점이 낙찰됐는데, 전시 가격의 20∼30퍼센트 선을 출발해서 40∼50퍼센트 선에서 낙찰되었다.[1] 1997년 IMF 구제 금융 요청과 국가 부도 위기는 이듬해 정권 교체는 물론이고 미술계의 세대교체도 함께 가져왔다.

1 정재숙, 〈한국 미술 자존심까지 떨이 판매 – IMF 위기 겹친 미술계 바겐세일 붐〉, 『한겨레21』, 제198호(1998.3.12).

김학량의 난(蘭), 김학량의 난(亂)

> 결국 문제는 삶이라고 생각합니다. 과거 지식인 화가들에게
> 지필묵은 근본적으로 쓰기(생각 밝히기)의 도구였고 그것이
> 그리기로까지 확장되었던 반면, 지금 우리 삶에서 지필묵은
> 그리기의 도구라는 점입니다.
> ― 김학량[2]

1998년 12월 동아그룹이 운영하는 동아갤러리의 큐레이터인
김학량은 생애 첫 개인전 「문사적 취향 ― 난(蘭)」(갤러리 보다,
1998)을 인사동에서 연다. 철사, 포장용 비닐 끈, 시멘트 같은
잡다한 재료로 난의 운치를 요령껏 전유한 작품들로 채운 전업
큐레이터의 이례적인 개인전은 독창적인 인상을 남겼지만 미술
잡지는 리뷰로 다루지 않았고, 조용히 잊혔다. 개인전이 끝난
이듬해 1999년, 외환 위기로 구조 조정을 단행한 동아그룹은
동아갤러리를 폐관시켰고 김학량도 정리 해고 됐다.

　　난초를 일상 사물로 전유한 김학량의 원래 계획은 첫
개인전에 사군자(四君子)인 매란국죽 전체를 다루는 것이었다.
사군자는 군자에 빗댈 만큼 조선 시대에도 직업 화가보다

2　김학량, 〈지필묵 다시 읽기〉, 『월간미술』(2000.2).

문인에게 어울리는 화목(畵目)이었고, 선비의 인격 수양의
방편처럼 이해되었다. 이에 반해 〈김학량의 난초〉는 외형만
유사한 잡풀, 길에 버려진 전선, 녹슨 철사처럼 천지에 널린
재료로 구성된 〈발견된 사물〉이었다. 하찮은 사물들에서 막연히
추앙되는 형이상학적 가치를 발견하는 역설이며, 동양적인
사유에 연연하지 않고, 난초의 자태와 미적 가치를 현재 삶의
주변부에서 발견한다.

　　동양 미학을 현재 삶에서 사유하려는 김학량의 고민은
그가 기획한 「이민 가지 마세요」 3부작(정미소, 2004, 2005,
2006)으로 드러나기도 했다. 1부 「이민 가지 마세요: 한국
현대 동양화 3인」 전(2004)에선 일간지에 실린 주가 변동
그래프에서 산수화의 능선을 발견하거나, 초고층 아파트 타워
팰리스를 괴석(怪石)으로 전유하거나, 미군 폭격기 팬텀에서
수석(壽石)을 찾아내는 등 박제된 전통 동양화의 화제(畵題)들을
오늘의 풍경 속에서 찾아낸다. 2부 「이민 가지 마세요: 한국
현대 서예 8인」 전(2005)에 출품한 「문방 24우」는 철사, 비닐,
인두, 본드, 글루건 등 총 24가지의 도구로 구성된 작품으로
문방사우(지필묵연)로는 온전히 담기 어려운 창작 환경의 변화를
진술한다.

　　김학량의 「부작란」(2000) 연작 가운데에는 추사 김정희의
「부작란」을 패러디한 작업도 있다. 〈유배 중이던 20년 동안
난을 치지 않다가 어느 날 친 자신의 난(蘭)이 선(禪)의 경지에
도달했다〉며 자화자찬한 추사의 제발은 김학량의 「부작란」에선
〈10년 동안 난을 치지 않은 이유는, 동양화단이 난초에 갖가지

김학량_왜소한 체구의 김학량은 동양화의 새로운 흐름 속에서 〈창작-비평-기획〉 전 분야의 최전선에 선 인물 이었다. 그럼에도 초대형 동양화 전시에 한 차례도 초대받지 못한 이유는 그의 실험이 장르적 경계의 파괴 에서 출발한 탓일 게다.

김학량, 「부작란」, 2002, 20×25cm,
재개발 공사 현장 사진 위에 유성펜.

김학량, 「자생난」, 1998, 건물 허문
자리에서 주워온 시멘트 덩어리와
철사.

상징적 가치를 덧대는 풍토가 못마땅해서였다. 그런데 길가에 난 들풀에서 오히려 난초의 운치를 느꼈다〉는 내용으로 변형되었고, 마른 풀을 찍은 사진이 난초를 대체했다. 재개발 공사장의 철근에서 현대적 난초의 자태를 발견한 또 다른 「부작란」도 있다. 철거 현장에서 삐져나온 철근 뒤로 신축 아파트 단지가 밀려오는 「부작란」은 재건축을 반복하는 한국의 토건 문화를 삐져나온 〈철근 난초〉를 통해 반성하고 풍자한 것이리라.

새로운 동양화 빅뱅

동양화에서 파격적인 소재와 방법 그리고 기획력을 보여
줬어요. 무엇보다 박은영의 그림 「뭘보니-인사동」으로 만든
대형 포스터가 인상적이었습니다. 그 전시에 초대된 작가들은
당시 비로소 변화하는 미술의 물결에 합류한 성공적인 데뷔를
한 것으로 보였습니다. 부러움과 시기의 대상이었죠. 서울대,
홍익대로 양분되어 동문전 위주의 그룹전 경쟁을 하던 당시의
구도 속에서 「화화(畵畵)」전은 서울대, 홍익대를 포함해서
덕성여대 등 다른 대학 출신자들이 뒤섞인 그룹전이었죠. 또
그 무렵 떠오르던 홍대 앞 분위기를 반영한 최금수와 임연숙의
기획도 새로운 패러다임으로의 전환처럼 보였습니다. 「화화」에
초대된 권기수는 같은 해 봄에 관훈갤러리에서 제일 먼저
개인전 「The Show」를 열었으니 새로운 동양화의 시작은
권기수의 제1회 개인전 같네요. 「화화」가 끝나고 전시에 참여한
박은영은 덕원갤러리에서 개인전 「Herstory」를 열었고, 김정욱은
금호미술관에서 첫 개인전을 열면서 일약 스타로 떠올랐습니다.
— 정재호[3]

3 정재호 회고, 이메일(2009.9.16).

「화화(畵畵)」전(덕원갤러리, 1998)은 덕원갤러리 큐레이터 임연숙(현 세종문화회관 근무)과 서남미술전시관 큐레이터 최금수(현 네오룩 대표)의 공동 기획물로, 〈1980년대 수묵 운동 이후 날로 쇠퇴하는 동양화에 새 장을 열어 줄 의도〉로 〈감각적으로 동시대성이 읽히는 수묵화와 채색화 작품들을 모아 본 것〉이었다. 「화화」전의 전시회 판촉도 특이했다. 박은영의 「뭘보니-인사동」(1997)이 인쇄된 공중전화 카드를 초대장처럼 돌렸다. 공중전화 카드를 무료로 배포하는 건 그 시절 나이트클럽의 호객꾼이 쓰는 홍보 방식이어서, 보수적인 동양 화단에선 생소하고 파격적인 장면이었다. 「화화」전은 흔히 학연과 사제 관계로 엮인 동양화단의 분위기와 거리가 있었고 다변화된 매체와 자유로운 스타일로 동양화를 실험한 전시였다. 이 전시에 초대된 작가들 중엔 후일 동구리라는 자기 브랜드를 고안한 권기수, 괴이한 눈매의 정면 초상화 연작을 만든 김정욱, 영상 예술가로 변신한 박은영, 일상을 동화처럼 묘사한 김덕기까지 인습에서 탈피한 동양화가들이 꽤 포함되었다.

전시 포스터와 홍보용 전화 카드에 도판으로 쓰인 박은영의 「뭘보니-인사동」은 부감 시점으로 내려다본 인사동 화랑가 한복판에 하늘을 향해 우뚝 솟은 개인을 그렸다. 동양화에서 흔치 않은 만화적 구성도 눈을 사로잡았지만, 자의식으로 부푼 개인의 모습은 서열과 위계를 중시하는 동양화과의 도제식 교육이나 전통과 정신성을 강조하는 동양화단의 패러다임과 결별하는 개인의 선언처럼 보인다. 이런 화풍은 냉전과 군정이 종식되면서 집단에서 개인으로 중심이 이동하던 그 무렵의

시대정신을 담는다. 「화화」전의 기획자였던 임연숙은 18년 후에 「화화-미인도취」(세종미술관, 2016)라는 이름으로 「화화」전을 재연했다. 동양화 비전공자와 현태준, 김현정, 신선미처럼 대중 인지도가 높은 화가들을 대거 포함시킨 「화화-미인도취」전의 라인업은 십 수 년 사이 동양화의 급변을 실감하게 한다.

이해에 열린 또 하나의 동양화 전시 실험은 「반(反)지필묵」 (공평아트센터, 1998)이다. 〈수묵이 현대 회화로서 건강하게 자리할 수 있는지〉 자문하기 위해 마련된 이 전시에서는 김학량이 서문을 썼는데 그는 많은 수묵 화가들이 지필묵을 정신적인 매체로 간주해서 〈지금-여기〉를 잊고 있다고 지적한다. 유근택이 포함된 3인의 「반지필묵」전은 현재적 일상을 화제로 다뤘다. 이중 유근택은 후일 미술 잡지 인터뷰에서 〈먹에 정신이 깃들어 있다고 생각하는 것 자체가 문제예요. 시대와 먹이 멀어지는 이유도 거기에 있다고 생각해요〉라고 주장했다.[4]

큐레이터 김학량의 첫 개인전, 동양화의 새 흐름을 점검한 「화화」전, 「화화」에 초대된 권기수, 박은영, 김정욱의 첫 개인전, 「반지필묵」전. 이 모두가 한꺼번에 벌어진 1998년은 이후 전개되는 동양화 변화에 도화선이 된 해다.

4 김경아, 〈인터뷰: 유근택·박병춘, 동도서기의 두 전사〉, 『아트인컬처』(2002.4), 61면.

박은영, 「믤보니-인사동」, 1997,
145×112cm, 수묵.

「화화」전 홍보용
공중전화 카드.

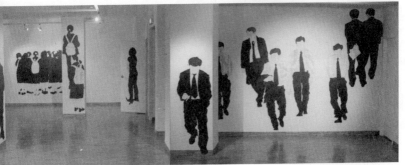

권기수, 「Standing On the Stars」,
2003, 비디오(3분 41초).

권기수, 「Cut Paper」, 「화화」 전,
1997~1998, 한지에 먹.

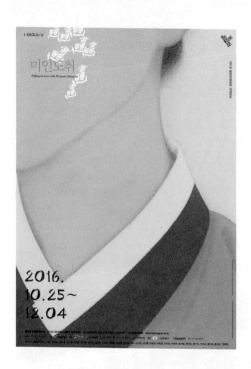

「화화-미인도취」전
포스터, 2016.

전대(前代)의 신동양화

과거에 안주하려는 무기력한 자세가 오늘의 한국화를
전반적으로 낙후시킨 가장 커다란 요인으로 지적될 수 있다.
(중략) 수묵 자체가 어떻게 회화적 내용과 동시에 형식이 될
수 있는가 하는 실험으로 보아야 할 것 같으며, 그러한 과정을
통해 조선조를 관류해 온 격조 높은 정신 세계의 현대적 맥락을
구축하자는 운동……(후략)
— 송수남[5]

학계에선 현대적 동양화의 기원을 서구적 추상과 입체파적
반(半)추상 화풍을 도입한 1953년 휴전 이후로 본다. 해방
이전에는 일찍 서구 문물을 수용한 일본 채색화를 지지하는
계파와, 일제 청산을 주장하면서 사의적(寫意的) 수묵화와
동양주의에서 주체성을 찾는 계파 사이에 주도권 다툼이 있었다.
미술 평론가 윤희순은 동양주의가 녹아 있는 수묵 문인화를
〈신동양화〉로 발전시키자고 주장한 바 있다. 휴전 이후 서구
형식주의 모더니즘을 동양화에 도입한 시도를 현대적 동양화의
시초로 보는데, 그 중심에 묵림회(墨林會)가 있다. 수묵 추상을

5 송수남, 〈수묵 실험에 거는 방향 설정〉, 『공간』(1983.9), 83~85면.

지향한 묵림회는 1960년 창립전을 열고 1965년 해체된 서울대 동양화과 출신 동인으로 서세옥, 장운상, 민경갑, 송영방 등이 중심인물이었다. 이로써 구상 인물화에 편중된 동양화단에 비구상의 지평이 열렸고, 왜색을 탈피한다는 명목으로 채색화를 등한시했으며, 수묵화와 문인의 가치가 중시됐다. 앵포르멜 수용 논쟁처럼 자의식 없이 형식적 유행을 단순 모방했다는 의혹과, 조선미술전람회(선전)와 대한민국미술전람회(국전)로 이어지는 관제 전시의 주도권 싸움으로 비화된 점은 개운치 않다. 1960년대 수묵 추상이 묵림회를 중심으로 한 서울대 주도였다면, 1980년대 수묵화 운동의 중심은 홍익대였다. 수묵화 운동은 동양적 질료를 사의(寫意)적 표현 수단으로 간주해서 정신세계를 표현하는 데 중점을 뒀다. 크게 두 차례 수묵 실험은 동양화단에 형식 실험의 가능성을 열었지만, 자생적이기보다 서구 형식주의 모더니즘의 영향에서 자유롭지 못한 실험인 점 그리고 동시대성을 반영하지 않은 폐쇄적인 형식 실험에 그친 점이라는 한계도 있다.[6]

6 오광수, 『한국현대 미술사』(파주: 열화당, 1997), 162면, 257면.

중산충과 일상이라는 주제

「도시와 영상 - 의식주」전은 일상과는 높은 담을 쌓고 스스로 신비화하기에 바쁜 최근 현대 미술의 경향을 되짚어 보는 자리다. 의식주라는 가장 일상적인 주제를 통해 미술과 일상, 미술과 타 분야의 경계를 허무는 작업들을 보여 준다. 미술품이라기보다는 일상의 물품이 그대로 전시장에 들어오고 엄숙해야 할 전시장은 공사장 분위기다.[7]

1990년을 전후로 국제 사회의 냉전과 한국 사회의 군사 독재가 나란히 저문다. 외환 위기 이후 우리 미술계의 미적 유행어도 급변한다. 군정 종식과 함께 미술계를 양분하던 형식주의 모더니즘과 사실주의 민중 미술의 구도가 붕괴되면서, 소비주의 문화와 함께 찾아온 한국에서의 중요한 화두는 개인이었다. 개인의 삶을 풍요롭게 만들 의식주가 대형 전시의 기획안으로 선택된 때도 새천년을 앞둔 1998년이다. 중산층의 거주 공간으로 통하는 아파트는 작가에게 중요한 동시대 주제로 떠올랐다.

7 양성희, 〈98 도시와 영상 - 의식주展〉, 「문화일보」(1998.10.16).

유근택의 아파트: 일상

〈일상〉이란, 형이상학적인 내용을 포함한 관념으로써가 아닌
직접 자신이 호흡하고 부딪치는 일종의 경험적, 체험적인 대상을
의미합니다.
— 유근택[8]

언제부터인가 동양 미술이 자칫 형식적인 높은 어떤 것만을
강조함으로써 얼마나 많은 것들이 잃어 가고 있었는가에 대하여
나는 신중히 질문을 던지고 있는 것이다.
— 유근택[9]

유근택은 정체된 동양화 전시 기획에 환멸을 느껴 「일상의 힘,
체험이 옮겨질 때」(관훈갤러리, 1996)를 직접 기획한 바 있다.
홍익대 동양화과 동문들로 구성된 전시로 제목에 후일 그의
브랜드로 굳은 〈일상〉이 출현한다. 동양화단에서 통용되는
일상은 인습적인 사실주의에 가까웠다. 반면 유근택은 야외
모필 소묘로 현장의 사실주의를 끌어냈고 이는 아틀리에 밖으로
생동감을 포착한 19세기 인상주의 외광파의 미학과도 닮았다.
　　1998년 유근택은 일산에서 첫 아파트 생활을 시작한다.
아파트 입주는 그의 일상 미학에도 변화를 줬다. 그 시절 일반
주택과 비교되는 아파트의 장점은 냉난방과 온수를 조절할 수

8　유근택, 『일상의 힘, 체험이 옮겨질 때』(서울: 관훈미술관, 1996).

9　유근택, 「유근택 개인전」(원서갤러리, 1999).

있다는 점이었다. 화장실 샤워기에서 쏟아지는 온수로 편히 몸을 씻는 아파트 문화는 전에 없던 체험일 수 있었다. 샤워하는 자신을 그린 「샤워」는 그가 아파트에 입주한 1998년 시작되어 이후로 반복해서 등장한 대표 도상이다.

1999년 개인전 때 아파트 창틀 너머의 풍경을 담은 「창밖을 나선 풍경」 연작을 선보였다. 스튜디오에 갇히지 않은 현장성의 은유인 제목처럼 창틀 너머 시간 순으로 변화하는 풍경을 기록한 점에서, 빛과 대기의 변화에 따라 대성당의 변화하는 표면을 기록한 모네Claude Monet의 「루앙 대성당」 연작(1894)과 같은 출발점에 있다. 인상주의 미학을 연상시키는 점에서 시간의 추이에 따라 앞산의 변화를 기록한 그의 작품 「앞산 연구」(2000~2002)도 떠오른다.

유근택의 일상 미학은 아파트 생활이 출발점이다. 그의 대표작들이 아파트 생활의 안과 밖을 관찰한 결과물인 점이나, 반복하는 대표 주제가 있는 점에서 그렇다. 가령 아파트 창 너머로 본 풍경인 「창밖을 나선 풍경」, 아파트 욕실에서 샤워하는 자신을 그린 「샤워」(1998) 그리고 아파트 거실 관찰자의 시선에 초현실적인 상상력을 덧댄 「자라는 실내」(2007)와 「어떤 실내」(2010) 등은 반복적으로 연작을 남긴 주제다. 욕조에 받은 물에서 바다의 파도를 상상한 「욕조-파도」(2007)나 매트리스, 이불이 파도로 변하는 「풍덩!」(2012)까지 잠잠한 일상에서 역동적인 화면을 읽어 낸 작품은 더 많다. 아파트 거실 내부를 수풀과 나무로 가득 채운 연작 「자라는 실내」의 출발점은 어쩌면 집 안을 어지러뜨리는 아이를 둔 가정이 흔히 체험하는 「어쩔

유근택, 「샤워」, 2002, 162×130cm,
수묵 담채.

유근택, 「어쩔 수 없는 난제들」,
2002, 147×335cm, 수묵 담채.

수 없는 난제들」(2002) 같은 그림 같다. 아파트라는 시공간은
유근택에게 허구적인 상상력을 허용하는 빈 캔버스와 같다.

현장 답사와 일상과 결합된 주제를 고집하는 유근택의
태도는 학습된 안목과 공식에 따라 거대한 산세와 기암괴석을
골법용필과 기운생동으로 담는 동양화의 인습을 떠났기에
가능한 것이리라. 멀쩡한 산을 주저앉히고 그 위에 신도시
아파트를 올리는 한국 사회의 평범한 토건의 일상은 놀라운
풍경화를 찾아내기에 충분했으니, 그 결과물이 「산수, 어떤
유령들」(2014)이다. 유근택은 홍익대 동문을 중심으로 결성된
2002년 동풍(東風)에도 관여했다.

2002년 동풍(東風)

기존 동양화의 평면성에서 벗어나 다양한 디스플레이를
시도했어요. (중략) 동양화에도 정신성이나 한국성이라는 거대
담론이 아닌 여기 살고 있는 나와 내 삶을 이야기할 수 있는
장치가 있다는 걸 보여 주고 싶었습니다.[10]

「화화」가 다양한 출신 학교의 작가들을 통해 동양화의
뉴웨이브를 보여 준 덕원갤러리의 자체 기획전이었다면,
〈동풍〉은 김선형, 김민호, 박병춘, 박종갑, 유근택, 임택으로
결성되어 2002년과 2004년 총 2회의 전시를 연 홍익대 동양화과

10 김경아, 앞의 글, 60면.

박병춘, 「라면산수」, 2007, 가변 설치,
라면 4천 개.

임택, 「옮겨진 산수-방(倣) 인왕제색도」,
2003, 가변 설치, 우드락, 화선지, 탈지면, 프라모델.

동문 중심의 프로젝트다.

 박병춘의 「비닐산수」(2010)는 일회용 검정 비닐과 프라모델 비행기로 전시장을 풍경화로 전유한 경우였는데 개인전 「채집된 산수」(2007)에서 그는 전시장 바닥에 라면 4천 개를 쌓아 「라면 산수」라는 일시적인 산수 설치물을 제작하기도 했다. 임택의 「옮겨진 산수」(2003)는 지필묵에 의존하지 않고 우드락, 화선지, 탈지면과 프라모델로 정선의 「인왕제색도」를 3차원 실경 산수로 번역한 설치물이다.

정재호의 아파트: 르포르타주

 1978년, 내가 국민학교(초등학교) 1학년이었을 때 우리 집은
 그때까지 살던 종암동의 월세방에서 새로 지은 산 아래의
 5층짜리 아파트로 이사했다. 비록 전세이기는 했지만 더 이상
 주인집 개가 강아지를 물어 죽이는 일도 없었고 동갑내기였던
 주인집 아들과의 싸움 이후 사과를 하는 부모님의 모습을 보지
 않아도 되었다. 우리 집은 5층 꼭대기 층이었는데 전망이 아주
 좋아서 바로 밑으로는 동네 친구들이 노는 모습을 볼 수 있었고
 2킬로미터 떨어진 내가 다니는 학교도 보였으며 멀리로는 이제
 막 올라가고 있던 황금빛 63빌딩도 볼 수 있었다.
 — 정재호[11]

11 정재호, 『오래된 아파트』(서울: 금호미술관, 2005).

정재호의 개인전 「청운시민아파트」(갤러리 피쉬, 2004)는 그의
대표작처럼 각인된 「오래된 아파트」(2005) 연작의 예고편 같은
전시다. 나아진 사생활을 아파트 욕실에서 보장받은 유근택처럼
정재호도 개선된 삶의 형편을 아파트 입주로 체험한다. 〈아파트
공화국〉이라는 부끄러운 별칭까지 붙을 만큼 한국의 주거 문화는
획일화되어 있다. 멀쩡한 산을 허물고 신도시 아파트를 올리는
과정에서 유근택이 비현실적인 풍경화를 뽑아냈다면, 정재호는
낡은 구시대 아파트의 기록을 차곡차곡 쌓아 뜻밖에도 장엄한
광경을 끄집어냈다.

정재호는 토건 문화의 성공적 지표였던 아파트의 모순을
구시대 아파트를 통해 고증한다. 「오래된 아파트」 연작은 초고층
주상 복합 아파트가 입주자의 부와 신분을 대변하는 오늘날,
한 시절 영화를 누렸으나 신축 아파트에 밀려 퇴물 취급을 받는
구시대 아파트의 시원을 추적하는 점에서 독보적이다. 거주자는
살고 있지만 흉가처럼 스산한 구시대 아파트의 파사드가 전통
동양화에 담기면 묘한 골동 취향과 향수가 피어오른다.

전통 회화의 틀에 담긴 시대착오적인 아파트의 모습은 애잔한
정서까지 불러온다. 정재호가 기록한 철거 직전의 아파트가
1970~1980년대를 상징하는 만큼 그 시절을 공유하는 이들에겐
집단 향수까지 흔들어 깨울 것이다. 「오래된 아파트」 전후에
정재호는 다른 주제를 다뤘건만 아파트 연작이 그의 대표작처럼
기억되는 사정은 아파트의 변천사가 한국인의 삶의 변천사와
밀착되어 있기 때문일 것이다.

우리의 고속 성장 이면에는 부실 시공이 따라다닌다.

정재호, 「청운동기념비 I」, 2004,
182×454cm, 한지에 먹, 목탄 채색.

정재호, 「회현동기념비」, 2005,
259×194cm, 종이에 채색.

현대화의 오작동과 함께 시작한 한국 초기 아파트를 기록한
정재호의 「오래된 아파트」는 한국 사회가 악착같이 잊으려는
과거사다. 「오래된 아파트」는 근대화의 상처를 기록하는
르포르타주다.

손동현 패러다임

대중문화의 아이콘들이 제게 흥미로운 이유는, 그것들이 그
자체로 이 시대를 반영하며 심지어 나아갈 바를 제시해 주기도
한다는 점입니다. 할리우드 영화와 만화 속의 캐릭터들은
우리에게 친구이자 연인이며, 우상이자 영웅입니다. 한편 다국적
기업의 로고들은 우리가 어떻게 사고하고 소비해야 하며 무엇을
갈구하고 지향해야 하는지를 가르칩니다. 우리의 문제는, 어째서
이들을 차분하게, 해학적으로 담지 못하는가? 일지도 모릅니다.
— 손동현[12]

손동현은 아이돌 가수 지드래곤을 주제로 한 「피스마이너스원-
무대를 넘어서」(서울시립미술관, 2015)에서 지드래곤과 협업한
국내외 초대 작가 가운데 유일한 동양화 전공자였다. 손동현의
출품작 「힙합 음악 연대기」는 HIPHOP이라는 여섯 글자 속에
지드래곤에게 영향을 준 음악가들이자 1990년부터 현재까지
활약한 노토리어스 B.I.G.The Notorious B.I.G.와 투팍2Pac, 우탱 클랜Wu-
Tang Clan, 피비알앤비PBR&B, 미겔Miguel, 켄드릭 라마Kendrick Lamar
같은 힙합 뮤지션의 얼굴을 삽입한, 현대화된 문자화다.

12 손동현, 「작가 노트」, 2007.

동양화는 흔히 족자, 지필묵, 화론, 사군자 같은 고정된 재료나 주제와 항상 묶여서 인식된다. 동양화의 정체성이 이처럼 고정불변하다는 점을 뒤집어 말하면 동양화를 구성하는 고정된 주제만 일부 교체해도 파격적인 효과를 남길 수 있다는 의미다. 동양화의 전통 아이콘을 현대 대중문화 아이콘으로 교체한 작품은 미술계 내부보다 매스컴이 더 주목한다. 그걸 손동현이 했다.

동양화를 현대적으로 전유한 손동현의 방법론은 이후 젊은 동양화 전공자들 사이에서 가장 전형적인 동도서기(東道西器) 전략이 됐다. 그렇지만 동양화 영정에 서구 대중문화의 캐릭터를 입힌 손동현의 인물화는 그의 전매특허가 되었으니, 누구도 그 아이디어를 차용할 수 없게 됐다. 처음에는 슈퍼맨, 배트맨, 골룸, 조커 같은 헐리우드 영화의 허구적 캐릭터만 대상이었지만, 마이클 잭슨처럼 실존 인물까지 전통 영정화로 옮겨 왔다. 그의 첫 개인전 「파압아익혼波狎芽益混: 행복의 나라」(아트스페이스 휴, 2006) 이전부터 그는 그룹전을 통해 「재임수본두 선생상」(2004), 「영웅배투만선생상」(2004) 같은 「파압아익혼」 연작들로 이미 화제의 인물이 되었고, 전시장보다 인터넷을 통해 작품 이미지가 퍼져 나갔다. 이런 인기몰이는 정상적인 동양화들이 동시대와 얼마나 멀리 떨어져 있는지를 반어적으로 보여 준다.

대중문화 캐릭터를 영정화로 담거나 다국적 기업 로고를 전통 문자로 변주시킨 작업들은 공감을 샀고, 영웅 배투만선생상 (英雄排套鬘先生像)처럼 가차로 번안된 우스운 발음마저도 슈퍼 히어로와의 부조화로 웃음 짓게 했다. 대중문화를 동양화에 접목시키는 시도는 놀랍기보다 때늦은 감마저 있다.

손동현_학부를 졸업한 해에 동양화 영정에 서양 대중문화
캐릭터를 담은 20대의 손동현은 일찌감치 동양화 뉴웨이브의
아이콘으로 떠올랐다. 하지만 동양의 전통 형식과 서양의
동시대 내용을 결합한 단순한 공식에 발목 잡히지 않고,
사문화된 전통과 호흡하는 다양한 실험으로 나아가고 있다.

손동현, 「Portrait of the King」, 2008,
194 × 130cm, 지본 수묵 채색.

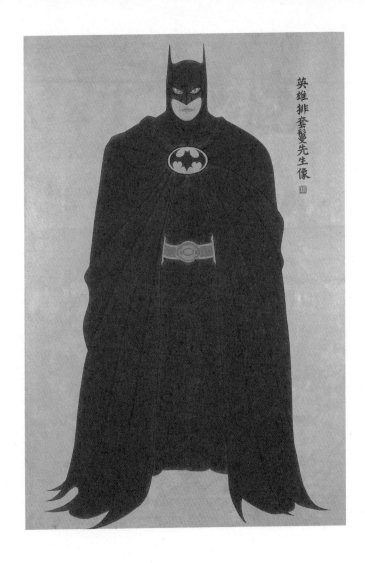

英雄排套蝙先生像

손동현, 「영웅배투만선생상」, 2005,
190×130cm, 지본 수묵 채색.

暗黑之主爹帥倍泥爹先生象

손동현, 「암흑지주다수베이다선생상」, 2005,
190×130cm, 지본 수묵 채색.

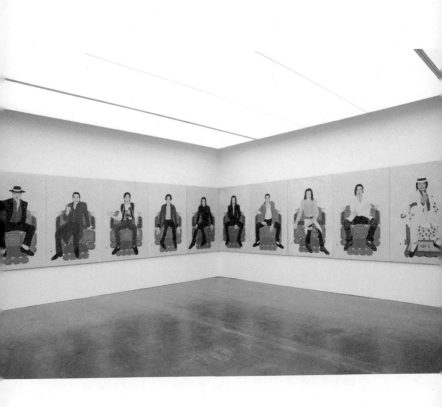

손동현 개인전 「KING」
(갤러리2, 2008).

신여성 동양화가: 여류 화가에서 작가로

지필묵을 회화 매체로 사용하면서 좀 더 〈세속적인〉 서사를
구성하는 여성 작가가 등장하는 것은 앞서 말한 홍익대 경우를
제외하면 박윤영, 김정욱의 경우로써 2000년 전후에 와서인
듯하오.
— 김학량[13]

김정욱, 박윤영의 등장은 1997년 외환 위기로 남성 권력이
무너진 상황이나 여권 신장의 분위기와 무관하지 않을 겁니다.
그 이후 등장한 고영미나 이은실은 바로 위 세대 페미니즘 선배
작가들의 후배이자 첫 제자 세대인 것이고요.
— 정재호[14]

덕성여대 동양화과 동문전 「근맥」을 둘러보는데, 출품된 수십여
점 가운데 김정욱의 인물화 하나만 내 눈에 들어오더라고요.
개인전을 열어 주고 싶었어요.
— 박영택(1998년 당시 금호갤러리 큐레이터, 현 경기대 교수)[15]

13 김학량 회고, 이메일(2015.6.24).

14 정재호 회고, 이메일(2012.2.2).

15 박영택 회고, 이메일(2012.1.20).

한국 동양화의 현대성 계보에서 입체파를 동양화에 입혀서 근대성을 취득한 박래현, 여인과 뱀 그리고 무수한 자전 수필집을 남긴 천경자, 보리밭과 여성 나체를 정교한 공필 채색화로 남긴 이숙자를 여성 동양화가로 쉽게 떠올릴 수 있지만 어디까지나 상징적인 소수에 그친다. 이는 남성 파벌이 강한 화단 질서에서 여성 화가의 좁은 입지를 보여 준다. 선대의 소수 여성 동양화가 들이 여성 캐릭터로 자기 브랜드를 만든 점도 기억해 둘 필요가 있다.

세기말에 출현한 신진 여성 동양화가들은 꽃이나 여성, 나체처럼 인습적인 주제에서 벗어나 있다. 좌우 눈이 비대칭인 인물상으로 「화화」 전에서 주목을 받은 김정욱은 그 후로도 화면을 가득 채우는 젊은 여성의 얼굴을 연작으로 내놨다. 동화에나 등장할 법한 동그랗고 커다란 눈, 피부에 생긴 알 수 없는 균열, 검은자위로 가득 찬 눈알. 반복되는 정면 얼굴들은 유사한 듯 다른 표정을 담고 있었다. 얼굴은 김정욱에게 빈 캔버스 같다. 이목구비를 조금만 변화시켜서 형언하기 힘든 다양한 표정을 지어낸다. 김정욱의 모든 작품에는 제목이 없다. 김정욱의 얼굴들이 화면을 가득 채운 표정으로 제목을 대신한다.

자작 소설을 바탕으로 작품을 만들곤 하는 박윤영은 800개의 생리대를 이어 붙여 「몽유생리도」(2004)를 제작했는데, 이는 안견의 「몽유도원도」(1447)를 차용한 것으로 남성은 알 수 없는 여성의 생리 체험을 그녀의 꿈에서 본 무릉도원으로 빗대어 재현한 설치물이다.

이은실의 일견 차분하고 전형적인 화면 안에 파동을 만드는

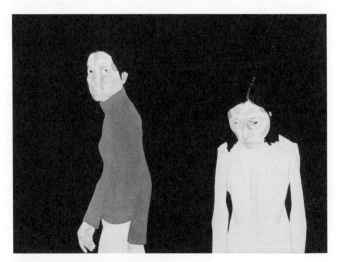

김정욱, 1998, 62×84.5cm,
한지에 먹, 채색.

김정욱, 2002, 95×62cm,
한지에 먹, 채색.

김현정 개인전 「내숭 놀이공원」(갤러리 이즈,
2016), 전시 현수막으로 건물 전체를 포장했다.

건 발기한 남성기와 집단 정사 장면의 서슴없는 출현이다.
이로써 동양 회화에서 대상화된 알몸으로 흔히 소환되는 여성은
욕망의 주체로 재탄생한다. 이은실의 출현은 미학과 윤리학의
세대교체를 상징한다.

보기 드물게 대중 인지도를 얻은 동양화가들이 김현정,
신선미, 육심원 같은 여성인 점은 눈여겨 볼 일이다. 이들은
동양화단이 수수방관한 대중의 기대치를 읽어 내 높은 수요를
발생시켰다. 신선미는 정교한 공필로 한복 차림 인물을 그려
동양화를 감미로운 일러스트레이션처럼 구사했고, 김현정은
자기애와 자기 노출이라는 시대의 유행을 제3자의 관음적인
시선과 결합시켜 미디어 친화적인 작가로 등극했다. 육심원의
대중 친화적인 여성 캐릭터는 전시장에 갇히지 않고 아트
상품으로 변모해 상업적으로 성공한 미술 도상이 됐다.

동양화과 학풍의 균열

전신 사조가 강조됐고, 살가죽이 아닌 뼈(骨)를 보라는 얘길
수업 때 많이 들었죠.
— 1980년대 동양화과를 다닌 A

수묵의 철학 등이 강조되었는데 실기실에선 아교와 먹을
절묘하게 혼합하여 번짐의 조절로 생기는 표면적 효과를
경쟁적으로 실험했습니다. 또 교실에선 교수님들이
그림과 인격을 동일시하는 말씀을 자주 하셨고 독만권서
행만리로(讀萬卷書 行萬里路) 등을 반복해서
말씀하셨습니다.
— 1990년대 동양화과를 다닌 B

졸전이나 과제전 때, 동양화과랑 서양화과의 기 싸움이 심한데,
동양화과는 흔히 가장 〈동양화스러운〉 그림을 메인 홀에 내놨죠.
— 2000년대 동양화과를 다녔지만 금속 공예와 다매체 작업을
하는 C

강사 선생님들이 학창 시절 채색 도구는 손도 안 대봤대요.
그래서 졸업 심사 때 수묵이면 90퍼센트 통과라는 얘기도

나돌죠. 수묵과 정신적 가치에 대한 애착이 남다르세요.
— 2010년대 동양화과를 다니며 진로를 고민 중인 재학생 D

수묵 전통이 깊은 서울대 동양학과 출신자들의 회고담을 10년
단위로 나열했다. 전국의 동양화과의 학풍이 모두 이와 같진
않으며, 이제는 지필묵이 아닌 다변화된 재료로 과제를 완성해도
제재나 불이익을 받지 않는 시대가 됐다.

 야외 축대나 보도 경계석을 정으로 쪼아서 고대 암각화의
형상을 새긴 김학량의 전시장 밖 외유이건, 지하철 승강장
스크린 도어의 광고판으로 진출한 김현정의 동양화 팝 아트이건
지향점은 달라도 동양화단의 완고한 프레임에 갇혀선 안 된다는
인식에선 같다.

 1998년 세대의 출현 이후 비평의 지형도 바뀌었다. 한 시절
동양화는 전담 평론가가 따로 존재할 만큼 특화된 장르로
간주됐다. 묵란과 산수화를 서권기와 문자향으로 읽을 줄 아는
필자가 평론을 도맡았다. 그러나 1998년 이후 〈전위적 실험〉에
가까운 동양화의 새로운 조류는 동양화 전담 평론가가 아닌
일반 미술 평론가나 전시 기획자가 더 잘 읽어 냈다. 남종화풍을
패러디한 김학량의 설치물을 논할 때 동기창을 인용하지
않아도 되었고, 박윤영의 픽토그램에서 운필, 준법, 발묵을
거론하지 않아도 괜찮았으며, 손동현의 마이클 잭슨 영정에서
고개지顧愷之의 전신 사조를 연결하지 않고도 완성도를 평가하는
데에 어려움이 없었다.

동양화 위기론: 과시용 초대형 동양화 기획 전시

한국 동시대 미술에서 한국성이 가진 가장 큰 문제는 서구의
시선으로부터 확실한 관심과 동정을 끌어내기 위해 역사적인
유산이나 전통적인 모티브의 기회적인 변형과 한국성이 너무
자주 혼동된다는 점입니다.
— 박이소[16]

동양화 위기론은 미술 잡지와 학술 심포지엄이 다루는 주기적인
주제다. 위기의 원인으로 동양화의 동시대성 결핍이 지목되고,
위기의 쇄신으로 초대형 동양화 기획전이 제시되는 장면은
아무리 봐도 괴상하다. 전시 서문에서 〈한국화의 침체 현상이
날로 깊어 가는 추세다(오광수)〉라고 밝힌 「오늘의 한국화 그
맥락과 전개」(덕원갤러리, 1996)는 초대 작가들을 세대별로
나눴고, 현대적 동양화의 기원인 서구적 추상 화풍이 한국
동양화단에 도입된 1953년 휴전 이후부터 동양화의 전개를
다룬 「한국화 1953~2007」(서울시립미술관, 2007)은 섹션
대부분을 1950~1990년대 활동한 중진 원로에게 할애할 만큼,
초대형 동양화 기획전들은 동시대성의 결핍을 동양화의 위기로
진단하면서도 연공서열에 따라 초대 작가를 정한다.
　동양화의 정체성을 바라보는 부동의 관점은 21세기 첫 해인
2000년부터 시작해서 10년의 장기 프로젝트로 기획된 〈동양화
새천년 기획 사업〉의 과제도 〈전통에 대한 올바른 이해와

16　박이소, 『탈속의 코미디-박이소 유작전』(서울: 로댕갤러리, 2006), 160면.

한국성〉 그리고 〈문화적 정체성 정립〉이니, 위기를 타계하기에는
인습적이고 추상적인 접근이다.

동양화 위기론: 장르 파괴적 기획 전시

동양화의 위기론과는 별개로 동시대의 많은 전시 기획이 동양
미학의 익숙한 코드를 취해서 장르 해체 현상을 확인시킨다.
「한국 미술, 여백의 발견」 전(리움, 2007)은 신라 시대 얼굴
무늬 수막새부터 장욱진의 「강변 풍경」(1987)과 배병우의
「소나무」(2006), 백남준의 「TV 부처」(1974, 2002)까지 동양화를
독점했던 여백의 미학을 장르 해체적으로 짚은 전시다. 유사한
시도는 이미 여러 전시에서 반복됐다. 「진경(眞景)‒ 그 새로운
제안」 전(국립현대미술관, 2003)은 조선 후기 회화 실험인
진경(眞景)이 현대 동양화와 비동양화에서 어떻게 실현되는지
살핀 전시로, 조선의 겸재 이후 동시대 작가들의 진경 해석을
다뤘고, 「한국화의 경계, 한국화의 확장」 전(문화역서울284,
2015)은 동양화, 서양화, 사진 그리고 설치까지 장르를 초월한
작품으로 공간을 채웠다.
　이런 전시회들은 예외 없이 동양화의 전매특허인양 인식되는
여백을 강조하고 순백색으로 마감된 작품들을 한자리에 모은
모양새를 취한다. 설령 작가의 의도가 동양 미학에 대한 현대적인
해석이 아니었다 한들 외관의 유사성 때문에 초대된 경우도 많을
것이다. 같은 이유로 이강소, 송현숙, 유승호, 정주영 같은 회화

작가, 배병우, 구본창 같은 사진가 그리고 황인기, 김승영 같은
설치 작가 등은 동양 미학을 앞세운 기획 전시에 자주 초대되는
인물이다.

　　이런 장르 융합 기획전의 유행을 어떻게 읽어야 할까?
동양화와 동양 미학의 친숙한 코드들이 동시대에 여전히
유효함을 다른 장르와의 공존을 통해 보여 주는 시도는 동양화와
동양 미학의 동시대성에 대한 알리바이처럼 보일 것이다.
그렇지만 현실에서 소환될 일이 거의 없는 진경이나 여백 같은
동양 미학은 이런 기획전을 통해 신비화되고 박제화되기 쉽다.

박이소의 난(蘭), 박이소의 풀

지금 나에게 난(蘭)은 풀이다. 〈우아하고 고급스러운〉
형이상학적 정치적 〈말〉들(이를테면 외유내강한 선비를
상징하는 대표적 식물로서 이미 장구한 세월을 칭송을 누리며
온갖 아름다운 수사에 둘러싸여 신비화되어 온 사실을 돌이켜
보자)을 벗겨 내어 난으로 하여금 허허로운 풀의 자리로
데려다주고 싶다. 목숨 있는 것이 어디 난뿐이랴. 눈 속에서
만난 잡초에게서, 또 공사장에 흉물처럼 방치돼 있는 철근
줄기에게서, 길가에 버려져 온갖 자동차며 사람들의 발길에
밟히고 채이며 뒹굴던 전선 자투리들에게서 올겨울 나는
허허로운 목숨붙이들의 숭엄한 모습을 보았다 하여 이번에는
부작란(不作蘭)이거나 일획(一劃)쯤.
— 김학량

감옥 독방에서 나오고 나니 여기저기서 사람들이 나를 부르는
듯한 환청에 시달렸습니다. 누군가 나를 부르고 있다는
착각이었죠. 그때 생명 운동을 하시던 장일순 선생께 난초 치는
법을 배웠습니다. 난초를 치면서 여기저기 쓸데없이 돌아다니지
않고 한자리에 오래 머무를 수 있는 방법을 배웠지요.

— 김지하[17]

1980년대 초엽 출옥한 김지하처럼 심신을 위무하려고 난을 치는 경우도 있는 데 반해, 인습적으로 전승되는 사군자의 신비주의를 해체하려고 난초를 잡풀이나 철사로 전유하는 김학량의 실험도 있다. 박이소는 김학량의 「부작란」보다 10년 이상 앞서 「그냥 풀」(1987)을 완성했다. 묵란도의 외관을 차용하되 난이 아닌 한낱 풀임을 제목과 화면으로 일찌감치 선포하면서 묵란도의 박제된 권위를 풍자한다. 오리엔탈리즘은 박이소가 다양한 작품으로 재현한 주제인데, 그가 「그냥 풀」을 여러 점 제작한 이유는 한국인 스스로 내면화한 오리엔탈리즘의 대표 도상으로 사군자가 적절하다고 봤기 때문일 것이다.

동양화의 전통 아이콘을 현대적으로 전유한 예는 실로 많다. 추사 김정희의 「세한도」(1844)는 만화가 이우일이 그의 홈페이지 첫 화면을 꾸밀 때도 쓰였고, 설치 미술가 최정화가 전통 건축물을 은박지로 조악하게 감싸서 선비의 절개를 표현한 세한도의 취지를 무색무취하게 만들 때도 쓰였고, 김학량이 길에서 주은 못과 시멘트 덩이로 일본 전통 정원 젠 가든의 미니어처를 만들 때도 쓰였다. 정선의 「금강전도」(1734)는 현대적 마천루와 움직이는 헬리콥터를 CG로 삽입한 이이남의 미디어 영상물과 레고 블록과 크리스털을 촘촘히 박아 완성한 황인기의 설치물에 일회적 화두로도 쓰였다.

17 이광표, 〈묵란으로 만나는 耳順의 김지하 시인〉, 「동아일보」(2001.12.4).

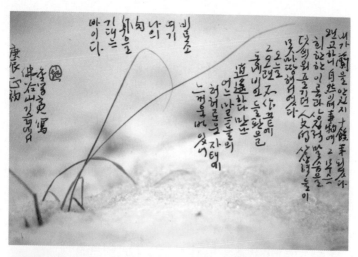

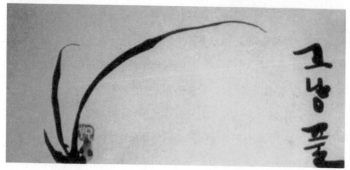

김학량, 「부작란」, 2000, 20×25cm,
한겨울 마른 풀 사진 위에 유성펜.

박이소, 「그냥 풀」, 1987, 25×58cm,
종이에 먹.

이이남, 「금강전도」, 2009, 단채널
영상.

황인기, 「방(倣) 금강전도」, 2001, 308×217cm,
플라스틱 블록.

동양화를 향한 상반된 두 시선

동시대 동양화는 꾸준한 실험으로, 장르 구분마저 불가능한 지경에 이르렀다. 동양화과 재학생이 지필묵의 굴레에서 벗어난 다매체 과제물을 제출해도 될 만큼 미술 대학 학풍도 관대해지는 중이다. 그럼에도 미술계 바깥에선 오히려 동양화를 완고한 고정 관념과 연결짓는 강박이 존재한다.

간송미술관이 1년에 2번 정기전을 열던 시절, 입장까지 3시간 넘게 줄을 서서 어렵게 관람한 조선시대 회화에 큰 감동을 받았다는 일반인 관객의 인터뷰를 공중파 방송과 매스컴이 보도한다. 열악한 관람 조건을 고려할 때 실로 믿기 어려운 인상평이지만…….

신윤복을 여성(문근영 배역)으로 설정해서 역사 왜곡 논쟁으로 번진 SBS 퓨전 사극 「바람의 화원」(2008)과 신윤복의 미인도를 차용한 「미인도」(2008)의 영화 포스터처럼 21세기를 사는 동시대인에게 동양화하면 여전히 조선시대 미학이 조건 반사적으로 연상된다. 전통 문화의 거리 인사동 초입에서 행인과 외국인 관광객을 맞는 윤영석의 「일획(一劃)을 긋다」(2007)처럼 거대한 팝 아트 공공 미술도 동양화를 전통 도상과 연관지으려는 대중의 기대감을 거듭 강화한다.

긴 부록: 명칭 변경 약사

한 발 물러나서 한국화나 동양화를 그냥 회화라고만 불러도
무난할 것인가를 곰곰이 되새겨 보면 결코 만만치가 않다. (중략)
오늘날 서양화를 그냥 회화로 부르는 명칭 개념이 확산되고 있는
상황에서는 한국화를 그냥 회화라 했을 때, 서양화와 대등한
위치라는 관념보다는 서양화에 합류된 종속적 의미로 인식할
위험이 다분히 있다는 것이다.
— 오광수[18]

아무리 생각해 보아도 제게는 〈한국화〉라는 것은 없습니다.
그런 뜻(아니 태초의 빅뱅 같은, 부인을 거부하는, 어떤 〈말〉,
이데아)을 가지고 미술을 억압하는 〈한국화〉라면 없어야 합니다.
현상, 사실을 두루 살펴볼 때 그 사실들을 두리뭉실하게 꿰어
주는 어떤 흐물흐물한 〈재미〉가 포착된다면, 그것에 잠정적으로
어떤 수사나 형용어를 가설하는 것은 가하되, 도무지 이름을
먼저 뿌리박아 놓고는 막무가내로 거기에 기생(寄生)하려는
형국을 대체 어찌해야 할지 막막하기만 합니다. (중략) 좀 더
근본적으로는 동양화과, 서양화과로 나뉘어 있는 것을 회화과로

18 오광수, 〈한국화, 동양화, 회화〉, 『아트인컬처』(2003.3).

합쳐야 하리라 여깁니다.
— 김학량[19]

이제는 국가나 특정 장르 개념으로써 〈한국화〉에서 벗어나
〈회화〉로 상정되어야 할 때라 할 수 있다. 역설적이게도
〈한국화〉라는 단어의 사용이 이 전시가 마지막이 되기를
바라면서…….
— 박파랑[20]

명칭 변천사를 교과서적으로 요약하면 이렇다. 전통 회화는
서화, 동양화, 한국화 등으로 두루 불렸고 지금도 혼용되어
쓰인다. 조선 시대까지 서화로 불리던 것을 일제 강점기
조선미술전람회에 한국인과 일본인을 함께 공모하는 부문으로
서양화에 반대되는 개념으로 고안하여 동양화로 불렸는데,
이 용어의 시원은 시인 변영로가 〈동양화론〉을 「동아일보」에
기고한 1920년 7월 7일로 본다. 1980년대의 국학 붐과 함께
1982년 대한민국미술대전부터 동양화 부문이 한국화 부문으로
명칭이 교체되었고, 1983년 개정된 미술 교과서에도 한국화로
표기되어 오늘에 이르렀다. 그렇지만 여기서 끝나지 않는다.
문교부의 4차 교육 과정 이후 다시 수묵화, 채색화, 전통
회화라는 용어로 재차 바뀐다.
　　일제의 잔재가 묻은 동양화 대신 한국화로 명칭을

19　김학량, 〈지필묵 다시 읽기〉, 「월간미술」(2000.2).
20　박파랑, 「한국화 1953~2007」(서울시립미술관, 2007).

개정해야 한다는 주장은 훨씬 앞서 제안되었다. 청강 김영기는
1959년 「경향신문」에 두 차례 기고한 〈《동양화》보다
《한국화》를 – 민족 회화의 신 전통을 수립하자〉에서 일제치하
조선미술전람회(선전) 초기의 동양화가 중국 남화풍의
그림이었다면, 일본인이 선전의 심사위원으로 위촉된 후부터
사실적 화풍이 선호되었기에 신동양화라고 부를 수 있다고 봤다.
즉 중국풍 동양화의 시기와 일본풍 신동양화의 시기를 거친
만큼, 〈민족 회화의 새로운 전통이 서가는 때인 만치 현대 한국화
또는 한국화라고 불러야 할 때가 온 것〉이라며 한국화라는
명칭을 쓰자고 했다.

시기별로 서화에서 동양화로 그리고 한국화로 명칭이 변화한
만큼, 현재는 합의된 명칭인 〈한국화〉로 통용될 것 같지만
현실은 그렇지 않다. 미술 대학들은 학과 명칭을 동양화과나
한국화과라고 혼재하여 쓰고 있고, 두 학과에서 가르치는 교과
내용은 사실상 같다. 미술 현장에서도 동양화라는 명칭을 여전히
쓴다. 심지어 주류 언론조차 동양화와 한국화를 혼용해서 표기할
때가 많다.

〈한국화 분야의 정체성 탐구와 진로 모색, 한국화의 현대적
미감 획득과 대중과의 소통 그리고 청년 작가의 발굴과 육성을
사업의 기본 취지와 방향〉으로 삼고 10년이라는 장기 계획으로
진행된 프로젝트의 명칭은 아이러니하게 「동양화 새천년 기획」
전이고, 전시 주최 측의 명칭마저 〈동양화 새천년 추진위원회〉다.

명칭이 통일된 후로도 동양화와 한국화가 계속 혼용되는
점은 동양화가 오늘날 미술계에서 처한 불안정한 지위를

명칭으로 대변하는 것 같다. 때문에 이 책에선 동양화라는
용어를 그대로 썼다.

1999

장선우 감독의 「나쁜 영화」(1997)는
실제 비행 청소년들의 삶을 허구와
사실을 뒤섞어 묘사하여 화제가
되었다. 이 감각적인 포스터는
미술가 최정화가 만들었다.

경남 산청의 간디 학교가 국내 최초(1997)의 대안 학교로 문을 열었다.

세기말, 전시장의 변화

:대안적 실험의 예고된 흥망성쇠

SBS 24부작 드라마 「모래시계」(1995)는 광복 50주년 기념으로 방송 최초로
1980년 광주 민주화 운동과 운동권 세대를 주인공으로 내세웠다.

세기말 대중문화의 실험

뉴밀레니엄을 앞두고 국가 부도 위기까지 간 외환 위기, 헌정
사상 첫 정권 교체를 겪은 한국에선 20세기의 패러다임과
결별하는 대안적 실험들이 다양한 분야에서 시도됐는데 특히
대중문화에서 도드라졌다. 최장수 코미디 프로그램이 된 KBS
「개그 콘서트」(1999~)는 녹음된 웃음소리를 틀어 주던 시트콤
코미디와는 달리 대학로 개그 공연을 지상파 방송에 접합한 국내
최초의 스탠드 코미디 방송으로 선풍적인 인기를 끌었다. 이에 타
방송사의 코미디 방송들도 유사한 포맷을 따랐다. 자신의 음악을
PC 통신으로 홍보한 〈원조 인터넷 가수〉 조PD가 데뷔 음반 「인
스타덤In Stardom」(1999)을 출시하면서 정식 데뷔한다. 이 음반은
청소년 유해 매체물 판정을 받고도 50만 장 넘게 팔렸다. 장선우
감독의 「나쁜 영화」(1997)는 〈당대의 영화 보기와 싸우기〉 위해
만든 실험작으로, 오디션으로 선발한 실제 비행 청소년들의
삶을 허구와 사실을 뒤섞어 묘사한 페이크 시네마fake cinema였다.
콘티와 시나리오도 없이 비행 청소년들의 즉흥적인 연기를
핸드 헬드 카메라로 담은 이 문제작은 공연윤리위원회로부터
등급 외 판정을 받았다. 영화의 미술 감독을 맡은 최정화가
뽑은 영화 홍보 문구는 〈맛있는 불량 식품〉이었다. 일간지의
만평도 달라졌다. 「조선일보」의 「광수생각」(1997~2002)과

「동아일보」의 「도날드 닭」(1998~1999)은 시사 현안을 4칸짜리 흑백 지면에 담던 일간지 만평의 관행을 깨고, 정치 사회 현안과 무관한 일상사를 컬러로 담아내 선풍적인 인기를 얻은 일간지 만화의 이례적인 성공 사례였다. 한국에 인디 음악이 상륙한 시기도 1990년대 중후반으로 본다. 홍대 앞 클럽을 중심으로 펑크 록과 얼터너티브 록 같은 비주류 록 밴드의 공연이 열렸고, 이들 중 크라잉넛, 노브레인, 자우림 등은 공중파에 소개될 만큼 유명해졌다.

모래시계 세대 등판

「모래시계」는 1995년 방송된 SBS 24부작 드라마로 처음으로 1980년 광주 민주화 운동과 운동권 세대를 주인공으로 내세워 화제가 됐다. 본 방송을 보려고 일찍 퇴근한다 해서 〈귀가 시계〉라는 애칭까지 얻은 이 드라마의 시청률은 50퍼센트대. 민주화 세대를 주인공으로 발탁한 까닭에 〈모래시계 세대〉는 1980년대 민주화를 이끈 운동권 세대와 같은 뜻으로 통했다.

16대 총선을 한 해 앞둔 1999년, 김대중 대통령은 재야와 시민 단체에서 인재를 충원하겠다는 〈새로운 피 수혈론〉을 언급했다. 국민회의의 공천권을 쥔 김 대통령은 16대 총선에서 간판급 〈모래시계 세대〉를 공천했다. 이인영(전국대학생대표자협의회, 이하 전대협 1기 의장, 낙선), 오영식(전대협 2기 의장, 당선), 우상호(1987년 연세대 총학생회장, 낙선), 임종석(전대협 3기 의장, 당선) 등이 공천을 받아 일부가 국회에 등원했고, 낙선한 이들 역시 다음 총선에선 의원 배지를 단다. 지역 구도로 표를 갈라 먹던 여야의 정치 지형에 작은 균열이 생겼다. 1999년 『시사저널』의 연말 여론 조사에서 지도자감, 정치 개혁 추진, 인기 부문 〈3관왕〉에 국민회의의 30대 정치인 김민석 의원이 뽑혔다. 1995년 서울대 총학생회장 출신으로 모래시계 세대의 대표 인물인 그는 2001년

당내 여론 조사에선 대선 후보 2위에 오를 만큼 인지도가 높았다.
그러던 그였지만 2002년 대선에서 소속 정당의 노무현 후보에게
등을 돌리고 국민통합21의 정몽준 후보를 지지했다가 철새
정치인의 상징으로 추락했다.

대안 학교, 〈또 하나의 교육〉

1997년 외환 위기를 겪은 대학가는 실용 학문을 선호하는
분위기가 컸고 학부제가 도입되면서 비인기학과의 입지도
좁아졌다. 자연스레 인문학의 위기가 왔고 대학교의 바깥에서
인문학 대중화를 내건 비인가 교육 시설들이 하나둘 문을 연다.
이정우, 홍준기, 조광제, 진중권 등 유명 강사진들이 거쳐 간
〈철학 아카데미〉가 2000년 문을 열었고, 고미숙의 너머 연구소와
이진경의 수유 연구소가 〈연구공간 수유+너머〉란 이름으로
1999년 합병해서 대안 지식인 공동체를 지향했다.[21]

입시 중심의 공교육에 저항한 대안 학교도 세기말 문을
연다. 1997년 국내 최초의 대안 학교인 경남 산청의 간디 학교를
시작으로 전국에 대안 학교들이 개설된다. 생태 교육, 외부
체험, 예체능 교육 등 설립 취지에 따라 다양한 대안 학교들이
공교육의 획일화된 입시 중심 주의를 반대해서 생겨났다. 한편
〈출세 지향적인 교육〉에 반대해서 1989년 창립된 교원 단체
전국교직원노동조합(전교조)은 김대중 정부 때인 1999년
합법화됐지만 박근혜 정부가 들어선 2013년 법외 노조를 통보
받아 14년 만에 전교조는 법외 노조가 됐다.

21 박성준, 〈대학 가려운 곳 긁는《학교 밖 학교》〉, 『시사저널』, 제550호(2000.5.11).

대안 미술 교육, 대안 미술 매체

미술원 실기 시험이 일반 미대 입시와 다르리라 예상은 했지만,
시험장에 염소 서너 마리를 집어넣고, 알아서 표현하라고 해서
무척 당황했어요. 난방 때문에 따뜻해진 실기실에서 염소들이
똥을 싸서 냄새로 두통을 견뎌 가며 겨우 과제를 완수했던 게
기억나요.

— 장지아(미술원 1기)

1997년 한국예술종합학교에 미술원이 개원한다. 미술원은 석고
데생과 색채 구성으로 신입생을 선발하던 미술 대학 실기 시험의
관행을 버리고 지원자의 즉흥적인 상상력과 포트폴리오를 선발
기준으로 삼았다. 전공 구분 없이 1~2학년을 통합한 기초 과정을
끝내고 3학년 때 지도 교수의 스튜디오로 들어가는, 미국식의
대학 교육과 유럽식 도제 교육을 결합했다. 미술원의 입시 전형은
다른 미술 대학에도 영향을 준다. 홍익대는 2013년부터 51년
만에 미대 입시에서 실기 고사를 폐지하고 학교 생활 기록부,
수학 능력 시험, 미술 활동 보고서, 면접으로만 선발하는 비실기
전형을 시작했다. 미술원은 첫 졸업생이 배출된 2000년 이후
장지아, 문성식, 안세권, 남화연, 김영은, 김월식, 조해준, 옥정호
등 현장에서 주목을 받는 작가들을 배출하기도 했다.

강홍구, 공성훈, 황세준, 박찬경 등의 작가들은 1997년 3월
비평가와 미술계의 직무 유기를 작가 스스로 메워야 한다는
결론을 내리고, 작가들의 포럼을 구성했다고 한다. (중략)
「포럼A」는 무엇보다 미술을 논할 어휘가 부족한 비평의 현실을
문제 삼았다.[22]

「포럼A」는 원래 1997년 3월 창립한 작가, 평론가, 큐레이터
40여 명의 토론 모임이었다. 1998년 3월 타블로이드판 「포럼A」
창간 준비호를 시작으로 격월간으로 발간했는데, 중요 작가와
이슈를 정해 집중 토론하는 연 1~2회 워크숍 개최를 목표로
삼았다. 대안적 전시 방식에도 주목한 「포럼A」의 구성원은 후일
개관하는 대안 공간 풀과 직간접적으로 연관된 미술인들이
많았다. 「포럼A」는 종이 잡지에서 온라인 토론 사이트로
변경되어 운영되다가 2005년 홈페이지까지 완전히 접는다.
아트스페이스 풀(대안 공간 풀의 후신)은 2017년 「포럼A」를
재창간한다.

22 『월간미술』(1998.6).

「포럼A」창간준비호(1998.3.1).

세기말 지구촌

20세기 마지막 베니스 비엔날레인 1999년 제48회의 총감독 하랄트 제만Harald Szeemann은 베니스 비엔날레 역사상 최초의 비이탈리아계 수장이었다. 그는 1980년 젊은 작가를 발굴하는 「아페르토(열림)」 전을 시작하였는데(1995년 폐지), 1999년 베니스 비엔날레는 이 아페르토를 새롭게 되살려 「아페르투토(모두에게 열림)」를 내세웠으며 옛 조선소와 무기고 단지였던 아르세날레를 새로운 전시 공간으로 확장, 부각시켰다. 그리고 아시아권 특히 중국(본전시에 참여한 102명 중 22명이 중국인)에 많은 기회를 줬다.

〈1999년 이래 특히 중국 국민들은 현대 미술이 그들이 전에 생각하던 것처럼 해로운 것이 아님을 깨닫게 되었다. 정부 기관도 현대 미술 프로젝트를 기획하기 시작했고, 더 많은 미술관이 현대 미술을 다루기 시작했다.〉 2002년 한국에서 열린 〈국제 비영리 대안 공간 심포지엄〉에서 장 자오휘Zhang Zhaohui(당시 엑스레이아트센터 관장)는 위와 같이 말했다.

2005년 1퍼센트도 안 되던 중국 미술 시장은 2010년 43퍼센트까지 치솟아 미국을 능가하는 수준에 이르렀고, 세계 미술 시장에 블루칩 현대 미술 작가를 공급하는 가장 뜨거운 공장이 되었다.[23]

23 윤재갑 온라인 인터뷰(2017. 2. 16).

미술관 버블 시대와 장외로 나간 실험 전시회

외환 위기를 겪은 1990년대 후반께 한국의 미술 시장은 동결된
상태였다. 주요 전시장들이 연달아 문을 닫기도 했다. 그룹
공모전의 지원자가 크게 줄 정도로 미술 그룹 운동도 자취를
감췄다. 이런 불경기와 무관하게 신설되는 미술관의 수는
늘어났고 초대형 미술 축제들이 서울과 지방에서 속속 생겨났다.
정부가 〈미술의 해〉로 지정한 1995년 국내 최초의 비엔날레인
광주비엔날레 제1회 행사가 개막했고, 그해 베니스 비엔날레에
한국관도 들어섰다. 수도권에 자리한 주요 미술관들이
개관한 때도 1990년대 중반 이후다. 성곡미술관(1995),
일민미술관(1996), 금호미술관(1996), 아트선재센터(1998),
로댕갤러리(1999 개관, 2011 플라토로 개명 후 2016 폐관),
영은미술관(2000), 아트센터 나비(2000), 서울시립미술관(1988,
서소문관은 2002), 광주시립미술관(1992), 부산시립미술관
(1998), 대전시립미술관(1998). 한국에서 미술관이 집중적으로
문을 연 시기는 세계 도처에 신생 미술관들이 급증한 〈뮤지엄
버블 시대〉인 1990~2000년대와 시기적으로 일치한다.

 미술 대학들이 학교 밖에서 대안적인 연합 전시를 개최한
것도 세기말이다. 제1회 「공장 미술제: 예술가의 집-비정착
지대」(이천아트센터, 1999)는 대학 미술 연합전 준비 위원회가

주최하고, 이영철(계원예술대학교 교수)이 총 큐레이터를
맡았다. 8개 대학의 교강사와 학생 1백 명이 초대된 제1회
「공장 미술제: 예술가의 집-비정착 지대」의 취지문에 적힌
⟨창의적인 미술 생산의 빈곤함에 대한 항의와 주장들이
팽배함을 인식하여야 한다. 시각 예술의 창작 과정 및 교육에
대한 보다 실질적인 연구가 미술 대학 내에서 이루어져야 하며
그것의 의의와 기능에 대한 재평가가 실시되어야 한다⟩는
포부는 과제전이나 동문전이라는 폐쇄적인 전시 형식에 발목이
잡힌 미대의 비좁은 창작 반경에 대한 자성을 담고 있다.
장외로 나간 이 미대 연합 전시는 제2회 「공장 미술제: 눈먼
사랑」(창동 샘표식품 공장, 2000)에 이어 12년 후에 제3회 「공장
미술제」(2012)로 이어졌는데, 전국 28개 미대와 11개 대안 공간
작가가 서천군 장항읍의 금강 중공업 창고, 어망 공장 창고, 미곡
창고를 전시장으로 썼다. 제4회 「공장 미술제: 생산적인, 너무나
생산적인」(문화역서울284, 2014)도 열렸다.

　　「공장 미술제」는 골드스미스 미대생 데이미언 허스트Damien
Hirst가 동문들과 함께 런던 동부 도크랜드 지역 창고 공간을
전시장으로 개조해서 연 「프리즈Freeze」 전(1988)을 연상시킨다.
마거릿 대처Margaret Thatcher 수상이 집권한 후 공공 지원금이
줄어들자 영국의 신진 미술가들이 장외에서 진로를 모색한
「프리즈」의 배경은, 외환 위기 이후 위축된 미술판과 ⟨미술
대학에서 제공된 교육과 학생들이 요구하는 교육의 내용이 다른⟩
미대 교육에 대한 반성에서 출발한 「공장 미술제」의 배경과
닮았다.

주요 언론이 보도할 만큼 화제를 모은 장외 전시는 또 있다. 작가 이융이 기획한 「데몬스트레이션 버스」 전(성곡미술관, 아티누스갤러리, 1999)은 미술, 음악 등 장르 구분 없이 젊은 예술가 70여 명으로 구성된 행사로, 성곡미술관 별관 3층에 전시실을 마련하고 미술관 순회 버스를 타고 지정된 정류장마다 시민들을 만나 설치물과 퍼포먼스를 선보인 기획이었다.

또한 1995년 열린 두 개의 장외 전시는 지금까지도 미술관 바깥에서 열린 장소 특정적인 1회성 실험으로 자주 언급된다. 최정화가 기획한 「뼈-아메리칸스탠다드」 전(1995)은 서교동의 폐가옥 한 채에서 열린 전시로 당시로써는 보기 드문 〈사진, 비디오 설치, 퍼포먼스 등의 실험적 태도를 견지〉하고 있었고, 전시가 열린 주택을 〈일회용 갤러리〉라고 이름 짓는 재치도 보였다.[24] 또 다른 장외 전시는 아트선재센터가 개관(1998)에 앞서 건물이 들어설 자리에 있던 개인 한옥을 전시장으로 활용한 장소 특정적인 전시 「싹」(1995)이다. 이 전시에는 고낙범, 공성훈, 김우일, 김유선, 박모(박이소), 박소영, 박영숙, 안규철, 오형근, 육근병, 윤석남, 이동기, 이불, 최금화, 최선명, 최정화, 홍성민이 초대되었는데, 이 작가 명단은 3년 후 문을 여는 아트선재센터의 미적 색채는 물론이고, 2000년 이후 전개되는 한국 주류 미술의 색채까지 좌우하는 작가 명단이라 할 만하다.

24 최은주, 〈미술계 동향: 젊은 작가들의 단체전, 「싹」과 「뼈」 그리고…〉, 「국립현대미술관: 미술관 소식」(1995).

아트선재센터 개관(1998)에
앞서 개인 한옥을 전시장으로
활용한 장소 특정적인 전시
「싹」(1995).

제1회 「공장미술제」(1999) 이후
13년 후에 장항읍에서 서진석
감독 체제로 진행된 제3회 「공장
미술제」(2012).

서진석_대안 공간 루프는 유학파들의 전시회로 서구의
미적 흐름을 국내에 소개해 왔다. 대안 공간이 쇠락하고
1세대 대안 공간들이 첫 거점에서 밀려날 때조차 서진석은
도립미술기관의 수장으로 자리를 옮기고 루프를 홍대라는
거점에 붙잡아 뒀다. 그의 생존력은 남다르다.

이윰이 기획한 「데몬스트레이션
버스」전(1999).

최정화가 기획한
「뼈─아메리칸스탠다드」전(1995).

대안 공간 1세대

국내 상황에서 보면 비영리 갤러리란 말은 우리에게 아직 낯선
단어일 것 (중략) 우리에게도 이제 비영리라는 새로운 형식을
과감하게 적용시킴으로써 작품의 질과 폭을 넓혀 국제적
경쟁력을 강화해야 할 때.
— 김성희[25]

귀국해서 조사해 보니 대관 화랑이 95퍼센트 이상이었고
국공립·사립 미술관처럼 비영리 기관은 손에 꼽을
정도더라고요. 더구나 대관 화랑은 일주일 단위 전시에 대관료를
100~200만 원씩 부르니 엄두가 나질 않았어요. 당시 미술
시장은 완전 전멸한 상태였고요. 당시 제 주위에서 이동기만
「아토마우스」 1호를 5만 원에 거래했던 걸로 기억해요
— 서진석[26]

대안 공간 네 곳이 문을 연 1999년은 한국에서 미술 대안
공간이 생긴 원년이다. 그렇지만 준비는 이미 시작되고 있었다.

25 김성희, 〈아방가르드의 후원자, 비영리 갤러리 — 뉴욕 맨해튼 대안 공간의 운영 현황〉,
『월간미술』(1998.12).
26 서진석 온라인 인터뷰(2017.2.19).

〈프로젝트 스페이스 사루비아 다방〉의 디렉터가 될 김성희가
비영리 갤러리의 필요성을 미술지에 기고한 해, 전위적인
작가들을 소개하는 아트선재센터가 문을 연 해, 쌈지스페이스의
전신 격인 쌈지아트프로젝트가 생긴 해가 모두 1998년이니
말이다. 한국의 대안 공간은 미국의 대안 공간과는 출현
배경이 사뭇 다르다. 미국의 첫 대안 공간 〈화이트 칼럼스White
Columns〉(1970~)나 그 밖의 미국의 대안 공간들은 주류가
외면하는 여성과 유색 인종 같은 소수자를 위한 전시 공간
마련을 위해 출현했고, 그 배경에 1960년대 반정부, 반문화
운동도 있었던 데 반해, 세기말 한국에 출현한 대안 공간은
비주류 미술을 수용하기 위해 생겼다기보다는 1997년 외환
위기로 중도에 학업을 포기하고 귀국한 유학생들과 동시대 주류
미술의 흐름을 받아 줄 전시 공간들이 태부족해서 생긴 자생적인
결과물에 가까웠다. 외환 위기 이후 재정 악화로 문을 닫은
전시장이 많았고, 〈정상적인〉 실험작을 수용하는 공간도 부족한
상황이었다.

　　외환 위기에 앞서 「휘트니비엔날레 서울」전(국립현대미술관,
1993)으로 동시대 미술의 국제 감각을 접촉한 경험과
1990년대부터 홍대 앞에서 형성된 인디 밴드, 거리 미술제,
다양한 클럽의 하위문화의 확산도 실험적인 미술을
수용할 여건이 된 셈이다. 장르 구분 없이 학제 간 연구를
경험하고 귀국한 유학생들에겐 전공과 장르의 구분을
엄격히 따지는 한국의 풍토를 넘어설 대안의 필요성도 컸다.
2000년대 초반 유망한 젊은 작가를 발굴할 목적에서 생긴

〈아트스펙트럼〉(호암갤러리)이나, 〈이머징〉(쌈지스페이스)이
선발한 작가의 8할이 유학 경험자였다는 사실은 우리 미술의
세대교체에 해외의 미적 유행이 깊게 관여했음을 보여 준다.

　한국 대안 공간의 탄생을 부추긴 또 다른 원인으로 대관
화랑이 주도하는 왜곡된 전시 문화와 미술 현장의 저변에서
활동하는 젊은 미학적 흐름을 제대로 포착하지 못한 채
원로 작가와 중견 작가 중심으로 전시를 기획하는 국공립
미술관의 방임도 들 수 있다. 실험적인 기획전을 자주 기획한
아트선재센터나 금호미술관마저도 개관전에선 근대기 화가들의
종합 선물 세트로 신고식을 치렀다. 금호미술관의 개관전 「한국
모더니즘의 전개: 1970~1990 근대의 초극」(1996)이나 권옥연,
김인승, 김환기, 남관, 이중섭 등 작고한 근대기의 화가들로
구성된 아트선재센터의 개관전 「반향(反響)」(1998)은 선배
세대를 향한 예우의 표현이었으리라. 미술관의 미적 방향과는
무관하게 여러 미술관들이 개관 또는 재개관 전시에 선배 세대에
대한 오마주를 공식처럼 따르는 건 우리의 전시 기획에선 고정된
세리머니가 됐다.

1999년 대안 공간

1999년 〈얼터너티브 스페이스 인 더 루프〉(이후 〈루프〉로
약칭됨), 〈대안 공간 풀〉(2010년부터 〈아트스페이스 풀〉로 개명)
〈프로젝트 스페이스 사루비아 다방〉이 서울에서 순차적으로

문을 열었고, 부산에도 〈섬〉이 문을 열어 1세대 대안 공간에
합류한다. 미국 대안 공간의 효시 화이트 칼럼스가 작가들로
운영된 것처럼, 한국 1세대 대안 공간들도 작가들이 운영에 깊이
관여했다.

1. 얼터너티브 스페이스 인 더 루프(루프)
1999년 2월 설립 및 개관

국내 최초 대안 공간으로 알려졌고 유학파 4명이 운영했다.
〈루프〉는 시카고에서 지하철을 뜻하는데, 초기 운영진들이
시카고 미대 동문이어서 붙인 이름으로, 병행해서 사용한
〈인 더 루프In the Loop〉는 〈사방으로 뻗어나간다〉는 의미였다.
루프는 개관 이후 세 곳에 둥지를 텄는데 모두 〈홍대 앞〉이라는
반경 안에 있었다. 루프 1호는 카페를 겸한 갤러리로 카페의
수익으로 운영비를 조달하는 맨해튼의 대안 공간 〈익시트
아트Exit Art〉의 운영 방식을 따른 것이었다. 루프 1호의 기획팀은
작가 홍성민, 강영민 그리고 학생 신분이던 임산과 김현진으로,
무보수로 참여했다. 루프 1호에서 열린 전시 글은 객원 필자
또는 〈루팡〉이라는 필명으로 작가 강영민과 김현진이 자주
썼는데, 서문의 주례사 관행을 탈피하자는 취지로 비판적으로
써서 작가들이 불편해했다. 루프에서 개인전을 연 정수진은 전시
서문이 탐탁지 않아 전시 리플릿을 아예 발송하지 않았을 정도다.
 루프 1호는 한달 만에 카페를 정리하고 전체 공간을 갤러리
운영으로 전환한다. 루프를 거친 작가 중에 국제 무대에서 선전한

이들이 유독 많다. 1999년 한 해에만 정수진, 정서영, 최정화, 노석미, 임민욱, 강영민, 강홍구, 김상길, 하상백 등이 루프를 거쳤다. 서진석은 루프를 작가가 유통되는 플랫폼으로 상정하고 있었다. 장르 파괴적인 다원 예술 경향의 작가들도 많이 소개된 전시장이다. 제1회, 제3회 개인전을 루프에서 연 정연두, 제54회 베니스 비엔날레 한국관 작가 이용백 그리고 홍성민, 임민욱, 함경아처럼 다매체 작가들이 루프에서 개인전을 열었다. 미술 시장이 부상한 2005년께 서진석은 아라리오갤러리에 컨설팅 업무를 전담하기도 했다.

2. 대안 공간 풀(풀): 대안적 예고편
1999년 2월 설립, 4월 개관

우리 미술에 대한 〈대안적 예고편〉이기를 바란다.
— 박찬경

〈대안 공간 풀〉이 1999년 4월 최정화, 정서영 2인 전으로 개관전으로 열 때 풀의 기획 위원이던 작가 박찬경이 쓴 표현은 저랬다. 그렇지만 풀 설립의 도화선은 전년인 1998년 광주비엔날레에 임명된 최민 총감독이 부당하게 해촉된 사건이었다. 그 사건에 항의하는 범민중 미술계가 〈포스트 민중 미술의 전진 기지〉로 풀을 개관한다.[27]

풀은 민중 미술 화가 최민화가 같은 자리에서 운영한

27 백지숙, 〈동시대 한국 대안 공간의 좌표〉, 『월간미술』(2004.2), 48면.

〈21세기 화랑〉을 인수했다는 배경까지 더해지면서, 1980년대 민중 미술 세대와의 연관성을 지울 수 없다. 대안 공간 중에서 상대적으로 미술의 정치성을 가장 자주 노출하는 전시장이 풀이다. 보수 성향의 「조선일보」의 허위 왜곡 보도에 반대하는 안티 조선 운동에 발맞춰 「반(反)조선일보」(2000)를 기획하기도 했다. 그렇지만 개관전을 정치색이 희박한 정서영, 최정화의 2인전으로 한 것은 민중 미술이 연상시키는 구시대적인 흔적을 지우려 한 탓이다. 초기 풀의 이사진으로 민중 미술과 거리가 먼 인사들(김용익, 김용철, 윤난지, 윤동천, 홍명섭)을 섭외한 사정도 포스트 민중 미술의 거점이라는 인상을 지우려던 것이다. 그럼에도 풀에서 전시하는 작가나 개막식에 모여드는 미술인의 면면은 1980년대 민중 미술과 직간접적으로 연관 맺은 이가 다수다.

3. 프로젝트 스페이스 사루비아 다방(사루비아 다방)
1999년 4월 설립, 10월 개관

> 대안 공간에 대한 계획을 세운 지는 한 3~4년 됐습니다. 저와
> 뜻을 같이한 유명분 사장과 함께요. 그러던 중 윤동구, 설원기
> 씨도 비슷한 계획을 추진 중에 있다는 사실을 알게 되었습니다.
> 그래서 바로 의기투합, 1년 전부터 네 명이 함께 일하고
> 있습니다.
> ― 대안 공간 사루비아 다방 개관 준비하는 김성희[28]

28 『월간미술』, 1999. 5.

대안 공간 풀, 인사동
시절(1999~2006).

홍대 인근에서 시작한 대안 공간
루프 1호점 시절. 공동 대표 박완철,
신지호, 서진석, 송원선(왼쪽부터
시계 방향).

〈내부 공간은 다양한 장르의 작품을 전시할 수 있도록 거칠게 마감된 경우가 많다.〉 대안 공간 원년 한해 전인 1998년, 서구의 대안 공간을 소개하는 기고문에서 김성희가 서구의 대안 공간을 표현한 이 문장은 그녀가 이듬해 디렉터를 맡아 관훈동에 문을 연 〈프로젝트 스페이스 사루비아 다방〉의 내부 구조를 염두에 둔 것처럼 보인다.

사루비아 다방은 대안 공간을 통틀어 공간 변별력이 가장 크다. 실제 다방을 인수해서 지하 공간의 시멘트 회벽을 고스란히 남긴 채 전시 공간으로 전용했다. 사방이 흰 벽인 화이트 큐브와 가장 큰 차이를 보이는 〈장소 특정성〉을 지녔다. 사루비아 다방에서 우수한 전시란 주어진 공간과 유기적으로 결합하는 데 성공한 경우를 뜻한다. 사루비아 다방의 개관전에 초소형 인형을 전시 공간 곳곳에 숨겨 놓은 함진이 선정된 건 사루비아 다방의 〈장소 특정성〉이 고려된 결과일 것이다.

원래 다방이었던 역사에서 영감을 얻은 김창겸의 「사루비아 다방」(2003)이나 벽면에 생긴 무정형 얼룩과 작업을 연결시킨 이순주의 벽화 개인전 「홈」(2004)이나 자신의 머리털을 거미줄처럼 전시장 전체에 이어 붙인 함연주의 「올」(2003) 등은 다른 전시장에서라면 동일한 효과를 기대하기 어렵다.

〈미술계 상류층의 후원을 받고 있는 사루비아 다방을 제외하고는 대개의 대안 공간들이 문예진흥기금 등의 공공 기금에 공간 운영비를 과도하게 의존〉한다고 밝힌 미술사가 정헌이의 지적처럼 사루비아 다방은 전직 대통령 아들 윤동구(윤보선의 아들)와 영향력 있는 교수진으로 이사와

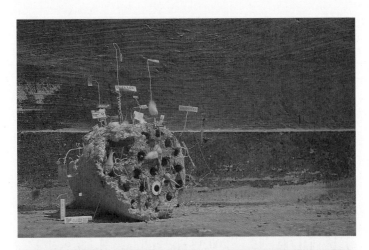

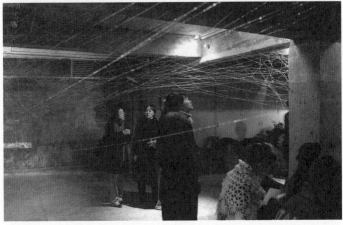

함진 개인전 「공상 일기」를 개관전으로
문을 연 사루비아 다방(1999).

함연주 개인전 「올」이 열린
사루비아 다방(2003).

운영위원이 꾸려진 대안 공간이었다. 2005년 임대료 인상으로
대안 공간들과 갤러리가 관훈동을 하나둘 떠나던 2005년
전후의 시련기를 거치고 가장 오랫동안 관훈동에서 자리를 지킨
사루비아 다방은 2011년 창성동으로 이사한다.

4. 대안 공간 섬
1999년 9월 개관

1세대 대안 공간 가운데 유일하게 지방에서 생긴 〈섬〉은 부산
광안리에서 개관했으나, 2002년 광안리의 다른 곳으로 이전해
〈대안공간 반디〉로 이름을 바꿔서 재개관한다. 대안공간 반디는
부산 지역의 신진 작가 발굴, 교육 프로그램, 포럼, 문화지 출간
등을 기획한 점에서 여느 대안 공간과 역할이 같았다. 그러나
2011년 10월 건물주의 계약 해지 요구를 받은 후 이전할 공간을
마땅히 찾지 못한 반디는 「어김없는 안녕, 불투명한 안녕」 전을
끝으로 폐관한다.

2000년 대안 공간

대안 공간을 정의할 때 곧잘 논란의 중심이 서는 대안 공간 셋이
이듬해 문을 연다. 재정적으로 안정된 사기업과 국가의 지원을
받는 이 대안 공간들은 협소한 반지하 시설로 연상되기 마련인
대안 공간의 일반적 표정과 퍽 거리가 멀었지만 〈대안적〉 역할의

중심에 있었다.

1. 쌈지스페이스와 쌈지아트프로젝트(쌈지스튜디오)
각 2000년 4월 설립 및 개관, 1998년 3월 개관

> 쌈지스페이스의 원조는 1998년 사기업 쌈지((주) 레더데코)가
> 암사동에 문을 연 쌈지스튜디오다. 외환 위기로 작가 지원이
> 인색한 형편에서 이뤄진 일이라 호의적 평가를 받았는데, 쌈지는
> 일찌감치 지면에 미술품과 자사 상품을 결합시킨 광고를 실어
> 왔다. 〈상품의 예술화, 예술의 생활화를 지향〉해 온 천호균(쌈지
> 대표)은 아트 마케팅을 매개로 예술가를 후원하고 자사 제품도
> 홍보하는 효과를 기대했다.
> ─ 천호균[29]

상업 자본이 운영하는 쌈지가 대안 공간 자격이 있느냐는
질문에, 쌈지는 〈중국 베이징의 이스턴 아트 센터를 비롯한
아시아 지역 다수의 대안 공간이 쌈지스페이스와 마찬가지로
기업 후원형의 대안 공간으로 운영되고 있다〉고 응했다. 암사동
〈쌈지스튜디오〉는 2000년 홍익대 부근 창천동 7층 건물로
이주하면서 1층은 이벤트 갤러리와 차고 갤러리, 2층은 공연장,
3층은 메인 전시장, 4~6층에 입주 작가 스튜디오로 사용하면서
명칭도 쌈지스페이스로 바꿔 달았다. 1기 입주 작가로 박찬경,
이주요, 장영혜, 고낙범 등이 포함되었고, 작가 선정은 평론가

29 〈미술 후원은 고차원의《감각 경영》〉, 『월간미술』(1999.1).

김홍희(쌈지스페이스 관장)가 맡았다. 개관 당일 백현진과
장영규의 어어부 밴드, 안이영노의 허벅지 밴드 등 인디 록 밴드의
축하 공연도 열렸다. 쌈지스페이스는 미술, 음악, 무용, 연극,
영상이 어우러지는 복합 문화 공간을 지향했다. 개관전 「무서운
아이들(21세기를 준비한 앙팡테리블)」에는 한국 포스트모더니즘
미술 경향을 포괄적으로 보여 주는 고낙범, 박혜성, 안상수,
이동기, 이불, 이용백, 이형주, 홍성민이 초대됐다. 홍대 문화의
재기발랄함을 흡수하는 지리적인 장점과 김홍희 관장의
비(非)강단 평론의 유연함이 쌈지스페이스를 상이한 표정의 대안
공간으로 각인시켰다.

2. 인사미술공간(인미공)
 2000년 5월 설립

문광부가 문예진흥원을 통해 위탁 운영한 인미공을 대안 공간에
포함시키는 게 부적절하다는 지적이 많았다. 그렇지만 국가가
〈대안적인 가능성〉 때문에 미술을 후견한 선례는 이미 있다.
1930년대 미국 경제 공황기에 뉴딜 정책으로 예술가에겐 생계
수단을, 정부에겐 공공 미관의 단장을 맞교환한 공공 미술이
그렇다. 안정된 기관이 대안 예술 기관을 흡수해서 발전한 선례도
있다. 버려진 건물을 작가 스튜디오와 전시실로 전용한 PS1을
1997년 뉴욕 현대미술관MoMA이 확장, 합병한 경우나 대안
공간의 기능을 벤치마킹한 뉴뮤지엄New Museum이 그런 경우다.
더구나 1980년 후반 미국 대안 공간들은 국립 예술 기금(NEA)의

김홍희_여성주의 미술, 대안 공간, 백남준. 한국
동시대 미술의 주요 키워드 셋이 김홍희와 연관되는
점은 그녀의 자산이다. 그렇지만 그녀의 실제 동력과
영향력은 예술을 감상 대상이 아닌 교류와 회합의
매개체로 보는 태도에서 오는 것 같다.

지원을 받아 운영됐다.

국제 대안 공간 심포지엄(2002)과 대안 공간 연합전 「럭키
서울」(2002)과 사단법인 비영리전시공간협의회 결성(2005)까지
산개된 여러 대안 공간들을 묶는 허브 역할을 인미공이 한 점을
감안하면 인미공은 한 시절 엄연한 대안 공간이었다.

3. 일주아트하우스
2000년 10월 개관

태광그룹 일주학술문화재단의 지원으로 운영되었고, 위탁
경영하는 (주)아트 컨설팅서울이 프로그램의 기획 및 운영의
독립권을 가졌다. 일주아트하우스는 대안 공간 범주에 곧잘
포함되었지만, 그것은 이 공간이 당시로썬 국내에서 유일하게
멀티미디어 아트를 전문으로 다룬 기관이어서일 듯하다.
일주아트하우스는 미디어 아트 관련 전시와 대중 강좌, 심포지엄,
워크숍 등을 진행하다가 2006년 문을 닫았다.

국고 지원, 도약대에 오른 대안 공간

지난해(1999) 실험적인 신예 작가 발굴 육성 지원을 표방하고
문을 열어 미술계의 신선한 충격으로 각계의 주목을 받고, 많은
활동을 해온 대안 공간들이 경제적 어려움으로 휴관의 위기에
있는 것을 정부가 운영비를 지원하기로 결정했다.[30]

1999년 10월 문광부 예술진흥과의 한 관계자가 대안 공간에
대한 기사를 보고 국가에서 할 일을 민간에서 하고 있구나라며
지원하겠다고 연락이 왔다.
— 어느 대안 공간 관계자의 회고

1998년 정권이 교체되기 전에 문예진흥원(2005년부터
문예진흥위원회) 산하에 있던 미술회관은 대관 전문
기관이었다. 명칭을 2002년 마로니에미술관으로 바꾼 뒤 자체
기획전을 늘려 갔고, 문예진흥위원회로 체제가 변경된 2005년
아르코미술관으로 개명한다. 2000년 문예진흥원은 〈대안 공간
지원책〉에 따라 국고로 운영되는 인미공을 만들었고, 사기업이
운영하는 쌈지스페이스를 제외한 대안 공간들에 운영비를

30 2000년 5월 문광부(제36대 장관 박지원)는 〈젊고 유능한 미술 작가 육성을 위한 두 건의
지원책〉을 발표한다.

지원한다. 1세대 대안 공간들은 개관 초기에 거의 주목받지 못했다. 미술 잡지도 대안 공간의 전시를 거의 소개하지 않았다. 초기 대안 공간들이 외면을 받은 데에는 낮은 인지도와 함께 대안 공간을 내세우지 않고도 대안적 기능을 해온 전시장들이 이미 존재했기 때문이기도 하다.

1990년대에 운영된 〈준〉 대안적 전시장은 크게 넷으로 구분해 볼 만하다. 하나, 군부 시절 독재 정권에 저항하는 반체제 대안 미술을 지향했던 범민중 미술 계열 작품을 수용한 전시장들로 한강미술관, 그림마당 민, 나무 화랑, 21세기 화랑 등이 있다. 둘, 안정된 자산으로 작가 발굴과 지원에 힘쓴 기업 운영 전시장으로 금호그룹의 금호갤러리(1996년 이후 금호미술관), 동양그룹의 서남미술전시관, 동아그룹의 동아갤러리, 대우그룹의 아트선재센터 등이다. 셋, 일반 화랑이되 후일 기획력을 높게 평가받은 전시장을 꼽을 수 있다. 동양그룹의 서남미술전시관, 유근택, 구본주, 박병춘, 김승영 등 30~40대의 중요한 작가들의 전시를 열었던 청석개발이 운영한 원서갤러리, 사회 문제로까지 비화된 최경태, 이윰, 고낙범 등 문제적인 전시를 기획한 갤러리 보다, 주요 민중 미술 작가의 전시회와 당시로써는 보기 드문 테마 중심의 기획전을 열었던 갤러리 사비나(2002년 이후 사비나미술관), 「로고스와 파토스」, 「뮤지엄」 등 이후 한국 현대 미술사에 중요한 이정표가 된 기획전이 열린 관훈갤러리 등을 꼽을 수 있다. 넷, 전시장을 벗어난 공간을 1회성 전시와 공연의

무대로 탈바꿈한[31] 게릴라성 전시다. 1991년 최미경과 최정화가 공동 운영한 종로 2가의 카페 〈오존〉에선 이수경, 박혜성, 안상수, 배병우 등의 전시회가 비정기적으로 열렸고, 1996년 대학로에 생긴 카페 〈살〉은 최정화가 디자인하고 그의 동생이 운영을 맡아 비정기적인 실험 전시를 열고 어어부 밴드나 황신혜 밴드의 인디 음악 공연을 비좁은 무대에 올렸다. 한편 최정화가 기획한 「뼈-아메리칸스탠다드」 전이 서교동의 가옥에서 전시를 열면서 〈일회용 갤러리〉라는 명칭을 쓴 것도 제도 전시장의 바깥에서 시도된 대안적 전시의 선례라 할 수 있다.

31 최정화 인터뷰(2017.1.25, 최정화 작업실).

대안 공간 황금기 2002년:
「럭키 서울」 전과 제4회 광주비엔날레

국내 비엔날레 관람차 입국한 국외 미술인들이 주요 방문지로
국내 대안 공간들을 선택했어요.
— 박찬경[32]

대안 공간을 두고 현재 미술계를 움직이는 〈신형 엔진〉이라고
불러도 과언은 아닐 것이다.[33]

출현 당시의 대안 공간이 미술판을 흔들 카드는 아니었다. 그러나
2000년 국고 지원 결정 후 대안 공간 간판을 내건 전시장들이
우후죽순 생겼고, 급기야 〈대관 전문 대안 공간〉이라는
금시초문의 전시장도 문을 연다. 국내 7개 대안 공간들의 연합
전시 「럭키 서울」(2002)이 개최되면서 대안 공간의 존재감은
넓고 깊어진다. 〈국제 비영리 대안 공간 심포지엄〉도 같은
해 열린다. 2002년 1세대 대안 공간들로 결성된 〈대안 공간
네트워크〉에 아트인 오리(부산), 대안공간 반디(부산), 빔(인천),
아트스페이스 휴, 보충대리공간 스톤앤워터(안양), 브레인

32 박찬경 인터뷰(2008.8.25, 박찬경 작업실).

33 이동연 외, 『한국의 대안 공간 실태 연구』(서울: (사)문화사회연구소, 2007), 11면.

팩토리, 스페이스 집, 갤러리 정미소 등 여덟 곳이 집결해서 2005년 9월 사단법인 비영리전시공간협의회를 출범시킨다. 국제적인 수준의 작품과 아시아라는 지역성까지 갖춘 작가들이 주로 대안 공간을 중심으로 배출되었다. 당시 대안 공간은 학연이나 지연에 의존하던 종래의 등단 체계와 달리 투명한 등단 플랫폼으로 각광받았다. 한 연구소의 대안 공간 보고서는 1999년 이전 〈준대안적〉 전시장들과 그 이후 출현한 정식 대안 공간 사이를 구분 짓는 기준으로 대안 공간들 사이의 연대감을 꼽았다. 2007년 문화사회연구소는 대안 공간들의 교류 행사를 조사한 바, 대안 공간 중 83퍼센트가 교류 행사를 했다. 그 무렵 대안 공간 입구에는 다른 대안 공간의 전시 브로슈어가 버젓이 비치되곤 했다. 그 때문에 사단법인 대안공간협의체가 결성된 해는 2005년이지만, 그 전부터 대안 공간은 하나의 공동체처럼 비쳤다. 요컨대 사루비아 다방의 전시는 사루비아 다방의 것이자 〈대안 공간 중 하나의 전시〉로 인식되는 편승 효과가 생겼다. 심지어 루프는 대안 공간 풀에서 구성한 정서영과 최정화의 2인전 「대안 공간 풀 개관 기념전: 스며들다」(1999)가 끝나자마자 「홍대앞 재탕 버전으로 보는 최정화-정서영 2인전」(1999)을 개최했을 정도였다.

또 대안 공간이 작가들의 거점이 되면서, 전시는 한 번 개최하고 끝나는 일회성 행사이기보다 작가 중심 담론을 형성하고 전파하는 플랫폼으로 성장했다. 2002년 제4회 광주비엔날레의 본 전시 격인 「멈춤」은 공동 큐레이터 3인(성완경, 찰스 에셔Charles Esche, 후 한루)이 아시아와 유럽

지역에서 활동하는 대안 공간들로 비엔날레관 전관을 채웠다. 한국의 대안 공간은 그 탄생 배경에서 보았듯, 비주류 미술이 아닌 〈갈 곳 없는〉 주류 미술을 위해 마련된 전시장임이 거듭 확인됐다.

〈대안 공간이 무엇이냐〉는 질문에 대해:
작가 인큐베이터? 스타 작가의 보고?

박모: 대안 공간들이 다른 전시 공간과 그리 다르거나 더
자율적이지 않다는 생각이 들었습니다. 내가 보기에는 이들은
단지 상업적인 판매 시스템을 위한 양육 시설 역할을 하고 있는
것 같습니다.

재키 배틀필드: 어떤 의미에서요?

박모: 우선 대부분의 대안 공간들은 얼마나 많은 유명 작가가
자기 기관에서 처음으로 전시를 했는가에서 그들의 성공 여부를
봅니다.[34]

대안 공간의 황금기였던 2004년 두 미술 잡지 『월간미술』(2월)과
『미술세계』(7월)가 대안 공간을 특집으로 다룬다. 두 매체 모두
〈대안 공간의 정의〉를 비중 있게 취급했다. 미술인을 대상으로
한 설문에서 〈신진 작가 발굴, 다양한 창작 실험 기회 확대,
비영리 운영〉 등 대안 공간의 기능을 국공립 미술관이나 상업
화랑 같은 기존 전시장이 수행할 수 있냐는 질문에, 47명이
그렇다고 답했고 13명만 아니라고 답했다. 이 설문 결과를 뒤집어

34 〈마이너 인저리 관장 박모와 재키 배튼필드와의 인터뷰〉, 『NAAO Bulletin』(1988.3),
『탈속의 코미디─박이소 유작전』(서울: 로댕갤러리, 2006), 87면 재인용.

말하면 대안 공간의 기능을 종래의 제도권 전시장들이 대신할 수 있다는 뜻이다. 그리고 실제 그렇게 됐다. 대안 공간alternative space 속의 〈공간〉은 화랑gallery이나 미술관museum처럼 작품을 평화롭게 안치시키는 화이트 큐브보다 자유분방한 느낌을 준다. 대표적으로 사루비아 다방의 노출 콘크리트 공간은 자유분방한 창작 환경의 표상처럼 이해됐다. 그렇지만 어느 순간부터 대안 공간을 표방하지 않아도 실내를 거칠게 마감한 전시장들은 차츰 늘어났고 대안 공간의 독보적인 입지도 좁혀졌다.

〈대안 공간이 일반 전시장과 뭐가 다른가?〉라는 자격론이 제기되었다. 대안 공간에 대한 정의는 관련 심포지엄과 기사들에서 가장 반복적으로 다뤄지는 화두지만, 거의 예외 없이 합의점을 찾지 못하고 끝난다. 그럼에도 대안 공간을 규정하는 가장 일반적인 합의는 비영리non-profit로 좁혀지곤 한다. 비영리는 초기 대안 공간들의 존재감을 해명하는 열쇠처럼 쓰였다. 비영리 전시 공간의 전형이 국공립 미술관임에도 대안 공간을 비영리와 연결 짓는 사고방식에는, 대안 공간이 출현하기 전까지 대관 화랑이 주도한 기형적인 전시 문화와 비영리 국공립 미술관이 제 역할을 못한 데 대한 실망과 불신이 깔려 있다. 그럼에도 비영리로는 한국의 대안 공간을 온전히 변호하지 못한다. 높은 임대료 부담에 시달린 풀은 대관 전시를 항상 병행해 왔지만 대안 공간으로 규정되었고, 2006년 이후 루프의 활동과 규모에 대해서도 〈사립 미술관의 범주에 넣어도 무방할지도 모른다〉는 지적을 받았으며 〈상업 활동을 하는 공간이되, 대안 공간에 준하는 활동을 벌이는 쌈지는 항상

논란의 중심〉이라고 어느 연구 보고서는 평가하고 있으니
말이다.[35]

35 이동연 외, 앞의 책, 20면.

대안의 예정된 위기

초기 대안 공간들 사이의 색깔 차이도 차츰 희미해졌다. 비좁은 작가 풀에서 운영되는 대안 공간들의 전시회에선 작가들이 중복되기 일쑤였다. 주류 미술에 대한 대안으로 출발한 것이 아니었기 때문에 한국의 대안 공간은 주류 작가로 도약하는 플랫폼으로 인식되었고, 실제로도 그렇게 됐다. 동양화를 전문으로 다루는 〈갤러리 꽃〉이나, 미디어 아트로 특화된 〈일주아트하우스〉가 차별된 색채를 유지했지만 유의미한 수준의 분화라고 보긴 어려우며 이 공간들은 얼마 안 가서 폐관했다.

대안 공간의 위기를 만든 건 2005년부터 시작된 미술 시장의 과열인데, 대안 공간을 거친 작가 상당수가 상업 화랑에 전속 작가로 흡수되었다. 대안 공간의 열악한 작가 인큐베이팅에 의존하지 않고도 대안 공간 출신 작가들은 상업 화랑에서 훨씬 나은 처우를 제공받게 됐다. 2005년 아라리오갤러리가 〈세계 시장 진출을 위한 한국 작가 육성 프로젝트〉로 구동희(31세, 비디오 퍼포먼스, 설치), 권오상(31세, 사진), 박세진(28세, 회화), 백현진(33세, 종합예술), 이동욱(29세, 미니어처 조각, 설치), 이형구(36세, 사진, 설치), 전준호(36세, 비디오, 설치), 정수진(36세, 회화)까지 20대 후반에서 30대 초반까지 작가 8명에게 1인당 연간 5천만 원 이상의 지원을 약속한 파격적인

전속 작가제는 그 상징이다. 지원 대상에 포함된 작가 가운데 다수는 대안 공간에서 경력을 쌓은 이들이었다.

날로 성장세를 더해 가던 인디 음악계에도 균열이 생겼다. 인디 음악에 주목한 공중파 방송 MBC는 〈제2의 크라잉넛을 발굴하려는 의미〉에서 인디 밴드를 소개하는 음악 프로그램 「음악캠프」를 방송한다. 그런데 2005년 7월 30일 방송에 출연한 럭스의 무대에 함께 초대된 카우치 멤버 둘이 생방송 중 하의를 모두 내려 성기를 드러내 방송 사고를 터뜨렸다. 이 사건으로 물의를 빚은 카우치는 구속되었고, 방송가에선 인디 밴드의 출연이 꽤 오랫동안 금지되었으며 인디 밴드에 대한 시청자들의 반응도 차갑게 식었다.

성공의 역설:
비주류의 숨길 수 없는 욕망

과연 현재에 우리나라 미술의 대안은 무엇인가. 〈실험성 있는 젊은 작가 발굴 및 지원〉이란 형식적 대안은 이미 하나의 주류 트렌드가 된 지 오래다.

— 서진석[36]

10년이 지난 지금 미술 환경이 대폭 변화하였습니다. (중략) 미술관과 대안 공간뿐 아니라 상업 화랑과 대안 공간의 구분이 흐려지는 이러한 새로운 현상 속에서 기존의 대안 공간은 자기 반복적 프로그램으로 명맥을 유지하기보다는 새로운 변화를 위한 방향 전환을 모색해야 될 때라고 생각합니다.

— 쌈지스페이스 10주년 보도 자료

2008년 9월 쌈지스페이스가 배포한 10주년 보도 자료는 세칭 폐관 선언문으로 알려져 있다. 쌈지스페이스의 개관 연도는 2000년이지만 전신인 〈쌈지아트프로젝트〉는 1998년 시작되었기에 10주년이다. 폐관 선언 이듬해 2009년 3월 30일

36 서진석, 〈시대에 맞춰 변화하는 대안 공간〉, 『아트인컬처』(2006.1), 31면.

쌈지스페이스는 공식 폐관한다. 그렇지만 2006년 10월부터 김홍희 쌈지스페이스 관장은 이미 경기도립미술관의 초대 관장으로 자리를 옮긴 터였다. 다른 대안 공간의 사정도 쌈지와 다르지 않았다. 상업 지구화된 인사동 일대의 임대료 상승을 막지 못한 1세대 대안 공간 풀은 2006년 초 인사동 시대를 청산하고 구기동으로 밀려나는 신세가 됐다. 같은 해 인미공도 원서동으로 둥지를 옮겨 전시보다 아카이브에 집중한다. 가장 오래 버틴 사루비아 다방도 결국 2011년 창성동으로 자리를 옮겨, 인사동에 둥지를 튼 1세대 대안 공간 세 곳이 미술판의 상징적인 허브를 뜬다. 이들의 철수는 상업 자본에 밀려 문화 예술의 근거지를 빼앗긴 젠트리피케이션의 상징으로 기억될 것이다. 쌈지의 폐관 선언에서 나온 고백처럼 대안 공간이 수년간 축적한 노하우는 국공립·사립 미술관들과 상업 화랑들이 느지막이 〈정상 업무〉 차원에서 벤치마킹하면서 작가 발굴, 작가 평론가 매칭 프로그램, 창작 스튜디오는 더 이상 대안 공간만의 것이 아니게 되었다.

　이런 성공의 역설은 서구에서도 반복된 일이다. 1970년대 미국 대안 공간에서 배출된 실험적인 작가군은 주류 미술계로 진출한다. 1971년 설립되어 동시대 미술만을 다루는 미국 최초의 비영리 아트 센터 PS1은 1976년에 롱아일랜드의 비어 있는 로마네스크형 공립 학교 건물을 전시 공간과 스튜디오로 재활용해서 좋은 성과를 냈는데, 1997년 결국 뉴욕 현대미술관에 합병되었다. 뉴뮤지엄은 대안 공간의 논리를

미술관에 적용시켜서 운영한다.[37]

　미술관들의 프로그램들도 1세대 대안 공간이 다듬은
프로그램을 벤치마킹한 경우가 많다. 국내 레지던스 프로그램의
역사는 문예진흥원이 1997년 폐교를 창작실로 개조한
강화미술창작실과 논산미술창작실 등을 꼽을 수 있지만,
접근성 등의 한계로 호응을 얻진 못한 채 잊혔다. 접근성이
높은 입주 작가 프로그램은 1998년 사기업 쌈지가 서울
암사동에서 운영한 창작 스튜디오 〈쌈지아트프로젝트〉다.
이후 1998년 문화관광부가 미술 창작 스튜디오 확충 계획을
세우고 2003년까지 각 시도별로 2~3개소 총 30개의 창작
스튜디오를 조성하는 계획을 세운다. 국립현대미술관은
창동(2002~)과 고양(2004~)에 미술 창작 스튜디오를
운영한다. 서울문화재단도 여러 곳에 시각 예술 창작 스튜디오를
운영한다. 가령 잠실창작스튜디오(2007~)는 장애인 시각
예술가의 창작을 지원한다. 서교동사무소를 리모델링하여
개관한 서교예술실험센터(2009~)는 홍익대 앞 문화 예술
공간이다. 문래예술공장(2010~)은 문래동 철공소 거리의 옛
철재 상가 자리에 전문 창작 공간으로 새롭게 건립되었으며,
공동 작업실, 다목적 발표장을 뒀다. 금천예술공장(2009~)은
서울시의 컬처노믹스 사업의 일환으로 인쇄 공장을 리모델링한
시각 예술 전문 창작 공간이다. 서울시립미술관은 신진 작가
입주 프로그램인 난지미술창작스튜디오(2006~)를 운영한다.

37　이동연 외, 앞의 책, 30~31면.

수도권을 벗어난 인천, 대전, 청주, 부산, 대구, 광주 등 지방 도시들에도 창작 스튜디오가 경쟁적으로 생겨나고 있다. 관이 주도하는 무수한 창작스튜디오로 인해 대안 공간의 존재감은 희미해졌지만, 작가들에겐 더 좋은 시절이 찾아왔다. 대안 공간의 벤치마킹은 대기업 미술관으로도 이어진다. 용산에 있는 〈구슬모아당구장〉은 대림미술관의 프로젝트 전시 공간으로 실제 당구장을 개조한 것이다.[38]

1999년 국내에 처음 출현한 대안 공간은 5년여의 황금기를 보내고, 고유의 역할 대부분을 제도권 전시장들에게 이임하고 잊히거나 사라졌다. 이는 한국 미술 대안 공간이 비영리 미술관이 방임했던 정상 업무를 대신 수행했을 뿐, 주류 예술에 반하는 시설로 탄생한 건 아니란 의미다. 현재 1세대 대안 공간들이 지명도만 유지할 뿐 성공의 역설 앞에 맞설 카드를 갖지 못하는 이유다. 한편 대안 공간의 운영자들은 주요 국공립 미술관에 수장이 되기도 했다. 쌈지스페이스의 김홍희는 경기도미술관(2006~2010)과 서울시립미술관의 관장(2012~2017)을 역임했고, 루프의 서진석은 백남준아트센터의 관장(2015~)을 맡았고, 아트스페이스 휴의 김노암은 문화역서울284의 예술 감독(2013~2014)을 맡는다. 대안 공간의 운영자들은 제도권 미술계의 주요 의사 결정권자가 되었다.

1990년대 후반 〈대안〉을 앞세우고 국내에 처음 출현한 대안

38 백승찬, 〈옛 당구장·텅 빈 낡은 건물·일제 때 지은 한옥… 이보다 특이한 미술관 봤어?〉, 「경향신문」(2014.12.30).

학교(1997~)와 대안 공간(1999~)은 입시 위주 공교육에 반해
참교육과, 낙후된 주류 미술에 대한 갱신을 각각 내세운 비주류의
움직임이었다. 두 대안 시설들은 명칭의 유사함뿐 아니라
구성원에 대한 새로운 인큐베이터의 역할로 출발한 점, 주류에서
외면하는 실험들을 수용한 점 등 닮은 데가 많다. 위기 상황을
모면한 경위까지 유사하다. 대안 공간의 재정 위기를 구원한 게
국고 지원이듯이, 대안 학교도 교육부가 2005년 초중등 교육법을
개정해 비인가 대안 학교를 회생시켰으니 말이다. 대안 학교와
대안 공간은 성공의 역설마저 닮아 있다. 대안 학교의 출발이
〈입시 교육-명문대 진학-대기업 취업〉의 세속의 가치를 반대한
것처럼, 대안 공간의 시작도 다양성이 사라진 주류 미술에 대한
반대였다. 그렇지만 대안 공간은 작가들을 국제 무대에 세우는 등
미술계 주류로 편입시키는 플랫폼이기도 하다. 대안 학교 중에는
〈세련되고 다양화된 교육 서비스를 제공하는《비제도권 사립
학교》로 변질되고 있다는 우려〉를 받는 곳도 생기고 있다. 언론은
이를 〈예고된 재난〉이라 부른다. 대안 학교의 특장점을 흡수한
공립 대안 학교와 혁신 학교들이 2009년부터 설립되고 있으니
말이다. 혁신 학교로 지정된 학교 주변 전셋값이 폭등하는 현상도
나타났다. 미인가 대안 학교들의 입지가 혁신 학교의 출현으로
좁아지는 건 당연했다.[39]

39 이세영, 〈위기의 대안 학교를 위한 대안〉, 『한겨레21』, 제887호(2011.11.28).

난지미술창작스튜디오 A동.

쌈지 폐관 파티(2009.3.30).
왼쪽부터 김홍희(쌈지스페이스
관장), 신현진(쌈지스페이스
제1큐레이터), 반이정(미술 평론가),
디륵 플라이쉬만(입주 작가).

신생 공간

작가들끼리 잘 몰라도 페이스북이나 트위터로 〈전시장 만들자〉
제안해서 서로 생각이 맞으면 곧장 만들어요.
— 최조훈(청량엑스포 공동 기획자)

2010년대 중반인 현재 예술가들, 특히 젊은 세대의 예술가들은
이제 더 이상 힙^{hip}한 장소에 자리잡고 있지 않다. 이들의 새로운
장소를 추적하는 작업은 영등포동, 문래동, 통인동, 장사동,
황학동, 회현동, 후암동, 이문동, 상봉동 등 이제까지 〈예술〉과는
거리가 멀었던, 오래되고 허름한 동네들의 골목길을 돌아 폐허
같은 건물들을 찾아 헤매는 과정이었다. 1990년대 말부터
2000년대 말까지 풍미했던 이른바 〈대안 공간〉들이 인사동,
서교동, 신사동 등 소비의 기호가 강해진 곳에 자리 잡으면서
일종의 클러스터를 형성했던 것과는 사뭇 대조적이다.
—신현준[40]

〈신생 공간〉이라 불리는 비영리 전시장 하나가 만들어지는
과정은 이렇다. 셀 수 없이 많은 신생 공간의 연보는 2013년

40 신현준, 「젠트리피케이션, 창의적 하층계급 그리고 자립」, 『서브컬처: 성난 젊음』, (서울:
서울책방, 2015), 53~54면.

연말 개관한 영등포의 커먼 센터와 통인시장의 시청각을 신생
공간 확산의 상징적인 시작점으로 본다. 신생 공간은 어느덧
서울시립미술관에서 「서울 바벨」(서울시립미술관, 2016)이란
타이틀로 중간 정리의 자리까지 마련할 만큼 2015년 미술계의
중요 화두로 떠올랐다. 무수한 신생 공간들을 하나로 묶는
공통점이나 지향점을 지목하긴 어렵다. 경우에 따라서 식당을
겸하거나 카페를 겸하거나 게스트 하우스를 겸하거나 독립
출판을 겸하거나 혹은 공연과 음악 감상을 병행하는 등 영세한
형태의 복합 문화 공간에 가까운 곳도 많다. 마감이 덜 된 전시장
혹은 가옥의 형태를 고스란히 유지한 경우까지 허다하다.

신생 공간은 공식 홈페이지보다 페이스북 같은 SNS로
연결되어 있다. 신생 공간이 손쉽게 출현하고 확산되는 것도
〈사실 대부분의 신생 공간은 SNS와 지도 앱을 기반으로 한
공간이라고 해도 무방하다〉라는 강정석의 주장처럼 스마트폰
보급과 SNS가 의사소통의 플랫폼으로 자리를 잡은 오늘날 매체
환경이 배경이 됐다.

2013년경 출현한 신생 공간은 1999년 출현한 대안 공간과
자주 비교되는 모양이지만, 대안 공간과 신생 공간은 출발선부터
다르다. 신생 공간들이 작품 판매, 더 나아가 예술가의 생계를
주요 화두로 간주하는 점에서, 다양성 없는 주류 미술계를
세대교체할 목적에서 비영리로 운영된 대안 공간과는 지향점부터
다르다. 2014년 「공장 미술제」 때 초대 작가에게 아티스트피를
지급하지 않은 걸 문제 삼은 신생 공간 세대와 충돌한
대상은 대안 공간 세대였다. 1세대 대안 공간들이 〈대안 공간

네트워크〉라는 공식적인 결사체를 갖춘 것과 달리, 신생 공간은 사실상 개별적으로 운영되는 형편이다. 그 점에서 그룹 운동이 지고 다변화된 작가 개인이 약진하기 시작했던 1990년대 후반 미술계의 풍경을 재현한 느낌마저 든다.

서울시립미술관이 「서울 바벨」 전시로 중간 정리를 해줄 만큼 신생 공간은 뚜렷하고 주도적인 현상이지만, 이런 현상은 부풀려진 감도 많다. 신생 공간의 존재감이 SNS에 토대를 둔 점에서, 신생 공간 주목 현상은 분야를 막론하고 세상의 화제로 떠오르는 SNS 스타 현상과 비슷한 점이 많다. 팔로워, 리트윗, 좋아요의 가시적인 수치로 SNS 스타의 진위가 결정된다. 그럼에도 그들의 인기와 영향력은 온라인에 머무는 기간 동안만 압축적으로 한정될 때가 많다. 실제 피부에 닿기 전에 온라인에서 뜨거운 공기로 떠다니다가 금세 잊힌 SNS 스타들을 헤아릴 수 없이 떠올릴 수 있다. 각양각색의 SNS 스타들이 제도권 문화를 벗어난 색다른 흐름을 형성했지만, 이들은 작심을 하고 〈제도권 문화를 비판하려거나 혹은 제도권으로 진입할 목적〉으로 출현한 건 아닐 것이다. 인습적인 가치관과 미학을 추종하지 않고 자신의 기준을 사심 없이 쫓다 보니, 어느덧 세상이 주목할 만한 남다른 흐름을 우연히 만든 것에 가깝다. 신생 공간 현상 역시 비슷하다.

신생 공간 현상은 미술계의 차세대 출현이라는 신호인양 읽힐 수도 있지만, 경고의 신호로 읽는 편이 타당하다. 어느덧 잊힌 예술의 원점을 환기시키고 미술계의 구조적 부조리의 일면을 바라보게 만드는 점에서 신생 공간 현상을 읽어야 한다. 미술 대학과 제도권 미술계에서 기대하기 어려운 작품, 혹은 개인적

취미 생활의 결과물 같은 작품을 내놓는 신생 공간의 출현은 편중된 미적 취향으로 길들이는 미술계에 대한 반작용으로 읽어야 할 것이다.

한편 놀이터와 사무실을 겸할 목적으로 운영되는 여러 신생 공간의 생리로부터 예술의 원점이 놀이였음을 환기해야 할 것이다. 놀이란 삶에 확장성을 갖지 못한 채 너무 멀리 가버린 기성 미술계의 대척점에 놓인 가치이니 말이다. 2013년 이후 전국에 분산적으로 출몰을 반복하는 신생 공간들은 주류 미술계로 도약하는 등단 무대가 아닌 점에서, 어쩌면 진정한 의미의 대안 공간 같기도 하다.[41]

41 반이정, 〈#자생공간 #88만원세대 #굿즈 #신생공간 #서울 바벨 #고효주 #세대 교체 #청년관 #아티스트피 #SNS #대안 공간2.0 #예술인복지법 #⋯〉, 『아트뮤』, Vol. 97(2016.5).

「서울 바벨」전(서울시립
미술관, 2016)

최초의 신생 공간으로 분류되는
커먼 센터.

간판도, 내부 인테리어도 없이 있는
그대로의 장소를 전시장으로 썼다.

전시장의 변화, 미술의 변화:
복합 문화 공간, 포스트 뮤지엄

아트선재센터는 전문 미술관이 아닌 복합 예술 공간입니다.
— 정희자(아트선재센터 관장)[42]

쌈지스페이스는 한마디로 대안적인 복합 문화 공간이에요.
미술뿐 아니라 인디 문화 전부를 다루죠.
— 김홍희(쌈지스페이스 관장)[43]

박물관과 미술관은 다른 장르의 오락과 경쟁해야 한다.
— 루이스 그라코스Louis Grachos(올브라이트녹스 아트
갤러리Albright-Knox Gallery 관장)

미술만 배타적으로 전시하고 감상하는 미술관의 생리를
벗어나, 복합 문화 공간을 지향하는 공간이 한국에선 새천년
전후로 생겨났다. 미술관의 변모는 미술로는 다매체 시대의
다변화된 자극에 익숙한 관객을 충족시킬 수 없기 때문일
것이다. 역할에 변모를 꾀한 건 미술관 말고 도서관도 마찬가지.

42 〈정희자 아트선재센터 관장 인터뷰〉, 『월간미술』(1998.8).

43 김경아, 〈인터뷰: 김홍희 쌈지스페이스 관장〉, 『아트인컬처』(2000.7), 43면.

많은 도서관들이 복합 문화 공간으로 변하고 있다. 2016년 국립중앙도서관은 도서관Library과 정보 기록관Archives, 박물관 Museum을 조합한 〈라키비움〉이라는 복합 문화 공간으로 변신을 선포했다. 안양 파빌리온에 있는 〈공원도서관〉은 책장부터 의자를 모두 종이로 제작한 공공 예술 전문 도서관이지만, 상상한 것을 직접 만드는 〈만들자 연구실〉 워크숍까지 운영한다. 파주시의 〈가람도서관〉은 음악 도서관으로 4천600여 점의 음악 자료와 1만 6천900여 권의 음악 관련 도서를 구비했을 뿐 아니라 클래식 전용 공연장을 갖춰, 읽을 수 있을 뿐 아니라 들을 수도 있는 음악 도서관을 지향한다.

2006년 기준으로 한국에 미술관을 포함한 박물관 수는 478개로 OECD 국가에서 10위이지만, OECD 국가의 평균 관람 총수에 비해 1/6 수준이고, 국민 1인당 관람 횟수에 비해도 1/17 수준일 만큼 자발적으로 미술관을 찾는 인구는 적다.

박물관 이론가 에일린 후퍼그린힐Eilean Hooper-Greenhill은 미술관은 아니어도 미술관과 연관을 맺으면서 새로운 무엇을 개발하는 곳으로 포스트 뮤지엄을 정의한다. 종래의 미술관이 수집, 복원 전시에 집중했다면, 포스트 뮤지엄은 미술관의 일방적인 의사 결정을 지양하고 공동체와 의견을 공유한다. 또 미술계 외에 다양한 그룹의 참여를 독려하는 미술관이다.

미술 이외에 다른 장르까지 수용하는 미술관의 변화는 이미 20세기 초반 미국 미술관에서 시도될 뻔했다. 알프레드 바Alfred Barr가 뉴욕 현대미술관 관장에 초빙되었을 때, 이사회에서 그에게 미술관의 방향에 대한 기본안을 요청했는데, 알프레드 바는 순수

미술 이외의 시각 예술을 모두 수용하는 기본안을 구상했지만, 실행되진 못했다. 그 이유는 다음과 같다.

〈순수 미술뿐 아니라 실질적, 상업적, 대중적 예술도 수용하려고 했으나, 이사회가 근대 회화와 조각 박물관에는 동의했으나,《다영역적인 프로그램》은 너무 모호하고, 만약 공포되었을 때 혼란을 가중시키고 대중과 우리를 후원하려던 사람들로부터 외면받을 소지가 있어서 (중략) 사진과 가구 디자인 같은 부분은 무기한 연기하기로 결론을 내렸다.〉[44]

세종문화회관이나 예술의전당 같은 〈아주 오래된〉 복합 문화 공간 말고도 2000년 이후 출현한 KT&G의 상상마당, 동대문 디자인 플라자DDP, 블루 스퀘어의 네모, 플랫폼 창동61 등 복합 문화 공간들이 문화 지형도를 바꾸고 있다. 이런 현상과 무관하게 미술관도 미술 외의 장르를 수용하면서 미술관의 원래 기능에 스스로 의문을 표한다. 김홍희 관장이 취임한 2012년 서울시립미술관은 포스트 뮤지엄을 운영 방침으로 내세웠다.[45] 〈신자유주의 시대 이후의 탈제도적 뮤지엄〉이라고 풀이한 서울시립미술관의 포스트 뮤지엄 정책은, 해외에서 순회 중인 팀 버튼Tim Burton(2012)이나 스탠리 큐브릭Stanley Kubrick(2015)처럼 성공한 영화감독을 다룬 블록버스터 전시의 소개, 아이돌 스타 지드래곤을 초대한

44 이보아, 『성공한 박물관 성공한 마케팅』(서울: 역사넷, 2003).

45 김홍희, 「21세기 미술관의 비전과 과제: 포스트 뮤지엄」, 『2013 아시아 창작 공간 네트워크 *Asian Arts Space Network*』(서울: 루프, 2014), 22~47면. 「포스트 뮤지엄과 새로운 관객」, 『SeMA 전시 아카이브 1988-2016 : 읽기 쓰기 말하기』(서울: 미디어버스, 2016).

「피스마이너스원」 전(2015)의 개최, CJ E&M의 미술 서바이벌
방송 「아트 스타 코리아」의 결선 무대를 전시회로 꾸민
「은밀하게 위대하게」(2014)의 개최로 이어졌다.

이것은 박이소가 아니다

『이것은 미술이 아니다』는 메리 앤 스타니스제프스키Mary Anne
Staniszewski가 쓴 『Believing is seeing: creating the culture of
an art』(1995)의 한국어 번역본 제목으로, 국내 미술 교양서를
대표하는 스테디셀러다. 번역자 박이소의 이름은 1997년
초판에 박모로 찍혀 있다. 1999년 박이소라는 두 번째 예명을
쓰기 전까지 그는 박모라는 첫 예명으로 미국과 한국에서
활동했다. 신격화된 미술의 역사를 예술이라는 용어, 미술관,
미술사 등 다양한 관점에서 살핀 『이것은 미술이 아니다』의
구성처럼 번역자 박이소는 각목, 시멘트, 스티로폼 등 왠지
허술한 재료들로 우직하게 세운 작품들을 통해 철학적인
진지함을 가장하는 주류 미술을 반어적으로 비웃었다. 미국에서
대안 공간을 운영하며 과유불급의 미술계 풍토를 비판적으로
다룬 글과 작업을 보여 준 박이소는 1995년 국내 첫 개인전에
이어 2001년 대안 공간 풀에서 개인전을 열면서 우리 미술계
종사자들에게 공감을 얻었다. 1세대 대안 공간들이 차별화된
국제 감각을 갖춘 유학파를 〈발견〉하려 했던 만큼, 박이소는
그런 대안적 조건에 부합한 인물이었을 것이다. 그렇지만 그의
대안 공간 가치관이 국내 1세대 대안 공간의 지향점과 일치하는
것만은 아니었을 것이다. 그가 1985년 미국 브루클린에서 운영한

마이너 인저리Minor Injury라는 비영리 공간은 주류를 향한 욕망이 잠복한 한국 1세대 대안 공간과는 달리 주류에서 배제된 소수 인종 작가의 작품 수용을 1차 목표로 삼았으니 말이다.

박철호라는 본명을 가진 그가 처음 쓴 예명 〈박모〉는 익명을 뜻하는 한국어였던 점에서 그는 작가의 고정된 정체성에 연연하지 않았던 것 같다. 또 소박한 재료로 구성된 그의 금욕주의적인 작품 세계나, 세속의 성공에 대한 열망이 낮았다는 주변 지인들의 증언을 종합할 때 한국 대안 공간의 진행 경로는 박이소가 염두에 둔 대안과는 다른 길이었는지도 모른다. 〈박철호→ 박모→ 박이소〉로 정주하지 않고 자기 존재감을 지연시킨 탈속(脫俗)의 의지는, 박이소를 추모하는 전시에서 그를 기리는 이들의 선의와는 무관하게 어쩔 도리 없이 신비롭게 박제되어 나타났다. 대안 공간들이 만나는 성공의 역설은, 박이소의 사망 후에 개최되는 여러 추모 전시에서 예상할 수 있는 역설과도 조금은 닮아 있다.

박이소가 사망한 2004년, 그는 부산비엔날레에 초대되어 부산시립미술관 앞에 세울 대형 설치물을 구상했다. 그가 사망한 후 세워진 커다란 입간판의 형태의 유작 위에는 〈우리는 행복해요〉라는 문장이 적혀 있다. 이 말은 구습에서 벗어나려는 모든 대안적 실험들을 향한 반어법처럼 읽힌다.

2000

2000년 6월13일, 분단 이후 남북 정상이
처음 만났다.

대학가에 대자보로 나붙은 무지개 머리의 회사
대표의 광고는 산업 사회에서 정보 사회로의
이행하는 신호처럼 읽힐 만했고, 패권과
집단주의 시대가 저물고 탈권위와
개인주의가 떠오르는 순간 같기도 했다.

아주 오래된 브랜뉴,

〈일상〉

총선시민연대는 부패한 정치인이 공천되는 악순환을 끊기 위해 낙천낙선운동을 펼친다.
이들이 발표한 부적격 후보자 112명 가운데 실제로 58명이 공천에서 탈락했고,
86명의 낙선 대상자 중 68.6퍼센트(59명)가 낙선할 만큼 시민 단체의 위력은 컸다.

무지개 머리 CEO 안철수

〈일상〉이란 낱말을 고요히 들여다보네
ㄹ은 언제나 꿇어앉아 있는 내 두 무릎의 형상을 닮았네
일상은 어쩌면 우리더러 두 무릎을 꿇고 앉아
자기를 섬기라고 강력히 요구하고 있는 것도 같네
무릎을 꿇고
상이 용사처럼 두 무릎을 꿇고
ㄹ로 두 다리를 포개고 앉아 있으라고
그러면 만사 다 오케이라고
— 김승희, 「일상에서 ㄹ을 뺄 수만 있다면」(2000)

2000년 6월 정보 보안 업체 안철수 컴퓨터 바이러스 연구소는
안철수 연구소로 사명을 바꿨다(2012년 〈안랩〉으로 다시
개명한다). 사명 변경 홍보물을 맡은 광고사는 회사 대표의
머리를 염색시키자는 파격적인 제안을 회사가 거부하리라
예상했으나, 안철수 대표가 이를 수락했다. 그리고 무지개 색
머리를 한 안철수의 얼굴이 공개됐다. 대학가에 대자보로 나붙은
무지개 머리의 회사 대표의 광고는 산업 사회에서 정보 사회로
이행하는 신호처럼 읽힐 만했고, 패권과 집단주의의 시대가
저물고 탈권위와 개인주의가 떠오르는 순간 같기도 했다.

형식주의 모더니즘과 사실주의 민중 미술의 양강 구도였던 미술계에 새 흐름이 유입된 때는 난지도, 메타복스, 로고스 파토스, 레알리테 서울처럼 탈평면 성향의 소그룹이 등장한 1985년대 전후로 본다. 단색조 추상 회화의 헤게모니가 다하자 형상 미술로만 묶은 전시 「모더니즘 이후 1」과 「모더니즘 이후 2」가 1988년 개최된다. 형식주의 모더니즘이 퇴조하기 시작한 거다.[46] 민중 미술 진영 역시 사정은 비슷했다. 1993년 김영삼의 문민정부의 출현과 함께 이듬해 열린 「민중 미술 15년」전(국립현대미술관, 1994)과 함께 민중 미술의 역할도 끝났다는 평가가 진영의 안팎에서 나왔다.

초대형 미술 행사가 급증한 1990년대 후반의 전시장 풍경은 지난 시절 무거운 화두를 버리고, 일상의 삶을 주목하는 기획전들이 주도했다. 1997년 제2회 광주비엔날레에서 〈미술은 삶으로 돌아와야 한다〉며 〈일상과 미술의 과격한 결합이 이번 전시의 주제〉라 밝혔던 전시 총 기획자 이영철은 1998년 제2회 「도시와 영상 – 의식주」에 의식주라는 일상적인 주제를 전시에 도입했다.

46 문혜진, 『90년대 한국미술과 포스트모더니즘』(서울: 현실문화, 2015), 105면, 121면.

미시 담론의 발견: 1인칭 미술과 1인 가구

다음은 자주 인용되는 후기구조주의의 경구다. 〈당신이
소통하려는 바가 바로 당신이다.〉[47]

실용적인 관점에서 보자면 1인 가구의 증가에 대해 경계하는
사람들은 그 원인이 되는 사회적 변화들(개인의 부상, 여성의
지위 향상, 도시의 성장, 통신 기술의 발달, 생활 주기의 확장)이
역진될 가능성이 낮음을 직시해야 한다.[48]

고령화와 저출산으로 한국의 가족 형태 속에 1인 가구가
급증했다. 통계청 자료에 따르면 한국 사회의 1인 가구 비율이
10퍼센트대에 접어든 때는 1995년(12.7퍼센트)이다. 2000년
들어 15.5퍼센트로 증가했고, 2010년에는 23.9퍼센트에 이르러
구성원 개인이 삶의 중심이 된다.[49]

47 팸 미첨·줄리 셸던, 『현대 미술의 이해*Modern Art: A Critical Introduction*』, 이민재·황보화
옮김(파주: 시공사, 2004), 16면.

48 Eric Klinenberg, *Going Solo, The extraordinary rise and surprising appeal of living
alone*(New York: Penguin books, 2012), p. 213. 노명우, 『혼자 산다는 것에 대하여』(고양:
사월의책, 2013), 53면 재인용.

49 통계청 〈인구주택총조사보고서〉, 〈2010 인구주택총조사 잠정집계 결과〉 보도 자료.
노명우, 앞의 책, 42면 재인용.

황주리

2000년 황주리 개인전(선화랑, 2000)은 선미술상 수상
기념전으로 열렸다. 형식주의 모더니즘과 사실주의 민중 미술이
양분한 한국 동시대 미술의 구도가 무너진 자리에 밀려든 수많은
일상 미술 중 하나로 황주리를 꼽을 수 있다. 이 전시가 무려
23번째 개인전일 정도로 황주리는 상업적으로 기반을 갖췄다.
부둥켜안거나 키스하는 연인, 산책하는 사람, 화분과 안경 등
여러 낱개의 장면들로 구성된 그녀의 그림은 장편 소설보다 단편
수필집을 연상시키는데, 이는 황주리가 펴낸 많은 수필집과도
유사한 편성이다. 그녀의 단골 주제인 연애나 반려동물은 보통
사람이 흔히 체험하는 일상의 어떤 순간들과 연관이 있어 관객의
공감을 얻기도 쉽다. 불투명한 원색에 검정 테두리를 두룬
캐릭터는 황주리의 브랜드다. 만화를 빼닮은 소묘와 지그시 감은
인물의 눈매는 미술을 어렵게만 생각하던 보통 사람의 마음속
빗장을 열었다.

노석미

언젠가 누군가가 내게 질문을 한다.
〈그림을 왜 그리세요?〉
〈그리고 난 후 감상하려고요.〉
— 노석미[50]

50 노석미, 『상냥한 습관』, 2007.

황주리, 「삶은 어딘가 다른 곳에」, 2012,
227×183cm, 캔버스에 아크릴, 오일 파스텔.

노석미, 「상냥한 습관」, 2007,
25×19cm, 종이에 아크릴.

노석미, 「피곤하기도 하고
상처받기도 싫다」, 2005,
25×19cm, 종이에 아크릴.

노석미가 500부 한정판으로 독립 출판한 『상냥한 습관』(2007)의
말미에 적힌 문답은 2000년 전후로 확산된 1인칭 미술의
진솔한 일면이기도 하다. 일상과 개인의 독백을 자신의 주제로
정한 노석미는 군정과 민정을 줄지어 겪은 강경대 세대이자
대중문화가 우리 사회에 전면적으로 밀려든 시절을 통과한
X세대다. 또 1인 가구가 급증하던 때 젊은 시절을 보낸
점에서 1인칭 미술은 그녀의 삶 자체이기도 하다. 자신의
주변부에서 시시각각 관찰된 일상을 일기처럼 그림으로 옮긴다.
노석미와 황주리는 일상에서 주제를 찾아 일러스트레이션
화풍으로 옮기고, 그림에 글을 더한 수필집을 펴내 전시장에
갇힌 의사소통을 확장시킨 점에서 닮았다. 그렇지만 둘은
세대차이만큼 일상을 다루는 태도에서 차이를 보인다. 오랜
뉴욕 생활을 한 황주리는 도회적 소재와 사랑과 인간관계라는
보편적인 주제에 집중했고 그림과 수필의 저변에 낙관론이 깔려
있다. 이에 반해 도시 생활을 일찍 청산하고 경기도에 은거한
노석미는 자신의 체험을 집중된 주제로 다룬다. 이 때문에 그림의
관객 혹은 책의 독자는 노석미의 사생활을 염탐하는 인상도
얻는다. 그녀가 수년째 동거하는 각기 다른 이름의 고양이들이
그림과 책에 출현하는 것도 반려동물 복지가 중요한 대선
공약으로 떠오른 시대에 큰 호소력을 지닌다.

황주리의 수필이 장문으로 구성된 데 반해, 노석미의 책은
호흡 짧은 단문과 그림으로 구성된다. 2010년 이후 출간하는
책은 글 없는 화집에 가깝다. 그림 위에 적힌 단어 혹은 짧은
문장은 그림에 대한 해설이기보다 노석미의 심리 상태를

노석미_반려동물 문화, 그림과 짧은 글이 결합된
의사소통 플랫폼, 독립 출판, 개인주의. 2010년 전후
우리 사회에 확산된 이 모두를 노석미는 1990년대
후반부터 꾸준히 탐닉하고 있다.

표현한 것 같다. 짧고 굵은 시어를 독자에게 툭 던지는 노석미의
그림과 책의 구성은 의사소통보다 독백 자체에 비중을 둔
듯하며, 그 점은 140자 토막글을 올리는 SNS 세대를 앞질러
간 느낌마저 준다. 노석미의 독백 같은 그림과 수필은 1인
가구가 급증하고 1인칭 시점에 친숙한 2004년 싸이 미니홈피를
이용한 세대 이후의 정서와 상통한다. 노석미가 자신의 색을
만들던 2000년대는 공공연히 자기 노출을 즐기는 〈퍼블리즌〉
세대가 출현한 때와도 겹친다. 새천년 전후 미술이 일상이라는
천편일률적인 주제에 전념한 배후에는 사회주의 붕괴로
거대 담론이 사라진 세계 정세와 군정 종식으로 개인의 삶과
소비문화가 재발견된 한국의 시국이 얽혀 있다.

일상이라는 주제, 만화 같은 화풍, 수필집, 여성 작가

새천년 미술계를 설명하는 이 현상들로부터 1955년 첫 수필집
『여인 소묘』를 발간한 이후 꾸준히 삽화를 넣은 수필집을 펴낸
천경자가 떠오른다. 천경자의 대표작 상당수가 자신의 여행
체험에서 주제를 가져왔고, 무채색 피부에 다크 서클 눈매를 한
여성 캐릭터를 만화 같은 화풍으로 옮겨 와 그녀의 브랜드로
만들었으니 말이다.

인터넷 미학: 내가 작품이다

1인칭 미술의 관심사는 자기 자신이라는 미시 담론이었다.
주제를 해석하는 도구로 작가 자신이 나선다. 다변화된 개인의
정체성을 표현하는 도구로 자신을 사용하는 작가들이 출현한다.

권여현

서양 명화 속에 자신의 얼굴을 삽입하는 권여현의 패러디는
가장 전형적인 사례일 것이다. 권여현은 일찍이 자신을 군인,
거지, 운동선수, 중학생 등 다양한 개인으로 둔갑시키는 사진
작업(1996)을 했다. 그중에는 로즈 셀라비Rose Sélavy로 여장을 한
뒤샹Marcel Duchamp에 대한 전용으로 보이는, 중년 여성으로 분한
자화상까지 있다.

조습

자신을 다변화된 개인을 투영하는 거울로 쓰는 점에서, 조습은
〈내가 곧 작품〉인 작가군 가운데 타의 추종을 불허한다.
1999년부터 작품 안에 자신을 주연으로 출현시킨 조습은

권여현, 「Woman 1」, 1996,
190×120cm, C프린트.

조습, 「습이를 살려내라」, 2002,
가변 크기, 디지털 라이트 젯
프린트.

십자가에 매달린 예수, 물고문당하는 대학생 박종철, 군사 쿠데타를 일으킨 육군 소장 박정희, 최루탄에 머리를 맞은 대학생 이한열, 피겨 요정 김연아까지 성별을 가리지 않고 한국 현대사의 다양한 실존 인물의 배역으로 출현해 왔다. 익살맞은 사진 연출은 묵직한 현대사의 진실을 은유했다. 다양한 정체로 변신한 권여현, 조습, 니키리, 옥정호 같은 작가들의 작업 의도는 제각각 상이했을 것이다. 그렇지만 이들이 주목받은 데에 자기애의 재현이나 노출된 개인을 관음하려는 외부의 시선 같은 이 시대의 유행이 작용한 점에선 같다. 이는 스스로를 희화화시켜서 주목을 끄는 인터넷 커뮤니티의 문화와도 다르지 않다. 이처럼 인터넷 커뮤니티에서 유행하는 자기 노출과 인정 욕구 현상에 대해 인문 평론가 박가분은 〈인터넷 미학〉이라 칭했다.[51]

P.S. 동시대 미술의 하나의 추세가 된 예능주의에 관해선 2003년 참조.

51 박가분, 『일베의 사상』(파주: 오월의봄, 2013), 152면. 〈스스로가 《관심을 얻고 싶어 한다》라는 것을 자의식적으로 유저들에게 노출시키는 데서 진정 완성. 그런 점에서 관심병 문화는 단순한 《병》이라기보다 오히려 인터넷에 고유한 인터넷 《미학》이다. 일베의 관심병은 일종의 미학적 행위.〉

탈냉전 세대교체

남과 북은 나라의 통일 문제를 그 주인인 우리 민족끼리 서로
힘을 합쳐 자주적으로 해결해 나가기로 하였다.
— 남북 공동선언문(2000)

2000년 6월 13일, 분단 이후 남북 정상이 처음 만났다. 남북
공동선언문 3번째 조항에 따라 비전향 장기수 63명이 북에
송환됐다. 임기 3년 차에 남북 정상 회담을 성사시킨 김대중
대통령은 그해 노벨 평화상을 수상했다. 남북 정상이 평양
순안공항 한복판에서 두 손을 맞잡는 모습이 탈냉전 스펙터클을
상징하는 동영상과 사진으로 반복적으로 인용됐다.

386 운동권 세대에 뒤이어 출현한 세대는, 대통령 직선제의
특혜를 누렸으되 노태우 정부라는 군사 정부와 운동권 문화의
황혼기를 동시에 통과한 대학 90, 91학번을 특정하는 〈강경대
세대〉라 불렸다. 강경대 세대는 대중 소비문화의 수혜를 받으며
성장한 점에서 〈X세대〉로도 불렸다. 강경대 세대와 X세대는
시기적으로 겹쳐서 선명히 구분하기 어려울 세대 명칭인데,
운동권 문화의 황혼과 소비문화의 여명을 동시에 체험한 세대를

뜻한다.[52] 한편 1990년대 초반 미술계에서 사용된 〈신세대 미술〉은 모더니즘과 민중 미술의 스타일을 벗어나 탈장르적인 실험을 한 최정화, 고낙범, 이불처럼 1960년대 태생 작가들의 미적 흐름을 칭할 때 쓰였다.[53] 정치적 올바름에 동의하되 386 세대의 강경 투쟁 노선에 공감하지 않고 소비의 주체로 성장한 세대가 대학을 졸업하자 2000년대가 다가왔다. 1970년 전후 태생이 일상 미학을 독점하는 작가로 떠오른 사정은 이렇다.

52 천관율, 〈강경대 세대, 갈림길에 서다〉, 『시사인』, 제212호(2011.10.12).

53 김홍희, 「한국 현대 미술사의 신기원, 1990년대」, 『X: 1990년대 한국미술』(서울: 현실문화, 2016), 72~73면.

민주화 딜레마와 386세대 미술가의 자기 분열

중심이 있었을 땐 적(敵)이 분명했었으나 이제는 활처럼
긴장해도 겨냥할 표적이 없다.
— 김중식, 「이탈 이후」(1993)

김영삼 문민정부가 들어선 1993년 초판을 찍은 김중식의 시집
『황금빛 모서리』에 수록된 「이탈 이후」에는 냉전과 독재라는
표적이 사라지자 스스로의 존재 이유를 상실한 운동권 세력의
혼란이 묘사되어 있다. 수직적인 위계질서를 지닌 1980년대
운동권 세대에게 갑자기 밀려든 소비문화는 익숙하지 않았다.
1990년대 초 〈유통 과정 없고 자본이 필요 없는 사업〉이라는
미끼로 대학가에 확산된 피라미드 다단계 사기에 수직적인
위계와 인맥을 지닌 386 운동권 세대가 다수 관여했다는 소식은
큰 사회 문제로 떠올랐다. 민주화를 앞당긴 386 운동권 세대는
동구권과 소련이 무너지고 한국의 군정이 종식되자 스스로의
중심을 상실하는 아이러니를 맞았다.[54]

시위 문화도 변했다. 지난 시절 반정부 시위 때 곧잘
출현한 대형 걸개 그림은 등장하지 않았다. 시위 현장도 전문

54 김형민, 〈김형민의 응답하라 1990 : 롯데의, 김영삼의 그 염치가 그립습니다〉,
「한겨레」(2014.12.19).

미술인보다 시민 단체에서 자체 제작한 배너와 선전물이
사용되었고, 시위 홍보물도 온라인으로 유통되기 쉬운 형태로
제작되었다. 1980년대 민중 미술 작가들 가운데 정권 교체가
이뤄진 1990년대 이후 대학과 정부 기관으로 영전한 이도
생겼다. 반독재 투쟁에 앞장선 문화 예술 운동이 민주화 이후
고립되는 역설은 민중가요도 예외가 아니었다. 김광석과
안치환처럼 대중가요 무대로 진출한 소수를 제하면, 대중적인
반향을 일으키지 못했다. 「솔아 솔아 푸르른 솔아」, 「광야에서」,
「사계」, 「그날이 오면」 등 히트곡이 실린 노래를 찾는 사람들의
2집(1989)은 발매 1년 만에 80만 장이 팔렸지만 문민정부가
들어선 후 그룹의 존재감은 오히려 예전 같지 않았다.

민주화 이후 민중 미술 전진 기지로 알려진 대안 공간 풀은
갤러리 보다와 함께 〈민중 미술의 퇴조와 함께 역사 속에 묻혀
버린 《현발》의 정신과 의의를 후배 작가들 작품으로 돌아보고
재해석〉한 「돌아온 유령-현실과 발언 21주년 반(反)기념」
전(대안 공간 풀+갤러리 보다, 2001)을 열었다. 강홍구, 고승욱,
김준, 김형석, 배영환, 조습 등 후발 세대 작가를 초대해서 현발
세대에 대한 오마주와 차별화를 동시에 꾀한 이 전시에 대해 일부
현발 멤버는 불쾌감을 표하기도 했다.

민주화는 사회 참여형 미술인에게 변화의 압박을 가했다.
정치 사회의 구조적 부조리를 재현 주제로 삼아 왔던 사회
참여형 미술은 그들이 표적으로 삼아 왔던 구조적 부조리가
무너지고 새로운 패러다임의 세상이 등장하자, 익숙하게 다뤄
온 재현 주제까지 함께 상실했으며 실제로 많은 사회 참여형

미술인들이 이 무렵 길을 잃은 채 구시대 인사로 주저앉고
말았다.

박영균

> 이제 화가 박영균은 분명 시대가 요구하는 그림을 그리는 입장에
> 처해 있지 않다. 오히려 지금은 시대를 그리기 위해 노력을 하고
> 있다. 좀 더 정확히 말하자면 시대가 아니라 삶을 그리고 있다.
> (중략) 86학번 김대리가 야한 화면이 나오는 노래방에서 기죽지
> 않고 「솔아 푸르른 솔아」를 비장 처절하게 불러 대는 것을 보면
> 젊은 날의 담백한 꿈을 쉽게 잊지 않으려는 의지가 보인다.
> ― 최금수[55]

경희대 문리대 벽에 그린 「청년」(1989)은 경희대 그림패 〈쪽빛〉
대표 박영균(미술교육과 4)이 구상하고 쪽빛 회원 외 동참자
다수가 협업해서 완성한 대형 벽화다. 그는 강경대 장례식과
파병 반대 시위를 그림의 주제로 다뤄 온 386세대 민중 미술가다.
평범한 조직에 속한 평범한 회사원이 운동 가요를 열창하는
「86학번 김대리」(1996)는 군사 독재의 맞서 싸워 정권 교체를
이뤘음에도 역설적으로 스스로의 존재 이유도 상실한 박영균
세대의 번민을 담고 있다.

55 최금수, 〈86학번 김대리의 일상적 욕망〉, 『아트인컬처』(2002.3), 138면.

박영균이 함께한 경희대 창작
집단 쪽빛 제작, 「청년」, 1989,
경희대 벽화.

박영균, 「86학번 김대리」, 1996,
162×130cm, 캔버스에 아크릴.

방정아

방정아는 그림 보는 즐거움과 재미를 주는 작가다. (중략)
방정아는 그림을 통해 그 길들여지지 않는 일상의 폭력, 끔찍함을
적나라하게 들추어낸다. (중략) 방정아의 작업은 1990년대
한국 여성 미술의 한 성과로 보인다. 또한 그것은 페미니즘을
강변하거나 가시화시키지 않으면서 놀라울 정도로 여성의 힘을
보여 준다는 점에서 더욱 그렇다.
— 박영택[56]

삶의 주변부에서 주제를 발견하는 방정아의 일상 미학은 개인의
삶에 집중하는 1인칭 미술과는 다른 결을 지닌다. 민주화 이후
방정아의 사회 참여형 미술이 생존할 수 있었던 까닭은 그녀가
사회 구조적 부조리보다 삶의 주변부에서 숨은 주제를 발견하는
일상 미학에 집중했기 때문이다. 방정아는 일상에 잠재된 어두운
그림자를 화폭에 우화적으로 옮기면서 주목을 받았다. 가정
폭력으로 멍든 살을 숨기려고 사람 없는 시간에 공중목욕탕을
찾는 장년 여성, 가사 노동이 만든 주름살을 훈장처럼 피부에
새긴 가정주부의 알몸. 여자 주인공이 많이 등장하는 방정아의
그림은 1세대 민중 미술과 동일선상에 있되 일상의 부조리를
풍자하면서 시대 변화에 호흡을 맞췄다. 그런 점에서 방정아의
리얼리즘은 2000년 전후 출현한 탈정치적인 일상 미술과도
교집합이 있다.

56 박영택, 『월간미술』(1999.11).

방정아, 「집 나온 여자」, 1996, 방정아, 「급한 목욕」, 1994,
60.6 × 72.7cm, 캔버스에 아크릴. 97 × 145.5cm, 캔버스에 유채.

유쾌한 주재환 씨의 1천 원짜리 미술

주재환이라는 한국의 한 〈무명 화가〉가 (중략) 미술이기도 하고
그렇지 않기도 한 것을 통해 미술과 미술 제도에 대해 넌지시
비껴, 그러나 경계의 끝까지 몰고 가서 언급하고 그의 〈오랜 체험
미학〉은 예술의 일상화보다는 의당 일상의 예술화에 높은 가치를
둔다.
— 백지숙[57]

김남수: 어둠 속에서 촛불을 통해 보는 전시라……, 재미있네요.
그때 작가로 활동하셨죠?
주재환: 당시 출판사 다닐 때였는데, 그때 냈던 게 「몬드리안
호텔」하고 「계단을 내려오는 봄비」 그리고 만화 있잖아요. 「태풍
아방가르드의 시말」이라고. 그래서 미술 관계자나 교양인이라고
하는 사람들이 나를 굉장히 우습게 알았어요. 만화 냈다고.(웃음)
— 김남수, 주재환 인터뷰, 〈지금이 아이디어의 전성기인 작가
주재환과 만나다〉[58]

2000년 개최된 민중 미술 1세대 작가의 첫 개인전은 남다른

57 백지숙, 〈이 유쾌한 씨를 보라〉, 『포럼A』, 제3호(1998.11.14).

58 『판』, Vol. 6(2012.3~2013.2), 72면.

주목을 받았다. 전시의 주인공은 환갑을 맞은 주재환(1941~)
이었다. 전시 제목 「이 유쾌한 씨를 보라」(아트선재센터, 2000~
2001)는 1998년 「포럼A」에 기고한 백지숙의 평문 제목을 그대로
가져온 것이다. 민중 미술 세대의 대표작들이 쏟아진 1980년대에
주재환은 출판, 편집 등에 종사한 자영업자였다. 그는 폐품과
값싼 문방용품, 신문지, 광고 전단 등을 재료로 작업을 완성한다
하여 스스로 〈1천원 미술〉이라고 부른다. 허술하게 마감된
주재환의 작업은 완성작의 공식에서 벗어난 역설의 해방감을
준다.

　『포럼A』(3호, 1998.11.14)가 주재환 연구를 다루기 전에
그는 민중 미술 진영의 밖에선 거의 알려지지 않은 인물이었다.
「현실과 발언」 창립전(1980) 때 출품한 「몬드리안 호텔」은
몬드리안식 수직 수평 격자무늬에 호텔 객실을 그려 넣고,
「계단을 내려오는 봄비」(1983)에선 마르셀 뒤샹의 「계단을
내려오는 나부」(1911)를 오줌을 누는 사람으로 변주시켰다. 현재
남아 있지 않은 이 초기 작업들은 서구 모더니즘을 무차별적으로
수용한 우리 미술의 종속성에 대한 조롱일 것이다. 군사 독재가
끝난 후에도 주재환의 전천후성은 변화된 지형에서 그를
생존하게 했다.

주재환, 「껌댄스」, 2004,
90×60cm, 껌, 종이, 컬러 보드.

주재환, 「몬드리안 호텔」, 1980,
202×152, 유채.

사물의 재발견

일상이 작품이 되게 하라! 모든 기술이 일상의 이러한 변모에
기여하게 하라! 정신적으로 〈작품〉이란 용어는 더 이상 예술적
물체를 가리키는 것이 아니라 자신을 알고, 자신을 이해하고,
자기 자신의 조건들을 재생산하고, 자신의 자연과 조건들(육체,
욕망, 시간, 공간)을 전유하고, 스스로 자신의 작품이 되는 그러한
행위를 지칭한다.
— 앙리 르페브르Henri Lefebvre, 『현대세계의 일상성 La Vie Quotidienne Dans le
Monde Moderne』

사물과 재료의 상식적인 속성들이 그것에 대한 저의 연상, 해석
혹은 의견과 만나는 지점, 그 지점에서 서로의 실오라기가 얽혀
드는 관계의 단면도가 작품이라고 생각합니다. (중략) 간장,
콜라, 커피로 그린 드로잉들도 재료에서 연상이 시작된 것입니다.
작가라는 공장장에게 종속되지만은 않는 그 나름대로의
자율성이 있다는 것이지요.
— 박모[59]

59 박모 외, 『박모』(서울: 금호미술관+샘터화랑, 1995), 11면.

범상한 사물을 밑천 삼아서 일상과 예술의 경계를 넘나든
주재환의 미학은 2000년 전후 우리 미술계에 확산된 경향
가운데 하나이기도 했다. 「일상의 연금술」 전(국립현대미술관,
2004)은 씹다 만 껌과 봉지로 폭격기를 재현한 주재환 같은
최연장 작가부터 스컬피로 초소형 조각을 빚은 함진 같은 최연소
작가까지 평범한 사물을 예술로 능숙하게 전유하는 창작 집단을
국립 기관이 중간 결산한 기획전이다. 이 전시의 관전 포인트는
주재환, 박불똥, 안규철, 최정현처럼 한 시절 민중 미술에
몸담았던 작가들이 사물의 재발견에 주목하고 있다는 점이다.
이는 관람의 피로를 증가시킨 형식주의 모더니즘의 침묵이나
민중 미술의 비장한 서사에 대한 반성의 결과일 거다.

배영환

배영환 작 「유행가」의 악보를 구성하는 재료는 병뚜껑과 깨진
술병 또는 탈지면과 알약이다. 불균질한 깨진 병과 약품으로
구성한 노랫말은 보다 절절한 감정을 전달한다. 고풍스러운
기타의 외형을 버려진 자개장으로 재현한 「남자의 길」이나
깨진 술병 조각으로 고급 샹들리에의 외형을 모방한 「불면증
– 디오니소스의 노래」처럼 용도 폐기된 사물을 고풍스런
골동품으로 승격시킨 작품에서는 일상 사물이 예술로 승격되는
순간이 연출된다.

배영환, 「남자의 길- 완전한
사랑」, 2006, 30×150×8cm,
버려진 나무와 혼합 재료.

배영환, 「불면증-디오니소스의
노래」(부분), 2012, 270×270cm,
와인 병, 각종 술병 파편, 철,
알루미늄, 연철, LED 조명, 에폭시.

배종헌

배종헌의 「청계천변 멸종 위기 희귀 생물 도감」(2003)은
청계천 복원 공사가 시작된 2003년에 착수된 자료 수집형 설치
미술이다. 배종헌은 청계천 주변을 몇 개월간 돌아다니며 수집한
사물들에 학명을 붙였다. 채집한 목장갑, 껌, 나일론 끈, 구겨진
종이는 각각 낙지, 달팽이, 풍란, 비둘기로 분류되었고 학명도
붙었다. 멸종한 생물 도감을 흉내 낸 이 작업은 청계천 복원과
함께 청계천을 떠나야 하는 주변 상인들의 멸종을 은유한다.

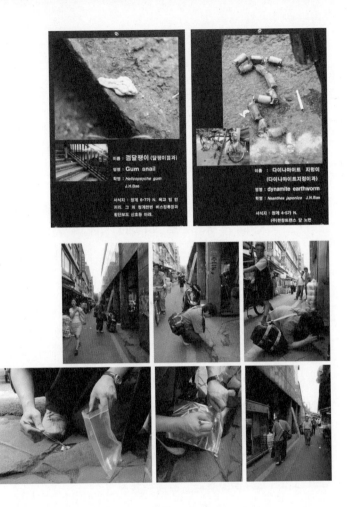

배종헌, 「청계천변 멸종 위기 희귀생물 도감」 중 〈무척추동물류〉의 부분, 2003, 가변 설치, 발견된 오브제들, 디지털 프린트물들, 고안된 진열장 등.

배종헌, 「청계천변 멸종 위기 희귀 생물 도감」 채집 과정 도큐멘타, 2003, 가변 크기, C프린트.

새천년 경계 파괴

시민 단체

남북 공동 성명이 성사된 2000년은 〈제5권력〉으로 알려진
비정부기구(NGO)의 활약이 돋보인 해다. 2000년 16대 총선 때
412개가 넘는 시민 단체로 구성된 총선시민연대가 발족한다.
총선시민연대는 부패한 정치인이 공천되는 악순환을 끊기
위해 낙천 낙선 운동을 펼친다. 총선시민연대가 발표한 부적격
후보자 112명 가운데 실제로 58명이 공천에서 탈락했고, 86명의
낙선 대상자 중 68.6퍼센트(59명)가 낙선할 만큼 시민 단체의
위력은 컸다. 그러나 낙천 낙선 운동의 일부 활동은 이듬해
대법원에서 선거법 위반 판결을 받기도 했다. 총선시민연대의
상임집행위원장인 박원순 참여연대 사무처장은 2011년
서울시장에 당선되어 제도권 정치에 입문한다. 총선시민연대에
참여한 미술인으로 김정헌과 임옥상이 있다.

세계 최초의 인터넷신문 「오마이뉴스」가 2000년 2월 22일
오후 2시 22분 창간한다. 1등만을 내세우는 제도권 언론에
대한 저항심 때문에 창간 일시를 2로 통일한다. 〈모든 시민은
기자다〉라는 「오마이뉴스」의 기사는 일반 시민이 작성할 수
있었다. 이 신생 인터넷 언론은 2년 뒤 16대 대선에서 민주당

노무현 후보의 당선에 지대한 영향을 행사한다. 그럼에도 정치적 올바름을 명분 삼아 시민 기자들이 작성한 선동적이고 감정적인 글이 견제 없이 기사화되는 폐단이 있었다. 2000년은 정치인 팬클럽이 국내 최초로 결성된 해다. 노무현 후보가 지역주의 청산을 명분으로 당선 가능성이 높은 종로구 공천을 거부하고 부산에 출마했다가 낙선하자, 유권자들이 자발적으로 결성한 〈노무현을 사랑하는 모임〉(노사모)이다. 이 정치인 팬클럽은 2년 뒤 대통령 후보 노무현의 당선에 큰 힘이 된다.

장르 파괴

테두리를 벗어났기 때문에 혹은 벗어난 척했기 때문에 중요한 미술 작품이 된 예가 많지 않습니까? 뒤샹의 변기나 워홀Andy Warhol의 브릴료 박스는 그 테두리 안팎의 경계선에 모호하게 걸쳐 있기 때문에 나름의 의미를 가질 수 있었습니다. (중략) 그런 불안과 자유의 동시성과 이중성을 만끽하는 데 미술 창작의 〈마약 중독적〉 묘미가 있다고 생각합니다. 경계선의 근처에서 모든 것이 〈그렇기도 하고 아니기도 하며〉, 〈이것이기도 하지만 저것이기도 하며〉, 〈걸작이면서 쓰레기이기도 하고〉, 〈자유롭기 때문에 불안하고, 불안하기 때문에 테두리 안으로 돌아가는〉 이중성과 모호성 또는 그 왕복 운동 자체가 작품의 주제나 내용이 될 수도 있다고 생각하는 것이지요.[60]

60 박모 외, 앞의 책, 26~27면.

1990년대 이후 한국 미술계의 전개 양상이란 소위 한국적 모더니즘과 민중 미술로 대별된 좁고 긴 양안(兩岸)을 통과한 후에 다다른 바다처럼 형식과 내용 면에서 폭넓은 다양성이 실험되는 상황을 전제로 모노크롬의 명상적 침묵이나 민중 미술의 광장에서의 외침 같은 집단의 대의명분을 포기한 동시대의 상당수 작가들이 (중략) 주변부 문화에서 체득한 경험을 주제로 흥미로운 작업을 생산하고 있다.
— 안소연[61]

21세기를 한 해 앞두고 미술지 『월간미술』의 설문 특집에 응한 전시 기획자와 미술 비평가 41명의 답변에 따르면, 새천년 화단을 주도할 패러다임으로 〈미술의 대중화〉, 〈신르네상스〉, 〈장르의 해체〉, 〈정치-사회-환경〉 이렇게 넷을 골랐다.[62]

　　미술의 대중화는 〈일상과 예술의 경계가 허물어져, 예술이 삶에 더 깊숙이 들어와 대중과 함께 호흡〉하는 작품 경향을 말한다. 형식주의 모더니즘과 민중 미술의 양강 구도가 무너진 1990년대 이후 한국 미술의 지형 변화를 살피는 기획전이나 미술 기사에는 김두섭, 노석미, 배영환, 이우일, 이윰, 진달래그룹, 최정화, 홍지연 등 만화와 디자인을 오가며 장르 파괴적인 결과물을 내놓은 작가들이 자주 소환됐다.

　　「사춘기 징후」(로댕갤러리, 2006)도 김홍석, 배영환, 새침한와이프, 서도호, 임민욱, 현태준 등을 초대해 미술 장르

61　안소연, 『사춘기 징후』(서울: 로댕갤러리, 2006).

62　〈21C Next Generation〉, 『월간미술』(1999.9).

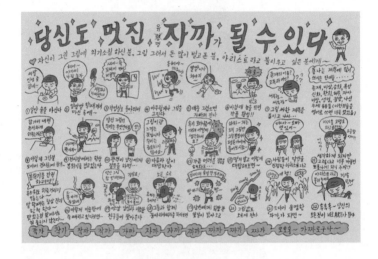

현태준, 「당신도 멋진 자까가 될 수
있다」, 2000, 29×42cm, 복사지에
사인펜, 디지털 채색.

현태준_만화가, 일러스트레이터, 미술가, 수필가, 수집가. 다종의 직함만큼 작가의 캐릭터까지 자기 브랜드로 만든 현태준. 미술이 딱딱한 규정에서 해제될 때 실현되는 다양한 가능성이 한 인물 안에서 실현된 사례.

파괴의 현실을 보여 준 전시다. 전시장과 대중매체 온라인과 오프라인을 넘나들며 활동한 현태준은 미술계의 허위의식을 풍자하는 만화를 미술 전문지에 연재하기도 했다.

전위적 아마추어리즘

> 흥미로운 작업을 하는 미술가들은 모두 독학으로 배운
> 사람입니다.
> — 마시밀리아노 지오니Massimiliano Gioni[63]

미술 비전공자들의 활약도 주목을 받았다. 2000년에 첫 개인전을 연 주재환은 미대를 한 학기만 다니다 중퇴했고 다양한 자영업을 전전하며 살았다. 그가 유화를 처음 써본 때도 나이 오십이 넘어서다.

류장복과 부친 류해윤(1929~)이나, 조해준과 부친 조동환(1935~)의 관계는 작가인 아들이 취미 생활로 그림을 그리는 친아버지를 미술계에 소개한 경우다. 류해윤은 세탁소 한 구석에서 틈틈이 취미 삼아 일주일에 2점씩 꾸준히 완성했고, 조동환은 일제와 한국전을 체험한 자신의 유년기를 한국 근대사의 일부로 구성했다.

정독도서관 인근 천수마트의 2층에 살던 조성린(1919~)은 생계로 서예를 가르치는 틈틈이 작업을 해왔다. 조성린의 작품이 외부에 알려진 건 그의 존재를 우연히 발견한 기획자

63 세라 손튼, 『예술가의 뒷모습』, 배수희 옮김(서울: 세미콜론, 2016), 371면.

현시원이 2012년 국립극장 판에서 열린 페스티벌 봄에 「천수마트 2층」이라는 공연을 올렸을 때다. 수십 년째 홀로 작업해 온 조성린의 예술 세계는 공연의 형식으로 소개되었다.

미지에서 홀로 작업에 몰두하는 아마추어의 작업은 미숙한 솜씨, 단도직입적인 내용, 사심 없는 취미 생활의 결과물인 점에서 현장 미술과 다른 표정을 짓고 있다. 인습에 젖지 않은 아마추어의 고유성은 동시대 미술이 간과한 틈새를 채우면서 미술 현장의 다양성을 높인다. 미술 현장에도 황규태(정치학), 고등어(독문과), 김희천(건축), 노순택(정외과), 박경근(건축), 사사(음악), 양자주(역사), 여다함(하자학교), 송호준(전기전자전파공학), 김아타(기계공학)처럼 미술 비전공자들이 차지하는 파이가 차츰 커지고 있다.

드로잉의 신(神)

반이정: 드로잉을 매일 작업한다면 양이 상당할 텐데, 별도로
사진 촬영을 해두나요?
허윤희: 전부 사진을 찍진 않았어요. 남에게 어떻게 보일지보다
일단 저 자신을 위한 작업이어서요.[64]

드로잉은 〈색보다 선으로 대상의 형태를 표현한 것〉으로
정의된다. 드로잉은 완성작에 이르기 전의 습작으로 평가
절하되기도 한다. 이런 통념에서 벗어나 드로잉의 가능성을
인식한 때는 2000년 전후다. 드로잉의 고수 김을, 김태헌 등이
인습에서 벗어난 드로잉을 선보인 시기다. 상대적으로 작은
부피와 짧은 제작 시간 때문에 작가의 자의식을 부담 없이
드러내는 장르가 드로잉이다. 어딜 봐도 멀쩡한 설치 작업이나
미디어 작업이 어째서 드로잉이라는 장르로 해석될 수 있는지
답하기가 몹시 어려울 만큼 이 무렵 드로잉의 개념은 확장되어
있었다. 드로잉 하면 떠올릴 수 있는 근본적인 속성들 — 단색조,
가변적인 크기, 일회성, 원작을 위한 에스키스 — 을 구현시킨
모든 작품들이 드로잉이란 범주로 묶이곤 했다. 2000년대

64 허윤희 온라인 인터뷰(2017.2.4).

중반부터 드로잉은 한국 미술계에 유행어로 떠올랐는데 다소
무리하게 의미가 확장된 경향이 분명 있다. 2006년 소마미술관에
드로잉 센터가 개관하면서 미술계 드로잉 실험도 속도가 붙는다.
드로잉 센터 개관전 「잘긋기」에 김을, 김태헌, 김학량, 김호득,
문성식, 유근택, 주재환처럼 이미 알려진 드로잉 고수들 외에
40여 명의 다매체 작가가 초대된 건 드로잉의 확장성을 확인시킨
거다.

자기 성찰: 김을, 이수경, 허윤희

드로잉이 작가의 성찰 도구로 쓰일 때가 많다. 드로잉은 관람이
전제되지 않은, 작가의 개인 일기일 때도 많다. 어리둥절한 표정의
얼굴 위로 〈도대체 그림으로 무엇을 할 수 있나요?〉라 적은
김을의 드로잉은 창작자의 자문자답을 일기처럼 옮긴 것이다.
2001년부터 1년에 1천 점 이상을 목표로 거의 매일 드로잉을
하는 김을은 차곡차곡 쌓인 드로잉을 묶어 드로잉 화집을 꾸준히
펴낸다. 커다란 목탄 작업을 하는 허윤희도 2002년부터 수년간
매일 드로잉하는 습관을 만들었고 그림 위에 연월일을 꼼꼼히
기입한다. 이수경의 「매일 드로잉」 시리즈도 〈원 하나에 뭔가를
채워 넣는 만다라 치유법을 권유받아서 2004년부터 2015년까지〉
거의 매일 드로잉을 한 결과다. 마음의 건강을 되찾으려고 시작한
드로잉은 그녀에게 일기장 혹은 자기 수련의 도구과 같다.

김을, 제목 없음, 2015,
12×17cm, 종이에 채색.

김을, 제목 없음, 2015,
32×40cm, 종이에 채색.

김을, 제목 없음, 2015,
21×26cm, 종이에 채색.

김을, 제목 없음, 2015,
30×44cm, 종이에 채색.

김을, 「Galaxy」, 2016,
620×2,700cm, 드로잉 1천450여 점.

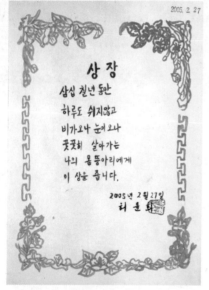

상 장

삼십 칠년 동안

하루도 쉬지않고

비가오나 눈이오나

굿굿히 살아가는

나의 몸뚱아리에게

이 상을 줌니다.

2005년 2월 27일

허 윤 희

이수경, 「매일 드로잉 100504-1」, 2010,
30×30cm, 종이에 색연필.

허윤희, 「상장」, 2005, 29.7×21cm,
종이에 먹.

확장된 드로잉: 문성식, 서용선, 임자혁, 주재환, 홍명섭

2005년 베니스 비엔날레 한국관 작가로 선발된 15명 중에서
20대의 최연소로 뽑힌 문성식은 드로잉에서 독보성을 보인
신예였다. 사냥감과 엽총 사수의 긴장 관계를 평화로운 숲
속에 배치한 「사냥 2」(2009)는 삶의 유한성을 붙박았고, 교미
중인 개 두 마리를 그린 「엄마와 아들」(2003)은 바닥에 떨어진
피와 제목이 지시하는 근친상간의 금기 때문에 파격적인
장면으로 기억된다. 주름 잡힌 노년의 피부를 엉킨 거미줄처럼
선묘한 「노인」(2010)은 생기가 빠져나간 삶의 상태를 보여
준다. 모눈종이 격자로 건물의 구조를 완성한 「사랑! 사랑!
사랑!」(2006)은 낡은 성 윤리가 고집하는 한국에서 성욕의
해방구가 된 러브호텔의 객실 내부를 투시도처럼 들여 보는
풍자화다. 모눈종이로 옮긴 객실 내부와 성교 장면은 회화로
재현했다면 같은 효과를 내진 못했을 것이다.

드로잉은 2차원 종이 작업으로 규정된다. 이런 강박적인
규정을 느슨하게 만드는 확장된 드로잉도 차츰 늘어난다.
1998년 서울대 중앙 도서관 열람실 벽면 위로 독서하는 학생의
모습을 신속한 크로키처럼 묘사한 벽화가 올려졌다. 「도서관의
사람들」은 임자혁이 학부생 때 제작한 1회용 벽화 드로잉이다.
도서관 내부에 그려진 장소 특정적인 작업으로, 마스킹 테이프만
떼어 내면 벽화 전체가 함께 사라진다. 지면에서 벽면으로
드로잉의 지평을 연장한 실험작이다. 2006년 큐레이터 57인을
대상으로 주목할 만한 포스트 넥스트 제너레이션 작가 설문

조사에서 임자혁은 최다 득표를 받았다.[65]

　돌 위에 물로 水를 그려 넣거나, 토끼 똥을 모아 반전 마크를 땅바닥에 그린 홍명섭의 드로잉은 시간이 흐르면 증발하고 허물어지지만, 1회적 유희의 의미까지 사라지진 않는다. 드로잉은 작품의 영구성에 연연하지 않는 1회적인 해방구로도 선택된다.

　기성 인쇄물에 가필해서 제 작품으로 전유한 드로잉은 많다. 신문지나 광고 전단에 가필하거나 오브제를 덧붙인 주재환의 작품도 광의의 드로잉으로 간주된다. 서용선이 일본 와카야마 현에서 구한 전단지에 그린 「붓다」(2015)나 「뉴욕포스트」를 펼친 면 위에 그린 「화해」(2012) 같은 드로잉은 현지의 호흡을 전달하려고 작가가 현장에서 구한 인쇄물을 드로잉 종이로 쓴 경우일 것이다. 남의 전시회 홍보 엽서에 장난처럼 가필을 한 김태헌의 재치나, 신문에 인쇄된 증권 객장의 사진의 일부를 이용해서 〈산수화〉처럼 만든 김학량의 〈발견된 미술〉도 확장된 드로잉이다. 인쇄물의 본래 용도를 미적으로 전용한 이 같은 〈확장된 드로잉〉은 평면 레디메이드다.

65　〈新세대 작가들, 그 이후 Post-Next Generation〉, 『월간미술』(2006.6).

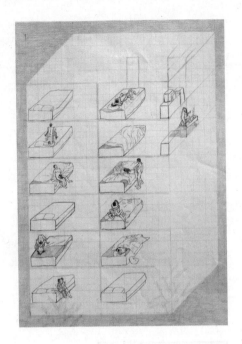

문성식, 「사랑! 사랑! 사랑!」, 2006,
29.5×21cm, 종이에 연필.

문성식, 「엄마와 아들」, 2003,
106.5×78cm, 종이에 연필, 먹.

임자혁, 「도서관의 사람들(부분)」, 1998, 벽에
마스킹 테이프, 서울대학교 중앙도서관 설치
장면.

그냥… 일상, 그냥… 소통

우리 사회의 강박 관념은 대화, 의사소통, 참여, 통합, 결집
등이다. 〈사람들〉에게 부족한 것이 바로 이것들이고 〈사람들〉이
박탈감을 느끼는 것도 바로 이것들이다. 사람들은 이 주제를
상기시킴으로써, 또 이 주제들에 대해 강박적으로 또는
현학적으로 말을 많이 함으로써 이 문제를 해결했다고 믿는다.
— 앙리 르페브르, 『현대세계의 일상성』

뒤샹의 행위 자체는 극히 적지만, 그로부터 세계의 모든
평범함은 미학으로 되고, 거꾸로 모든 미학은 평범한 것으로
됩니다. 다시 말하면 평범한 것과 미학의 이 두 영역 사이에서,
전통적 의미에서의 미학을 실제로 끝장내는 전환이 이루어지고
있습니다.[66]

동구권과 소련이 붕괴되면서 이데올로기의 우열을 논했던
사회학의 거대 담론도 무너졌다. 1990년대 초 학계 일각에선
일상성을 사회학의 화두로 삼아 실생활과 직결된 술, 화장,
자동차 따위를 분석하는 〈일상성-일상생활연구회〉가 결성된다.

66 장 보드리야르, 「초미적인 것」, 『예술의 음모』, 배영달 옮김(서울: 백의, 2000), 42면. 진중권,
『현대미학 강의』(파주: 아트북스, 2013), 270면 재인용.

민중 미술 진영 이론가들로 구성된 현실문화연구(운영 위원: 김수기, 김진송, 박범서, 박영숙, 윤석남, 엄혁, 조봉진)는 「압구정동: 유토피아 디스토피아」(1992)를 시작으로 TV, 광고, 결혼, 청년 문화, 섹스와 포르노, 남근주의 등 후기 자본주의 시대의 상품 미학과 문화 연구를 다룬 시리즈물을 출간한다.

형식주의 모더니즘과 민중 미술의 헤게모니가 해체되자, 일상성 화두가 빈자리를 채웠다. 삶이 일상에서 시작하는 만큼 일상 미술의 중요성은 아무리 강조해도 지나치지 않다. 하지만 일상 미술의 딜레마는 일상의 중요성 때문에 생긴다. 미대생이 과제물을 설명할 때 쓰는 가장 흔한 키워드가 〈일상〉과 〈소통〉이다. 일상의 미학은 천편일률적인 범작의 원인이다. 예술이 출현한 이래 가장 소중하고 소구력 높은 주제가 일상과 소통일진대, 일상 미학은 무한정한 인기 때문에 볼품없는 키치를 무한정 양산한다. 일상을 남달리 활용할 묘안이 있을까?

다 그런 거야. 뭐 별 거 있는 줄 알아?
— 노석미[67]

인기의 변덕

인기란 아침 안개와 같아서 저 혼자서 밀려왔다가 때가 되면 저 혼자 녹아 없어진다. 〈좋은 생각〉과 〈착한 이미지〉로 인기를 잠시

67 노석미, 『나는 네가 행복했으면 해』(서울: 해냄, 2004).

붙잡아 둘 수는 있지만 국가 권력을 장악하고 운영할 세력을
구축할 수는 없다.

— 유시민[68]

18대 대통령 선거가 열리는 2012년 새해 각종 대선 주자 여론
조사에서 안철수 당시 서울대 융합과학기술대학원장이 한나라당
박근혜 비상대책위원장와 맞붙을 때 5:0으로 앞서는 결과가
나왔다. 대선 출마를 부인해 온 안철수는 그해 9월 대선 출마를
선언하지만 민주통합당 문재인 후보와 단일화 문제로 갈등을
빚던 중 후보직을 사퇴한다. 2017년 19대 대선에 국민의당
후보로 출마한 안철수는 정계 입문 전후로 그에게 쏟아진 기대와
달리 거듭되는 불분명한 정치적 입장 때문에 지지도가 빠지면서
21.41퍼센트라는 큰 득표 차이로 3위에 머문다.

68 유시민, 『어떻게 살 것인가』(파주: 아포리아, 2013), 190면.

2001

「즐거운 사라」를 출간 후 마광수는 형법 244조 음란물 혐의로 구속되었다. 이 필화 사건 이후 그의 교수 직위 해제, 복직, 재임용 탈락이 반복되었다.

9.11 테러는 자본주의라는 상징계에 실재계가 구멍을 냈다고 풀이된다.

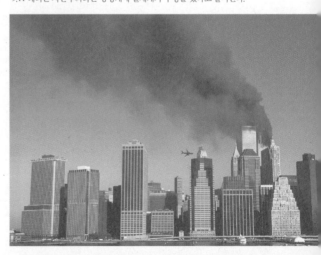

19금 예술,
해석의 폭력에 반대한다

음란 문서 제조의 혐의로 구속된 장정일의 『내게 거짓말을 해봐』는 영화 「거짓말」로 각색되었고 원본에서 17분을 삭제한 뒤에야 정식 개봉될 수 있었다. 성 표현물에 엄격한 기준을 적용한 우리 문화계의 기준이 완화된 건 새천년에 들어서다.

9·11과 실재의 귀환

2001년 10월 초에 언론은 펜타곤의 요청으로 재난 영화
전문가인 할리우드 시나리오 작가와 감독들 모임이
설립되었다고 보도했다. 이 모임의 목적은 가능성 있는 테러
공격의 시나리오와 그와 맞서 싸울 방법을 생각해 내는 것이었다.
(중략) 2001년 11월 초에는 백악관 보좌관들과 할리우드 측 고위
임원들이 여러 차례 회합을 가졌다.
— 슬라보예 지젝Slavoj Žižek[69]

2001년 9월 11일에 일어난 사건은 이 화면상의 공상적 출현이
우리의 현실로 들어왔다는 데 있다. 결코 현실이 우리의 이미지로
들어온 것이 아니라 오히려 이미지가 우리의 현실로 들어와서
우리의 현실을 산산조각 낸 것.
— 슬라보예 지젝[70]

69 슬라보예 지젝, 『실재의 사막에 오신 것을 환영합니다』, 김희진·이현우 옮김(서울:
자음과모음, 2011), 30면.

70 슬라보예 지젝, 『탈이데올로기 시대의 이데올로기』, 김상환 옮김(서울: 철학과현실사,
2005), 21면. 이현우, 『로쟈와 함께 읽는 지젝』(서울: 자음과모음, 2011), 53면 재인용.

전쟁터가 아닌 평일 출근 시간 맨해튼 도심에서 벌어진 9·11 테러는 2001년 한 해 내내 회자되면서 대형 참사의 상징처럼 기억되었다. 시장 경제의 상징물인 세계무역센터 두 동이 무너지는 장면에서 지젝은 자본주의라는 상징계에 실재계가 구멍을 냈다고 풀이했다.[71]

71 이현우, 앞의 책, 23면.

2001년 성 표현과 검열의 전면전

2001년 우리 미술계의 상반기에는 표현의 자유와 수사 당국의
검열이 충돌하는 사건이 연달아 터졌다. 「노컷(무삭제)」 전
(갤러리 사비나, 2월), 김인규 교사 부부 알몸 사진(개인 홈페이지,
5월), 최경태 개인전 「여고생: 포르노그라피 2」(갤러리 보다,
5월)는 그해의 문제적 전시로 언론에 보도됐다. 검열 대상은
아니었지만 커밍아웃한 작가 오인환의 귀국 후 국내 첫 개인전
「Meeting place, meeting language」(대안 공간 루프, 2001)가
같은 해 개최된 점도 주목할 일이다.

「노컷(무삭제)」 전

수많은 자의적, 타의적 검열은 자신도 모르는 사이에 생활 속
깊은 곳에 자리잡고 있다. 특히 논란의 대상이 되어 온 표현의
자유와 그 자유의 깊이를 제한해 온 금기. 이 금기는 실제로 미술
분야에서 역사적으로 위대한 화가와 새로운 사조가 탄생할
때마다 수많은 시련과 사회적 비난, 권위주의적인 미술계의
반대로 존재해 왔다.
— 갤러리 사비나(현 사비나미술관) 기획실

「노컷(무삭제)」전은 정치 검열과 성적 검열이라는 두 개의 주제로 구성되었다. 정치 검열을 다룬 작품은 1990년 초반에, 성적 검열을 다룬 작품은 2000년 이후에 주로 제작되어 주제 구분, 시대 구분과 맞물린다. 정권이 교체된 1998년 이전까지 공안 당국은 미술의 정치 표현을 시찰했지만, 그 이후부터는 성 표현의 검열이 늘었다는 의미다. 초대된 작가의 대부분이 민중 미술 계열이었던 「노컷(무삭제)」전은 반체제 성향의 민중 미술이 정권 교체 이후 성 표현으로 주제를 옮겨 간 정황을 보여 준다.

「노컷(무삭제)」(갤러리 사비나, 2001) 전시 팸플릿.

김인규 교사의 알몸

내가 직접 그 홈페이지에 들어가 봤다. 그 사진이 일부에서
주장하는 성적 충동은 아니라는 판단이었다. 오히려 그 반대의
효과였다. 음란 사이트라고 할 수 없었다. 김인규 교사는 그
작품 안에 작품관, 예술관에 대한 정리를 잘해 놓았다. 여느
평론가들보다 더 나았다. 마녀사냥식의 핍박과 불이익을 줘서는
안 된다는 판단이었다.
— 황용구(당시 「100분 토론」 제작 부장)[72]

김인규 교사(당시 40세, 충남 비인중 미술 교사) 사건은 1년
전에 그와 아내의 알몸 사진 「우리 부부」를 비롯한 작품 6점을
올린 김인규의 홈페이지가 뒤늦게 학부모의 민원을 받아 고소된
사건이다. 자택에서 긴급 체포된 김인규 교사 사건은 뉴스에
보도되었고 MBC 「100분 토론」이 주제로 다룰 만큼 미술계에선
흔치 않게 공론화된 사건이 됐다. 하루 20명 안팎이 방문하던
그의 홈페이지에 61만 명이 방문할 만큼 입길에 올랐으며 김인규
교사는 직위 해제 됐다. 정보통신부의 요청으로 김 교사의
홈페이지가 폐쇄되었다. MBC 「100분 토론」에 출현한 김인규는
〈그간 예술은 신체의 규격화된 의미만 강조해 왔고, 이를
벗어나면 추한 것으로 간주〉됐기에 〈평범한 사람들의 신체에
대한 아름다움을 강조〉하기 위해 부부의 알몸 사진을 공개했다고
밝혔다.

72 김미선, 〈인터뷰: 중학교 미술교사 김인규 씨〉, 『오마이뉴스』(2001.6.8).

김인규 교사 사건은 1, 2심에서 무죄를 선고받았고, 2년 7개월의 심리 끝에 2005년 7월 대법원이 〈보통 사람의 정상적 성적 수치심을 해치면 음란물〉이라는 이유를 들어 일부 유죄를 선고했다. 벌금형에 그친 선고로 그는 교사직을 유지할 수 있었다. 대법원의 일부 유죄 선고의 사유는 아래와 같다.

〈본인 부부의 나신을 그렇게 적나라하게(얼굴이나 성기 부분 등을 적당히 가리지도 않은 채) 드러내 보여야 할 논리적 필요나 제작 기법상의 필연성이 있다고 보기 어렵고 (중략) 작가의 의도와는 달리 오히려 성적 수치심을 느끼거나 도색적 흥미를 갖게 되기가 쉽게 되어 있는 점 등을 종합하여 (중략) 음란하다고 보지 않을 수 없다.〉

김인규, 「우리 부부」, 1996,
가변 크기, 디지털 프린트.

최경태의 여고생

「절망의 포르노그라피」를 끝내고서 나는 「빨간 앵두」 제작에
착수했다. 「빨간 앵두」는 〈날라리〉에 대한 이야기이다. 내가 살고
있는 조그만 읍내의 공업고등학교에 다니는 그녀들은 걷기도
힘들 정도의 짧고 좁은 치마와 터질 듯 타이트한 블라우스를
입고, 막대사탕을 즐겨 빨며, 풍선껌을 불기도 하고 담배는 물론
피우며 남자친구의 오토바이 뒤에 타고 스피드를 즐기기도
하며, 자신을 노리는 아저씨들을 향해 욕을 하기도 하고, 유혹도
하며, 패스트푸드점에서 혀를 내밀어 아이스크림을 핥기도 하고,
대학은 꿈도 못꾸고, 그리 이쁘지도 않고, PC방을 화장실 드나들
듯하고, 핸드폰을 분신처럼 생각하고, 프라다 가방을 사고 싶어
계를 들기도 하며, 길고 뾰족한 구두와 보라색 스타킹을 신기도
한다. 나는 그녀들을 〈빨간 앵두〉라 부른다.
— 최경태[73]

2003년 1월 돼지우리를 수리한 최경태(당시 44세)의 작업실로
종로경찰서 사복 경찰 네 명이 찾아온다. 2001년 최경태의 7회
개인전 「여고생: 포르노그라피 2」(갤러리 보다, 2001)에 걸린
성기를 드러낸 교복 차림 여고생 그림, 남성기를 구강 성교하는
여고생 그림에 대한 법원 집행을 하러 온 거다. 전시가 열리고
3일이 지났을 때 최경태는 종로경찰서로 임의 동행 조사를
받았고 다음 날 전시를 철수해야 했다. 간행물윤리위원회의

73 최경태 개인전 「1987년부터 빨간 앵두까지」(쌈지스페이스, 2003)의 「작가 노트」.

최경태_〈표현의 자유와 검열〉하면 최경태가 떠오르는 이유는, 정권
교체와 남북 정상 회담으로 자유주의가 정점이던, 세기의 변화로
다양성이 용인되던 2001년, 음화 사건에 연루돼 법정에서 유죄
판결을 받고도 그 민감한 주제를 밀어붙인 문제 작가여서다. 여러모로
유화적인 조건에도 불구하고 그의 상상력은 너무 멀리 나가 버렸다.

최경태, 「드로잉」, 2011, 58×82cm,
종이 위에 연필, 아크릴.

압류 소각되기 직전 캔버스 틀에서
뗀 최경태의 문제의 그림들, 2003.

최경태, 「포르노그라피2-여고생」전
도록 겉표지, 2001.

고발로 전시 도록 250부가 압류됐고 이미 팔린 작품을 제외한
출품작 31점은 사진 촬영과 함께 가압류됐다. 최경태는
정식 재판을 청구했으나 긴 법정 공방 끝에 대법원이 상고를
기각하면서 출품작 31점의 압류 소각과 벌금 200만 원이
선고된다. 〈여고생 음화 사건〉 이후 최경태는 성 표현을 주제로
내건 기획전에 단골로 초대되는 작가가 됐다.

작품이 압류 소각된 지 한 달 후 최경태의 개인전 「1987년부터
빨간 앵두까지」(쌈지스페이스, 2003)가 열린다. 이 개인전은
1987년 군사 독재 때 제작한 노동자 목판화, 민중 미술풍의 회화
그리고 외설적 묘사에 집중한 2000년 이후의 신작까지 작가
개인의 중간 결산 전시였다. 2001년 〈여고생 음화 사건〉을 겪은
직후여서 신작의 선정성은 예전 같지 않았다. 그 대신 대중매체와
세속에서 엄연한 섹스 아이콘으로 공공연히 인용되는 현실의
여고생을 정면 직시하는 그림들을 벽에 걸었다.

미성년 여자는 섹스 심벌로 문학과 예술 속에 유구하게 출현
했다. 미성년 여자와의 연애나 욕망은 금기로 간주되므로 허구적
상상력 안에서 실현된다. 상상과 표현마저 단속해야 하느냐에
관한 의견이 분분하지만, 문화 선진국에선 금기된 상상력을
허용하는 쪽으로 진행된다. 예술을 무어라 잘라 말하긴 어렵지만,
현실에서 금기하는 무엇의 허구적 재현이라는 데에는 큰 이견이
없을 것이다. 표현물을 〈실행〉하는 게 아니라 다만 〈상상〉하고
〈감상〉하는 것에 그치기 때문이다. 완고한 윤리 기준을 고수하는
한국 사회에서 정상인의 성적 수치심을 해하지 않는 다양한
작품과 표현물을 제작하는 게 가능할까? 가능하지 않다.

오인환의 커밍아웃

오인환이 개인전 「Meeting place, meeting language」
(루프, 2001)에 출품한 「남자가 남자를 만나는 곳, 서울」은
서울에 위치한 90개의 게이 클럽 이름을 바닥에 향 가루로 적어
내리고 전시 내내 향이 타들어 가 소모되도록 설계되었다. 그는
같은 해 「아트스펙트럼」(호암 갤러리, 2001)에 초대되어 서울
게이 바 100여 개의 업소명을 향 가루로 적은 작품도 냈다.
동성애 공동체만 온전히 이해할 수 있는 게이 바의 명칭들로
구성된 작품은 한 사회에 엄연히 공존하는 성소수자의 소리 나지
않는 큰 함성을 담고 있다.

　이성애 작가들의 성 표현물이 단도직입적인 데 반해,
오인환은 자신의 게이 정체성 드러내기, 게이 정체성을 띤 미지의
상대를 발견하기 혹은 관계 맺기라는 주제를 게이 공동체만
파악할 수 있는 방법으로 작업하였다. 자신을 GKM(게이 한국
남성)으로 소개하고 「빌리지 보이스The Village Voice」에 사람을
찾는다는 광고로 게재한 「퍼스널 애드Personal ads」(1996)는 광고를
매개로 자신의 정체성을 공개하고 새로운 만남에 대한 기대감도
표현한 초기작이다. 「우정의 물건」(2000, 2008)은 자신과 친구
사이에 공통적으로 소유한 물건을 모아 가지런히 배치한 후 찍은
한 쌍의 사진으로 구성된 작품이다. 오인환의 다른 작품들처럼 이
작품에도 그의 상대는 모습과 신분을 드러내지 않는다. 작품의
관건은 둘 사이에 존재하는 〈공통〉 취향을 드러냄으로써, 둘의
남다른 관계만을 암시하는 데에 있다.

오인환, 「남자가 남자를 만나는 곳, 서울」
설치 전경, 2001, 가변 크기, 향 가루.

2001년 해외 에로티즘 전시(피카소, 초현실주의, yBa) 가 던진 질문

피카소는 매우 일찍부터 성적인 것들에 몰두해 있었기 때문에 심지어는 예술과 성적인 것이 교묘하게 섞여 있는 것처럼 보인다. 첫 번째 크로키는 1894년에 제작된 것으로서 암수 당나귀 한 쌍이 교미하고 있는 모습이다. 그때 피카소는 13살이었다.
— 주느비에브 브리레트Geneviève Breerette(르 몽드 기자)[74]

예술은 순결하지 않다.
— 파블로 피카소Pablo Picasso

예술은 성적인 문맥 속에서 자유로운 사고와 실천의 선언문이 된다.
— 노먼 로즌솔Norman Rosenthal(전시 기획자)[75]

욕망은 세상을 움직이는 유일한 원리이며, 인간이 반드시 인식해야 하는 유일한 스승이다.
— 앙드레 브르통André Breton

74 주느비에브 브리레트, 〈Eroticism in Picasso〉, 『아트인컬처』(2001.4), 81면.
75 노먼 로즌솔, 〈Sex and The British〉, 『아트인컬처』(2001.4), 93면.

2001년 전후 서구 미술계에선 피카소와 초현실주의 그리고 yBa처럼 동시대의 미적 유행에서 구현된 에로티즘을 조망하는 기획전들이 열렸다. 「에로틱 피카소Picasso érotique」(죄드폼 국립 미술관, 2001)는 성적 욕망을 재현한 피카소의 작품 300점으로 구성된 전시로, 피카소의 창작 동력이 그가 일찍 깨달은 자신의 성욕과 밀접한 관계에 있음을 보여 줬다. 그렇지만 85세를 기념해서 1966년 파리에서 열린 피카소의 전시에선 검열 때문에 전시될 수 없었던 에로틱한 작품들이 있었다고 한다. 「초현실주의: 해방된 욕망Surrealism: Desire Unbound」(테이트 모던, 2001~2002)은 변태 성욕의 대명사 사드 후작Marquis de Sade을 사유의 해방자로 추앙한 초현실주의 미술가들이 인습 타파를 위해 성욕을 주제로 다룬 작품들을 선보였다. 「섹스와 브리티시Sex and The British」(갤러리 타데우스 로팍, 2000)는 성적 유희에 천착했던 길버트와 조지Gilbert+George부터 트레이시 에민Tracey Emin, 팀 노블 앤드 수 웹스터Tim Noble and Sue Webster 같은 영국 현대 미술가들의 행보를 기록한 전시다.

 2001년 욕망 재현의 연대기를 수집한 서구 미술계의 동향에 비해 한국 미술계는 성 표현을 정상인의 성적 수치심의 기준에서 판단했다.

2000년 전후의 성 표현 수난기

에로티즘은 기존의 성행위가 받아들여질 수 없는 상황에서
발생한다. 그러므로 문제는 합법에서 금기로의 이행이다.
— 조르주 바타유Georges Bataille[76]

2001년 미술계의 성 표현물에 대한 검열 소동이 있기에 앞서,
우리 문화 예술계는 성 표현물을 단속하는 당국과 민심의 견제를
지속적으로 받아왔다. 소설가 마광수는 1990년 「여성자신」에
6개월간 연재한 글을 「즐거운 사라」(1991)로 펴냈다가 간행물
윤리위의 고발을 받아 책을 회수했고 1년 후 출판사를 바꿔
「즐거운 사라」(1992)로 재출간한다. 검찰은 형법 244조 음란물
혐의로 그를 기소하고 구속했다. 이 필화 사건으로 마광수는
교수 직위 해제, 복직, 재임용 탈락을 반복하다가 2004년
재복직하지만 깊은 우울증에 빠져 퇴임한 이듬해 2017년 자살로
생을 마친다. 「즐거운 사라」는 국내에선 금서로 묶였지만 1994년
일본에선 번역서가 나온다. 「즐거운 사라」를 음란 문서로 판결한
대법원의 사유는 이랬다. 〈성행위의 묘사 부분이 양적, 질적으로
문서의 중추를 차지 (중략) 독자의 호색적 흥미를 돋우는

76 조르주 바타유, 『에로티즘의 역사』(서울: 민음사, 1998), 171면.

것으로밖에 인정되지 아니한다.〉

38세 유부남 작가 제이와 폰 섹스로 만난 18세 여고생 와이의 변태 성욕 관계를 그린 소설가 장정일의 「내게 거짓말을 해봐」(1996)에 대해 음대협(음란폭력성조장매체 대책시민협의회)은 〈이러한 소설의 출간 행위는 과거 모 기업이 페놀을 무단 방류해 국민 건강을 위협한 것보다 훨씬 악의적인 부도덕 행위〉라고 비난했다. 검찰의 기소로 프랑스 체류 중인 장정일은 귀국해 재판을 받았고 실형 10월을 선고한 1심 재판은 그가 반성하지 않는다며 법정 구속한다. 음란 문서 제조 등의 혐의로 기소된 장정일 재판은 4년을 끌다가 2000년 10월 대법원이 장정일의 상고를 기각함으로써 유죄로 결정난다. 이에 장정일의 입장은 이랬다. 〈작가에게 사법적인 판단은 중요하지 않다. 대법원이 유죄 판결을 내렸지만 유죄라고 생각하지 않으며, 무죄 판결이 내려졌다 해도 전혀 기쁘지 않았을 것이다.〉

「내게 거짓말을 해봐」는 국내에선 금서로 묶였지만, 일본 출판사 고단샤는 책을 번역 출간한다. 그의 금서는 장선우 감독이 영화 「거짓말」로 각색한다. 하지만 「거짓말」도 1999년 등급 보류 판정을 받아 상영 불가 상태에 놓인다. 불법 비디오와 CD로 유통되던 중, 원본에서 17분을 삭제한 후에야 정식 개봉될 수 있었다. 영화 「거짓말」의 음란성에 무혐의 처리한 검찰이 밝힌 이유는 이랬다. 〈영화가 원작보다 표현과 내용이 완화되어 처벌할 정도의 음란성을 인정할 수 없고, 사회 분위기상 형사 제재보다는 국민 판단에 맡기는 편이 옳다.〉

성 표현물에 엄격한 기준을 적용한 우리 문화계의 기준이

완화된 건 새천년에 들어서다. 실제 성관계 등 파격적인 설정을 담은 일본 영화인 오시마 나기사大島渚 감독의 「감각의 제국」(1976)이 24년이 지난 2000년에 16분 분량을 자체 삭제한 후 국내에 처음 개봉한다. 70대 노인의 성생활을 직설적으로 묘사한 박진표 감독의 「죽어도 좋아」(2002)도 개봉한다. 영상물등급위원회는 성기 노출과 오럴 섹스 장면 등 7분여의 성관계 장면을 문제 삼아 이 영화에 〈제한상영가〉 판정을 내린 바 있으나 영화인회의, 한국독립영화협회, 문화개혁시민연대 등이 제한상영가 철회를 요청하는 성명을 발표하자 세 차례의 재심 끝에 일부 장면이 삭제 후 개봉하게 된다. 만화가 이현세의 「천국의 신화」도 청소년보호법 위반 혐의로 기소됐다가 2001년 무죄 판결을 받았다.

2000년 제3회 광주비엔날레가 마련한 여섯 편의 특별전 중 한 꼭지는 〈인간과 성〉이다. 안창홍, 장영혜중공업, 미셸 조르니악Michel Journiac, 피에르 몰리니에Pierre Molinier, 시린 네샤트Shirin Neshat 등을 초대해 인체 노출, 복장 도착, 성 역할 등을 포괄적으로 질문하는 자리를 마련했다. 「삼성의 뜻은 쾌락을 맛보는 것이다」(1999)의 작가 장영혜중공업은 삼성이나 북한처럼 한국 사회에서 금기로 간주되는 대상을 성욕이라는 금기와 연관 짓는 풍자물을 제작했다.

일본 사진가 아라키 노부요시荒木経惟의 국내 첫 개인전 「소설 서울, 이야기 도쿄」(일민미술관, 2002)가 열린다. 전시 폐막을 앞두고 페미니스트를 자처한 여성 미대생들이 〈만약 이 전시를 일민미술관이 아닌 거리에서 했거나 웹사이트에서 했다면

당연히 《포르노》로 비춰졌을 것〉이라며 전시를 비난하는 시위를 미술관 앞에서 감행하기도 했다. 이 전시는 1만 명이 넘는 관객이 다녀갔다.

LGBT와 성소수자의 문제가 수면 위로 떠오른 해도 새천년 이후다. 퀴어문화축제 제1회 행사가 2000년부터 시작되어 2017년 현재까지 이어진다. 2000년 홍석천은 연예인 최초로 동성애 커밍아웃을 하고 모든 방송에서 하차한다. 2001년 국내 최초의 성전환 연예인 하리수가 〈빨간통 파우더〉 화장품 광고 모델로 공중파 방송을 탄다.

2005년의 판단 보류

현실과 중첩되어 있는 실재는, 사건이 되지 않으면 감지되지 않는다는 점에서 일종의 무의식과 같다. 2005년 MBC의 「음악캠프」에 출연했던 펑크 밴드 카우치가 그랬다. 생방송 중에 하반신 노출 해프닝을 벌인 그들은 곧바로 구속됐다. 하지만 모두가 성토했던 카우치 유의 장난은, 그들이 놀던 서울 홍대 앞 클럽에서 늘 벌어지는 것이었다. 문제의 핵심은 하반신 노출이 아니라, 법과 언어가 배제된 자리에 있던 그들을 상징계(법-언어)의 무대에 올린 것이다. 카우치가 서울 어느 구석에 현실의 일부로 엄연히 실재하고 있었던 것은 맞지만, 공중파 방송이 부르지 않았다면 시청자가 그들과 만날 필요가 없었다. 그들이 상징계로 진입한 순간, 시청자들은 〈실재의 역습〉에 치를 떨었다.

— 장정일[77]

2005년 MBC 생방송 「음악캠프」에 출연한 펑크 밴드 멤버가 무대 위에서 하의를 내려 성기를 드러내는 방송 사고를 낸다. 방송사는 사과와 함께 해당 프로그램을 조기 종영시켰다. 사고를

77 장정일, 《쇼》를 즐기는 현대인의 정신병〉, 『시사인』, 제220호(2011.12.10).

낸 뮤지션들에겐 실형이 선고 됐다. 1, 2심에서 승소한 김인규는
대법원에서 일부 유죄가 인정되었다. 김인규 패소에 항의하는
기획전 「유죄 교사 김인규와 그의 죄 없는 친구들」(갤러리 꽃,
2005)이 그해 연말에 개최되었다. 초대 작가 조습은 MBC
「음악캠프」의 무대 위에서 성기를 드러낸 채 깡충깡충 뛰었던
뮤지션을 고스란히 흉내 낸 사진을 출품했지만 이 작품으로
그가 고소되진 않았다. 팀 노블 앤드 수 웹스터의 전시 「The
Joy of Sex」(국제갤러리, 2005)는 둘의 성관계를 적나라하게
묘사한 드로잉을 벽에 줄지어 나열한 선정적인 전시다. 성관계를
기록하고 공개하는 두 작가의 취향은, 스마트폰으로 매체
환경이 바뀐 후 성관계 셀피 사진의 전세계적인 유행을 예견하는
것만 같다. 성교 장면을 수줍음 없이 노출시킨 팀 노블 앤드 수
웹스터와 그들의 드로잉을 전시한 갤러리는 고소당하지 않았다.
2001년 음화 사건으로 실형을 선고받은 최경태는 이미 한 해 전
「포르노그라피」(갤러리 보다, 2000)라는 전시를 연 바 있으나,
그땐 별 탈 없이 지나갔다. 민원이 접수되지 않았기 때문이다.
동일한 수준의 성적 표현물이어도 그것이 처벌 대상이 되는
건 장소 특정성과 연관이 있다. 장정일의 표현을 빌면 실재가
상징계에 진입할 때 처벌된다. 조습의 알몸 사진을 건 갤러리
꽃과 팀 노블 앤드 수 웹스터의 섹스 드로잉을 건 국제갤러리는
실재를 용인하는 해방구의 장소 특정성을 지녔다. 같은 표현물은
장소 특정성 여부에 따라 음란물이 되기도 예술품이 되기도 한다.

조습, 「김인규를 위한 작업」, 2005,
가변 크기, 디지털 라이트 젯
프린트.

「유죄 교사 김인규와 그의 죄 없는
친구들」(갤러리 꽃, 2005) 전시
팸플릿(디자인: 김대중).

「세상의 기원」의 귀감

이 사진을 보면 성적으로 자극받거나 성적으로 흥분되나요?
— 박경신 블로그 〈검열자 일기〉(2011)

미니홈피에 올린 한 남성의 누드 사진을 삭제하기로 결정한
방송통신심의위원회에 반발한 박경신 심의위원(고려대 교수)은
개인 블로그에 문제의 누드 사진을 올리고 저렇게 되물었다.
심의위원 9명 중 박경신만 음란물 판정에 반대한 유일한
위원이었다. 박경신이 올린 누드 사진에 비난이 일자, 대신
귀스타브 쿠르베Gustave Courbet의 「세상의 기원」을 올린 후 〈내가
(전에) 올린 문제의 사진들은 「세상의 기원」과 같은 수위의
것이었다〉며 예술과 외설의 불분명한 경계를 설득하려 했다.
　　박경신이 외설과 예술의 불분명한 경계로 인용한 「세상의
기원」은 여러 개인 소장가의 손을 거쳐 1955년 정신분석학자
자크 라캉Jacques Lacan의 소유가 되었고, 그가 사망한 1981년 이후
1995년부터 오르세 미술관에서 전체 관람가로 공개된다. 서양
미술의 여성 누드화 연보는 신화나 역사 기록의 일부라는 양해를
얻어 젊고 육감적인 여성 나체를 드러내는 것이리라. 미술사에
나타난 점잖은 여성 누드의 관행에 비해, 쿠르베의 사실주의는
누드화를 감상하거나 구매하는 남성의 실재 관심사에 화답한다.

관음 욕구가 집중되는 벌린 두 다리 사이와 가슴이라는 토르소만
도려 내어 화폭에 옮겼다. 쿠르베의 사실주의는 외설물과 한 끗
차이지만 깊은 진실을 담는다. 서양 미술사에 출현하는 여성
누드화가 누드의 상징계라면, 「세상의 기원」은 남성적 욕망이
재현한 누드의 실재계다. 마르셀 뒤샹은 「세상의 기원」에서
영감을 얻어 은퇴한 후 남몰래 작업에 몰입했고, 사후 1년이 지나
공개된 유작 「주어진 것」(1946~1966)은 문틈에 난 구멍으로
다리 벌린 알몸 여성을 훔쳐보는 설치물로, 문틈으로 보이는 알몸
여성의 포즈는 「세상의 기원」에서 가져온 것이다.

〈예술이냐 외설이냐〉 양자택일을 요구하는 질문 앞에서

성 표현물을 〈예술 대 외설 구도〉에서 변호하는 건 불리한
싸움이다. 예술 대 외설 구도는 예술을 선한 것으로, 외설은 악한
것으로 암암리에 등식화한다. 그러나 현실에서 모든 예술이
선하지도 않고, 외설이 전적으로 악한 게 아닌 이상 예술 대
외설 구도에서 변호인은 외설성을 엄연히 담고 있는 작품을
예술로 설득해야만 한다. 「세상의 기원」처럼 제작 당시 외설
논쟁에 휘말린 작품이 후대에 여러 겹의 의미를 담은 예술로
평가된 예는 수도 없이 많다. 그렇지만 「세상의 기원」처럼 예술로
복권된 작품들이 외설의 의도를 설마 담지 않았을 리 없다.
〈예술 대 외설〉은 법(상징계)의 구분이지 예술(실재계)의 구분이
아니다. 법의 심판대에 오른 성 표현물을 예술과 외설 가운데

양자택일하라는 결정은 그래서 언어도단이다. 예술 또는 외설을
규정하는 영구불변한 기준이란 없다.

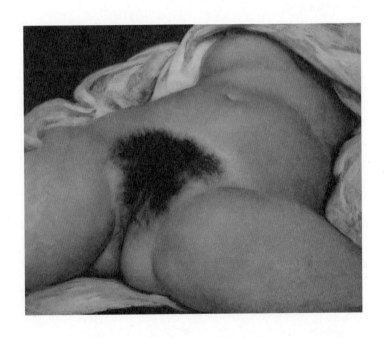

귀스타브 쿠르베, 「세상의 기원」,
1866, 46 × 55cm, 캔버스에 유채.

민중 미술의 새로운 표적, 섹스

아마도 나 자신의 도덕은 그것에 반대하는 것 같다. 그러나 나
자신의 경험과 나 자신과 타인들의 관찰로부터 나는 성이 개인의
내적인 생활은 물론 전 사회생활을 운행시키는 중심점이라고
확신하게 됐다.
— 빌헬름 라이히Wilhelm Reich(성(性) 과학자)

성 개방론자들이 사도마조히즘 또는 〈하드 코어〉
포르노그래피를 옹호하는 것은 그것이 아방가르드적 전복
효과와 경계를 뛰어넘어 과잉 효과를 얻을 수 있는, 기존 질서를
위반하는 경험이라고 보기 때문이지.
— 안젤라 카터Angela Carter(소설가)[78]

2001년 성 표현물 검열의 한복판에 선 「노컷(무삭제)」 전
초대 작가들, 김인규 교사, 최경태 중 1980년대 민중 미술과
직간접적으로 연루된 작가들이 많다. 민족미술인협회에 가담한
김인규 교사는 전국교직원노동조합 교과 연합에 소속된
전국미술교과모임 회원이다(2009년 이래 2017년 현재까지

78 소피아 포카, 『포스트페미니즘』, 윤길순 옮김(파주: 김영사, 2001), 88면.

전미교 연구팀장을 맡고 있다). 「노컷(무삭제)」전 초대 작가에는
현실과 발언 동인 또는 한강미술관과 그림마당 민처럼 민중 미술
전시장에서 경력을 쌓은 신학철, 이흥덕, 박불똥, 안창홍, 정복수,
최경태, 안성금이 포함된다.

1993년 정권 교체로 군사 독재가 파산한 자리에 시장 경제
중심의 소비사회가 출현한다. 2000년 남북 정상 회담으로
조성된 평화 무드로 1980년대를 반독재 사실주의자로 살아 온
미술가에게 〈표적〉이 사라진 자리를 채울 새 표적이 필요했다.
주재환이 뒤늦게 주목받은 것도 변화된 세대에 유연하게
대처한 덕이다. 안창홍, 이흥덕, 정복수, 최경태는 풍요로운
소비 사회의 그림자 또는 실재인 성 문화에 주목했다. 이흥덕은
개인전 「사춘기」(갤러리 그림시, 2000)에서 남녀 관계를 동물의
포식-피식 관계로 우화하기도 했다. 지하철 승강장이나 주점
내부에 밀려든 인파를 관음적으로 다룬 현대적 성 풍속도도
그렸다. 1990년대부터 변태 성욕적인 남녀를 등장시킨 안창홍의
인물화는 2000년대 후반 제작한 「베드 카우치」 연작이나
소파에 누운 여인의 사타구니를 냄새 맡는 개를 묘사한 「무례한
복돌이」(2010)처럼 수간을 암시하는 작업 등 고유한 에로티즘을
이어 가고 있다.

우리 미술계에 에로티카라는 전에 없는 장르를 공략한
최경태는 2001년 음화 사건이 있기 한 해 앞서 열린 개인전
「포르노그라피」(갤러리 보다, 2000)부터 에로티즘을 새로운
화두로 정한 터였다. 군사 정권 동안 경제 성장의 부조리(실재)에
주목한 민중 미술은 군정이 끝난 후 소비사회의 풍요와 사랑의

안창홍, 「우리도 모델처럼」, 1991,
90.9 × 72.7cm, 캔버스에 아크릴.

안창홍_입지전적 인물이다. 민중 미술에 뿌리를 뒀으나
완고한 명분이나 조직 논리에 지배받지 않는 격식 파괴의
행보를 보였다. 독보적인 미학이다. 자신의 고유한
스타일을 매번 다른 결과물로 끌어냈다.

낭만주의에 가린 성욕(실재)에 주목하면서 포르노에 범접하는 선정적인 표현물을 쏟아 냈다.

민중 미술 계열 남성 작가가 2000년 전후로 급진적인 성 표현물에 몰입하는 현상은, 1960년대 일본 전공투 운동 세대가 학생 운동에 패배한 후 보여 준 결과물과도 유비될 만하다. 전공투 세대인 오시마 나기사 감독이 변태 성욕적인 화면으로 채운 「감각의 제국」을 연출한 것과 같은 맥락 속에서 이해될 만하다.[79]

그건 엄격한 성 윤리를 지배 계급의 계략으로 본 빌헬름 라이히의 판단의 연장선에 있다. 빌헬름 라이히는 지배 계급이 경제 질서와 정치 체계를 유지하려고 구성원의 성욕을 억제하고 일부일처제를 장려한다고 봤다. 본성에 반하는 엄격한 성 문화 속에 사는 사람일수록 노이로제에 시달리고 종교 의존적이 되며 정치적인 무관심에 빠져, 비민주적인 사회로 고착된다고 우려했다. 지배 계급의 억압을 경험한 한국 민중미술가 중 일부와 전공투를 체험한 일본 오시마 나기사 감독은 성 표현을 극단까지 밀어붙였다.

민중 미술 세대 이후 섹스를 극단적으로 재현하는 후대 남성 미술가를 거의 찾아볼 수 없는 이유도 이런 배경 때문일 것이다. 군사 독재의 억압을 경험하지 않았고, 섹스를 재현하는 다변화된 시각 문화에서 성장한 후대 남성 작가에게 섹스는 희귀한 주제가 아니며 비교 우위를 얻기에는 너무 흔한 주제다. 민중 미술 남성

79 전운혁, 〈감각의 제국 – 16분의 가위질에 날아가 버린 그 숨겨진 비밀은?〉, 『오마이뉴스』(2000.5.18).

작가들이 섹스를 직설적으로 묘사하는 데 반해, 섹스를 다루는 소수의 후대 남성 작가들은 풍자의 수단으로 섹스를 사용할 뿐이다. 섹스를 주제로 삼은 흔치 않은 기획전 「Art & Sex #1: Sex+Guilty Pleasure」(아마도 예술 공간, 2014)에 초대된 작가 9명 중 60대 전후 민중 미술 남성 작가가 3명(이홍덕, 정복수, 최경태)이나 포함된 것에서도 이런 사실은 확인된다.

자신의 실제 성 경험담을 허구적 창작물처럼 재구성한 『〈유목연〉의 별로 중요하지 않은 지극히 개인적인 가이드』(2013)와 에어로빅 자세와 성 체위를 유비시킨 소책자 『에로아빅스*Eroabics*』(2014)를 제작한 유목연, 결혼 정보 회사가 1등급부터 10등급까지 분류한 남성들로부터 구입한 정액으로 비누를 제작한 「플런지 비누」(2007)와 1년간 여성 200명과의 인터뷰를 토대로 제작한 「개인용 포르노 제작 매뉴얼」(2011)을 만든 신제현, 팔다리가 그로테스크하게 절단된 만화 속 미소녀 캐릭터의 활기찬 표정과 알몸 그림에서 묘한 관음적 욕망을 느끼게 하는 이윤성, 성인 숍을 연상시키는 네온사인 설치물과 비디오 작업으로 포르노그래피를 창작의 아이디어로 차용한 인세인박. 2010년대 전후 출현한 이런 남성 작가들을 1980년대 민중 미술에서 출발해 2000년께 섹스 판타지라는 새로운 표적을 발견한 선배 남성 작가들과 연관 짓기는 그래서 어렵다. 후대 남성 작가들에게 섹스 판타지란 공략할 여러 주제 가운데 하나일 뿐이다.

안창홍, 「무례한 복돌이」, 2010,
130×194cm, 캔버스에 아크릴.

정복수, 「살의 향연」, 1988,
20.0×29.6cm, 종이에 색연필.

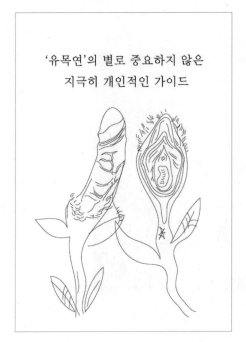

'유목연'의 별로 중요하지 않은
지극히 개인적인 가이드

유목연, 『〈유목연〉의 별로 중요하지
않은 지극히 개인적인 가이드』(2013)
겉표지.

이윤성, 「토르소 03」, 2013,
162×130cm, 캔버스에 유채.

인세인박, 「Holy Water」, 2017,
단채널 영상, 17초(반복 재생).

「Art & Sex #1: Sex+Guilty
Pleasure」(아마도 예술 공간,
2014) 중 이흥덕 전시 전경.

신제현, 「LSP(Love Soap Project)」,
2007~. 개당 15×6×6cm, 그해
결혼 정보 회사 기준의 1등급부터
10등급에 해당하는 남성의 정액.

여성기 독백

2001년 한국에서 초연된 「버자이너 모놀로그」에는 여성기의
비속어 보지가 연극 내내 100회 이상 대사에 나온다. 〈여성기
독백〉 정도로 번역될 「버자이너 모놀로그」는 여배우 셋이 일상
대화에선 어지간해서 입에 올리지 않는 여성기에 얽힌 사연을
통해 여성의 삶을 성찰한다. 「버자이너 모놀로그」의 대사 속에
보지가 반복적으로 튀어나오는 건 남성에게 대상화된 여성기를
주체적으로 바라보려함일 것이다. 2000년 전후로 남성에게
독점적인 주제인 섹스를 제 작업의 화두로 가져오는 여성
작가들의 수가 차츰 늘어났다.

P.S. 이 주제는 2008년에서 상세히 다룬다.

위키피디아, 정보 자유는 표현의 극단을 갈망한다

> 17세기와 18세기 초에 프랑스어 사전들이 많이 간행되었다.
> 이것은 이러한 저작들이 백과사전적 지식의 필요성에 부응하는
> 것임을 보여 준다. (중략) 『백과전서』는 지적이고 지배적인
> 위치에 있으면서도 한 세기에 걸쳐 영국과 독일로부터 지속적인
> 영향을 받아 균형 감각을 갖춘 프랑스의 모습을 보여 준다.[80]

> 정보는 공기와 같이 자유를 좋아한다.[81]

2001년 1월 「위키백과」가 웹 2.0시대를 대표하는 발명품으로
세상에 공개된다. 「위키백과」는 전문가 그룹의 성과물이
아니다. 18세기 『백과전서』처럼 전 세계에 산개한 불특정
집단 지성이 쌓아올린 진행형 지식 사전이다. 미완결
상태인 〈과정으로서의 사전〉이다. 지구촌에서 벌어지는
거의 모든 호기심을 「위키백과」에서 해결할 만큼 포괄적인
정보를 집적한 사전이다. 더욱이 무료다. 2012년 1월 18일
온라인저작권침해금지법(SOPA)과 지식재산권보호법(PIPA)

80 마들렌 피노, 『백과전서』, 이은주 옮김(파주: 한길사, 1999), 16~19면.

81 Jeff Elder, 'Wikipedia's New Chief: From Soviet Union to World's Sixth-Largest Site',
The Wall Street Journal(2014.5.1).

하루 동안 사전 기능을 중지한
「위키백과」(2012.1.18).

제정에 반대하면서 「위키백과」(영문판)는 단 하루 동안 사전 기능을 중지한 채 검정 화면 위로 〈자유 지식이 없는 세상을 상상해 보라〉고 적힌 항의문을 첫 화면에 걸었다. 1768년 인쇄본을 출간한 『브리태니커 백과사전』은 「위키백과」를 비롯한 무료 온라인 사전의 난립에 2010년 마지막 인쇄본을 찍고 2012년 온라인 체제 전용을 선언했다.

20세기 초현실주의 그룹은 사드 후작을 사유의 해방자로 기억한다. 초현실주의자 만 레이Man Ray는 여성의 엉덩이 곡선에서 거꾸로 뒤집은 불경한 십자가의 윤곽을 발견한 「사드 기념비」(1933)와 사드를 감금한 바스티유 감옥의 벽체로 사드의 두상을 그린 「사드 후작 초상」(1938)을 만들었다. 현실에서 용인하기 힘든 〈초현실적 언행〉을 실행한 실존 인물로부터 미적 좌표를 얻은 거다. 왕권과 신권이 지배하는 전제주의 시대에 정상인의 성 윤리를 전복한 사드는 자유연애주의자와 예술가에게 영혼의 출구였다.

18세기 프랑스 지식인 그룹 백과전서파는 대중을 계몽할 목적으로 『백과전서』를 펴내는 작업을 했다. 통치에 훼방이 될 『백과전서』 편찬에 프랑스 예수회 성직자와 공직자는 불편했다. 1750년 최종적인 개요 8천 부가 배포된 『백과전서』는 대혁명의 정신적 동력으로 평가되며, 사드도 반종교적 유물론을 유포하는 『백과전서』가 자신의 소신과 같다고 믿었다. 1759년 클레멘스 13세는 교회 입장에서 불편한 『백과전서』를 비판하는 교서 「여러 편으로 제작되어 배포된 간행물에 내려진 벌과 금지」를 발표하고, 같은 해 파리 고등법원 재판소도 『백과전서』의 판매와 배포를

금지한다. 『백과전서』가 불편한 건 교회뿐만 아니다. 과학과 기술의 주제를 다루는 『백과전서』는 왕립과학아카데미의 지적인 주도권에 대한 도전으로 간주되었다. 자유로운 정보 유통은 기득권의 위계적인 지배를 발붙이기 힘들게 만든다. 『백과전서』는 다양한 집필자들의 공동 작업으로 제작되었고 대부분 무보수로 작업에 참여했으며 다른 학설을 주장해도 그대로 실었다. 『백과전서』의 성공은 이런 절대자유주의 방침 때문이었다.[82]

　　21세기에 개시한 「위키백과」도 정보 공개와 표현 수위에 연령 제한을 두지 않는다. 구강 성교oral sex, 쓰리섬threesome, 사정ejaculation처럼 성관계를 묘사하는 용어도 장문의 풀이와 사실적인 도판이나 영상물을 함께 노출시켜서 뜻을 풀이한다. 「위키백과」는 선정성은 물론이고 폭력성과 관련된 용어에도 직접적인 도판과 해설을 수록한다. 연령에 따라 표현물의 공개를 제한하는 관행은 정보 자유 시대에 폐기되고 있다. 「위키백과」를 구성하는 문서와 도판은 전 세계 사용자의 눈높이도 동기화시킨다. 자유 정보는 낡은 지식을 갱신하면서 구시대 성 윤리까지 해체한다.

82　마들렌 피노, 앞의 책, 16~19면.

『플레이보이』〈노 누드 선언〉

> 섹스팅(음란물 전송 행위)이 일반화되고 잡지 누드 사진이
> 더 이상 눈길을 끌지 못하는 상황에서 나온 새로운 (경영)
> 지렛대이다.[83]

정보 자유 시대는 성인물이라는 독점 시장도 해체한다. 미국
남성용 성인지 『플레이보이』가 2015년 10월 이듬해 3월호부터
여성 누드를 게재하지 않겠다고 발표한다. 외신은 『플레이보이』
경영진이 잡지 창간자 휴 헤프너Hugh Hefner가 참석한 회의에서
누드 포기를 결정했다고 보도한다. 노 누드 선언은 인터넷,
모바일 등 디지털 시대를 맞아 1970년대 560만 부에 달하던 잡지
판매 부수가 고작 80만 부로 떨어지는 위기감에서 나온 결정이다.

83 'Playboy's Future Direction', 「The New York Times」(2015.10.14). 송민섭, 〈찬사일색
플레이보이 누드 포기선언에 딴죽걸기〉, 「세계일보」(2015.10.16), 재인용.

해석의 폭력 VS 해방구

박근혜 대통령이 탄핵 발의로 직무가 정지된 2017년 1월 국회에
국회의원 표창원과 〈표현의 자유를 향한 예술가들의 풍자
연대〉가 주최한 전시회가 열린다. 전시에 나온 「더러운 잠」이
박근혜를 누드로 묘사한 점을 들어 여성 단체와 일부 언론의 비난
보도가 나오자, 여론에 부담을 느낀 정치권은 여야 할 것 없이 이
풍자화에 〈여성 혐오〉와 〈성폭력〉이라고 세간의 비난을 똑같이
반복했다. 문제의 그림 「더러운 잠」은 16세기 조르조네Giorgione의
「잠자는 비너스」와 19세기 마네Édouard Manet의 「올랭피아」라는
명화를 뒤섞은 후 인물의 얼굴만 박근혜와 최순실로 교체한
풍자물로, 국정 농단에 관여한 둘의 관계를 주인과 시녀로 은유한
단순한 풍자물이다. 더욱이 풍자화가 차용한 그림은 보통 사람이
사다 보는 미술 책에 버젓이 수록된 누드 명화에 불과하다. 한낱
풍자화 한 점으로 대통령이 모욕받거나 국격이 훼손될 리 없으며,
성폭력과는 더더욱 거리가 멀다. 이런 선정적인 공격은 대중의
공분을 선동해 정치적 이득을 얻으려는 해석의 폭력이다.

　〈누군가에게 불쾌감을 줄 여지〉만으로 표현의 자유가 제약될
수 있다는 합의가 한국 사회에선 쉽게 이뤄진다. 표현물을 향한
이처럼 가혹한 제재가 우리 사회에서 용인되는 데에는 해석의
층위가 한 겹뿐인 예술품을 반복적으로 접하며 성장해서인지도

모른다. 해석의 층위가 한 겹이라 함은 작품의 의미가 작품의 외관과 동일한 경우를 말한다. 광화문 광장에서 시민과 만나는 이순신 동상과 세종대왕 동상의 의미는 이순신과 세종대왕 그 이상 그 이하도 아니다. 작품의 의미를 1차원적으로 풀이하려는 정서는 공공 미술에 보다 가혹한 잣대를 댄다. 2016년 홍익대 정문 앞 미대 야외 조각전에 홍기하 학생의 과제물로 세워진 「어디에나 있고, 아무 데도 없다」는 극우 누리집 일간베스트(이하 일베)의 손 표식을 대형 조형물로 만들어 논란이 되었는데, 언론이 이 작품을 보도한 다음 날 파손된 모습으로 언론에 다시 모습을 드러냈다. 작가의 의도야 어떻건 일베 표식을 재현한 조각을 일베 기념비라고 1차원적으로 해석한 의분의 사람들이 작품을 파손한 거다. 해외에서 유사한 사례를 찾을 수 있다. 프랑스의 시사 풍자지 「샤를리 에브도Charlie Hebdo」가 이슬람교를 풍자하는 만화를 수록하자 이슬람 원리주의자들이 샤를리 에브도에 난입해서 총기 난사를 난사해 12명의 사망자와 10명의 부상자를 냈다. 정도의 차이가 있을 뿐 「샤를리 에브도」 테러 사건과 일베 조각상 파손 사건은 모두 특정한 누군가의 심기를 불편하게 만든 표현물에 물리적으로 화답한 해석의 폭력 사건이다.[84]

문화적 소양은 인내력과 관대함을 요구한다. 하물며 예술의 고차원 방정식을 어찌 인내력 없이 이해할 수 있으랴. 만인의 취향에 저촉되지 않는 무난한 창작물을 요구하는

84 반이정, 〈일베 조각상의 고차원 방정식〉, 『미술세계』(2016.7).

대중영합주의populism는 예술의 가장 큰 적이다. 해석의 폭력은
마광수, 장정일, 최경태, 김인규, 일베 조각상, 「더러운 잠」에 이어
또 다른 무고한 희생양을 찾고 있다. 모든 사회는 일탈을 위한
해방구를 필요로 한다. 실현되기 힘든 욕구가 널뛸 해방구의
이름이 예술이다. 성범죄 발생 비율에서, 다채로운 허구적
성애물을 용인하는 일본보다 엄격한 성 윤리와 검열을 고수하는
한국이 훨씬 높다는 통계가 있다. 해방구를 허용하지 않는 사회는
실재의 보복을 돌려받는다.

한국, 일본 등 국가별 2006~2011년 성폭력
발생 건수 및 인구 10만 명당 발생비(출처:
유엔마약범죄연구소).

홍기하, 실기실에서 제작 중인
「어디에나 있고, 아무 데도 없다」, 2016,
90×95×300cm, 스티로폼, 우레탄.

파손된 「어디에나 있고, 아무 데도
없다」(2016.6.1)

2002

2002년 한일 월드컵 개최로 전 인구의
25퍼센트가 참여한 거리 응원전은 한국
네티즌이 현실 세계로 뛰어들었음을 보여 준다.

탈사진 시대의
사진 전성기

『시사저널』이 2002년 올해의 인물로 네티즌을 선정했다.
웹 2.0 시대에 디지털 민주주의를 이끌 주역으로 모니터 앞에 앉은
불특정 네티즌을 지목한 것이다.

2002년 시대정신

해마다 올해의 인물을 연말에 선정하는 미 시사 주간지
『타임Time』이 특정 개인이 아닌 불특정 다수인 〈당신You〉을 올해의
인물로 선정한 해가 있다. 2006년이다. 세계사는 독보적인
소수의 위인들의 자서전이라고 규정한 토마스 칼라일Thomas
Carlyle의 역사관과 달리, 웹 2.0 시대에 디지털 민주주의를 이끌
주역으로 모니터 앞에 앉은 불특정 네티즌을 지목한 것이다.
한편 한국 시사 주간지 『시사저널』도 올해의 인물에 〈네티즌〉을
선정한 바 있는데 『타임』보다 4년이나 이른 2002년이었다.

　　2002년 한국 16대 대통령 선거를 지켜본 영국 언론
「가디언」은 노무현 대통령 취임 소식을 전하며 〈세계 최초의
인터넷 대통령 로그온하다World's first internet president logs on〉라는
제목을 뽑았다.[85] 그만큼 한국은 제도 정치권을 견제할 정도로
견고한 온라인 네트워크 플랫폼을 갖춘 동아시아 국가였다.
독자가 기사를 쓰는 세계 최초의 인터넷 신문 「오마이뉴스」가
2000년 창간했고, 대한민국 전자 정부가 공식 출범하여 393종의
민원을 인터넷 신청으로 처리하게 된 해가 2002년이다. 2002년
대선 때 한나라당은 상대당 후보를 비방하는 사이버 여론

85　'World's first internet president logs on', *The Guardian*(2003.2.24).

조작팀을 가동했고, 똑같은 온라인 여론 조작은 2012년 대선 때 새누리당이 국정원을 동원하면서 다시 반복됐다. 이처럼 온라인은 일찌감치 한국의 여론을 좌우하는 중요한 플랫폼으로 성장한 터였다.

사이버 문화 연구가들은 한국 네티즌이 현실 세계로 뛰어든 원년으로 2002년을 꼽는다. 한일 월드컵 개최로 전 인구의 25퍼센트가 참여한 거리 응원전, 지지하는 대통령 후보자를 위한 네트워크를 통한 결집, 또 최초의 집단적 촛불 시위로 알려진 여중생 장갑차 사망 사고 촛불 추모 시위의 시작은 네티즌 한 명의 온라인 제안으로 시작됐다. 그의 제안에 하룻밤에 10만 인파가 광화문에 모일 만큼 공론장의 기폭제로 네트워크 활용이 집중된 해였다.[86]

86 이문재·차형석, 『시사저널』, 제687호(2002.12.26).

탈사진 시대: 사진 미학의 세대교체

탈사진 시대post photographic era는 W.J. 미첼W.J. Mitchell이 1992년 저서
『The Reconfigured Eyes』의 부제로 쓴 용어다. 탈사진 시대는
객관적인 사실 기록에 방점을 둔 정통 사진의 문법과 결별하고
디지털 프로세스의 도움으로 사실을 조작해 낼 수 있는 새로운
시대를 뜻한다. 결정적 순간을 포착하는 기술은 사진이 보유한
가장 우월한 자산이었다. 객관적인 기록을 보장하던 사진의
〈차별 없는 눈〉은 디지털 편집 프로그램으로 손쉽게 부인될 수
있었다.

도제식 사진 교육이 지배하던 시절에는 암실에서 인화할 수
있는 최대 크기가 전시 사이즈였고, 사진의 크기로 전시의 성패를
좌우하기도 했다. 그러나 사진 출력을 외부 스튜디오에 맡기게
되면서 과거의 공식은 무너졌다. 디지털 인화와 디지털 카메라의
단가는 시간이 조금만 흘러도 큰 폭으로 하락했지만 기능은 큰
폭으로 개선되었다.[87]

탈사진 시대에 사진 기법과 지식은 온라인에서 무료로
공유할 수 있었다. 합성 사진을 제작하는 강홍구는 자신의 제작
노하우를 저서에 상세히 소개할 정도다.

87 노순택 인터뷰(2011.12.20).

탈사진 시대의 사진은 컴퓨터 운영 체제의 업그레이드와 함께 동반 성장했다. 디스크 저장 용량, 보강된 그래픽 카드, 빠른 속도의 메모리 개발, 그에 더해 인터넷 네트워크가 발달한 2002년의 한국은 탈사진 시대와 호환하기 좋은 조건 속에 놓였다.

2002년 정도가 저널리즘에서는 카메라 대전환의 시점이었던 것 같습니다. 월드컵 경기가 열렸잖아요. 하이 퍼포먼스의 카메라가 절대적으로 필요한 시기입니다. 2000년에 보급되었던 니콘의 D1이 저널리즘에서 디지털 카메라의 가능성을 보여 줬다면, 2002년 무렵 본격 보급된 캐논의 1D는 D1의 많은 단점들을 개선한 물건이었습니다. 고로 2002년 무렵이 저널리즘에서 디지털 카메라가 〈본격〉 사용된 시점이라고 보셔도 무방할 듯합니다.
― 노순택[88]

카메라 업계의 라이벌 니콘과 캐논이 2002년 한일 월드컵을 한 해 앞두고 니콘 D1X와 캐논EOS1-D를 출시한다. 국제 스포츠 경기는 광학 기술의 우위를 가리는 시험대다. 1998년 프랑스에게 개최된 행사는 모든 외신 기자가 100퍼센트 디지털 카메라로 취재한 첫 월드컵으로 〈현장 실시간 마감〉 시대를 열었다. 그렇지만 디지털 사진으로 패러다임이 전환되던

88 노순택 회고, 이메일(2015.6.12).

2002년까지 시중의 디지털 카메라는 조악한 품질에 비해 터무니없이 고가여서 안정적 수요층을 확보하진 못했고, 대부분의 전문 사진가는 필름 카메라를 고집하던 때다. 1999년 니콘이 출시한 D1은 최초의 상용화된 전문가용 DSLR 카메라였으나 274만 유효 화소와 저성능에 비해 당시 가격이 1천만 원대에 달했다.

2002년 사진 빅뱅

사진의 기반 시설도 2002년에 집중적으로 마련되었다. 문화체육
관광부에 최초로 사진 전문 미술관으로 등록된 〈최초의 사진
전문 미술관〉 한미사진미술관의 전신 한미사진갤러리가 문을
열었다. 1994년 대전의 사진 전문 미술관인 한림미술관이
대림미술관으로 명칭을 바꿔 서울로 진출한 해이며,
후일 동강국제사진제로 이름을 바꾼 연례 사진 행사인
동강사진축제의 첫 행사가 열린 해이기도 하다. 같은 해에
제1회로 끝난 하남국제사진제가 열렸고, 사진을 매체로
창작하는 젊은 작가 창작 지원 공모 프로그램인 다음 작가상이
제정되었으며, 국내에선 직접 접하기 어려웠던 안드레아스
구르스키Andreas Gursky, 토마스 루프Thomas Ruff 같은 뒤셀도르프
학파의 초대형 즉물주의 사진과 바네사 비크로프트Vanessa
Beecroft의 집단 누드 연출 사진을 볼 수 있었던 제2회 「사진 영상
페스티벌 – 지금 사진은」 전(가나아트센터, 2002)이 열렸다.
리움의 전신 격인 호암갤러리가 샌프란시스코 현대 미술관 소장
사진을 소개하는 「미국 현대 사진 1970~2000」 전을 공동 기획한
해이며, 성 표현의 자유 논쟁을 불러온 아라키 노부요시의 논쟁적
사진전 「소설 서울, 이야기 도쿄」(일민미술관, 2002)가 열린
해이기도 하다. 이 모두가 2002년 한 해에 일어났다.

호암갤러리 전시에는 스트레이트 사진 너머로 사진의 확장성을 확인시킨 다양한 작품이 포함되었다. 여성 스테레오 타입을 연작 미장센으로 남긴 신디 셔먼Cindy Sherman, 여장 남자와 마약 중독자 친구들을 내부자 시선으로 기록한 낸 골딘Nan Goldin, 남의 작품과 기성 광고판을 자기 작품으로 〈전유〉하는 사진 실험을 한 셰리 레빈Sherrie Levine과 리처드 프린스Richard Prince의 포스트모더니즘 사진들을 만날 수 있었다. 이 전시회는 5년 뒤 유력한 국내외 사진가를 초대한 「국제 현대 사진전-플래시 큐브」 전(리움, 2007)으로 이어졌다.

1998년 사진 영상의 해: 세대교체의 분기점

한국 사진계의 세대교체는 기록성과 스트레이트 사진을 중시하던 분위기에 유학파의 모더니즘 사진이 등장한 1990년 전후 이뤄졌다고들 한다. 「사진, 새 시좌」 전(워커힐미술관, 1988)과 「한국 사진의 수평」 전(1991 제1회 토탈미술관, 1992 제2회 서울시립미술관, 1994 제3회 공평아트센터)은 세대교체를 알리는 상징적인 전시로 소개되곤 한다. 종래의 사진계는 단 한 장의 사진으로 평가를 받는 공모전과 동문전을 활동 무대로 삼고, 사실주의 사진에 치우쳤으며, 공공 기관을 대관해서 전시를 연 데 반해, 워커힐미술관에 초대된 보기 드문 사진전 「사진, 새 시좌」로 출현한 유학파의 사진은 동시대 미술과 가까워 형식 실험이 많았다. 이런 차별성 때문에 「사진, 새 시좌」 전은 사진계 일각에서 〈세계적으로 성행하고 있었던 새로운 사진 사조를 국내에 유행〉시키며 〈서구 사조의 무조건적 수입, 서구 사진의 수입 오퍼상〉이라는 비판을 받기도 했다.[89]

〈사진 영상의 해〉로 지정된 1998년을 전후로 사진의 형편은

89 진동선, 『한국 현대 사진의 흐름 1980~2000』(서울: 아카이브북스, 2005), 36면. 신수진, 「평범하거나 특별한 사람들의 기술 또는 예술: 1990년대 이후의 한국 사진」, 『한국 현대 사진 60. 1948~2008』(서울: 국립현대미술관, 2008), 141~142면. 박평종, 「작가주의의 정착: 1970~80년대의 한국 사진」, 『한국 현대 사진 60년 1948~2008』(서울: 국립현대미술관, 2008), 64면.

한층 나아졌다. 「사진-새로운 시각」 전(국립현대미술관, 1996)은
국립현대미술관이 처음으로 기획한 국내 사진 단체전이었다.
배병우, 민병헌, 주명덕, 구본창, 황규태 등 중견 사진가 20명을
라인업으로 초대했지만, 〈자연 풍경/도시 풍경/인물/기타〉처럼
소재를 기준으로 나눈 전시 구성만큼은 여전히 구태의연했다.
사진에 눈을 뜬 삼성미술관도 20세기 초중반 전성기를 보낸
빌 브란트Bill Brandt, 워커 에번스Walker Evans, 앙드레 케르테츠André
Kertész의 사진을 선보인 「사진 예술 160년」 전(호암갤러리,
1997)을 시작으로 「미국 현대 사진 1970~2000」 전(호암갤러리,
2002), 「국제 현대 사진-플래시 큐브」 전을 마련해 사진의
동시대적 변화상을 보여 줬다.

　1세대 다큐멘터리 사진가 임응식을 조직위원장으로 임명한
〈1998 사진 영상의 해〉 행사는 국가 행사에 초대된 사진의
위상을 확인시킨 만큼 사진계의 구세대를 위한 최후의 만찬
같기도 하다. 새천년 이후 전개된 사진 예술이 그 이전과는 사뭇
다른 양상을 띤 점에서 말이다.

다큐멘터리 사진의 새 문법

진중권의 2002년 시사 칼럼집 『폭력과 상스러움』의 겉표지엔
대담에 여념 없는 진중권의 버스트숏을 올렸는데 책날개에 적힌
촬영자의 이름이 노순택이다. 「오마이뉴스」 창간 멤버 노순택이
대담 중인 진중권을 기자 신분으로 촬영한 사진을 책 표지로 쓴
거다. 2000년 총선에서 낙선한 노무현에 관해 노순택이 작성한
기사가 후일 노사모 결성에 영향을 줄 만큼, 이 무렵 노순택은
사진가였고 또한 기자였다.

　　노순택 기자는 「오마이뉴스」를 2002년 퇴사한다. 그의
첫 개인전 「분단의 향기」(김영섭사진화랑)가 열린 2004년은
공교롭게 국내에서 다큐멘터리 사진 전시들이 집중적으로 열린
해다. 「다큐멘트」 전(서울시립미술관), 「그들의 시선으로 본
근대」 전(서울대박물관), 국립박물관이 사진으로 구성한 첫
특별전 「50~70년대 민중의 삶」(국립중앙박물관)처럼 근대화
이전의 한국을 사진 기록으로 살핀 전시부터, 「으젠 앗제」
전(김영섭사진화랑)처럼 서구 다큐멘터리 사진의 전설을 소개한
전시까지 2004년 줄지어 다큐멘터리 사진 전시가 열렸다.
이해에 열린 여러 다큐멘터리 사진전들은 대상에 대한 객관적인
기록 수집에 충실한 전시들이다. 그해 열린 다큐멘터리 사진
전시는 〈다양한 자연의 연구 목적에 사용될 수 있어야 한다.

(중략) 여기에서 사진의 미적 아름다움은 부차적이다. 이미지는 아주 선명하며, 세부의 디테일이 잘 드러나고, 시간이 흘러도 손상되지 않도록 정성스레 처리되어야 한다〉라고 다큐멘터리 사진을 정의하고 있다. 노순택이 자신의 영문 이름을 Suntag으로 표기한 건 〈사진은 현실의 해석이기에, 데스마스크처럼 현실을 고스란히 본뜬다〉고 말한 수전 손태그Sontag에 대한 공감의 표시 같기도 하다. 그럼에도 노순택의 다큐멘터리 사진은 결정적으로 다큐멘터리의 일반 언어와 다른 언어를 따르는 것 같다.

노순택, 「진중권」, 2000, 가변 크기, 잉크젯 안료 프린트.

진중권, 「폭력과 상스러움」(2002) 표지 이미지.

노순택 프레임:
보도 사진이자 다큐멘터리 사진이자 예술 사진

세상에 대한 지시라는 문제를 초월할 때, 또한 작업이 무엇보다
예술가의 입장에서 자기표현의 행위로 간주될 수 있을 때
다큐멘터리는 예술로 여겨진다.
— 앨런 세큘러[90]

〈저 새끼 봐라. 예술한다!〉
〈방금 나보고 뭐라고 했어?〉
〈아무 말도 안했는데요.〉
〈내가 예술하는 걸 어떻게 알았어?〉

대추리 들녘에서 농민과 시민 운동가들을 포위한 진압 경찰과
포클레인 위의 시위자를 한 프레임에 담고자 노순택은 몸을 낮춰
촬영하고 있었다. 그 모습을 멀찌감치 지켜보던 젊은 진압 경찰이
조롱하듯 외쳤고, 촬영을 다 끝낸 노순택이 경찰에게 다가가서
나눈 대화는 저랬다.

90 Allan Sekula, "Dismantling modernism, reinventing documentary(Notes on the politics
of representation)," *Photography: Current Perspective*, J. Liebling (ed.)(Rochester, NY: Light
Impressions Co., 1978). 리즈 웰스, 『사진 이론』, 문혜진·신혜영 옮김(파주: 두성북스, 2016),
113면 재인용.

이해가 충돌하는 시위 현장의 역동성이 노순택의 프레임을 통과하면 평온한 정지 화면으로 번역되곤 한다. 격렬하고 무질서한 현장 사진이 〈보도〉와 〈기록〉보다 균질한 패턴을 지닌 〈예술〉로 읽힌다. 노순택은 미군 기지 이전 문제로 지역 주민과 활동가들이 공권력과 대치한 〈대추리 사태〉를 실시간 보도하고 기록하고자 대추리로 거주지를 옮겨 1년간 살았다. 그렇지만 2004~2006년까지 이어진 대치 과정을 찍은 중장기 다큐멘터리 사진이 개인전 「얄웃한 공」(2006)으로 전시됐을 때, 전시된 사진 속에서 격돌하는 현장을 온 데 간 데 없고 아수라장은 정체불명의 하얀 구체로 환원되어 있었다. 사진에 담긴 구체는 물탱크, 밤하늘 달, 때론 잔디밭에 놓인 골프공처럼 보였다. 대추리 반경 15킬로미터 밖에서도 눈에 들어오는 30미터의 원형 구조물은 대추리의 미군 기지 캠프 험프리에 세워 둔 군사 시설 레이돔이다. 사태의 원인으로 주한 미군을 직접 지목하지 않고, 대추리 어디서건 쉽게 관찰되는 정체불명의 구체에서 실마리를 찾게 한 거다. 「얄웃한 공」이라는 시어는 관객이 풀어야 할 은유처럼 던져진다. 〈올해의 작가상 2014〉에 배치된 노순택 부스에서 경찰 병력의 저지선을 정형화된 문양처럼 포착한 사진을 반복적으로 만나게 된다. 시위대를 저지하는 경찰 병력이 만드는 이 통일된 문양은 남한 사회를 구성하는 고유한 사회 풍경 중 하나가 됐다.

노순택의 프레임은 굵직한 분쟁을 실시간 전파하는 보도 사진이자, 다양한 사회 문제를 긴 호흡의 중장기 계획으로 끌고 가는 다큐멘터리 사진이자, 촬영자의 의중을 심미적인 화면 뒤에 숨기는 예술 사진이다.

노순택, 「비상 국가」, 2006, 노순택, 「얄웃한 공」, 2006,
108×158cm, 잉크젯 안료 프린트. 108×158cm, 잉크젯 안료 프린트.

노순택, 「좋은 살인_BIK01802」, 2008,
108×158cm, 잉크젯 안료 프린트.

노순택, 「파랑새」, 2002, 108×158cm,
잉크젯 안료 프린트.

노순택, 「좋은 살인_BIK01901」,
2008, 108×158cm, 잉크젯 안료
프린트.

노순택_대추리 투쟁을 기록하려고 가족을 데리고 숫제 그곳에서 1년 남짓 거주했단다. 용산 참사 당일 밤늦게 귀가했다가 직감에 끌려 새벽녘 현장으로 되돌아가서 참사 광경을 목격하고 기록했단다. 이 같은 사실로 인해 그와 그의 사진을 미술 비평가가 논평하는 것이 영 가당찮게 느껴지기도 한다.

다큐멘터리 사진의 딜레마

다큐멘터리 사진은 그 폭로적 특성 때문에 언론의 객관성이라는
신화를 선도했고, 또한 바로 그것 때문에 자신이 질식되기도
했다. (중략) 다큐멘터리 사진의 힘은 이미지가 말보다 더
결정적인 추동력을 가질 수 있다는 사실에 바탕을 둔다. (중략)
자유주의적 다큐멘터리는 가려운 곳을 긁는 방식으로 관객의
양심을 달래 주고 상대적 부와 사회적 지위를 갖고 있는
관객에게 안도감을 준다.[91]

용산에서 철거민들이 망루를 세우고 경찰과 대치하고 있다는
뉴스를 전해 들었다. 용산으로 향했다. 남일당 건물 옥상에
철거민들이 세운 망루는 위태로워 보였다. 경찰과 용역들이
건물로 진입하려 시도하자 다가오지 못하도록 화염병 몇 개가
투척됐다. 지루한 대치가 이어졌다. 견디기 힘들 만큼 추운
날이었다. 자정 무렵 집으로 돌아왔다. 내일의 작업을 위해선
휴식이 필요했다. 왜 잠을 이루지 못했는지 모르겠다. 새벽 3시
다시 카메라를 챙겨 용산으로 향했다. 그리고 두 시간 뒤 나는
치솟는 화염 앞에 서 있었다. 〈저 안에 사람이 있다〉는 절규가

91 마사 로슬러, 「다큐멘터리 사진론: 그 속에서, 그 주변에서, 그리고 그 후에」, 『의미의 경쟁』,
리처드 볼턴 엮음, 김우룡 옮김(파주: 두성북스, 2001).

들려왔다. 믿을 수 없는 참사가 눈앞에서 벌어지는데 할 수 있는 일이 고작 셔터를 누르는 짓이라니, 이런 종류의 일은 얼마나 자기모멸감을 불러오는가.[92]

다큐멘터리 사진 앞에서 비평은 주저하게 된다. 바람 찬 날 긴장감 서린 현장을 기록하는 이가 설마 미적 결과물을 전제로 거길 지키는 건 아닐 것이다. 비평은 다큐멘터리 사진으로부터 사회학과 윤리학과 미학을 동시에 발견해야 하는 딜레마와 마주친다. 다큐멘터리 사진을 전시장에서 감상할 때 그건 미학의 영역이고, 삶의 부조리를 성찰할 때 그것은 윤리학의 영역과 관계한다. 야전에 서서 기록한 윤리학의 질문을 실내에 앉아 미학의 언어로 풀이하는, 이런 종류의 일은 얼마나 자기모멸감을 불러오는가.

92 노순택, 〈그때, 내가 본 것의 의미〉, 『포토닷』(2016.4), 46면.

유형학의 무표정한 유행

학생들 사진에서 가장 자주 등장하는 형태가 있다. 기법이라고
부를 순 없겠고 하나의 트렌드라고 할 수 있는데, 바로
유형학Typology이란 것이다. (중략) 현재 활동하고 있는 기성
사진작가들의 사진에서도 가장 많이 보이는 것이 바로 이
유형학이다.[93]

지난 10여 년 동안 사진 역사상 어떤 시기보다 많은 사진이
갤러리 전시를 목적으로 제작되었다. 그리고 가장 빈번하게
사용되는 두드러진 사진 양식은 무표정deadpan의 미학, 즉
냉정하고 초연하며 매우 예리한 유형의 사진이었다. (중략)
무표정한 사진은 주제를 매우 특별하게 설명하지만, 외관상
시각적 중립성과 전체성이 서사적인 균형을 이룬다. 무표정의
미학은 1990년대에 특히 풍경 사진과 건축 사진에서 인기가
있었다. 이런 형식의 사진은 1990년대 갤러리와 작품 수집
풍토가 사진을 현대 예술의 중심적인 위치로 옮겨 놓을 수 있는
요소들을 내포하고 있었다는 것을 분명하게 보여 준다. (중략)
기술적으로 매우 정교하게 제작된 무표정한 사진들은 정결하게

93 곽윤섭, 〈사진 전공 대학생들은 무엇을 어떻게 찍나〉, 「한겨레」(2017.2.8).

전시되어, 풍부한 시각적 정보를 담은 당당한 존재로 새로이 사진을 전시하게 된 갤러리에 잘 어울렸다. 독일식이라는 별칭은 신즉물성new objectivity으로 알려진 1920~1930년대 독일 사진의 전통을 의미하기도 한다.[94]

유형학적 사진은 촬영자의 감정을 배제하고, 화면의 정면성을 고집하며, 인물 또는 건물을 유형별로 분류하고 기록하는 사진 경향을 말한다. 유형학적 사진은 『월간사진』의 지면에서 사진 평론가 박평종과 이영준 사이에 공방이 오갈 만큼 2000년대 전후에 한국 사진계에 지대한 영향을 줬다. 유형학적 사진의 조건을 모두 충족시키지 않아도, 한국 사회를 특징지을 어떤 유형을 발견한 사진 연작은 곧잘 주목을 받았다.

94 샬럿 코튼, 『현대예술로서의 사진』, 권영진 옮김(파주: 시공사, 2007), 91~92면.

다큐멘터리 유형학

2011년 제10회 동강사진상 수상자 오형근은 한국 사회 특정
인물군의 유형을 다루는 초상 작업을 일관성 있게 진행했다. 그는
모델을 이상화하거나 고상하게 꾸미려는 초상의 기법과 시도를
탈피해, 한 시대를 지배하는 욕망과 이에 따르는 삶의 방식이
만들어 낸 기호들의 형상으로 인간의 얼굴과 외양을 파악한다.[95]

직종과 계층을 유형별로 기록한 인물 도감 다큐멘터리가
있다. 오형근은 「아줌마」(1999)부터 「소녀 연기」(2004), 「화장
소녀」(2008)에 이르는 중장기 프로젝트로 한국 여성의 정체성을
연령별 도감으로 기록했다. 외출할 때 상투적이고 대동소이한
패션의 유형을 따라하는 한국 가정의 안주인 초상은 「아줌마」로
기록되었고, 교복을 줄여 입고 미숙한 화장으로 자신을 꾸미는
미성년 여중고생의 전형적인 일탈은 「소녀 연기」와 「화장 소녀」로
유형화되었다. 특히 뒤의 두 연작은 입시 중심의 공교육 밑에서
성장하는 불안한 소녀들의 초상이다. 오형근의 인물 도감에 담긴
한국 중년 여성과 미성년 여학생의 과도하거나 미숙한 화장술은
이들을 준거 집단 없는 경계인marginal people처럼 읽히게 만든다.

95 동강 사진상 수상자전 「오형근」(2011).

오형근, 「진주 목걸이를 한
아줌마, 1997년 2월 25일」, 1997,
124x125cm , 젤라틴 실버 프린트.

오형근, 「16세, 2007년 12월 29일」,
2007, 155×122cm, C 프린트.

오형근, 「18세, 2008년 7월 8일」,
2008, 155×122cm, C 프린트.

인물

정연두의 「상록 타워」(2001)는 아파트 내부의 규격화된 거실에
모여 환하게 웃음 짓는 여러 가구들의 가족사진집이다. 서구에선
이미 유행이 지난 아파트라는 주거 양식을 유독 선호하는 한국의
획일화된 거주 문화로부터 이 사회를 지배하는 하나의 유형이
발견된다.

독일인과 결혼한 김옥선은 「Happy Together」(2002)와 「You
and I」(2004)로 국제결혼한 다문화가정과 동성 커플을 다뤄 왔다.
이 기록 사진은 단일 민족 신화나 이성애 중심주의의 철옹성이
허물어지고 있는 한국 가족의 변화상을 증언한다.

김상길의 「오프라인」(2003~)은 학연, 혈연, 인연이 아닌
공통 관심사로 친분이 형성되는 온라인 동호회를 관계 맺기의
새 유형으로 추적한 다큐멘터리이다. 이 사진들은 인간 관계가
온라인으로 연장되기 시작한 2000년 무렵의 시대상을 기록한다.

이선민의 「여자의 집 1」과 「여자의 집 2」는 친인척이 모여
앉은 한국 가정의 정형화된 실내 풍경 연작이다. 명절과 제사 때
같은 공간에서 남녀가 위치하는 자리와 정형화된 포즈를 통해
가부장 문화를 내면화한 남녀의 성 역할과 위계를 냉담하게
보여 준다. 연작 제목 〈여자의 집〉은 한국에서 기혼 여성을
〈안주인〉이라 부르는 언어 습관을 우연히 풍자한다.

인물 다큐멘터리 사진이 곧잘 무표정한 구도를 취하는
데 반해, 윤정미의 「핑크&블루 프로젝트」(2005~)는
화사하고 경쾌한 인물 도감이다. 남녀가 파란색과 분홍색으로

윤정미, 「지유와 지유의 핑크색
물건들」, 2007, 가변 크기, 라이트젯
프린트.

윤정미 「콜과 콜의 파란색 물건들」,
2006, 가변 크기, 라이트젯 프린트.

계열화되리라는 건 누구나 알지만, 그 사실을 아이들의
소지품으로 가득찬 색채 스펙터클로 제시하는 건 별개의 능력일
것이다. 2006년 제5회 다음작가상의 수상작인 「핑크 & 블루
프로젝트」는 파랑과 분홍으로 유형화된 동서양 소년, 소녀의
색채 이데올로기를 압도적인 화면으로 확인시키는 〈보여 주는
사회학〉쯤 될 것이다. 윤정미는 앞서 인사동의 상점 풍경을 추적
기록한 「Space-Man-Space」(2000~2004)에서 중국산과 키치
관광 상품들로 위장된 전통 문화의 거리의 내막을 부드럽게
폭로한 바 있다.

건물

한국의 이종 교배 문화를 요란하게 환기시키는 러브호텔과
웨딩홀은 사진가에게 인기 많은 표적이다. 전국에서 성업하는
러브호텔촌은 분가하기 전까지 독립된 공간을 갖기 힘든 한국
청춘의 주거 여건이 만든 결과물이다. OECD 국가 중 이혼율
1위를 기록하는 한국의 웨딩홀이 천편일률적으로 요란하고
호사스런 외관을 띠는 것도 모순된 결혼관을 과시적인
스펙터클로 숨기려는 것만 같다. 러브호텔과 여관의 내부를
기록한 이은종의 「여관」(1999~2007) 연작이나 캐슬이나
팰리스같은 요란한 상호를 붙인 웨딩홀의 전대미문의
인테리어를 기록한 신은경의 「웨딩홀」(2003~2005)은
시대착오적인 애정관과 결혼관이 지어낸 한국 사회 고유의 건축

고현주, 「대검찰청 대회의실」,
2002~2006, 101.6×127cm,
디지털 프린트.

신은경, 「Wedding Hall, The
Imperial Wedding Hall」, 2003,
120×150cm, 디지털 C 프린트.

이은종, 「Miary」, 2000,
127×100cm, C 프린트.

양식을 유형화한다.

건설 현장 역시 난개발과 재개발이 잦은 한국의 토건 문화를
상징하는 인기 있는 유형이다. 고현주는 쉽게 허물어지는 공간과
굳건히 자리를 지키는 공간의 유형을 도감처럼 만들었다.
거주자가 버리고 간 결혼사진과 파손된 유리창이 흩어진 버려진
아파트 실내를 반복적으로 수록한 「재개발 아파트」(2002)는
주거 공간의 가치보다 시세 차익 욕망이 투영된 한국의 아파트
문화를 보여 준다. 국회 로비, 대법원 로비, 대검찰청 대회의실,
대법원 대법정 등을 기록한 「기관의 경관」(2004~2006)은 한국
독재 정권과 공생했던 공공 기관의 과거사를 정적이 감도는
엄숙한 실내로 유형화했다.

이은종의 「여관」 연작, 신은경의 「웨딩홀」 연작, 고현주의 고위
공공 기관 연작은 한국 사회의 가치관이 건물의 유형으로 재현된
경우다. 이와 별개로 거대한 건물의 표면을 흠결 없이 담아낸
독일 유형학적 사진을 연상시키는 작업도 이 무렵 국내에서
출현한다. 베허 부부Bernd & Hilla Becher의 유형학적 사진의 산실인
뒤셀도르프 쿤스트아카데미 마이스터슐러에서 토마스 루프에게
사사한 김도균의 작업이 그렇다.

미장센: 허구를 지어내는 연출 사진

미장센은 원래 연극 무대의 장면 연출을 가리키는 말이지만,
영화에서는 화면에 보이는 시각적인 구성 요소를 통칭하는 넓은
용도로 사용된다. 그리고 이런 연극이나 영화 속 장면 연출은
극적인 순간을 포착하여 서술하는 회화의 구성을 자연스럽게
반영하고 있다. 미장센의 영화적인 장면 연출은 또한 현대
미술에서 일상과 무의식을 탐구하거나, 미술과 영화의 역사를
재해석하는 방식으로 다양하게 사용되어 왔다. 이 전시는 이러한
영화적인 도구를 활용한 작가들을 통해서 현대 미술에서 장면
연출의 의미를 찾으려 한다.[96]

행위 미술의 물리적 증거로 나타난 사진은 1970년대 개념 미술의
출현과 함께 소위 연출 사진(미장센)의 형태로 진화해 사실상
사진이 당시 주류를 이루던 퍼포먼스와 설치의 연극적 행위를
대신하게 되었다.
— 이경률(사진 평론가)[97]

미장센은 영화, 상업 광고, 연예 산업이 시각적 우위를 점하는

96 『미장센-연출된 장면들』(서울: 삼성미술관, 2014).

97 이경률, 〈사진은 어떻게 현대미술의 중심이 되었는가?〉, 『월간미술』(2008.5), 115면.

시대를 대변한다. 대사와 동작이 없는 정지 화면이지만 정교하게 연출된 인물의 몸짓, 눈빛, 위치만으로 메시지를 전하는 기술이 미장센이다.

인위적인 연출을 개입시킨 사진은 연출 사진staged photography 혹은 구성 사진constructed photography으로 불린다. 정통 사진술을 중시해 온 사진학과의 도제식 교육에선 이 같은 인위적인 연출을 등한시해 왔다. 요컨대 우리 사회에 갑자기 등장한 국제결혼과 다문화라는 주제를 다룬 김옥선은 사진계가 외면하는 통에 〈대안 공간 풀〉이라는 미술 전시장에서 개인전이 열린 경우다.

국내 화단에서 연출 사진의 초반 강세는 사진을 전공하지 않은 미대 출신 작가가 주도하는 양상을 띠었으나 이후 폭넓게 유행한다. 1999년 제1회 사진비평상을 수상한 김상길의 「전화기를 말리는 여자」는 사진계에 출현한 미장센 연출의 전형이다. 김상길의 수상작은 그의 「모션 픽처」 연작(1998~) 중의 한 점으로 제목이 신디 셔먼의 연출 사진 「무제: 필름 스틸」(1979~)을 떠올리게 한다. 2000년대 이후 젊은 유학파가 이식한 서구의 유행도 세대교체를 가속화했고, 사진을 전공하지 않은 미대 출신 작가 가운데 남다른 연출 사진으로 주목받는 이도 늘어났다. 2007년 올해의 작가상에 선정된 정연두는 그때까지 「내 사랑 지니」(2001~), 「이상한 나라」(2004) 같은 연출 사진이 그의 대표작으로 기억되는 작가였다. 연출 사진은 시간 예술이 독점한 스토리텔링을 차용하되, 전통 회화의 엄격한 구도 속에 희극적인 요소를 도입하곤 했다. 익살맞은 연기자가 등장하는 연출 사진은 주목을 끌기도 하지만, 과장된 신파조

연기가 반복되면서 관람의 피로를 증가시키기도 한다. 출연진 섭외, 대본 작성, 스태프와의 공동 작업까지 연출 사진을 내놓는 작가는 촬영자보다 연출자에 가깝다.

연출 사진가가 정지 화면에 갇힌 스토리텔링을 비디오 아트로 연장하는 경우도 많다(박찬경, 정연두). 연출 사진은 경우에 따라 실현할 수 없는 개인의 꿈을 간접적으로 실현하거나(정연두의 「내 사랑 지니」, 「이상한 나라」), 과거 보도 사진을 희극적으로 각색해서 비장미를 덜어 낸 정치 미술로 구성하기도 한다(조습의 「묻지 마」(2005)). 섭외된 복수의 출연진, 대본, 실제 인물이 만드는 현장감 그리고 미장센까지, 이런 연출 사진은 조소(정연두의 학부 전공)나 동양화(조습의 학부 전공)로는 재현하기 어려운 과제일 것이다. 탈사진 시대의 사진은 장르적 경계를 가로지르는 수단도 된다. 국정 교과서에 품성 바른 소년과 소녀로 출현해 온 철수와 영희의 캐릭터를 역차용한 오석근의 「교과서: 철수와 영희」(2006~2008)는 〈동심〉으로 곧잘 미화되는 아이의 세계를 위악적으로 전복시킨 연출을 보여 줬다.

김상길, 「전화를 말리는 여자」, 김상길, 「Model I : Office for Rent
1999, 180×220cm, C 프린트. #2」, 2001, 180×240cm, C프린트.

김옥선, 「Yuko and Dave」,
2004, 80×100cm, C 프린트.

오석근, 「교과서(철수와 영희)」,
2006, 26×32cm, 디지털 C 프린트.

미술(계)과 사진(계)의 뫼비우스 띠

1997년 서울대 미대 서양화과 졸업 심사에서 한 4학년생의 졸업 작품이 반려되었다. 학생이 제출한 사진 작업이 서양화과에 어울리지 않는다고 교수들이 판단해서다. 심사위원의 중재안을 받아들인 그 학생은 사진 작품을 유화로 그대로 옮겨 다시 제출한 후에 졸업이 승인됐다. 매체를 바꿔서 간신히 졸업한 그 미대생은 이후 내촌 목수로 유명해진 이정섭이다. 이정섭의 졸업 심사 해프닝은 매체로 장르와 학과를 구분하는 제도권 시각 예술계의 관행이 장르가 해체되는 창작 현장의 변화와 충돌해서 생긴 일이다. 미술계와 사진계는 엄연히 나뉘어 있고, 이 모순적인 이분법은 전공 또는 학과에 뿌리를 두고 있다.

사진계와 미술계라는 구분법을 떠나 시각 예술이라는 동등한 경기장에서 경쟁이 시작된 건 1998년 〈사진 영상의 해〉 이후일 것이다. 광주비엔날레의 제3회(2000)에 제1회(1995)나 제2회(1997)보다 사진의 비중이 30퍼센트 늘었다는 감격 어린 소감이나 〈사진 예술이 미술의 한 영역으로 확고히 자리를 굳혔다〉는 표현이 이 무렵 사진 비평 지문에서 자주 발견된다.[98]

동시대 시각 예술이 다매체로 구현되는 사정을 고려하면,

98 진동선, 『한국 현대사진의 흐름 1980~2000』(파주: 아카이브북스, 2005), 120면.

미술과 사진을 출신 학과나 전공에 따라 구분하는 발상은 동시대적이지 않다. 심지어 사진 비전공자들이 독창적인 작업으로 평단의 주목을 받는 현상은 이제 흔한 일이 됐다.

민병헌, 배병우, 화덕헌, 김아타 같은 중견 사진가와 노상익(외과), 이득영(치과), 정태섭(영상의학과) 같은 의사 출신 사진가도 나타났다. 미대 출신 사진작가의 명단은 끝도 없다.

사진 확장성의 난제

비전공자의 등단이 상대적으로 쉬운 사진은 무수한 아마추어 사진가를 낳았다. 나이 찬 기업체 대표나 퇴직한 고위 관료들도 고가의 수강료를 내고 사진 교습을 받는다. 작품의 완성도를 고가의 장비가 메워 줄 수 있는 점도 아마추어 사진가의 난립을 부추긴다. 세월호 참사와 관련된 청해진해운의 회장 유병언은 아해라는 호를 쓰는 사진작가이기도 했다. 그가 촬영한 평범한 풍경 사진은 루브르 박물관 외부 정원에 1백만 유로(14억 원)를, 베르사유 궁 박물관에는 5백만 유로(69억 원)를 기부해서 전시되기도 했다. 금전적 여유는 호사 취미의 손쉬운 수단으로 사진을 소환한다.

미술(계)과 사진(계)의 상호 의존

오늘부터 회화는 죽었다.

— 폴 들라로슈Paul Delaroche(19세기 프랑스 화가)

특히 컴퓨터를 잘 다루는 젊은 작가들은 캔버스에 그릴 이미지를
포토샵에서 색 보정 따위를 끝낸 후에 빔 프로젝터로 캔버스에
띄우고 기계적으로 붓질을 해요. 이런 식으로 회화를 만드는 건
이제 대세가 됐어요.

— 김형석(화가)[99]

창작 현장에서 사진은 화가에게 이미 필수 불가결의 보조 수단이
됐다. 사진 때문에 회화가 죽었다는 19세기 화가 폴 들라로슈의
발언은 사진을 회화의 위기를 설명할 때면 반복적으로 인용되는
문장이지만, 사진은 회화의 진보와 동행해 왔다.

정밀한 소묘를 얻으려고 광학의 도움을 받은 역사는 퍽 길다.
17세기 네덜란드 화가 요하네스 페르메이르Johannes Vermeer가 그린
실내 공간은 카메라 옵스큐라의 도움으로 완성됐다. 윌리엄
헨리 폭스 탤벗William Henry Fox Talbot도 카메라 옵스큐라의 힘으로

99 김형석 온라인 인터뷰(2015.4.12).

밑그림을 따다가 사진술에 대한 착안을 얻어 칼로타입calotype 기법을 개발했다. 현대 회화도 정교한 밑그림을 잡는 도구로 사진을 이용하고 있다.

현대의 삶을 재현하는 가장 흔한 매체가 사진인 이상, 사진 이미지는 화가들에게 동시대성을 반영하는 최적의 주제다. 「The Painting of Modern Life」 전(런던 헤이워드 갤러리, 2007) 은 사진 이미지를 회화로 옮긴 데이비드 호크니David Hockney, 게르하르트 리히터Gerhard Richter, 엘리자베스 페이튼Elizabeth Peyton, 피터 도이그Peter Doig, 뤼크 튀이만Luc Tuymans 등을 초대한 전시다. 샤를 보들레르Charles Baudelaire의 에세이 「현대적 삶의 화가The Painter of Modern Life」(1863)에서 따온 전시 제목이 말해 주듯, 이 전시는 현대인의 시각 경험이 얼마나 사진 이미지에 의존하고 있는지를 확연하게 보여 준다.

장르의 벽을 넘어

김상돈 작가는 사진만을 전공한 작가는 아닙니다. 그러나 그의
날카로운 현실 감각과 참신한 발상으로 심사위원 전원의 일치로
상을 받게 되었습니다. 조각과 영상을 넘나드는 그의 다양한
경험이 기존의 사진 경향을 너무 의식하거나 순간적으로 포착된
이미지 자체에 몰두하는 일반적인 사진가들의 시선과 달리 열린
생각을 하게 만든 것 같습니다.
— 구본창(박건희문화재단 이사장)[100]

다매체 작가 김상돈은 사진을 전공하지 않았다(환경조각 전공).
사진가에게 창작 지원금을 주는 박건희문화재단의 다음작가상
2011년 제10회 수상자 심사평에는 평면에만 머무를 수 없게 된
동시대 사진(의 확장성)을 바라보는 사진계의 복잡한 심경이
담겨 있다.

제3회 사진 비평상(2001)의 장려상 수상자 권오상도 사진을
전공하지 않았다(조소 전공). 1998년 시작한 「데오도란트
타입」은 평면에 갇힌 사진을 가용한 범위까지 확장시킨
결과이다. 컬러 사진을 입히고 레진 코팅한 반질반질한 표면과

100 제10회 다음작가상 심사평.

가벼운 중량은 무채색 표면에 무거운 중량을 지닌 전통 조각과 결별하는 새로운 조각의 요건이 되었다. 2003년 발표한 「더 플랫The Flat」은 사진의 물신 숭배적 가치를 더 밀고 나간다. 〈평면이 스스로 서면서 조각이 된다는 개념〉[101]에서 출발한 「더 플랫」은 패션지에 수록된 명품 광고 사진을 오려 바닥에 수직으로 세운 후, 대형 카메라로 재촬영한 사진이다. 기성 이미지를 재촬영한 전유 방식에서 셰리 레빈과 리처드 프린스를 떠올릴 수 있지만, 레빈과 프린스의 사진이 저작권의 문제를 다뤘다면, 이미지를 재촬영한 권오상의 「더 플랫」은 광고 사진을 능가하는 예술 사진의 물신 숭배적 가치에 비중을 두고 있다.

권오상, 「Untitled GD」 상세, 2015,
176×105×380cm, C 프린트, 혼합 재료.

101　권오상 인터뷰, 『Osang Gwon』 (베이징: 아라리오 베이징, 2007).

권오상, 「bbd」, 2009, 84×141×66cm,
C 프린트, 혼합 재료.

권오상, 「The Flat 19」, 2007,
180×230cm, C 프린트,
mounted on Plexiglas.

권오상_귀금속처럼 번들거리는 권오상의 사진 조각은 〈가벼운 조각은 가능할까〉하는 고민에서 출발했다. 새로운 미술이란 진솔한 의문의 집요한 실천으로 출현한다. 그의 진솔한 의문은 사진과 조각의 일심동체라는 새로운 미술을 낳았다.

얼굴값하는 사진

상업 사진은 양면적인 대우를 받는다. 비평 대상이 될 수 없다며 평가절하되기도 하지만, 다른 한편에선 유명인을 피사체로 찍은 감각적인 사진이 지닌 무서운 파괴력을 무시하지 못하는 분위기다. 사진 전문 미술관인 한림미술관이 서울로 이전하면서 대림미술관으로 이름을 바꿔 연 첫 개관전은 「사진과 패션 모델의 변천사」(2002)이다. 대림미술관은 한국 패션 사진가 30인을 소개한 「다리를 도둑맞은 남자와 30개의 눈」 전(2003), 선택되지 않고 버려지는 95퍼센트의 B컷만 모은 「패션 사진 B: B컷으로 보다」 전(2004), 패션 사진가 김용호의 개인전 「몸」 전(2007), 마크 제이콥스 브랜드와 협업한 유르겐 텔러Juergen Teller의 사진전 「유르겐 텔러」(2011)와 샤넬 수석 디자이너 칼 라거펠트Karl Lagerfeld의 사진전 「워크 인 프로그레스Work in Progress」(2011)까지 상업 사진의 영향력을 지속적으로 주목하고 있다.

한미사진미술관의 「상업 사진의 변천사-사진의 현주소를 읽는 4인의 기획전 1부」(2005)는 동시대 한국 패션 사진가를 소개한 전시였고, 신수진이 기획한 「거울 신화」 전(아트선재센터, 2007)은 한국의 유명인사 초상 사진을 찍은 국내 사진가 14명의 그룹전이었다. 상업 사진은 동시대 문화를 좌우하는 연예

산업의 현상을 반영한다. 서구의 사진사는 유명인을 촬영한 사진가의 긴 계보를 갖는다. 샤를 보들레르, 구스타브 쿠르베, 외젠 들라크루아Eugène Delacroix, 엑토르 베를리오즈Hector Berlioz 같은 문필가와 예술인의 초상 사진을 찍은 근대의 나다르Nadar와 윈스턴 처칠, 오드리 햅번, 피델 카스트로, 알버트 아인슈타인 등 정재계의 거물 초상 사진을 남긴 유섭 카시Yousuf Karsh 등 제2차 세계 대전 후 연예 산업의 비중이 전례 없이 커진 탈현대 시대에는 훨씬 많은 사진가들이 상업 사진과 예술 사진의 경계를 넘나 들며 활약했다. 저격되기 5시간 전에 존 레논John Lennon의 마지막 사진을 찍은 애니 리버비츠Annie Leibovitz는 영국 여왕 엘리자베스 2세를 버킹엄 궁전 집무실에서 촬영하는 특권도 누렸다. 데이비드 라샤펠David Lachapelle의 유명인 초상 사진은 시장 경제 시대에 사진에게 요구되는 선정성의 극단을 보여 준다. 유명인을 찍는 사진가는 유명인의 지명도에 버금가는 유명세를 누린다. 배두나, 배용준, 조민기, 박상원, 빽가처럼 연예인 출신의 사진 개인전이나 사진집 출간 소식도 사진의 저변 확대에 직접 관여한다.

「거울 신화」전 포스터, 2007.

#남는_건_사진뿐

셀피는 2002년 처음 등장한 신조어다. 사용 빈도가 차츰 늘어
전년 대비 무려 1만7천 퍼센트나 증가한 2013년 셀피를 옥스퍼드
사전을 출간하는 옥스퍼드대학 출판사가 〈올해의 단어〉로
선정하면서 스마트폰과 웹캠으로 자신을 찍어 SNS에 올리는
사진이라고 정의했다. 1980년대 여성의 스테레오 타입을 스스로
연기한 신디 셔먼의 「무제: 필름 스틸」은 SNS 시대의 자기
노출 욕구를 일찍이 앞질러 재현한 경우일 테다. 사진기를 손에
든 일반인을 찍새로, 채증 사진을 찍는 경찰을 짭새로 분류한
노순택의 「조류 도감」(2008)은 이처럼 누구나 사진기를 휴대한
시대 풍경을 은유하고 있다.

사진이란

사진은 동시대 시각 예술에서 유리한 위치에 있다. 고화질의 사진기가 탑재된 휴대 전화를 만인이 사용하는 현실은, 일반인에게 사진 전문가와 동일한 플랫폼에 있다는 동질감을 준다. 무심히 찍은 사진 중에 후일 독보적인 작품으로 평가받는 버내큘러 사진이 비전공자의 손에서 나올 가능성도 커졌다. 예술의 원본성이 휘발되어 가는 시대정신은 복제 가능성이 큰 사진에게 유리한 매체 환경이다. 실재를 근사치로 모방하는 사진의 속성 때문에 그리스 시대 플라톤의 동굴 비유부터 포스트모던 시대 장 보드리야르Jean Baudrillard의 시뮬라크르까지 사진은 철학과 전천후로 호흡하는 〈이론 친화적인〉 매체가 됐다. 육안으로 본 사진과 모니터로 본 사진의 품질을 거의 대등하게 만든 디지털 환경, 무제한적으로 복제되는 이미지 파일로 예술의 존재가 승인되는 미디어 환경까지 사진은 전에 없이 유리한 국면에 놓였다.[102]

진실의 증거인양 믿어지는 정통 사진, 진실을 쉽게 조작하는 디지털 사진, 전시장에서 감상하는 인화된 사진, SNS에 올리는 파일 형식의 사진. 상호 모순적인 이 모두가 〈사진〉이라는 동일한 채널로 유통된다. 이렇듯 사진은 다원적으로 존재한다.

102 반이정, 〈탈사진 시대의 사진 친화 유전자〉, 『미술세계』(2014.11).

헌정사상 최연소로 대통령 취임식장에서 애국가를 부른 팝페라
테너 임형주. 노무현 대통령의 격식 파괴를 보여 준다.

팝 아트의 탐미적인 표면,
예능주의로 발전하다

예능주의는 교육, 요리, 시사, 예술 등 분야를
막론하고 전면화되는 중이다. 「JTBC
뉴스룸」은 한때 손석희 사장이 연예인을
독대하는 인터뷰 코너를 마련하기도 했다.

귀여니의 라이트노벨은 또래의 압도적인 지지를
얻어 냈지만, 주류 평단은 외면했다.

참여 정부의 직설 화법

16대 대통령에 선출된 노무현은 〈국민이 대통령입니다〉라는
취지로 〈참여 정부〉라고 명칭을 썼다. 대통령 내외는 벤처 기업
사장 안철수를 포함한 국민 대표 8명과 함께 취임식 단상에
올랐고, 취임식장에서 애국가를 부른 팝페라 테너 임형주는
헌정사상 역대 최연소 가수였다. 노무현 대통령의 격식 파괴는
재임 기간 내내 논란을 불렀다. 취임 직후 단행한 검찰 개혁이
검찰 내부의 저항에 부딪히자, 평검사들과 대통령의 대화를
전국에 생중계하는 승부수를 던졌다. 〈이쯤 가면 막 하자는
거지요?〉 같은 그의 직설 화법은 임기 내내 대통령 품위에
어울리지 않는다는 비판으로 돌아왔다. 노무현 대통령은 취임 첫해
부시 미 행정부의 요구로 이라크 파병을 결정하자 지지 그룹이
이탈하는 수난도 겪는다. 야당이 발의한 대북 송금 특검을 참여
정부가 수용하고 전 정부 핵심 인사들이 구속되면서 김대중
대통령과의 관계도 소원해졌다. 재임 기간 중 노 대통령의 최저
지지율인 5.7퍼센트는 한때 역대 대통령 최저 지지율 기록을
갱신하기도 했다.

귀여니, 얼짱 문화, 개인주의

엄 ㅁ ㅏ ㅇ ㅑ !!!!!!!!!!!!!!!!!!!!!!!!! 럴수 럴수 이럴수가... -_-
☜이런 표정으로 날 보고 이써따..ㅜㅜㅜ

『그놈은 멋있었다』(2003)는 50만 부 이상 팔린 베스트셀러이자
2001년 조회 수 8백만을 넘긴 인기 인터넷 소설을 묶은
출판물로 이듬해 동명의 영화로도 제작될 만큼 인기를 누렸다.
철자와 문법을 무시하고 이모티콘과 통신체로 지문을 채운 이
인터넷 소설을 쓴 작가 귀여니는 17세 여고생이었다. 10대의
인터넷 감성을 여과 없이 기술한 귀여니의 라이트노벨은
또래의 압도적인 지지를 얻어 냈지만, 주류 평단은 그녀의
소설을 외면했다. 반면 귀여니의 소설 두 편이 영화로 발표된
2004년 『씨네21』 김혜리 기자는 〈나는 귀여니의 소설을 모두
읽었(거나 다운로드받았)고(「그놈은 멋있었다」, 「늑대의
유혹」, 「도레미파솔라시도」, 「내 남자친구에게」), 그걸 읽는
동안 행복했다. 뭐랄까, 거기에는 내가 살고 있는 세계와 서로
다르지만 언제나 이미 공존하는 세계, 그러니까 각각의 세계가 제
방식으로 존재하는 그 세계들 사이를 가로지르며 함께 존재하고
싶어하는 그 어떤 공존의 감각이라고 말할 수밖에 없는 기호가
있었기 때문이다〉라며 호감을 표했고, 영화 평론가 정성일도

귀여니를 두둔하는 칼럼 〈귀여니에게 돌을 던지지 마라〉를 쓰고 귀여니를 호의적으로 다룬 인터뷰를 진행했다.

귀여니의 10대 러브 스토리는 2000년대 초반 얼짱 문화를 소재로 한다. 포털 사이트 다음Daum에 최초의 얼짱 카페 〈5대 얼짱〉이 개설된 해는 2002년으로, 〈5대 얼짱〉 카페가 배출한 1기 얼짱 구혜선, 박한별, 이주연은 연예인으로 데뷔한다. 얼짱 문화는 전속 연예 기획사의 홍보가 아닌 인터넷 누리꾼의 평가로 연예계에 데뷔하는 공식을 만들었다. 〈5대 얼짱〉 카페는 연예인 데뷔의 플랫폼으로 주목받는다. 얼짱 문화는 성적과 집단주의를 중시하던 기성세대 가치관에 맞서 외모와 개인주의를 중시하는 세대의 출현을 알리는 신호탄이었다.

2003년 코리안 팝

2003년은 한국 미술계에 들불처럼 번진 팝 아트의 시발점이다.
연 초부터 서울에 5만 명 이상의 관객을 모은 일본 다매체
미술가 구사마 야요이草間彌生의 개인전 「야요이 쿠사마」
(아트선재센터)가 경주 아트선재미술관으로까지 연장 전시를
이어 갔다. 개개의 작품을 감상하기보다 은색 공과 거대한
풍선으로 들어찬 전시 공간을 몸으로 체험하는 색다른 감상법이
요구된 전시였다. 천안 아라리오갤러리는 서구 팝 아트를
소개하는 「팝-쓰루-아웃Pop-thru-Out」을 열어 지방 도시 갤러리의
존재감을 알렸다. 〈오늘날, 팝 아트는 미술 운동이라기보다는
작가들이 작품을 만드는 데 사용한 특유의 표현이다〉라는 기획자
글에서 보듯 이 전시는 앤디 워홀, 로이 릭턴스타인Roy Lichtenstein
같은 팝 아트 전설부터 알렉스 카츠Alex Katz, 에드 루샤Ed Ruscha,
조너선 보로프스키Jonathan Borofsky 같은 생존 팝 아티스트와
데이비드 살르David Salle나 줄리언 슈나벨Julian Schnabel 같은
포스트모더니즘 아티스트까지 팝 아트의 범주에 두루 묶었다.

제 작품이 도자기와 같은 것이 되었으면 좋겠습니다. 표면에는
너무나도 아름다운 광택을 지니고 있지만 속은 텅 비어 있어서
무엇이든 담을 수 있는 그런 것.
— 이동기[103]

작가와 관련된 고유한 스타일을 지워 버리고 싶죠. 작가의
주관이나 개성을 드러내는 작품이 아닌, 몰개성적인 작품을 하고
싶어요.
— 이동기[104]

우리 미술계가 팝 아트의 종주국인 서구의 작품이 아닌,
한국 팝 아트로 관심을 돌린 때도 2003년이다. 코리안 팝
아트 1세대 이동기가 30대에 미술관에서 회고전급의 개인전
「크래쉬」(일민미술관, 2003)를 연다. 이동기는 1988년부터 만화,
음반 표지, 대중 잡지 등을 주제로 다루며 서구 팝 아트에 가장
근접한 결과물을 제작한 작가였다. 작품의 의미보다 표면의
탐미적인 가치를 추종한다는 이동기의 여러 인터뷰 답변은 소비
세대의 정서와 일맥상통할 뿐 아니라, 의미 없는 기호를 추종한
서구 팝 아트나 앤디 워홀의 생전 주장과도 일치하는 것이었다.

103 이동기 인터뷰, 〈I want to be collected - like Beatles memorabilia〉, 「코리아 중앙
데일리」(2002.1.4).
104 이동기 인터뷰, 『보그 코리아』(2002.8).

이동기 개인전 「크래쉬」 전
(일민미술관, 2003).

이동기, 「아토마우스」, 1993,
15×16.5cm, 종이에 연필.

아토마우스는 일본 만화 철권 아톰과 미국 만화 미키 마우스를 합성한 얼굴로 1993년 탄생한 후 이동기의 브랜드가 됐다. 그는 〈갑자기 떠오른 이미지를 그려 놓고 보니 아톰과 미키 마우스를 합쳐 놓은 것 같아서 아토마우스라고 이름을 지었다.〉

이동기는 1988년 국내 토종 만화 둘리를 그린 적도 있지만, 아톰과 미키 마우스를 합성한 아토마우스야말로 코리안 팝을 상징할 수 있다. 일본과 미국에서 수입한 만화를 시청하며 유년기를 보낸 세대의 문화 종속 체험은 아토마우스로 표상될 수 있기 때문이다. 이동기 개인전이 열린 2003년은 아토마우스 탄생 10주년이었고, 경쟁력 있는 토종 만화 캐릭터가 전무했던 한국에 뽀로로가 처음으로 등장한 해이기도 하다.

이동기 개인전을 기획한 일민미술관은 〈우리나라 미술계에서 《한국적 팝 아트》가 제대로 거론된 적이 없다〉면서 이동기 개인전이 〈논의의 한 마당이 될 수 있기를 기대한다〉고 밝혔다. 그렇지만 이동기가 염두에 둔 〈케이팝K-pop〉이라는 전시 제목에 미술관은 난색을 표했다. 대중문화를 직접 연상시키는 〈팝〉이라는 용어에 미술관이 부담을 느꼈을지도 모르겠다. 그런 기우야 어떻건 팝 아트는 그 후로 한국 미술계에 신드롬처럼 번져 갔다.

2003년 월드 팝

프란체스코 보나미Francesco Bonami가 총감독을 맡은 제50회 베니스 비엔날레에서 코레르 미술관Museo Correr에 마련된 「회화:

이동기, 「A의 머리를 들고 있는 A」, 2012,
200×150cm, 캔버스에 아크릴.

이동기의 「아토마우스」와
「도기독」으로 하이트와 진로의
합병을 기념한 하이트 컬렉션 스페셜
에디션의 맥주병 라벨, 2011.

이동기_학술 발표를 들으러 학회에 오는 보기 드문 작가였다.
자신은 팝 아티스트가 아니라고 답하는 인터뷰를 읽은 적이
있다. 아마 들불처럼 번진 〈포괄적인〉 팝 아트 신드롬과 거리를
두려는 자의식 때문에 그리 답한 것 같다. 그런 자기 부인에도
불구하고 그가 코리안 팝 아트 1세대인 건 부동의 사실이다.

라우센버그에서 무라카미까지: 1964~2003」전은 본 전시만큼
큰 주목을 받았다. 2002년부터 일본 팝 아티스트 무라카미
다카시村上隆와 컬래버레이션을 맺은 명품 회사 루이비통이
메이저 스폰서를 맡은 이 전시회에서 무라카미 다카시는
루이비통을 위해 도안한 로고 디자인을 자신의 작품에 그대로
썼다. 「아트 포럼」의 선임 편집자 스콧 로스Scott Ross는 2003년
베니스 비엔날레를 〈무라카미가 점령한〉 행사로 회고한다.
이유는 코레르 미술관에서 본 무라카미를 베니스의 루이비통
매장에서도 볼 수 있었고, 급기야 길거리에서 파는 루이비통
위조품에서도 마주쳐야 했기 때문이라고.

2003년 베니스에선 낸시 랭Nancy Lang이 「초대받지 않은 꿈과
갈등」이라는 퍼포먼스를 한 게 후일 알려진다. 매회 베니스 비엔
날레마다 전시에 초대되지 않은 낸시 랭 같은 무명 예술가들이
세계 각지에서 몰려와 퍼포먼스를 펼치곤 한다. 뒷날 유명세
를 얻은 낸시 랭은 베니스 퍼포먼스를 자신의 첫 데뷔라고
소개했다.

낸시 랭: 유명세를 작품화하다

팝 아트를 둘러싼 두 개의 음성이 대위법처럼 공존한다. 〈이건
예술이 아니다〉라는 견해와 〈내가 바로 예술이다〉라는 견해가
주거니 받거니 울려 퍼지고 있다.
— 롤랑 바르트Roland Barthes

낸시 랭의 대표작은 건담과 인형 얼굴을 콜라주한 「터부 요기니」 시리즈도, 앤디 워홀의 실크스크린 작업을 모작한 작업도 아닌 낸시 랭 자신이다. 다른 한국 팝아티스트와 다른 낸시 랭의 차별점은 매스컴을 작품 발표의 무대로 썼고, 그녀 스스로를 작품으로 내놨다는 데에 있다. 낸시 랭은 생존하는 국내 미술인 가운데 실시간 검색 순위에 오르는 거의 유일한 인물에 가깝다. 직업 선호도 조사에서 연예인이 상위권을 차지하고 유명세가 중요해진 시대에, 예능적 개인기를 갖춘 낸시 랭은 동시대 기호와 호흡하기에 유리한 위치에 있다.

자신의 유명세와 유명인과의 친분을 중시한 앤디 워홀과 가장 근접한 행보를 보인 낸시 랭의 팝 아트는 유명세를 추종하는 대중의 근성을 대리해서 재현한다. 그렇지만 낸시 랭의 빈번한 기행은 국내 방송사와 시청자가 허용하는 한계선을 넘어설 수 없다. 매스컴에 의존하는 낸시 랭의 팝 아트는 그래서 포퓰리스트 아트이기도 하다.[105]

2012년 4·11 총선 때 서울 도심에서 비키니 차림으로 선거 독려 퍼포먼스를 한 낸시 랭은 실시간 검색 순위에 올랐다. 선거 독려라는 정치적 메시지를 자신의 육체로 전달했다. 낸시 랭은 〈이건 예술이 아니다〉와 〈내가 바로 예술이다〉라는 두 개의 음성 사이에 존재한다.

105　조기숙, 『포퓰리즘의 정치학』(고양: 인간사랑, 2016), 117면.

2005년 정점 찍은 팝

날로 늘어난 팝 아트 전시회는 미술 시장이 과열되던 2005년
정점을 찍는다. 일본 팝 아티스트 나라 요시토모奈良美智의 개인전
「나라 요시토모_내 서랍 깊은 곳에서」(로댕갤러리, 2005)는
평일엔 1천 명, 주말 2천 명을 끌어 모아, 고흐나 피카소를
앞세우는 블록버스터의 공식을 새로 썼다. 소녀 취향 감성을
충족시키는 나라 요시토모의 악동 소녀 캐릭터는 미술관의
문턱을 한층 낮췄다. 인사동과 평창동 화랑가는 팝 아트가
접수했다. 강영민의 「내셔널 플래그」 전과 낸시 랭의 「아티스트
낸시 랭의 비키니 입은 현대 미술」 전이 갤러리 쌈지에서 열린다.
잡화 브랜드 쌈지는 낸시 랭에게 아트 디렉터(예술 이사)를 맡겨
〈국내 최초로 아티스트 이름을 딴 브랜드〉를 출시할 계획을
세운다.

　2005년 평창동 화랑가에 많은 팝 아트 전시가 열린다.
사진가 김중만과 화가 고낙범의 2인전 「After the rain, Two
monads」(가나아트센터, 2005)는 비, 권상우, 원빈, 조인성,
고소영, 김민희, 박정아 등 동아시아에서 몸값이 뛴 한류 아이돌
스타를 촬영한 김중만의 사진과 고낙범의 모노톤 회화를 나란히
걸었다. 한국 연예 산업을 현대 미술로 해석한 전형적인 코리안
팝 아트 전시였다. 같은 해 평창동에선 한일 양국 팝 아트의

대표 라인업으로 꾸민 「팝팝팝」 전(가나아트센터), 「팝 아이콘 POP ⓘCON」 전(키미갤러리), 「퍼니 퍼니 IV」 전(세줄갤러리) 등 다양한 코리안 팝 전시회가 열린다. 「퍼니 퍼니 IV」 전에 초대된 손동현은 이듬해 첫 개인전 「파압아익혼」(아트스페이스 휴, 2006)에서 서구 대중문화 캐릭터를 동양 영정화의 틀에 담는 연작을 내놨는데, 그의 작업은 인터넷으로 확산될 만큼 인기가 컸다. 서은애의 「꿈꾸는 별천지」 전(두아트갤러리, 2005)도 민화(民畵)와 만화(漫畵) 사이를 오가는 팝 아트 동양화였다.

팝 아트 열풍은 전시장 너머로까지 확산됐다. 2005년 청계천 진입로에 제막된 높이 20미터의 상징 조형물 「스프링Spring」은 미국 팝 아티스트 클래스 올덴버그Claes Oldenburg와 쿠제 판 브루헌Coosje van Bruggen의 공동 작업으로 빨강과 파랑으로 도색된 다슬기 모양 팝 아트 조형물로 공공 미술의 무채색 공식을 대체했다. 공공 미술은 그 후 변모했다. 유영호의 허리 굽혀 인사하는 파란 알몸 사내 「그리팅맨」, 곰 형상을 애니메이션처럼 구성한 장세일의 「포춘베어Fortune Bear」처럼 팝 아트 공공 미술이 세워지고 있다.

2005년 정점을 찍은 팝 아트 유행은 미술관급 기획전으로 이어진다. 최정화는 자신의 지인 30여 명의 작품을 빌려 와서 자기 공간을 채운 기이한 개인전 「믿거나 말거나 박물관」(일민미술관, 2006)을 열었고, 서울대미술관의 첫 대학 미술관 교류전은 「앤디 워홀의 그래픽」(2006)이었으며, 리움의 2007년 첫 전시는 앤디 워홀 작고 20년을 기념해 미국 피츠버그 앤디 워홀 미술관과 공동 주최로 연 「앤디 워홀 팩토리」였다. 이

현태준 개인전 「국산품」(KT&G
상상마당갤러리, 2007).

전시는 앤디 워홀이 삽화가로 활동하던 1950년대 초기작부터, 「잠」 같은 1960년대 실험 영화 8편까지 그를 입체적으로 망라했다. 이 전시회 서문에 적힌 〈순수 예술과 대중문화의 이분법적 위계 구조를 와해함으로써 예술의 영역을 확장〉시킨 워홀의 공로는 오늘날 시각 예술 분야에서 전면적으로 일어나는 흐름이 됐다.

2007년 복합 문화 공간 KT&G 상상마당갤러리의 개관전은 수집가이자 다종 예술가 현태준 개인전 「국산품」이었다. 「팝 아트의 세계 Pop n Pop」 전(성남아트센터, 2008), 「동아일보」 창간 90주년을 기념하는 「앤디 워홀의 위대한 세계」 전(서울시립미술관, 2009), 「메이드 인 팝 랜드」 전(국립현대미술관, 2010)까지 서구와 한국 팝 아트를 혼합한 전시 기획은 전국 미술관들 사이에서 흔들리지 않는 트렌드로 굳었다. 특히 「메이드 인 팝 랜드」 전은 서구의 팝이 아닌 한중일의 팝에 초점을 맞춰, 팝 아트가 과거형이 아닌 현재 진행형임을 확인시켰다.

2010년 이후로도 「이것이 대중미술이다」 전(세종문화회관 미술관, 2012)과 「대중의 새 발견, 누가 대중을 상상하는가」 전(문화역서울284, 2013)처럼 팝 아트를 미술 대중화와 연결시키는 전시가 열렸고, 삼성미술관은 「앤디 워홀 팩토리」 전에 이어 「무라카미 다카시의 수퍼플랫 원더랜드」 전(플라토, 2013)을 열어 국제 미술에서 팝 아트의 위상을 지속적으로 확인시켰다.

코리안 팝의 여러 기원설

1967년 「청년 작가 연립전」

팝 아트는 미술계 안팎에서 언급 빈도가 가장 높은 현대 미술 용어가 됐다. 한국 현대 미술사에서 팝 아트의 첫 출현 시점을 〈무〉, 〈오리진〉〈신전〉 동인의 연립전 「청년 작가 연립전」 (중앙공보관화랑, 1967)으로 보는 가설이 있다. 〈옵 아트, 팝 아트, 네오 다다 등 일련의 반미술의 추세가 이들을 강하게 사로잡았다〉고 전시를 평한 평론가 오광수의 짧은 언급을 후대 평론가들이 반복적으로 인용하면서 정설처럼 굳었다.[106] 그렇지만 「청년작가연립전」에서 팝 아트 성향으로 예시된 정강자의 「키스 미」(1967)나 김영자의 「성냥 111」(1967)은 아카데미즘과 모더니즘으로 획일화된 당시 화단에 비추어 예외적인 설치 실험일 순 있어도 팝 아트로 해석하긴 여러모로 어렵다. 설령 출품작 중 일부를 팝 아트로 해석한들, 그 후 화단에 영향력을 미치지 못한 채 사라진 점에서 팝 아트가 당시 한국 미술계에서 자생적으로 등장했다고 보긴 어렵다.

106 오광수, 『한국현대 미술사』(파주: 미진사, 1997), 216면.

정강자, 「키스 미」, 1967, 200×130×50cm,
2001 재현. 혼합 매체.

1987년 「뮤지엄」 전 + 최정화의 플라스틱 팝

코리안 팝 아트의 또 다른 기원설은 6월 민주화 운동이 일어난 1987년이다. 그해에 2월 홍익대 미대를 졸업한 고낙범, 노경애, 명혜경, 이불, 최정화, 홍성민, 정승이 관훈미술관에서 대관 전시 「뮤지엄」을 연다. (많은 자료들이 「뮤지엄」을 동인인 것처럼 소개하지만 1회성 전시회 제목이다.) 「뮤지엄」 전시 참여 작가들은 이후 「쇼쇼쇼」와 「썬데이 서울」이라는 다른 전시회로 이합집산한다. 세 전시의 참여 작가들은 매번 달랐지만, 최정화를 빼면 팝 아트보다 키치, 캠프, 하위문화, 매체 실험이 혼재된 성향의 전시였다.[107] 「뮤지엄」, 「쇼쇼쇼」, 「썬데이 서울」은 단색화와 민중 미술의 양강 구도가 지배한 미술계에서 시도된 장르 파괴의 신호탄으로 보는 편이 옳다. 미술사가 김홍희도 1980년대 한국 화단을 모더니즘과 포스트모더니즘 사이의 과도기로 해석한다.

「뮤지엄」, 「쇼쇼쇼」, 「썬데이 서울」에 모두 관여한 최정화는 팝 아티스트로 자주 호명되는 인물이다. 「믿거나 말거나 박물관」(일민미술관, 2006)은 국내외 유수의 비엔날레에 두루 초대된 최정화의 경력에 비추어 고작 두 번째 개인전이었다. 작가의 성과물을 과시적으로 축적하는 게 개인전의 관행이지만, 최정화는 30여 명의 지인들에게 그들의 작품과 소장품을 가져와서 그의 전시장에 배열하게 했다. 그는 작가가 아닌 연출가처럼 행동했다. 대학로 〈살〉, 종로 2가 〈오존〉, 워커힐

107 홍성민 온라인 인터뷰(2016.12.26).

호텔 댄스 바 〈제스티〉 등 흉내 낼 수 없는 인테리어 디자인으로
인정받으며, 영화 미술 감독과 설치 작가 등 장르적 한계에
예속되지 않았다.

조악한 총천연색과 포악한 부피를 띤 최정화의 작업은 한국의
시각 문화를 날 것으로 드러내기 때문에 코리안 팝인 것이다.
최정화의 미학은 허우대만 클 뿐, 속이 텅 비고 저렴한 플라스틱
더미로 웅대한 시각적 스펙터클을 구성하는 데에 있다. 개인전
「총천연색」(문화역서울284, 2014)에서 만나는, 빨간색과 초록색
플라스틱 소쿠리를 높게 쌓아 기념비로 둔갑시킨 야외 작업과
커다랗게 부풀어 속이 텅 빈 풍선 조형물은 제도권 미술의
허우대를 비웃는다. 최정화를 코리안 팝으로 읽는 이유는, 그가
애용하는 값싸고 조악한 플라스틱 재료가 우리의 일상적인 삶을
환기시켜서다.

최정화는 플라스틱과 총천연색이라는 무한한 시장을 자기
브랜드로 굳혔다. 오랜 인테리어 디자이너 경력으로 미술 관객과
상품 소비자의 수요를 간파하는 직감을 키웠으리라. 미학적
위계를 중시하지 않는 태도는 그를 경계선 없는 예술가로
만들었다.

1991년 뉴 키즈 인 서울

코리안 팝의 또 다른 기원설은 이동기와 김준 등이 참여한 그룹전
「뉴 키즈 인 서울」(1991)이다. 1988년부터 이동기는 가수 조용필

최정화_싸구려 공산품을 쌓아올려 한국 문화의 고유성을
웅장하고 요란하게 제시했다. 타인의 물건을 끌어 모아
자기 개인전의 공간을 가득 채웠다. 그는 멋대로 작업한다.
휴대전화를 갖고 있지 않고, 인터넷을 쓰지 않으며
컴퓨터도 사용하지 않는다. 그는 멋대로 산다.

최정화, 「꽃의 매일」, 2014, 가변 크기,
플라스틱 바구니 8천600개, 조명 240개.

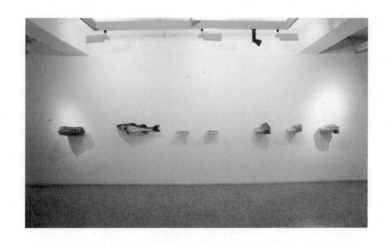

최정화가 기획하고 작가로 참여한
「썬데이 서울」전(소나무갤러리, 1990).

음반 재킷, 만화 둘리 그리고 시사 만화 고바우 같은 대중문화
캐릭터를 화폭에 옮겨 왔다.

1980년대 민중 미술 + 2000년대 포스트 민중 미술

> 저는 다른 이유로 해서 그 민중 미술을 우리 입장에서는
> 포스트모더니즘으로 볼 수 있다고 주장한 적이 있고(정치적인
> 발언, 반형식주의, 대중문화적 감성의 유입 등), 또 지금도
> 부분적으로 타당한 시각이라고 생각합니다.
> — 박모[108]

소비문화에 비판적인 민중 미술과 소비문화에 친화적인 서구
팝 아트 사이에 유사성이 있다는 건 아이러니다. 민중 미술과
팝 아트는 엘리트주의에서 탈피하려 한 점에서 같은 출발선
위에 있다. 오윤의 「마케팅: 지옥도」(1980~1981) 시리즈는
현대 소비사회를 지옥에 빗대려고 다국적 상표를 노출시키고
만화의 형식을 따르는 등 팝 아트의 언어를 차용했다. 손기환의
「타타타타!!」(1985)는 공수 부대 훈련을 일러스트레이션처럼
묘사했고, 헬리콥터 소음을 삽입한 화면 때문에 주목을 끈다.
민중 미술이 메시지의 전달력을 높이려고 팝 아트를 차용했듯이,
2000년 이후 출현한 사회 참여형 미술 중에도 팝 아트를 따르는
경우가 많다.

108 박모 외, 『박모』(서울: 금호미술관+샘터화랑, 1995), 18면.

오윤, 「마케팅5: 지옥도」, 1981,
174×120cm, 캔버스에 혼합 매체.

손기환, 「타타타타!!」, 1985,
194×130cm, 캔버스에 아크릴.

1990년대 후반 조영남의 팝 아트

1960년대 후반 실험 미술, 1980년대 민중 미술, 1980년대 후반 홍대 앞 문화가 반영된 이합집산적인 그룹전 등에서 팝 아트의 기원을 보는 가설과는 별개로, 팝 아트는 1990년대 후반께 자발적이고 산발적으로 등장한다. 「코리안 팝」 전(성곡미술관, 1999)은 가수 조영남을 제하면 정복수, 민정기, 이흥덕과 혹은 후대 강홍구 같은 민중 미술 계열 작가로 라인업을 구성한 전시다. 팝 아트는 대중 소비문화가 득세하는 사회의 변화를 풍자하기에 가장 적합한 장르일 것이다.

　「코리안 팝」에 초대된 조영남은 이미 자신의 11번째 개인전 제목을 「조영남과 팝 아트」(갤러리 상, 1998)로 달았다. 그의 화투 콜라주를 구경하러 평일엔 1천 명, 주말엔 3천 명의 관객이 전시장 밖까지 긴 줄을 서서 기다렸다. 조영남은 제5회 광주비엔날레(2004, 주제: 먼지 한 톨 물 한 방울)에 명예 홍보 대사 겸 출품 작가로 전시에 초대되기에 이른다.

조영남 개인전 「왕따 현대미술,
시키는가! 당하는가!」
(한가람미술관, 2014).

코리안 팝 세대론

팝 아트 작가는 남다른 경험을 하며 성장한 세대다. 일본 팝
아트는 1964년 도쿄 올림픽과 1970년 오사카 만국박람회
개최로, 실황 중계 수신을 위해 가정에 급속도로 텔레비전을
보급받은 세대가 주도했다(나라 요시토모 1959년생, 무라카미
다카시 1962년생, 아이다 마코토会田誠 1965년생). 텔레비전으로
만화를 보고 자란 세대는 주류 문화와 차별되는 하위문화를
형성하면서 독보적인 오타쿠 세대로 성장한다.

　한국에선 예능 아이돌 시대를 연 서태지와 아이들의
데뷔(1992)로 진정한 대중문화의 시대가 열린다. 1997년
외환 위기 이후 신자유주의를 받아들인 김대중 정부와 함께
소비주의와 개인주의 문화도 한 번 더 강화된다. 그 무렵
청년 시기를 보낸 이들 중 다수가 코리안 팝의 대표 작가가
된다(최정화 1961년생, 이동기 1967년생, 홍경택 1968년생,
강영민 1972년생, 옥정호 1974년생, 조습 1975년생, 낸시 랭
1979년생). 발터 베냐민Walter Benjamin이 주장한 바, 예술의 아우라
대신 상품과 스타라는 가짜 주술로 보상받는 세대가 출현한다.
2000년 이후 전국에 보급된 초고속 인터넷도 개인주의와
예능주의를 확산시켰고, 이는 동시대의 미적 취향도 변화시켰다.

팝 아트는 어떻게 정의될까?

김동유, 홍경택, 이불, 이형구, 최우람, 조습, 임택, 리처드 프린스,
개빈 터크Gavin Turk, 구사마 야요이. 이 명단은 네오팝 전시 「Pop
Life: Art in a Material World」(테이트 모던, 2009), 「메이드
인 팝랜드」(국립현대미술관, 2010), 「팝 아트의 세계 Pop n
Pop」(성남아트센터, 2008)에 초대되었거나, 위키백과(영문판)의
팝 아티스트 명단에 포함된 작가 가운데 일부다. 팝 아트의
전철을 밟지 않은 작가인데도 팝 아트로 분류되는 건 흔한
일이다. 미국 디즈니의 만화 캐릭터를 해부학적 해골로 둔갑시킨
이형구의 설치물 「아니마투스」는 그것이 캐릭터의 외형을
갖췄다는 이유로 국내 팝 아트 기획전에 두루 초대되었다.
이형구의 「아니마투스」를 팝 아트로 해석하는 건 미술계
안팎에서 팝 아트를 규정하는 인습적인 사유의 한 단면을 보여
준다. 유명인 초상을 작은 색 점들의 총합으로 구현한 김동유의
작품도 주저 없이 팝 아트 계열로 분류된다. 그렇지만 김동유의
유명인 초상화는 시각 예술의 재현에 대한 대안적 사유로
풀이하는 게 더 맞다. 이처럼 팝 아트는 정형화된 규정들로
고착화되었다.

　　팝 아트의 정의는 논쟁적이다. 장 보드리야르는 소비주의
코드와 긴밀히 호흡하는 예술 형태로 팝 아트를 들었는데,

동시대 문화가 소비주의의 토양에서 자라는 만큼, 동시대의 어떤 시각 예술이건 팝 아트의 기준에서 어떻게든 비켜 가기 어렵다. 그럼에도 팝 아트를 규정하는 외형적인 요건은 있다. 반질반질한 화면, 총천연색, 일러스트레이션, 하이브리드, 다국적 상품의 로고, 대중적 도상, 검정 윤곽선을 두른 형상, 평면적인 색면 등등. 이중 무엇이 포함되건 쉽게 팝 아트로 분류된다. 팝 아트로 규정되는 순간 정형화된 범주에 묶이곤 하며, 코리안 팝 1세대 작가 가운데 스스로 팝 아트가 아니라고 부인하는 이가 나타나는 건 이 때문이다. 이에 반해 2세대 팝 아티스트 중 다수는 대중적인 수요를 위해 자기 브랜드를 동어 반복하거나 아트 상품과 등가의 작품을 만들면서 게토화를 자초하기도 한다.

팝 아트가 과거형이 아닌 현재형 영향력을 지닌 데에는 미술과 미술가의 고유한 정의와 역할을 다시 생각하게끔 만든 점에 있다. 팝 아트는 미술의 정의를 확장해서 만화, 광고, 뉴스 등을 시각 예술의 요소로 포함시켰고, 작가의 손보다 대량 복제 기술을 작품 제작에 도입했다. 앤디 워홀의 작업실 팩토리는 1960년대적 공동 제작을 회고할 때 소환되는 과거형 고유 명사이지만, 오늘날 앤디 워홀의 뒤를 잇는 공장형 미술가들은 실크 스크린이 아닌 회화와 조각을 생산하기 위해 100명이 넘는 어시스턴트를 고용한다. 팝 아트는 시공에 제약이 따르는 국지적 현상이 아니라 국제적 현상이 되었다. 예술가는 프로젝트 회의부터 공동 제작과 후속 작업에 이르는 공정에서 최종 결정권과 저작권을 갖는 자다. 이는 팝 아트에만 국한되지 않는다. 전문 영역의 공조가 전제되는 현대 사진도 공동 작업

이형구, 「Felis Catus Animatus &
Mus Animatus」, 2006~2007, 각
88×55×92cm, 15×8×15cm,
레진, 알루미늄 스틱, 스테인리스
스틸 와이어, 스프링, 오일 페인트.

시스템으로 작품을 제작하고 스타 작가를 탄생시킨다. 이는
물리적 연장성을 지닌 사물이 아니라 아이디어 자체를 예술로
귀속시킨 개념 미술의 정신과도 맥이 닿아 있는 것 같지만 하나의
큰 차이점이 있다. 팝 아트는 유의미한 개념적 깊이가 아니라,
의미 없는 표면적 가치에 집중하며, 그것은 개념 미술과 다르다.
제프 쿤스Jeff Koons는 자신의 작품에 숨겨진 의미는 없으며 작품의
첫인상이 전부라고 강조한다. 미술은 의미 중심주의에 따라
감상되고 해석되는 경향이 있다. 이 같은 미술에 대한 인습적인
사고와는 달리, 시각적인 스펙터클에만 진솔하게 올인하는
예술이 팝 아트며 그 점이 팝 아트를 대중적으로 만들었다. 한국
미술계에서 서구처럼 거대하고 무의미한 장식적인 스펙터클이
뿌리를 쉽게 내리지 못하는 이유로 미술을 의미 중심으로 학습해
온 공동체의 오랜 사유 풍토를 꼽을 수 있겠다.

예능주의Entertainmentism

2003년 이후 팝 아트는 양적으로 불어났어도 미술계의 주류를
형성하진 못했다. 동시대 삶에 영향을 미치는 대중문화가
팝 아트의 전유물일 리 없다. 김범의 「노란 비명」(2012)은
세계적인 미술 실습 강좌 스테디셀러인 밥 로스Bob Ross의
「그림을 그립시다The Joy of Painting」를 패러디한 영상 작품이다.
「노란 비명」에 출현한 연기자는 밥 로스의 유명한 멘트 〈어때요.
쉽죠?〉를 따라하면서 그림 위에 감정을 입히는 방법을 가르친다.
김범의 작업이 팝 아트는 아니지만 〈미술품에 인간의 감정을
담을 수 있다〉는 세간의 굳은 믿음을 풍자하기 위해, 동시대에
두루 통용되는 예능 코드에 주제를 담았다.

 스타를 선망하는 시대에 낸시 랭은 미디어 노출과 개인기를
밑천 삼아 자신을 곧 작품으로 각인시킨 성공적인 케이스다. 한편
팝 아티스트가 아님에도 개인기와 예능 코드로 주목받는 작가도
많아지고 있다.

 조습은 한국 현대사의 중요 장면들을 코믹하게 재구성한
「묻지 마」(대안 공간 풀, 2005)에 주인공으로 출현하여 연작을
만들었고, 이처럼 자신이 주인공으로 등장하는 신파조의 풍자
사진은 조습의 색깔로 깊게 각인되었다. 「세기의 대 초능력
쇼」(2005)에서 엉터리 마술사 역할로 출현한 옥정호는 이후

갯벌에서 행한 고난도의 요가 퍼포먼스나 타이즈 차림으로 공중부양하듯 허공에 점프하는 퍼포먼스를 했는데, 개그맨 김병만의 〈달인〉의 풍모마저 느껴진다. 동시대의 실험적인 작업은 주제를 전달하기 위해 예능 코드를 차용할 때가 많다. 예능 코드는 동시대 미술이 동시대인과 교류하는 자연스러운 플랫폼이 되었다.

예능 코드가 동시대 미술에서 심심찮게 관찰되는 이유는 동시대 미술의 번번한 소통 실패에서 찾을 수 있다. 동시대 미술이 일반인 눈높이에 맞출 수야 없는 노릇이다. 정작 문제는 동시대 미술이 미술 공동체 안에서조차 진정한 공감을 얻는 데 실패할 만큼 주관적인 언어를 고집한다는 데에 있다. 일반인과 전공자에 모두 접속할 수 있는 코드가 오늘의 예능이다. 위험 부담 때문에 밀거나 파급력 때문에 당겨야 하는, 독도 되고 약도 되는 미술 파트너가 오늘의 예능이다.

김범, 「노란 비명」 비디오 스틸, 2012, 31분 6초.

엔터테이너Entertainer 만능 시대

예능주의는 교육, 요리, 시사, 예술 등 분야를 막론하고 전면화
되는 중이다. 『시사저널』이 2000년 문화계 인물로 도올 김용옥을
선정했다. EBS 방송 강좌 「노자와 21세기」(1999 ~2000)에
이어 KBS의 「도올의 논어 이야기」(2000 ~2001)까지 방송사상
처음으로 100회짜리 교양 강좌가 기획될 만큼 그는 한해 내내
대중 인문학 신드롬의 주인공이 되었다. 이런 전례 없는 교양
강좌의 인기몰이에는 김용옥의 예능 기질이 한몫했다.

우리 사회에서 거대한 시장을 형성하는 수능, 토익, 토플 같은
입시 시험 학원들은 강사의 스타성을 앞세운 광고물을 내건다.
시사 토론의 정형화된 구성은 전문 예능인이 사회를 맡고 입담이
남다른 토론자를 양편에 배치시킨 JTBC의 「썰전」(2013~)이라는
예능 시사 토론이라는 무서운 대안을 만났다.

먹방과 쿡방의 인기에 힘입어 요리 경연 예능 방송은 주방
뒤에 숨어 있던 주방장을 방송 무대에서 셰프라는 주인공으로
호출했다. 전문 직종은 자기 분야의 재능 이외의 예능이라는
개인기를 요구받았다.

「JTBC 뉴스룸」은 한때 손석희 사장이 연예인을 독대하는
인터뷰 코너를 마련하기도 했다. 서태지, 지드래곤, 허영만,
한석규, 류승완, 윤태호, 알랭 드 보통Alain de Botton, 김성근 등이

뉴스룸에 초대되었다. 이런 방송 편성은 포털 실시간 검색 순위 10위 안에 절반 혹은 그 이상을 연예인과 예능 방송이 석권하는 현실을 인정한 결과일 것이다.

캐릭터의 양면성, 대중의 양면성

팝 아티스트마다 자신과 연결되는 대표 캐릭터를 갖곤 한다.
이동기=아토마우스, 강영민=조는 하트, 아트놈=가지와 아트놈,
마리킴=아이돌Eye Doll, 찰스장=해피 하트, 더잭=더잭, 무라카미
다카시=카이카이Kaikai나 키키Kiki 또는 미스터 돕Mr. Dob, 나라
요시토모=악동 소녀 라모나Ramona(펑크 록 밴드 라몬즈The
Ramones에서 따온 이름)로 기억된다.

　　팝 아트의 대표 캐릭터는 좋기도 하고 나쁘기도 하다.
대중적인 인지도를 굳히는 데에는 요긴하지만 대중의 수요로
캐릭터가 반복적으로 노출되면서 관람의 피로가 쌓이고 한
작가의 예술 세계가 캐릭터에 예속되어 스스로 게토화될 수 있다.

　　이는 유행이 바뀌면 언제고 주저앉을 수 있다는 얘기도 된다.
2000년대 팬픽의 형태로 확산된 인터넷 소설은 무수한 은어와
신조어를 낳으면서 과열 양상을 띠었지만, 영화로도 제작된
귀여니의 인터넷 소설을 끝으로 거의 몰락 상태다. 얼짱 문화는
유사한 포즈와 이목구비를 갖춘 무수한 무명 모델 지망생을
배출했지만 이들은 얼짱 신드롬에 기여했을 뿐 자기 브랜드를
남기지 못한 채 잊혔다. 대중은 전폭적으로 열광하다가도
순식간에 망각한다. 미술계에서 신드롬처럼 번진 코리안 팝
아트도 비슷한 형편에 놓일 수 있다. 팝 아트는 대중영합주의와

같은 배를 타고 있다.

한국갤럽이 2014년 만 13세 이상 한국인 1천700명을 대상으로 〈가장 좋아하는 역대 대통령〉을 물은 결과는 이랬다. 노무현 1위(32퍼센트), 박정희 2위(28퍼센트), 김대중 3위(16퍼센트). 〈가장 좋아하는 역대 대통령〉을 묻는 역대 조사에서 부동의 1위이던 박정희를 노무현이 처음으로 2위로 끌어내린 결과였다. 10년 전인 2004년 한국갤럽의 같은 설문 결과 — 박정희 (48퍼센트) 노무현 (7퍼센트) — 와 큰 대비를 이뤘다.

마리킴, 아트놈, 찰스장.

2004

동요 「텔레비전」을 합창하는 아이들 중 손바닥
크기로 텔레비전을 표현했던 아이를 보여 준 당시
SKT 광고는 오늘날의 스마트폰을 예고했다.

싸이월드 미니홈피.
배경 음악과 아바타
판매액이 하루 1억 5천만
원에 이르렀고, 싸이월드
미니홈피 중독을 일컫는
〈싸이질〉이라는 은어도
유행했다.

미디어 시대

〈내일은 예술의 틀이 바뀔 거예요〉

촛불 집회. 이동 통신을 손에 쥔 개인들이 모인 탄핵 반대 집회는
네트워크로 집결하고 해산하는 자율적인 시위 문화를 만들었다.

백남준, 「다다익선」. 단종된 구형
모니터로 만든 이 비디오 설치물은
설치와 보관의 어려움을 떠나,
거듭 업그레이드되는 뉴미디어 및
동시대인의 안목과 불화한다.

더 새로운 플랫폼을 향하여

싸이월드가 인터넷의 역사를 다시 쓰고 있다. 미니홈피가
폭발적인 신드롬을 낳으며 황금 알을 낳는 가운데, 포털
업계의 절대 강자였던 다음커뮤니케이션의 아성마저 무너뜨린
상태다.[109]

삼성경제연구소가 매년 연말 발표하는 〈올해의 히트 상품〉의
2004년 명단에 새 강자로 떠오른 뉴미디어 상품이 올라왔다.
1위는 싸이월드, 2위는 복합 기능 휴대 전화였다. 의사소통의
새로운 플랫폼들이 상위권에 진입한 거다. 2004년 휴대 전화는
내수 시장을 넘어 수출 실적 면에서 사상 최초로 반도체를
앞지르며 국가 대표 브랜드로 주목받았다. 싸이월드 출시는
삼성경제연구소 외에 여러 언론이 대서특필한 2004년의
화제작이었다. 배경 음악과 아바타 판매액이 하루 1억
5천만 원에 이르렀고, 싸이월드 미니홈피 중독을 일컫는
〈싸이질〉이라는 은어도 유행했다. 기업들도 근무 중에 싸이월드
접속을 차단시킬 만큼 전파력은 남달랐다. 양대 포털업체
네이버Naver와 다음Daum이 온라인 카페를 운영한 데 반해,

109 김수병, 〈싸이월드, 인터넷 역사를 다시 쓰다〉, 『한겨레21』, 제518호(2004.7.14).

개인이 중시되는 인터넷 환경에 주목한 싸이월드는 미니홈피에
오프라인의 인간관계를 온라인으로 재구성한 일촌이라는
콘셉트를 개발했다.[110]

2004년 SK텔레콤은 인터넷에서 음성적으로 무료 다운로드
되던 음악을 싼 값에 유통시키겠다고 발표했다. 그 후 음악
시장의 생태계는 음원 거래로 재구성되었고, 이동 통신업계 1,
2위 업체인 SKT와 KT가 운영하는 음원 사이트가 전체 음원
시장의 75퍼센트를 차지하게 됐다.[111]

2004년 헌정 사상 최초의 대통령 탄핵 소추가 이뤄진다.
탄핵안 발의에 반대하는 65.2퍼센트 여론은 탄핵 반대 촛불
집회를 촉발했다. 과거의 집회가 지휘부의 명령이 수직적으로
하달되었던 데 반해, 이동 통신을 손에 쥔 개인들이 모인 탄핵
반대 집회는 네트워크로 집결하고 해산하는 자율적인 시위
문화를 만들었다. 촛불 시위로 불야성이 된 세종로의 야경은
보도 사진과 공중파 방송으로 전파되었고 헌법 재판소의 판결을
압박하는 메시지가 되었다.

그해 국내외를 떠들썩하게 만든 빅뉴스는 아부 무사브
알자르카위Abu Musab al-Zarqawi가 이끄는 이슬람 무장 단체의 민간인
납치 살해 보도다. 2004년 4월 아부 그라이브 수용소에서 미군이
이슬람 포로를 학대하는 사진이 유출되자, 이슬람 무장 단체는
미국인 닉 버그와 한국인 김선일을 납치해 인질의 목을 단검으로
자르는 참수형을 홈 비디오로 촬영한 영상을 인터넷에 유포했다.

110 김수병, 앞의 글.

111 김완, 〈음원, 《요금》 아닌 《임금》으로 봐야〉, 『한겨레21』, 1082호(2015.10.14).

인터넷에 풀린 영상 파일은 복사를 거듭하면서 삽시간에
지구촌을 뒤덮었다. 참수 동영상은 이슬람 무장 단체가 상대국을
협박할 목적으로 쓰였는데, 관계 당국도 동영상 파일의 무차별
확산을 차단할 방법이 없었다. 지구촌은 뉴미디어의 부작용도
겪어야 했다.

2004년 미디어 아트가 던진 화두

— 사진 작업과 비평을 병행한 박찬경은 비디오 작업 「파워 통로」(2004)로 에르메스 미술상 수상자가 된다. 그 후 박찬경의 미디어 아트는 영화에 차츰 가까워진다.

— 넷아티스트net artist 장영혜중공업이 삼성미술관에 초대받아 「문을 부숴!」(로댕갤러리, 2004)를 연다. 웹브라우저에서 확장된 플래시 애니메이션 아트가 다시 전시장으로 귀환한 느낌을 줬다.

— 2004년 부산비엔날레 주제 중 하나는 미술계와 영화계를 오가는 미디어 아티스트를 소개한 〈영화 욕망〉이다. 전시장에서 상영되는 너무 많은 수의 비디오 작품을 관람할 순 없었다. 이건 미디어 아트가 전시장에서 부딪히는 영원한 딜레마의 한 예시다.

— SBS의 의뢰로 대안 공간 루프가 기획한 미디어 아트 행사 〈무브 온 아시아Move on Asia〉의 제1회 행사가 열린다. 〈무브 온 아시아〉는 단채널 비디오 아트를 어떻게 수집하고 보존할 것인가라는 질문을 던졌다.

― 2004년 「미디어_시티 서울」은 관객과 작품의 상호 작용에
집중한 기획이었다. 상호 작용은 뉴미디어 아트만의 고유한
특징이지만, 단조로운 피드백을 반복하는 미디어 아트에게
재미를 느낄 순 없었다. 뉴미디어란 원래 미술의 도구로 개발된
게 아니다.

― 미디어 아트계의 동정과 비평을 제공하는 웹진 「앨리스온
Aliceon」이 개설된다. 미디어 아트에 대한 비평은 미술 평론가보다
아웃소싱으로 얻을 때가 많다.

미디어 시대에 눈뜬 2000년 전후

1995년 제1회 광주비엔날레에서 백남준이 지휘한 「인포아트
InfoART」 전(공동 큐레이터: 신시아 굿맨, 김홍희)은 해외 미디어
아트를 소개한 특별전이다. 서울시 정도 600주년을 기념한
「도시와 영상 – Seoul in media 1988~2002」(서울시립미술관,
1996)는 전시장을 넘어 서울과 지방의 야외 전광판에서
영상 작업을 상영했다. 이 전시는 제2회 「도시와 영상 –
의식주」(서울시립미술관, 1998)와 제3회 「도시와 영상 –
세기의 빛」(서울시립미술관, 1999)에 이어, 「미디어_시티 서울
2000」(서울시립미술관, 2000)으로 이어져 격년제 미디어
비엔날레로 발전한다.[112]

문화관광부(장관 박지원)가 2000년을 〈새로운 예술의 해〉로
선포한 건 확산일로인 뉴미디어의 선택압에 대한 국가 차원의
대응 같다. 문광부는 〈새로운 예술〉의 개념을 〈장르 간의 통합과
장르 내의 분화 등에 의한 새로운 형태의 예술, 첨단 과학 또는
산업과의 만남을 통해 새롭게 창조되는 장르의 예술〉이라고

112 「미디어시티서울」은 2000년 첫 행사에선 〈미디어_시티 서울〉로 표기되었고, 2~5회까지
〈서울 국제 미디어 아트 비엔날레〉를 주 명칭으로 쓰되 〈미디어_시티 서울〉을 혼용했다.
2010년 10주년을 맞아 밑줄(_)을 제한 「미디어 시티 서울」로 표기했고, 2013년 민간 위탁에서
미술관 직영 사업으로 전환한 후 「SeMA 비엔날레 미디어시티서울」로 모든 단어를 붙여
표기한다(서울시립미술관 홈페이지 참조).

규정했다.[113]

〈새로운 예술의 해〉 추진 위원회는 뉴욕 현대미술관과 파리
조르주퐁피두센터Centre Georges-Pompidou처럼 테크놀로지 예술을
수용할 기관과 자료관이 태부족한 한국의 실정을 지적한다.
〈새로운 예술의 해〉 추진 사업 가운데 미술 부분 위원회는
뉴미디어 예술을 전면에 내세워서 상호성, 수평 네트워크, 가상
현실과 같은 주제를 담보하는 미술 축제를 기획한다. 그 결과가
30군데의 전시장과 45개의 옥외 전광판과 13곳의 지하철에
작품을 편재시킨 「미디어_시티 서울 2000」이다. 제1회 전시의
주제 〈도시: 0과 1사이〉는 모든 정보를 0과 1로 처리하는 디지털
세계의 도래에 대한 미술의 응답과 같은 것이다.

제1회 「도시와 영상 - Seoul in media 1988-2002」(1996)은
〈사진 비디오 컴퓨터 도심 전광판 등 다양한 영상 매체〉를
동원하고 〈영상에 의한 문화의 전환 시점과 현장을 그 배경으로
기획〉한 국내 작가로만 꾸려진 최초의 미디어 아트 전시지만
백남준, 공성훈, 박현기, 심철웅, 오경화 등 전체 초대 작가의
1/3만 미디어 작가에 속할 만큼 당시 국내 미디어 아티스트의
풀은 척박했다. 국내 최초의 미디어 비엔날레로 출발한
「미디어_시티 서울 2000」도 매슈 바니Matthew Barney, 브루스
나우먼Bruce Nauman, 샘 테일러우드Sam Taylor-Wood처럼 해외 유명
미디어 아티스트를 소개했어도, 이에 견줄 만한 국내 작가의 수는
현저히 적었다.

113 김국진, 《〈새로운 예술의 해〉 어떻게 준비하나〉, 「중앙일보」(1999.9.3).

후일 한국 미디어 아티스트 다수의 〈재교육 기관〉이 된
무수한 영상대학(원)들 — 중앙대 첨단영상대학원, 숭실대
글로벌 미디어학부, 연세대 MFA미디어 아트/DFA영상 예술학,
서강대 영상대학원 — 도 2000년 전후로 신설되었다.

미디어 아트의 세분화

막대한 초고속 인터넷 사용자 수를 가진 인터넷 강국임을
자랑하는 한국은 자국의 인터넷 사용 인구만큼이나 이러한
인터넷과 사회와의 상호 반영이라는 성격을 더욱 극명하게
드러내며 더 나아가 인터넷은 사회적 관계 구조를 보완하는
역할을 담당하고 있다. 본 전시는 이러한 인터넷(기술)에서
도출된 한국의 정치, 경제, 사회적 맥락을 보여 주는 작업을 모아
한국의 지역적 특성을 반영하는 인터넷 문화를 고찰한다. (중략)
싸이월드는 이러한 한국인의 인간관계와 인맥에 관한 지대한
관심과 욕구를 충족시켜 줄 수 있는 디지털 시대만이 제공할
수 있는 서비스를 제공함으로써 폭발적인 인기를 얻는 수준을
넘어서 새로운 인간관계의 장을 열었다.
—「ㅋ ㅋ ㅋ ^^;」(쌈지스페이스, 2006) 전시 글

백남준, 박현기, 김해민 같은 1세대 미디어 아티스트와 2000년대
전후로 출현한 미디어 아티스트는 질과 양 모두에서 다른 양상을
보인다. 1998년 김대중 정부 때 추진한 초고속 인터넷 보급으로
세계에서 가장 빠른 인터넷 속도를 자랑하는 나라가 된 2000년
전후로, 미디어 아티스트의 수가 부쩍 늘었다. 2000년 이후
실생활에 깊이 관여한 뉴미디어 문화와 디지털 환경이 미디어를

손쉬운 창작 도구로 인도한 측면이 크다. 「ㅋㅋㅋ^^;」는 새 소통 수단으로 급부상한 인터넷에 대한 미술계의 화답이다.

매체가 메시지다

1. 진기종

2004년 서대문 형무소에서 라인트레이서와 무선 카메라를 사용한 퍼포먼스로 데뷔한 진기종은 같은 해 「한글 다다」 전(쌈지스페이스, 2004)에 「내게 〈뷁〉스런 일들」을 출품하며 떠오르는 신예가 된다. 문자 코드가 깨진 단어처럼 보이는 인터넷 신조어 뷁은 불쾌감, 황당함 혹은 기괴한 표정 따위를 다양하게 의미하면서 폭발적인 인기를 누렸고, 국립국어원 신어 자료집에까지 수록된다(2003). 진기종의 「내게 〈뷁〉스런 일들」은 의사소통까지 변화시킨 인터넷 문화를 〈뷁〉이라는 독해 불가한 유행어로 풍자했고, 〈뷁〉이라는 입체 조형물은 오프라인까지 영향력을 미치는 온라인의 위력을 비유하는 상징물 같았다.

2. 장영혜중공업

장영혜중공업은 미디어 아트를 전시장을 넘어 인터넷 웹브라우저 화면으로 확장시켰다. 플래시 애니메이션으로 작동하는 장영혜중공업의 넷아트는 카운트다운과 함께 강한 비트의 음악과 문장을 엄청난 속도로 화면 위로 쏟아

진기종, 「삘」, 2006, 130 × 130 × 280cm, 나무,
플라스틱, 홀로그램 시트지, 우레탄 코팅.

낸다. 속사포처럼 지나가는 〈삼성의 뜻은 쾌락을 맛보는 것이다〉라거나 〈삼성의 뜻은 죽음을 말하는 것이다〉 같은 문장을 제대로 읽긴 어렵다. 저 문장들은 메시지로서의 역할을 못한다. 삼성이라는 고유명사로 신자유주의나 자본 권력을 향한 정치 공세를 하는 것 같지 않다. 장영혜중공업의 메시지는 영상에 담긴 정치적인 문장이 아니라, 동시대인에게 익숙한 플래시 애니메이션이라는 매체의 감각 자극 자체다. 마셜 매클루언Marshall McLuhan 식으로 풀어 말하면 장영혜중공업의 메시지는 매체다.

영화와 미술 사이

> 한 작품이 미술(미디어 아트)인지 영화인지 헷갈리는 경우가 차츰 늘어나고 있다. 시나리오와 출연 배우를 갖춘 미디어 아트나 영화는 사실상 같은 반열에 있다고 봐야 한다. 다만 하나는 미술계에서 평가를 받고, 다른 하나는 영화계에서 평가를 받는다는 차이 정도만 남는다.
> — 반이정[114]

미디어 아티스트는 때때로 미술계와 영화계를 오가며 창작한다. 아피찻퐁 위라세타쿤Apichatpong Weerasethakul, 스티브 맥퀸Steve McQueen, 매슈 바니의 작업은 제대로 된 영사기와 스크린과 스피커를 갖춘 극장에서만 온전히 관람할 수 있다. 미술가

114 반이정, 〈이 시대 영화의 길을 묻다〉(대담), 『아트뮤』, Vol. 92(2015.12.1).

출신 미디어 작가의 영상 작품과 영화를 선명히 구분할 기준을 정하기가 차츰 어려워지고 있다.[115]

1. 박경근

영화가 기름이라면 미술은 물이라고 할 수 있습니다. 물은
농도가 짙고 무겁지만 기름은 가벼우면서 자유로우니까요. 또한
미술하는 사람과 영화하는 사람의 관계도 물과 기름 같습니다.
서로 소통하지 않으니까요. (중략) 그런 점에서 저의 작업은
미술과 영화를 가르는 경계를 허무는 작업인 것 같습니다.
— 박경근[116]

박경근은 「군대: 60만의 초상」(2016)으로 아트스펙트럼 2016 작가상 수상자로 선정된다. 17분여의 영상물을 제작하기 위해 그는 국회, 국방부, 육군 본부, 예하 부대, 훈련소까지 부대별로 따로 허가를 받아야 했고, 1년간 이들을 설득하는 섭외 과정을 거쳤다.[117]

　　박경근의 「철의 꿈」(2014)은 베를린 국제 영화제, 로마 아시아 영화제, 대만국제영화제 등에서 수상을 했고, 미국 뉴욕 현대미술관과 한국 국립현대미술관으로부터 상영 초청을 받은 영화다. 「군대」와 「철의 꿈」은 외부에 알려지지 않은 금기의

115　반이정, 박경근의 「철의 꿈」 리뷰 〈철을 말하고, 신을 읽는다〉, 『매거진M』, 제88호(2014).
116　박경근, 『월간미술』(2010.12), 105면.
117　박경근 회고, 이메일(2017.2.21).

박경근, 「군대: 60만의 초상」,　　　　박경근, 「철의 꿈」 상영 장면,
2016, 가변 크기, 4K 영상 단채널.　　2014, 가변 크기, HD영상 3채널.

내부를 들여다본 작업이고, 한국이 근대화되는 과정을 면밀히
살핀 작품이다.

「군대」는 젊은 남성 대부분이 위계질서를 배우는 한국 사회의
징병제를 관찰한다. 「철의 꿈」은 군인 대통령의 병영 생활 같은
통치술을 통해 근대화에 도달한 한국의 초상을 추적한다. 그
점에서 두 작업 모두 한국적인 풍경에 초점을 맞췄다. 「군대」에서
손발을 절도 있게 맞추는 신병들의 기계적인 움직임과 「철의
꿈」에서 유니폼 입은 노동자들이 오와 열을 맞춰 대통령과
기업체 회장의 훈화를 듣는 장면은 서로 겹친다. 두 작업 모두
대사나 해설이 아닌 시각적으로 압도하는 화면으로 이야기를
끌어간다. 그 점에서 박경근의 영화는 미술의 언어로 쓰였다.

2. 박찬경

　10분은 미술관 작품으로는 너무 길다.
　— 박찬경 작가 노트(2005)

분단과 냉전의 한국 현대사를 다룬 박찬경의 대표 작업은
사진이었다. 2004년 TV 방송 자료와 영화 같은 기성 영상물을
편집한 비디오 아트 「파워 통로」(2004)로 에르메스 미술상을
수상한 후 그는 영상물로 무게 중심을 옮긴다. 「비행」(2005)과
「신도안」(2008)도 기성 영상물을 비디오 몽타주로 편집한 발견된
화면found footage의 영화들이다.[118]

118　반이정, 〈영화를 닮은 미술, 시대의 요청이자 난제〉, 『월간미술』(2010.12), 116면.

박찬경, 「파워 통로」 전시 장면,
2004, 비디오 설치.

박찬경, 「만신」 영화 포스터,
2014.

박찬경_박찬경은 한국에선 서양화를 전공했고 해외
유학 땐 사진을 공부했으며, 귀국 후론 사진 작업과
함께 평론가로 이름을 알렸다. 그러다가 미디어
아티스트로 변신한 그는 친형 박찬욱 감독처럼
극영화를 찍는 영화 연출자가 되기도 했다.

자신의 친형 박찬욱 감독과 단편 영화 「파란만장」(2011)을
아이폰4로 촬영해서 제61회 베를린 국제 영화제에서 단편 영화
부문 황금곰상을 수상한 박찬경은 장편 극영화 「만신」(2014)을
개봉하기에 이른다. 그렇지만 이 본격적인 극영화에도 미술
언어가 듬성듬성 배어 있다. 무속인을 그린 민화로 구성된
애니메이션 화면이나 무속인 김금화의 유년기(김새론), 젊은
시절(류현경, 문소리) 그리고 실존 인물 김금화와 영화 스탭들을
같은 시공간 속에 담은 마지막 장면은 회화처럼 보인다. 실재와
허구가 뒤섞인 마지막 장면은 이야기를 꾸미는 무속인과 허구적
이야기를 만드는 영화 연출자의 역할을 대등하게 본 것 같기도
하다.

3. 임흥순

> 임흥순 감독의 영화 「위로공단」 시사회에 갔습니다. 영화제가
> 아닌 베니스 비엔날레 미술전에서 은사자상을 받았다는 게
> 궁금했는데, 정말 다큐멘터리이면서 미술 작품이기도 했습니다.
> — 문재인(새정치민주연합 대표)[119]

정치 사회 문제를 다룬 미디어 아티스트 임흥순에게 긴 호흡의
메시지를 담기에 영화라는 틀이 더 어울렸을 것이다. 2015
베니스 비엔날레 은사자상을 수상한 「위로공단」이 동아시아

119 문재인 새정치민주연합 대표가 「위로공단」 VIP 시사회에 참석한 2015년 8월 7일 오후
11:24에 남긴 트위터.

노동계 현실을 여성의 노동 조건이라는 연대기로 확인시킨
만큼 서구의 시선에도 큰 호소력을 줬을 것이다. 영화의
완성도와 무관하게 「위로공단」이 상영된 베니스 비엔날레
전시장은 영화를 관람할 여건을 갖추지 못했다. 95분 분량의 이
영화는 상영 시간표가 없이 연속 재생되고 있었으며, 일반적인
미디어 아트 전시처럼 방석 몇 개가 놓인 어두운 전시실에
영상을 틀고 있었다. 영화를 닮은 미디어 아트가 전시장에
옮겨졌을 때 마주치는 이 익숙한 광경은 미술이 진화해서
영화로 월장하는, 그래서 미술로도 영화로도 취급되는 현실
속에서 자주 관찰된다. 동시대 미술의 최첨단 실험이 펼쳐지는
비엔날레 전시장은 미술을 다른 장르로 넘기기 전까지 키우는
인큐베이터다.

4. 정연두

제 작품을 끝까지 영화라고 우기기엔 관객들의 참을성과 노고를
고려해 봐야겠습니다.
—정연두[120]

2004년 에르메스 미술상의 후보자로 올랐던 정연두는 3년 후에
올해의 작가상 2007에 선정된다. 이때 신작은 84분짜리 비디오
아트 또는 무성 영화 「다큐멘터리 노스탤지어」(2007)다. 이
작품 전까지 정연두의 대표작은 연출 사진이었다. 이 작업은

120 정연두, 『월간미술』(2010.12), 98면.

임흥순의 「위로공단」(2015)
시사회에 참석한 문재인 대표.

정연두, 「다큐멘터리 노스탤지어」
촬영 장면, 2007.

여섯 개의 장을 한 개의 긴 테이크one long take에 담은 84분짜리 무성 영상이지만 지루함 없이 몰입할 수 있다. 고정된 카메라가 만드는 앵글 속으로 등장인물과 세트가 이동하면서 새로운 장이 전개되도록 연출됐다. 핸드헬드 카메라hand-held camera를 들고 〈진실〉을 찾아 여기저기 뛰어 다니는 다이렉트 시네마Direct Cinema라는 다큐멘터리 영화와는 달리 정연두의 다큐멘터리는 프레임을 고정시키고 그 안에 여러 이야기를 불러오는 방식을 취한다. 정연두의 영화는 액자의 틀 안에 이야기를 삽입하는 점에서 미술의 언어를 유지한다.[121]

박경근, 박찬경, 임흥순은 이국적인 아이콘(무속, 군대, 여성 노동자)을 선택해서 우리 사회의 근대화 과정을 탈식민주의적인 견지에서 해석했다는 공통점이 있다. 박경근, 박찬경, 임흥순의 영상물은 영화의 내러티브보다 미술의 언어에 의존하는 공통점이 있다.

현실과 가상

현실과 가상은 실재를 이미지로 전송하는 TV가 등장한 이래 미디어 아트가 주력했던 주제이기도 하다. TV가 뉴미디어였던 한국의 1세대 미디어 아티스트 중에 TV를 도구 삼아서 현실과 가상이라는 주제에 매달린 이가 그래서 많을 것이다.

121 반이정, 〈정연두 개인전 「수공 기억」 작가론〉, 국제갤러리(2008).

정연두_찡그린 표정을 짓거나 인상을 쓰는 걸 본 적이 없다. 조수에
관해 물어봤을 때 그가 〈함께 작업하는 사람들〉이라고 고쳐서
답하는 걸 들었다. 사회 참여형 미술과는 전혀 다른 모양새를
취하지만, 그의 일관된 관심은 사회적 역할이 전제된 미술인 것
같다. 삶과 분리되지 않은 미술, 사람과 관계 맺는 미술.

1. 박현기

TV를 품에 안은 작가가 모니터를 기울일 때마다 화면 속의 물이 수평을 맞추는 「물 기울기」(1979)나 실재 돌 사이에 돌을 촬영한 TV 화면을 끼워 넣은 작업은 TV라는 뉴미디어의 등장에 대한 시각 예술가의 화답과 같은 것이다.

2. 김해민

비디오 키네틱 작업 「TV 해머」는 망치가 유리를 내리치는 장면을 반복해서 보여 준다. 망치가 유리를 칠 때마다 TV 브라운관이 앞뒤로 흔들리게 제작되어, 흡사 화면 속의 가상의 망치가 화면 밖의 TV 수상기라는 실물에 충격을 가한 것처럼 연출했다.

3. 진기종

그것은 방송이라는 미디어를 거치게 되면서 더욱 사실 구분이 힘들어지게 된다. 이는 방송과 같은 대중매체가 정보를 전달하는 과정에서 진실을 조작할 수 있다는 점을 시사한다. 또한 이것은 현실과 가상의 경계를 상기시키는 방법이기도 하다.
— 진기종 「방송 중On Air」 작가 노트(2008)

신예 작가를 발굴하는 국립현대미술관의 격년제 기획전 「젊은 모색」(2006)에 선정된 진기종의 「CNN」, 「Discovery」, 「National Geographic」은 손으로 제작된 작은 모형물과 저해상 CCTV

박현기, 「무제」, 1979, 120×260×260cm,
돌(14개), 모니터(1대).

김해민, 「TV 해머」,
1992, 비디오 설치.

진기종, 「CNN」, 2007, 가변 크기,
cctv 카메라, 비디오 셀렉터, 모니터,
전기 장치, 기타 오브제.

박준범, 「1 주차1 Parking」
스틸 이미지, 2001,
비디오.

카메라의 모형물을 촬영한 영상물이 마치 CNN, 디스커버리 채널, 내셔널지오그래픽 채널의 화면처럼 보이도록 한 비디오 설치물이다. 이 작업은 현실이 편집된 화면에서 전혀 새로운 사실로 둔갑하는 방송의 논리를 풍자한다. 진기종의 개인전 「방송 중On Air」(2008)은 실제 삶, 그걸 보도하는 방송, 방송을 믿는 시청자라는 삼각관계를 전제로 현실 속의 진실이 방송을 통해 얼마나 쉽게 왜곡되는지를 관찰한다.

4. 박준범

박준범의 「광고Advertisement」(2004)는 한 컨설팅 업체의 의뢰로 〈국무회의 때 높으신 분들에게 한국의 간판 공해의 심각성을 시각적으로 쉽게 전달할〉 목적으로 제작된 프리젠테이션용 영상물이었다. 건물 사진을 고정시키고, 그 위로 여러 간판을 작가가 손으로 분주하게 붙이는 모습을 8배속으로 재생한 이 영상이 국무회의에서 발표된 후에 서울 시내 간판 정책이 실제로 바뀌기도 했다. 그에 앞서 박준범이 미대 4학년생 신분으로 제작한 「1 주차1 Parking」(2001)은 건물 옥상에서 카메라 앞에 손을 내밀어 지상에서 움직이는 자동차와 보행자를 자신의 손으로 이동시키는 것처럼 원근법을 교란시킨 눈속임 영상이다.[122]

122 박준범 회고, 온라인 대화(2017.2.18).

한경우, 「Star Pattern Shirt」, 2011,
단채널 비디오, 가변 설치.

5. 한경우

한경우는 3차원 입체를 2차원 평면에 옮기기 위해 회화가
오래전 도입한 원근법을 역이용한 영상 작업으로 주목받았다.
단 하나의 다면체 도형을 시점에 따라 정삼각형, 정사각형,
원형으로 보이게 한 비디오 설치물 「Triangle, Circle,
Square」(2008)는 그 시작이다. 「Star Pattern Shirt」(2011)는
미국 성조기로 가득찬 2차원 화면으로 출발하는데, 영상이
흐르면서 성조기의 모습이 실제로는 3차원 공간 속에 벨트,
책상 서랍, 선반, 자, 옷걸이 따위를 정교한 각도로 배치해서
얻은 눈속임 영상임이 드러난다. 성조기 화면으로 시작한 이
영상의 마지막은 별 무늬 셔츠를 입고 화면 밖으로 퇴장하는
작가로 끝맺는다. 원근법을 교란시키는 한경우의 영상은 눈속임
회화 트롱프뢰유Trompe-l'œil의 긴 전통을 뉴미디어로 변환시킨
경우라고 할 수 있다. 눈속임인 점에선 같되 트롱프뢰유와
한경우는 정반대 전략을 쓴다. 눈속임 그림이 2차원 캔버스를
3차원 사물처럼 속이는 거라면, 한경우의 영상은 2차원처럼
속인 화면이 실제로는 3차원 사물들의 나열로 귀결된다.
박준범과 한경우가 만든 착시 효과는 환영주의를 날로 강화하는
뉴미디어 시대를 향한 시각 예술가의 농담 어린 응수일
것이다.[123]

123 반이정, 〈Artist Review〉, 『월간미술』(2014.4).

〈편집된〉 사실주의

1. 안정주

모든 행위는 이미지와 소리의 한 덩어리다. 우리는 때로 그것을
하나는 이미지, 하나는 소리라고 의식적으로 구분한다. 그러나
실상 그것은 우리의 의식적 구분 이전에 항상 동시에 일어나며,
떼어 놓고 생각할 수 없는 한 단위로 인식되어야 마땅하다.
— 안정주 작가 노트(2005)

경찰 악대에서 복무한 안정주의 첫 개인전 「Video Music」
(아트포럼 뉴게이트, 2005)은 비디오 아트이기도, 사운드
아트이기도 하다. 촬영한 영상에 녹음된 소음을 재배열해서
전혀 새로운 음악을 작곡한다. 안정주는 미디어의 편집 능력으로
〈발견된 영상 예술〉을 만든다. 구식 테이블 축구 놀이에 몰입한
최빈국 아이들을 담은 싱글 채널 비디오 「그들의 전쟁 1편-
에티오피아」(2005)는 놀이 기구를 조작할 때 나는 소음이 구형
기관총 발사 소음처럼 들리면서 오랜 내전을 겪은 에티오피아의
과거사를 은유한다.

중국 공안의 제식 훈련을 촬영한 3채널 비디오 「Drill」(2005)은
인체 움직임 가운데 한 부분만 선택적으로 반복 재생한다. 그 결과
1초 분량의 인체 움직임이 연거푸 반복되면서 군화 밑창이 바닥에
부딪히는 소음이 독창적인 비트 음악으로 변한다. 건물 철거 과정
을 4채널로 나눈 「Breaking to Bits」(2007)도 철거할 때 나는

안정주, 「Breaking to Bits」,
2007, 다채널 비디오, 사운드.

안정주, 「Drill」, 2005,
멀티채널비디오(3분 30초).

소음을 비트 있는 음악처럼 재구성했다. 「Drill」의 3채널 구성은 중세 제단화에서 유행한 삼면화Triptych의 미디어 시대 버전 같다.

2005년 안정주의 첫 개인전 출품작은 2004년 6개월간 육로 여행 때 촬영한 영상을 재편집해서 얻은 〈발견된 사물〉의 미디어 버전이다. 앞 세대에게 해외여행이 스케치와 사진 작업을 유도했다면, 안정주 세대에게 해외여행은 발견된 영상과 발견된 음성의 원천을 찾기 위해 6밀리미터 캠코더로 들고 떠나는 기록 여행이다.[124]

2. 임민욱

임민욱의 「희생-점프 컷」(2008)은 안드레이 타르콥스키Andrei Tarkovsky의 「희생」(1986)을 발견된 영상으로 썼다. 149분여에 이르는 원작의 롱테이크를 단 8분여의 숏테이크로 재편집해서 타르콥스키의 원작을 자신의 것으로 전유한다.

기성 영상을 활용하는 이른바 발견된 영상found footage은 미디어 아티스트들이 자신의 독창적인 결과물을 위해 도움을 받는 원자재다. 앨프리드 히치콕Alfred Hitchcock의 109분짜리 영화 「사이코」(1960)를 24시간 분량의 슬로우 비디오로 잡아 늘인 더글라스 고든Douglas Gordon의 「24시간 분량의 사이코24 Hour Psycho」(1993)와 시계가 나오는 영화사의 무수한 장면을 수집해서 관람자의 현재 시간과 작품 속 시간을 동기화시킨 크리스티안 마클레이Christian Marclay의 24시간 분량의 「시계The Clock」(2010)가

124 반이정, 〈안정주의 정렬(整列)과 반복: 음과 색의 오와 열 맞추기〉, 『열전』(인사미술공간, 2006).

그렇다. 발견된 영상을 활용한 비디오 아트는 뒤샹의 발견된 오브제를 영상 시대에 어울리게 차용한 경우다.

3. 공성훈

디지털 편집의 수혜를 받지 못한 2000년대 이전 세대들도 영사기를 이용해서 가까스로 편집된 화면을 조작해 냈다. 공성훈은 인체 부위를 조각조각 촬영한 여러 장의 슬라이드 필름을 영사기 여러 대에 끼워 독창적인 동영상을 만들었다. 직접 제작한 영사기 11대로 스크린에 시간 순으로 투사시키면서 흡사 사람의 머리를 공처럼 굴리는 「머리 굴리기」(1998)를 선보였고, 인체 일부를 찍은 여러 슬라이드 영상을 스크린 위에서 재조합시켜서 곤충처럼 변한 인간을 묘사했고(「다지류」, 1997), 때론 하늘을 나는 인체로 둔갑시키기도 했다(「비행」, 1998).

개인 신화에서 공동 창작으로

> 내 비즈니스 모델은 비틀스다. 그들은 서로 조화를 이루었고 전체가 부분의 합보다 더 컸다. 업계에서도 위대한 일은 결코 혼자서 이룰 수 없다. 그것은 팀이 이루어 내는 것이다.
> ― 스티브 잡스Steve Jobs (CBS 인터뷰, 2006)

스티브 잡스Steve Jobs의 상품 철학은 경계 허물기와 협업 체계라는

미디어 아트의 미학과 닮았다. 완성도 높은 상품과 예술품은 독보적인 개인 신화에 발목 잡히지 않는다. 2007년 1월 아이폰 시연 무대 위로 애플 CEO 스티브 잡스와 함께 협력 업체 3곳(구글, 야후, 싱귤러)의 대표가 연달아 올라왔다. 그들은 애플 제품이 애플만의 독자 기술이 아닌 협업의 산물이었다고 공개한다. 오늘날 동시대 미술의 최선단은 영화인지 연극인지 음악 공연인지 분간할 수 없는 다원 예술이 한 지분을 차지하고 있다. 분야별 전문가의 협조로 완성품을 만드는 구조로 인해 오늘날 작가의 위상은 총감독이나 연출가에 가까워졌다. 미디어 아티스트 매슈 바니의 「구속의 드로잉 9 Drawing restraint 9」(2005)의 영상 뒤에 전문 스태프의 명단이 5분 이상 올라온다.

1. 최우람

기계 생명체 작업은 시각 예술가 최우람 개인과 상이한 업종의 전문가들이 협업한 결과물이다. 최우람의 작업실은 소규모 공장에 가깝다. 그 안에서 일하는 작가의 스태프들은 최우람이 2000년대 초반 3년간 근무한 〈마이크로 로봇〉이라는 회사에서 만난 분야별 전문가들로 구성되었다. 그의 초기작 「Can-Crab」(2000)의 크레디트에는 〈구조물 설계: 최우람 / 제어 보드 설계: 정용원 / 제작 지원: ㈜microrobot〉이라고 적혀 있다. 기계 문명에 대한 최우람의 상상력이 작품으로 완성되는 배후에 전자 제어와 조립에 능한 전문가들의 협업 체계가 있다.[125]

125 반이정, 「자기 완결형 미술의 출현」, 『최우람: 스틸라이프』(대구: 대구미술관, 2016).

공성훈, 「다지류」, 1997, 멀티 슬라이드
프로젝트.

공성훈, 「비행」, 1998, 멀티 슬라이드
프로젝트.

최우람, 「Una Lumino」, 2008,
520×430×430cm, 철제, 모터, LED,
CPU 보드, 폴리카보네이트.　　　　　　　　　최우람, 「Una Lumino」(상세).

미디어 아트란 무엇인가

현재의 미디어 아트는 빠른 진화 과정 중에 있는 까닭에 명확하게 정의되어 있지 않다. 좀 더 정확하게 말하자면 미디어 아트는 본질적으로 불안정하고 미완성이며 개방적이고 필연적으로 또 미학적으로 그럴 수밖에 없는 것이다.

— 로이 애스코트Roy Ascott(미디어 아티스트)[126]

미디어 아트라는 용어는 일반적으로 프로젝터나 스크린 모니터 제어 장치나 컴퓨터와 같은 기술적인 시스템을 사용하는 예술 작품을 가리킨다. 기계 시대에서 전자 시대로 이행하고 있는 오늘날에는 디지털을 기반으로 하고 있는 것이나 혹은 디지털적으로 통합된 국면들까지도 포함하여, 미디어 아트에 포함되는 요소들이 현저하게 늘어났다. (중략) 미디어 아트는 다분히 열린 개념이다.

— 한스 디터 후버Hans Dieter Huber(예술 사회학자)[127]

저는 사실 미디어 아트라는 게 정확히 뭘 지칭하는지 저 자신이

126 로이 애스콧, 「미디어 아트의 전략」, 『테크노에틱아트』(서울: 연세대학교출판부, 2002), 178면.

127 한스 디터 후버, 「404 Object not Found」(2003), 101면 재인용.

명확하질 않아요.

— 박찬경[128]

미디어를 사용했다고 해서 미디어 아트라고 불러야 하는지는 잘
모르겠다.

— 이완[129]

128 박찬경, 〈진중권의 문화다방 3회 1부: 박찬경「미디어시티서울 2014」총감독
대담〉(2014.5).

129 이완, 〈미디어 아트, 그들을 주목한다 1〉, 『디자인정글』(2012.9.27).

미디어 아트의 한계 상황

단조로운 알고리즘

> 지금의 미디어 아트는 예술이라는 영역 안에 있음에도 그간
> 영화나 통신, 네트워크 개념과 기술이 보여 준 것보다도
> 실험적이거나 다양하지 못하다고 생각한다.
> — 박준범[130]

관객과 작품 사이의 상호 작용은 미디어 아트를 규정하는
그리고 정통 미술에서 미디어 아트를 구분 짓는 가장 고유한
특징으로 꼽혀 왔다. 〈작품에 손대지 마시오〉라는 오래된 전시장
에티켓도 관객 참여형 미디어 아트의 출현으로 무색해졌다.
하지만 〈디지털 호모루덴스-게임/놀이〉를 주제로 한 제3회
「미디어_시티 서울 2004」는 미디어 아트의 상호 작용이 지닌
한계를 보여 줬다. 게임의 인터페이스를 차용한 그해 전시에서
넓은 전시장은 단순한 자극 반응의 알고리즘을 반복하는 지루한
미디어 작업으로 채워졌다.[131]

2004년 이후 「미디어_시티 서울」은 〈프로젝터나 스크린

130 박준범, 〈미디어 아트, 그들을 주목한다 1〉, 『디자인정글』(2012.9.27).

131 반이정, 〈미디어_시티 서울을 바라보는 눈〉, 『아트인컬처』(2005.1), 87면.

모니터 제어 장치나 컴퓨터와 같은 기술적인 시스템을 사용하는〉
전형적인 비디오 아트 전시회에 훨씬 가까워졌다. 박찬경이
총감독을 맡은 「미디어시티서울 2014」는 사진과 설치와
회화까지 아우르는 동시대 미술 전시장의 일반적인 풍경으로
환원되었다.

빠른 업데이트의 역설

국립현대미술관의 「다다익선」이 작품이 아니라 단순한
구조물로써, 또 이미 보수 공사를 거치면서 원본성이 상당 부분
상실했음에도 불구하고 대한민국 대표 미술관의 중심 공간을
차지하고 있는 아이러니한 상황이 지속되고 있는 것이다.
— 이원곤[132]

국립현대미술관 과천관에 설치된 백남준의 「다다익선」은 노후한
TV 1천3대의 관리 문제로 항상 골치 아프다. 2003년 모니터를
전면 교체했고, 2008년 모니터 분해 청소와 노후한 장비를
교체했으며 2010년부터 2014년까지 다섯 차례 부분 수리를
진행했다. 「다다익선」의 낡은 모니터에 관한 해법으로, 백남준
작품 설치 수복 전문가 이정성은 LCD 모니터로 대체하자고
했고, 국립현대미술관 정엽 학예팀장은 해체 보존하자고 했으며,
「국민일보」 이광형 기자는 삼성전자에게 구형 모니터를 재생산해

132 이원곤, 〈아방가르드로서의 미디어 아트의 전략〉, 『월간미술』(2011.12), 108면.

달라고 제안했다. 「다다익선」을 포함해서 백남준의 비디오 설치물은 단종된 구형 모니터로 구성되어, 이는 설치와 보관의 어려움을 떠나 거듭 업그레이드되는 뉴미디어와 동시대인의 안목과도 불화를 일으킨다. 그건 오래된 회화를 관람할 때 느끼는 격세지감과는 전혀 다르다. 거듭 업그레이드되는 뉴미디어와 호환하는 동시대인의 감각에 낡은 구형 모니터와 저화질 화면은 〈지체된〉 미적 체험을 줄 것이다. 미디어의 업데이트는 하드웨어라는 장비뿐 아니라, 그것을 사용하는 동시대 시대감각까지 업데이트시키니 말이다. 미디어 아트의 역설은 뉴미디어를 차용한 미디어 아트가 미디어 업데이트 속도에 밀려 금세 구작으로 전락한다는 사실이다.

— 반이정[133]

경계 파괴

원래 미디어 아트가 어정쩡한 상태로 미술에 접목된 장르라는 점을 새삼 각성시켜 주는 계기가 되었다. 그러고 보면 미디어 아트는 원래부터 미술관과 영상 미디어의 〈어색한 동거Cynthia Goodman〉로 시작됐다. (중략) 미디어 아트가 미술관에 머물러 있는 시간은 그다지 길지 않았다. 예를 들면 새로운 리얼리즘, 상호 작용성, 가상성과 현실, 이러한 명제들은 이미 산업 전선에서 치열한 전쟁을 거치며 진화하고, 이미 예술가의 손을

133 반이정, 〈우리 안의 주문呪文, 백남준〉, 『미술과 담론』(2015, 겨울호).

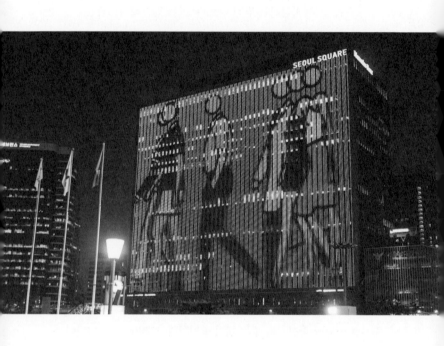

서울 스퀘어 빌딩의 LED 라이팅.

떠나 버린 것이다. 1980~1990년대에 미디어 아트에서 다루던 문제들이 이미 상업 자본과 첨단 기술과 결합해 빠른 속도로 산업화되었다. (중략) 드디어는 스마트폰에서 보듯이 보통 사람들의 일상생활이 예술보다 더 혁신적이다.

— 이원곤[134]

「미디어_시티 서울 2000」에서는 미디어 작품들이 상업 광고와 뒤섞여 옥외 전광판에서 상영되었지만, 당시 그 영상물을 진지하게 관람한 시민은 많지 않았다. 그로부터 10년이 흐르자 서울역 맞은편 서울 스퀘어 건물 전면에 LED 모듈로 감싼 〈서울 스퀘어 미디어 파사드〉가 폭 99미터, 높이 78미터인 국내 최대 규모의 미디어 캔버스로 출현한다. 작품의 규모나 전시된 장소 특정성 때문에 〈서울 스퀘어 미디어 파사드〉의 영상은 시민의 주목을 끄는 랜드 마크가 되었고, 도심 경관의 일부로 자연스럽게 자리잡았다. 10년 사이에 미디어 아트가 실제 삶으로 수평 이동한 현상이다.

프로를 넘보는 아마추어

뉴미디어는 모든 이에게 대등하다. 심지어 뉴미디어 적응력은 일반인이 예술가를 능가할 때가 많다. 속속 업그레이드되는 뉴미디어는 조형 도구가 아니라 디지털 정보의 저장─관리─

134 이원곤, 앞의 글, 108면.

통신을 위한 보편적 도구로 개발 보급되었다. 영상 대학원 졸업자가 순수 예술보다 IT 디자인으로 진출하거나, 서울시가 운영하는 기술 기반 창작 지원 센터 금천예술공장의 공모 사업 〈다빈치 아이디어〉의 공모 지원 자격이 전문가와 일반인 모두에게 열린 점을 보자.

영화를 닮은 미디어 아트가 전시장에 옮겨졌을 때 마주치는 이 익숙한 광경은 미술이 진화해서 영화로 월장하는, 그래서 미술로도 영화로도 취급되는 현실 속에서 자주 관찰된다. 동시대 미술의 최첨단 실험이 펼쳐지는 비엔날레 전시장은 미술을 다른 장르로 넘기기 전까지 키우는 인큐베이터 같기도 하다.

이 밖에 미디어 아트의 당면 과제는 많다. 2015 베니스 비엔날레 은사자상을 수상한 임흥순의 「위로공단」이 상영된 베니스 비엔날레 전시장의 열악한 관람 여건에 관해선 앞서 다뤘다. 60분이 넘는 영상물로 전시장을 채우는 미디어 아트 전시의 구성은 관람의 피로를 증가시키며, 걸핏하면 장비와 기기가 멈춰 텅 빈 화면을 투사하는 스크린도 미디어 전시장에서 친숙하게 확인되는 광경이다.[135]

통섭의 매개

영상 작업들은 이후에 다른 형태로 확장될 가능성을 가지고 있다. 구체적으로는 「되찾은 시간」에 등장하는 간판 그리는 분에

135 　반이정, 《〈그들만의 리그〉로 퇴행한 광주비엔날레》, 『시사인』, 제263호, 264호(2012).

관한 이야기로 시나리오 작업을 하고 있다. 그분의 이야기로
영화를 만들고 영화의 간판을 다시 그분께 그려 달라고 요청할
계획이다. 작품 안에 등장하는 인물들과 일종의 협업 방식을
통해 작업을 확장시켜 나가고자 하는데, 이번은 영화의 형식으로
진행되지만 이야기하는 방식에 따라 연극이 되기도 하고,
그림이나 사진이 될 수도 있다.
— 전소정[136]

다원 예술과 미디어 아트는 독립된 장르로 간주되지만, 대부분의
다원 예술에는 뉴미디어나 영상 장비가 사용된다. 디지털은 미술,
영상, 음악, 연극, 무용처럼 각기 다른 예술 장르가 융합하는
공통 플랫폼이다. 미디어 작가 정연두는 2009년 뉴욕의 퍼포먼스
비엔날레 〈퍼포마Performa〉에서 미술, 연극, 마술, 영화 등 복합
장르를 결합시킨 다원 예술 「시네매지션Cinemagician」을 무대에
올렸다. 2007년 국내 유일의 다원 예술 축제 〈페스티벌 봄Festival
Bo:m〉의 첫 행사(제1회 명칭은 〈스프링 웨이브Springwave〉)가
열렸다. 관 차원에서 다원 예술을 수용한 시점은
한국문화예술진흥원이 한국문화예술위원회로 전환되면서
소위원회 가운데 하나를 다원예술소위원회로 꾸린 2005년이다.
국립현대미술관도 신설될 서울관에 다원 예술을 수용할 공간을
마련한다는 보도 자료를 2011년 배포한 바 있다.

136 전소정, 〈예술과 일상의 경계: 일상의 전문가〉, 『아트스펙트럼 2012』(서울: 리움, 2012),
108면.

정연두의 「시네매지션」에서 협업한
마술사 이은결, 2009.

시장의 외면

> 컬렉터들은 전원을 꽂아야 하는 미디어 작품을 어렵게
> 생각합니다.
> — 에이미 카펠라조Amy Cappellazzo(크리스티 스페셜리스트)[137]

동시대 미술 현장을 주도하는 미디어 아트의 전면화와는 별개로
미술 시장에서 미디어 아트는 고전을 면치 못한다.

137 세라 손튼, 『걸작의 뒷모습』(서울: 세미콜론, 2011), 57면.

전성기는 짧다

뉴미디어를 새로운 창작 도구로 인식시키는 계기도 속출하고 있다. 2005년 비디오 공유 사이트로 개설된 유튜브Youtube는 지나간 영상의 재방송 사이트를 넘어 숨어 있던 아마추어가 데뷔하는 무대가 됐다. 한국인 아마추어 기타리스트 임정현이 파헬벨Johann Pachelbel의 「캐논」을 전기 기타로 연주한 〈캐논 록〉이 당시 유튜브에서 서비스된 모든 동영상 중 6번째로 높은 조회 수를 기록했고, 1만 7천여 개의 댓글이 달려 유튜브에서 2번째로 높게 기록된 2006년은 아마추어가 등용되는 서막에 불과했다. 유튜브의 인기와 발전 가능성을 인식한 구글은 2006년 16억 5천만 달러(원화 약 1조 6천500억)에 유튜브를 인수한다.

싸이월드 전성기의 시작이던 2004년, 같은 해 미국에선 하버드 대학생 마크 저커버그Mark Zuckerberg가 페이스북The Face Book이라는 소셜네트워크서비스(SNS)를 시작한다. 페이스북은 하버드 대학부터 시작해서 차츰 아이비리그 대학들까지 서비스를 확대했고 2006년부터 누구나 가입할 수 있었다. 페이스북의 전 세계적인 흥행으로 마크 저커버그는 2008년 포브스가 선정한 세계 억만장자 785위에 올랐다. 후발주자 페이스북은 싸이월드의 전성기를 5년으로 단축시켰다. 싸이월드는 트위터, 페이스북 등 외산 SNS에 밀렸는데 모바일로

전환된 플랫폼에 늦게 대처한 것이 가장 큰 패인으로 지목된다. 2012년 현재 싸이월드를 운영하는 SK텔레콤은 3분기 연속 적자를 기록하며 전직원 대상 희망 퇴직 공고를 올려 구조 조정에 들어갔다. 뉴미디어는 시대 감각에 뒤지면 흥망성쇠의 진폭이 크고 황금기도 불안정하다. 미디어 아트의 명운도 유사하다.

2004년 세계 최초 DMB 위성 〈한별〉 발사와 싸이월드의 호조에 고무된 SK텔레콤은 그해 다양한 회사 PR 광고를 방송에 내보낸다. 그 가운데 동요 「텔레비전」을 합창하는 아이들 중 유독 한 아이만 손바닥 크기의 TV 모니터 모양을 만드는 〈유치원〉 편이 있다. 손바닥 크기의 TV를 휴대 전화로 볼 수 있다던 당시의 광고는 오늘날 스마트폰의 예고였던 셈이다. 2004년 유행한 SK텔레콤 PR의 멘트는 이렇게 끝났다. 〈내일은 세상의 틀이 바뀔 거예요.〉

2005

쌈지길은 전통 공예 디자인 문화 상품을 두루 취급하는
상점 70여 개가 나선형 구조로 연결된 복합 문화
공간으로 사뭇 달라진 인사동의 랜드 마크가 됐다.

학계와 환경 단체가 생태 복원을 등한시한 청계천 복원을 콘크리트
인공 호수라 비난한 것처럼, 복원된 청계천은 대한민국이 토건
국가임을 숨기는 극사실적인 저지 기계인 셈이다.

극사실주의를 넘어

메타 회화까지

황우석 교수의 명성이 원본(줄기세포)이 아닌 시뮬라크르(날조된 자료)에 의존했음이 드러났다.

2005년 강림한 시뮬라크르 사건들

포토리얼리즘(극사실주의) 회화는 시뮬라크르다. 왜냐하면
포토리얼리즘 회화는 실재를 복제한 사진을 다시 복제했기
때문이다.

— 프레드릭 제임슨Fredric Jameson[138]

시뮬라시옹 이론가 장 보드리야르의 사진전 「존재하지 않는
세계 0」(대림미술관, 2005)가 국내에 개최된다. 원본 없는 복제본
또는 모사된 이미지인 시뮬라크르가 현실을 대체한다는 그의
이론은 극사실성(하이퍼리얼리티)이 지배하는 동시대를 설명할
때 번번이 소환되었다. 실재와 환영의 경계가 모호해진 세상에서
모사된 이미지가 현실에 미치는 영향력은 컸다.

보드리야르의 사진전이 열린 2005년은 공교롭게 한국에선
모사된 이미지가 현실을 압도하는 극사실적인 사건들이 연달아
보도된 해였다. 내외신은 한국의 성형 수술 열풍을 보도한다.
영국 BBC는 〈얼짱〉 열풍으로 한국 20대 여성 절반가량이 성형
수술을 받는다는 믿기 어려운 기사를 내보냈고, 「월스트리트

138 Jameson, F. *Postmodernism, or, the cultural logic of late capitalism*(New York: Verso, 1991), p. 30.

저널」은 한류 열풍에 힘입어 아시아인들이 서울로 성형 수술 여행을 떠난다고 보도한다. 다국적 기업 유니레버가 아시아 11개국 여성을 대상으로 성형 수술 선호도를 묻는 여론 조사에 한국 여성이 53퍼센트의 응답률을 보여 1위를 차지하기도 했다. 성형 수술의 부작용을 다룬 「추적 60분」은 시사 고발 프로그램으로는 17.6퍼센트라는 경이로운 시청률을 기록하며 한국 사회의 성형 과열을 반영했다. 공정거래위원회의 2013년 조사에서 인구 1천 명당 13.5명이 성형 수술을 받은 한국이 세계에서 성형 수술을 가장 많이 하는 나라로 밝혀지기도 했다. 성형외과의 비포, 애프터 비교 광고는 원본과는 전혀 상이한 복제본의 극사실성에 환영하는 시대상을 반영한다.

2005년 10월 1일 3천900억이 투입되어 2년간의 공사를 마친 복원된 청계천이 개통됐다. 보드리야르가 시뮬라크르의 상징적인 예로 디즈니랜드를 지목한 것처럼, 청계천도 같은 해석이 적용될 수 있다. 그는 디즈니랜드를 미국의 유치한 수준을 반영하되 그 사실을 숨기는 저지 기계인 시뮬라크르로 봤다. 학계와 환경 단체가 생태 복원을 등한시한 청계천 복원을 콘크리트 인공 호수라 비난한 것처럼, 복원된 청계천은 대한민국이 토건 국가임을 숨기는 극사실적인 저지 기계로 볼 수 있다.

2005년 연말 황우석 서울대 교수의 복제 줄기 세포가 애당초 존재하지도 않았고 복제 줄기 세포의 증거로 인용된 『사이언스Science』의 논문이 조작되었음이 폭로된다. 황 교수의 명성이 원본(줄기세포)이 아닌 시뮬라크르(날조된 자료)에 의존했음이 드러났다.

인사동 구조 조정

미술계의 지각 변동 조짐은 2005년 전후로 나타났다. 화랑 밀집 지구 인사동이 〈전통 문화의 거리〉라는 명분을 내걸고 상업지구화되던 때다. 2004년 12월 개관한 쌈지길은 전통 공예 디자인 문화 상품을 두루 취급하는 상점 70여 개가 나선형 구조로 연결된 복합 문화 공간으로, 사뭇 달라진 인사동의 랜드 마크가 됐다. 급등한 임대료 부담을 못 이겨 인사동을 떠나는 갤러리들이 속출했다. 보드리야르식으로 해석하면, 〈전통 문화의 거리〉로 거듭난 인사동은 싸구려 전통 민속 상품 가게들이 들어선 인사동의 민낯을 가리는 저지 기계였던 셈이다.

　　2007년 정점을 찍은 미술 시장의 과열은 2005년 시작됐다. 근대 화가 이중섭과 박수근의 작품 2천834점이 위작 판정을 받은 대형 사건은 2005년 2월 이중섭의 차남이 〈유품으로 물려받은 작품〉이라며 서울옥션에 내놓은 미공개 작품 8점에서 시작됐다. 긴 법정 공방 끝에 2013년 안목 감정, 과학 감정, 자료 감정을 마친 재판부는 〈이중섭-박수근이 아닌 제3자가 그린 위작으로 보는 것이 타당하다〉는 결론을 냈다. 이 역대 최대 위작 사건은 미술 시장 과열의 한 조짐이었다. 사건에 연루된 서울옥션의 대표는 사임했지만, 전직 서울옥션 대표 김순응은 그해 말 신생

K옥션을 설립해 첫 경매에서 낙찰률 74퍼센트를 기록했고
박수근의 「나무와 사람들」(1965)이 낙찰액 7억 1천만 원에 팔려
근현대 미술품 경매 사상 최고가를 갈아치웠다.

이런 호조는 근대 화가를 넘어 젊은 작가군까지 확대됐다.
2005년 2월 천안의 사업가 김창일이 운영하는 아라리오갤러리는
젊은 작가 8명(구동희, 권오상, 박세진, 백현진, 이동욱, 이형구,
전준호, 정수진)에게 1인당 연간 5천만 원 지원을 약속하는
파격적인 전속 작가제를 발표한다. 아라리오의 유례 없는 지원
약속에 기존 화랑에 소속된 작가들까지 들썩인다는 소문이
돌았고, 화랑의 유통 구조를 깬다는 비판이 일었다. 그렇지만
아라리오갤러리는 지방 도시에 한정되지 않는 새로운 강자로
부상한다. 파격적인 작가 지원으로 이목을 끈 아라리오갤러리는
그해 22억 원에 매입한 데이미언 허스트의 「채리티Charity」
에디션(2002~2003) 3점 중 첫 작품을 천안 아라리오갤러리 앞
조각 광장에 세운다.

미술 시장과 동반 상승한 극사실주의

2000년대 중반을 넘긴 현재 한국 화단에서는 관객의 눈을 속일
만큼 사실적인 그림들이 각광을 받고 있다. 물론 그것이 소위
미술 시장의 유통 구조 속에서 그러한 작품들이 각광을 받고
있다고는 히지민, 올해(2006) 초를 시작으로 마치 약속이라도
한 듯이 많은 전시들이 소위 〈극사실〉 내지는 〈사진〉과의 관계를
조망하면서 여기저기서 두각을 나타내고 있다.
— 황정인(당시 사비나미술관 큐레이터)[139]

최근 대형 미술 전시나 국내외 미술 시장의 동향으로 볼 때, 구상
회화 중에서도 정물, 인물 등 복고적인 소재를 치밀한 사실성을
바탕으로 표현한 소위 극사실 계열의 회화에 대한 관심이
더욱 가열되고 있음을 보여 주고 있다. 미술 시장과 언론을
통해 대중적 인지도를 높이고 있는 형상 회화에 대해 그것이
상업적으로 조장된 일시적 붐이라는 혐의에도 불구하고, 하나의
현상으로 떠오르고 있는 한 담론화될 필요가 있다는 판단하에
사실적 회화에 덧씌워진 거품을 걷어 내고 잔잔한 수면에 비친

139 황정인, 『여섯 개 방의 진실』(서울: 사비나미술관, 2006).

현실적 모습을 점검함으로써 그 내면적 의미에 접근해 보고자
한다.
— 임근혜(당시 서울시립미술관 큐레이터)[140]

미술 시장이 과열되자 극사실주의 회화의 수요도 동반 상승한다.
극사실주의 그림으로 들어찬 부스는 아트 페어에서 목격되는
가장 익숙한 풍경이다. 전상옥, 김성진, 허유진 등 극사실주의
2세대 작가를 내세운 「사진과 회화 사이」 전(선컨템포러리갤러리,
2006)을 비롯해서 극사실주의 화풍만 모은 그룹전들이 봇물을
이뤘다. 여름 방학 시즌 〈실재보다 더 실재 같은 작품들을
전시〉한 「여섯 개 방의 진실」 전(사비나미술관, 2006)은 고영훈,
김종학, 김홍주, 이종구 같은 1세대 극사실주의 작가, 윤병락,
이지송 같은 2세대 극사실주의 작가, 정명국, 한수정 같은 재현
실험에 초점을 맞춘 작가를 두루 포함했지만, 단연 극사실주의
미술에 방점을 둔 기획이었다. 이 무렵 극사실주의 미술은
상업 화랑을 넘어 전시장들 사이에서 인기 있는 기획안으로
통했다. 극사실주의의 1세대와 2세대를 포괄적으로 소개한
「Illusion / Disillusion 그.리.다.」 전(서울시립미술관, 2006)처럼
극사실주의의 유행은 국공립 기관에도 반영되었다. 이런
흐름은 비수도권으로 확산된다. 성남아트센터는 한국 미술
평론가협회와 「또 하나의 일상: 극사실 회화의 어제와 오늘」
전(2009)을 공동 기획했고, 김해 문화의전당 윤슬미술관은

140 임근혜, 『그.리.다 – Illusion/Disillusion』(서울: 서울시립미술관, 2006).

「극사실 회화Hyper Realism: 한국 현대 미술의 흐름 II」
전(2009)을 연다. 미술 시장에 진입할 기회가 낮은 미대생과
20대 작가를 위해 〈아시아 지역 최초의 미술 견본시〉를 표방하며
2008년 출범한 아시아프ASYAAF에는 접수되는 응모작 중 다수가
극사실주의 성향이었다.

2005년 극사실주의 호황으로 1세대 극사실주의자 화가
김창열은 중국 국가 박물관에 한국인 최초로 초청되어 개인전을
연다. 김홍주는 개인전 「이미지의 안과 밖」(로댕갤러리,
2005)에서 1970~1980년대 제작한 눈속임 회화부터 그의 메타
회화의 여정을 보여 줬다.

국립현대미술관이 2005년 올해의 작가로 선정한 이종구는
몇 안 되는 극사실주의 계열 민중 미술가다. 이종구는 2007년
청와대의 요청으로 퇴임을 한 해 앞둔 노무현 대통령의 초상화를
그린다. 노 대통령은 동양화가 김호석과 서양화과 이종구에게
자신의 초상화를 의뢰한다. 두 작가가 그린 초상화는 퇴임
후 청와대와 봉하마을에 걸릴 예정이었다. 참여 정부 마지막
국무회의가 열린 2008년 2월 청와대 세종실 전실에서 처음
공개된 노무현 대통령의 공식 초상화가 이종구의 그림이다.
청와대에서 보내 준 대통령의 사진을 충실하게 따르되, 사진과
달리 넥타이를 빨갛게 칠하고 머리 뒤로 어렴풋한 후광을
첨가했다. 작가는 〈눈과 눈빛을 표현하는 게 너무 어려워〉
완성까지 2개월 이상 걸렸다고 말한다. 이종구가 참조한 사진이
2009년 노 대통령 장례식의 영정 사진으로도 쓰였다.

이종구, 「노무현 대통령」, 2008,
65×53cm, 캔버스에 유채.

이종구, 「연혁-아버지」, 1984,
85×110cm, 부대 종이에 아크릴.

1978년 극사실주의 1세대

당시 대학 시절 스승님들과 미술 서적을 통해 하이퍼리얼리즘을
알고 있었지만 나의 작업과는 관계가 없습니다.
— 김강용

미국 극사실주의와 내 작품의 극사실 경향은 큰 차이가 있다고
생각합니다. (중략) 미국 극사실주의의 정보가 나에게 새로운
용기를 주고 사실적 표현 욕구를 자극시키는 촉매제가 된 것은
사실입니다.
— 김종학

정밀하게 묘사한다고 해서 하이퍼리얼리즘이라고 생각하지
않았습니다. 미국의 정보는 알고 있었지만 미국 작가들의 작품
내용에 매력을 느끼지는 못했습니다.
— 김창영

우리의 극사실 회화를 기법적 측면에서 볼 것이 아니라, 이를
형상 충동 내지는 구상 충동의 시대적 표출과 표명으로 격상시켜
다룰 필요가 있다고 주장합니다. 그렇게 함으로써 형상 충동이
그동안 어떻게 부침해 왔는가 하는 의문을 재조명해 볼 수 있을

뿐만 아니라 차제에 극사실 회화를 우리 근대 미술사의 신형상의
위치로 자리매김하는 계기가 될 것으로 생각한다.
— 김복영

2001년 호암갤러리의 첫 기획전 「사실과 환영: 극사실 회화의
세계」는 미국 극사실주의 회화를 국내에 처음 소개한 전시로,
미국 극사실주의 작업 20점과 더불어 한국 극사실주의 1세대의
작업 36점이 포함됐다. 극사실주의 1세대에 대한 재평가가
이렇듯 늦은 데에는 단색화와 민중 미술의 양강 구도에서 빛을
보지 못한 과거사가 한 이유일 것이다. 「사실과 환영」의 좌담에
참여한 극사실주의 1세대 작가들은 서구의 영향을 부인했고,
전시 서문을 쓴 비평가 김복영은 한국 극사실주의를 서구와
무관한 〈신형상〉이라는 독자적인 움직임이라 주장한다.
 과연 그럴까? 서구 극사실주의 미술의 태동에 소비사회와
도시화의 출현이 원인인 점에서, 본격적인 소비사회가 열리기
전에 등장한 한국 극사실주의 작업은 과연 서구의 작업과
다른 면이 있다. 김창영의 균일한 모래사장, 지석철의 소파
표면, 서정찬의 갈아엎은 논바닥은 추상화처럼 균질한 표면을
띤다. 김강용의 쌓아 올린 벽돌은 형식주의 미학의 단위인
그리드grid를 실제 사물로 번안한 것 같다. 극사실주의 회화가
국전 서양화 분야에서 1979년까지 〈비구상 부문〉으로 분류된
사정도 반복적인 패턴과 균질한 화면을 띤 극사실주의 1세대
작업이 추상화와 대등하다고 봤기 때문일 것이다. 미술사가
송미숙은 한국 극사실주의 1세대의 작업이 추상 미술에

반발해서 나왔음에도, 반복적인 구성과 균질한 화면에선 오히려 미니멀리즘을 닮았다고 꼬집은 바 있다. 극사실주의 1세대의 출현은 당시 한국화단의 주류인 단색화를 서구식 극사실주의 방법론으로 재현한 걸로 추정해 볼 만하다.

한국 극사실주의 미술의 시원은 대한민국 미술 전람회에서 대통령상을 수상한 김형근의 「과녁」(1970)과 손수광, 배동환 등이 특선을 수상한 1970년 초중반께로 본다. 극사실주의 화가 고영훈이 극사실주의 작업을 시도한 때는 1974년 전후다. 그렇지만 극사실주의가 하나의 흐름을 형성한 건 1978년으로 보는 게 타당하다. 그해 「동아일보」의 〈동아미술제〉와 「중앙일보」의 〈중앙미술대전〉이 창설되어 민전 시대가 열렸고, 〈새로운 형상성의 추구〉라는 표제를 내건 〈동아미술제〉의 제1회 공모전에서 극사실주의자 변종곤의 「1978년 1월 28일」이 대상을 수상하고, 중앙미술대전의 제1회 공모전에서 극사실주의자 지석철의 「반작용」, 이호철의 「차창」, 이석주의 「벽」 그리고 조상현이 특선을 받는다. 중앙미술대전은 1980년 대상에 김창영의 「발자국 806」, 1981년 대상에 강덕성의 「3개의 빈 드럼 통」을 선정했고, 장려상도 극사실주의 작품에게 돌렸다. 극사실주의를 지향한 홍익대 미대 졸업 동기 8명(주태석, 지석철, 조덕호, 서정찬, 송윤희, 김강용 등)이 모인 〈사실과 현실〉도 1978년 결성되었고 「형상 78」, 「전후 세대의 사실 회화」 같은 극사실주의 전시도 같은 해 열린다. 1981년 홍익대 미대 출신(고영훈, 이석주, 이승하, 조상현 등)으로 결성된 〈시각의 메시지〉도 극사실주의 계열 동인이다.

고영훈, 「돌」, 1985, 142×98cm,
종이에 유채.

지석철, 「반작용」, 1980,
145.5×97cm, 종이에 유채.

HD 화면과 극사실주의 2세대

정물화는 사람들이 무엇을 보고 싶어 하며, 무엇을 볼 만하다고
여기는지 질문을 던진다. 정물화란 관심사에 대한 심오한
기록이다.
— 리처드 레퍼트Richard Leppert(문화 연구가)[141]

완벽한 회화는 자연을 비추는 거울과 같다.
— 사뮈엘 반 호흐스트라텐Samuel van Hoogstraten(17세기 네덜란드
정물화가)[142]

한국 극사실주의 2세대의 흐름은 2005년 전후로 출현한다.
소비사회로 진입한 시대에 성장기를 보내고, 사진기를 손쉽게
소유하고, 현실을 대체하는 모사된 이미지에 친숙하게 성장한
세대가 2세대다. 극사실주의 2세대의 간판스타로 떠오른 안성하,
이지송, 지요상 등이 포함된 「HD Generation」 전(크세쥬,
2005)은 전시 제목에 고화질을 뜻하는 HD를 포함시켜서
1세대와 2세대를 가르는 중요한 변별점을 시사한다. 이지송은
2005년 제27회 중앙미술대전에서 극사실주의 회화로 대상을

141 Richard Leppert, *Art and the committed eye*(Boulder: Westview Press, 1996), p. 43.
142 Ibid, p. 19.

받기도 한다.

극사실주의 2세대는 미술을 무거운 개념에 예속시키지 않고, 관음 욕구와 소유 욕구를 충족시킬 화려한 표면 가치에 주력하는 경향을 보였다. 2세대의 작품 경향은 대중의 관심사를 기록한 17세기 네덜란드 정물화의 가치와 겹친다. 세속 가치의 무의미함을 경고하는 바니타스의 교훈을 담았다곤 해도 17세기 정물화는 레몬 껍질의 재질감, 식기의 반질반질한 표면, 금, 은, 지폐 그리고 다양한 음식물처럼 소유 욕구와 표면의 아름다움을 연상시키는 즉물적인 회화다. 롤랑 바르트Roland Barthes가 17세기 정물화를 〈상품의 제국〉이라 묘사한 것도 그 때문일 것이다.[143]

고해상도 화질에 둘러싸여 성장한 극사실주의 2세대는 유리 용기와 사탕(안성하), 사과(윤병락), 와인 잔(유용상), 붓(이정웅)처럼 평범한 사물을 물신화시키는 능력을 지녔고, 그 점에서 17세기 정물화와 연결된다. 고흐Vincent van Gogh, 달리Salvador Dali, 메릴린 먼로, 링컨 같은 세계 유명 인사를 초대형 초상화로 옮기는 강형구나 이상봉, 노주현, 정우성, 이정재 같은 국내 유명인 얼굴을 초대형으로 재현하는 강강훈은 관심사의 기록에 극사실주의 회화가 최적화되는 방식을 극적으로 보여 준다.

17세기 네덜란드 트롱프뢰유 화가이자 이론가 사뮈엘 반 호흐스트라텐Samuel van Hoogstraten은 극사실적인 묘사력을 거울에 빗댄다. 17세기 정물화와 현대 극사실주의 회화는 거울 대신 광학의 도움으로 정교한 재현을 획득한다. 철학자 프랜시스

143 Ibid, p. 42.

베이컨Francis Bacon은 예술이 새로운 지식을 찾는 수단으로
테크놀로지에 의존한 사실에 주목했다. 물리학자 로버트
후크Robert Hooke는 1694년 영국 왕립학회에 보낸 보고서에서
드로잉을 보조하는 장비로 카메라 옵스큐라를 소개한다. 정교한
밑그림 작업을 돕는 17세기 카메라 옵스큐라는 현대에 와서 빔
프로젝터로 대체되었다.

윤병락, 「Autumn's Fragrance」,
2017, 120×236cm, 한지에 유채.

유용상, 「A Paper Cup -
INSTANT LOVE」, 2009,
72.7×91cm, 캔버스에 유채.

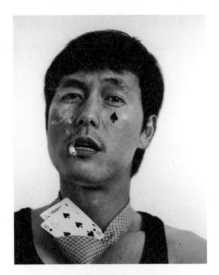

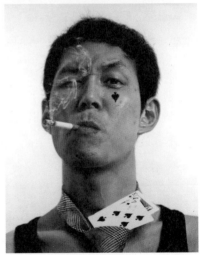

강강훈, 「Modern Boy-Unuseful Weapon」, 2009, 각 162 × 130cm, 캔버스에 유채.

극사실주의를 초월한 meta 회화술

김홍주

그림을 그리는 것이란 일종의 자체 모순이에요. 사실이 아닌데
자꾸만 어떤 대상을 묘사하는 것이잖아요.
— 김홍주[144]

사람들은 무슨 뜻이냐고 물어보는데, 저는 오히려 의미를
없애려고 하는 것입니다.
— 김홍주[145]

나의 작품에서 개념을 읽어 내는 것은 무의미하다. 단지 보면서
감각하는 것, 그거면 된다.
— 김홍주[146]

눈속임 작업 때문에 극사실주의 전시회에 단골로 초대된
김홍주는 〈회화에 관한 회화〉, 〈재현의 문제를 다루는 회화〉로

144 김홍주, 『김홍주 전: 시공간 빗장풀기』(아르코미술관, 2009), 176면.

145 앞의 책, 179면.

146 앞의 책, 106면.

알려진 메타 회화로 분류하는 게 맞다. 극사실주의 회화와 메타 회화는 공통점이 있다. 둘 다 허구로써의 회화의 숙명을 넘어서려 했고, 그 결과 실재에 근접하는 정밀 묘사에 주력했고, 실재와 환영을 한 화면에 혼용시킨 점에서 공통된다.

2014년 신사동 K옥션 전시장에서 열린 전두환 전 대통령의 미납 추징금 환수를 위한 압류 미술품 마지막 경매에 나온 김홍주의 「무제」(1979)는 진짜 창문틀의 유리창 부위에 남성 상반신을 그려 넣어 창문 밖을 내다보는 남성을 묘사한 작품이다. 환영(남성 그림)과 실재(창문틀)가 한 화면에 공존한다. 환영과 실재의 공존은 김홍주가 1970년대 중반부터 1980년대 초반까지 이어 간 실험이었다. 1978년 〈한국미술대상전〉에서 최우수 프론티어상을 수상한 그의 「무제(문)」(1978)도 낡은 문틀의 유리창 부위에 그림을 그려 넣어, 실재와 환영을 혼재시킨 눈속임 회화, 트롱프뢰유다. 극사실주의 1세대 작가들과 나란히 분류되고, 극사실주의 전시회마다 자주 초대되는 김홍주여도 그의 본질은 재현의 방법과 회화의 본질을 자문하는 메타 화가다. 거울 테, 백미러, 창문틀 등 실물을 가져와 테두리는 두고 거울과 유리가 들어갈 자리에 그림을 채운 작품 여러 점을 남겼다. 실재와 환영을 공존시키는 미학은 다시점을 한 화면 위에 구현한 그림, 글과 그림을 혼재시킨 초서체를 닮은 배설물 그림, 논두렁과 밭고랑에서 사람 얼굴이 떠올라 여백과 재현의 경계를 파괴한 그림 등으로 무한히 진화한다. 실재와 환영의 혼재는 극사실주의 계열에서도 곧잘 관찰된다. 캔버스에 진짜 모래를 재료로 사용한

김홍주, 「무제(아기와 엄마)」, 1978,
각 146×64cm, 패널에 유채.

김홍주, 「무제」(앞), 1970년대
중반, 26.5×20×11cm, 거울 테
패널에 유채.

김홍주, 「무제(창밖을 바라보는 자화상)」,
1979, 80×55cm, 패널에 유채.

김홍주, 「무제」, 1997, 230×220cm,
캔버스에 혼합 재료.

김홍주_1970년대부터 지금까지 김홍주를 둘러싼 가장
일반적인 오해는 그를 극사실주의로 규정하는 꼬리표다.
고도의 눈속임 회화를 시작으로 그의 전작은 회화 재현에 관한
자의식의 투영이었다. 그는 회화에 관해 사유하는 메타 화가다.

김강용의 벽돌 그림과 김창영의 모래 그림, 사과를 담은 궤짝의
사실성을 위해 변형 캔버스를 짠 윤병락의 사과 그림, 쌀 포대를
캔버스로 전용한 이종구의 농촌 그림 등은 주제의 사실성을 보다
극대화시킨다.

비평가 클레멘트 그린버그Clement Greenberg는 형상과
이야기(문학)를 제거한 추상 미술이야말로 미술의
자율성과 순수성을 지킨다고 믿었다. 김홍주의 메타 회화는
이야기(문학)를 담지 않고도 형상 회화만의 자율성을 〈재현의
놀이〉라는 장치로 획득한 경우다. 의미 해석보다 재현 놀이에,
이성적 판독보다 감각적인 체험에 무게 중심을 이동시켰다.
한 화면에서 여러 이미지들이 발견되는 김홍주의 작품은 단
하나의 의미에 예속되지 않는다. 김홍주의 작업 제목이 하나같이
「무제」로 통일된 건, 회화를 의미의 감옥에 가두지 않고 재현의
놀이로 확장시키려는 의도일 것이다.

이광호

눈앞의 그림이 환영이라는 걸 발견한 사람들이 그림에 머무르던
시선을 거둬서 자신에게로 돌릴 수 있다면 하는 바람이
환영으로써의 그림에 관한 작업을 자꾸 부추기는 것 같아.
— 이광호[147]

147 류용문, 이광호, 김형관, 『회화술』(서울: 덕원갤러리, 1998).

극사실주의 전시회에 초대되는 또 다른 작가 이광호의 초창기
활동은 메타 회화에 집중되어 있다. 이광호는 류용문, 김형관과
함께 1997년부터 덕원갤러리에서 열린 3년 연속 3인전 「Inter-
view」(1997), 「회화술」(1998), 「그리기/그림」(1999)에서
사람들은 그림을 〈어떻게〉 보는가? 작가는 대상을 〈어떻게〉
보는가? 처럼 〈시선〉의 문제를 다뤘다. 「동물원」(1996),
「동물원과 나」(1997) 그리고 「침묵의 세계」(1998)도 화가의
시선을 다룬 그의 초기 대표작이다. 「동물원」과 「동물원과 나」는
작가의 내면을 고백하기 위해 그림에 등장하는 여러 사람들의
시선이 사용된다. 가령 「동물원」에서 좌측 하단에 흰색 반팔 티를
입은 여성에 시선을 보내는 건 그림 바깥에 있는 화가 이광호다.
그는 당시 이 여성을 짝사랑하고 있었다. 화면 바깥에 있는 그를
우측 상단의 카메라를 든 사람이 그의 속내를 몰래 촬영한다.
한편 「동물원과 나」는 「동물원」 뒤에서 캔버스에 구멍을 내고
뭔가를 바라보는 자신을 그린 그림이다. 이야기인 즉 캔버스 뒤에
숨어서 짝사랑하는 여자를 훔쳐보는 자기를 스스로 검열하는
모습이라고 한다.

　　두 개의 거울이 등장하는 「침묵의 세계」는 더 복잡하다. 일견
거울 밖의 남자와 거울 속의 여자가 악수하는 초현실적인 구성
같지만 거울 반사의 착시를 이용한 현실의 재현이다. 작가의 뒤로
네모진 긴 거울을 세운다. 마주 앉은 화가와 모델이 악수한다.
이 모습이 뒤에 세운 거울에 비치고, 그 장면이 작가의 왼손에 든
손거울에 반사된다. 결과적으로 이광호가 왼손에 든 손거울에
비친 모습을 옮기면 이런 초현실적인 그림이 탄생한다.

여성의 무릎에 올린 책 제목이 똑바로 보이는 건 거울에
두 번 반사되었기 때문이고, 멀리 문에 붙은 포스터 글자가
거꾸로 보이는 건 손거울에만 반사되었기 때문이다. 「침묵의
세계」는 작업하는 자신을 그린 점에서 〈화가의 작업실〉 도상을
연상시킴과 동시에, 시선에 관한 작가의 복잡한 사유를
알레고리한다.

이광호, 「동물원」, 1996, 130 × 130cm, 캔버스에
아크릴.

이광호, 「침묵의 세계」, 1998,
130×97cm, 캔버스에 유채.

이광호_암도하는 극사실주의 화면에 이르기 훨씬
전, 이광호는 대학원 수료생 신분이던 1990년대 말
선후배 류용문, 김형관과 3년 연속으로 3인 전을
이어 갔다. 그 기획전들은 〈바라보기〉와 〈그리기〉의
관계를 고민하는 청년 작가 셋의 자문자답이었다.

메타 회화를 초월한meta 재현 놀이

메타 회화의 다양한 재현 놀이는 시각 예술의 재현을 고민해 본 다른 작가들에게도 폭넓게 나타나는 현상이다. 유현미는 평면 입체 미디어를 전천후로 오가며 재현 놀이를 실험한다. 그녀의 재현 놀이는 역발상이다. 실재를 환영으로 옮기는 시각 예술의 공정을 뒤집는다. 재현 대상인 사람과 사물을 불완전한 환영처럼 연출한다. 실제 사람과 사물 위에 가짜 그림자와 명암을 안료로 그려 넣는다. 3차원 대상을 2차원 평면에 옮기는 게 회화의 공정이라면, 유현미는 3차원 대상에 그림자와 명암을 그려 넣어 2차원 평면처럼 만든다. 유현미의 재현 놀이는 시각 예술 재현의 불완전성에 대한 고백과 같다.

김동유의 대표작 「더블」은 무수한 격자무늬로 구성된 그림이다. 격자무늬란 추상 미술의 최소 단위인 그리드를 뜻하므로, 추상의 단위들이 모여 형상을 떠오르게 하는 작품이다. 그런데 김동유 그림을 구성하는 최소 단위인 격자무늬 안에는 또 다른 형상이 숨어 있다. 그림 한 점에 두 개의 형상이 포개져 있는 김동유의 「더블」은 화면 하나에 형상 하나를 배정하는 재현의 일반 논리를 배신하는 재현 놀이다.

유승호의 문자 그림은 깨알 같은 문자가 쌓여 형상을 재현한다. 그런 방법론은 신인상주의의 점묘법을 닮았다.

「으-씨」(2002~2003)는 드 쿠닝Willem de Kooning의 「여인 I Woman I」(1950~1952)을 모방한 그림인데, 이죽거리는 듯한 인물 표정에서 〈으-씨〉라는 제목을 가져왔고, 그림은 〈으〉와 〈씨〉라는 두 음절을 깨알같이 그려 넣어 완성했다. 유승호의 그림 안에 분산된 단어들은 의미를 지니지 않는다. 유승호의 문자 그림은 단어의 의미에 발목이 잡히지 않고, 단어의 음절을 재현 놀이의 수단으로 쓴다. 의성어의 음절을 모아 전통 산수화를 완성시킨 유승호의 〈텍스트 미학〉은 의미 중심주의를 따돌리고 시각 재현의 유희에 집중한다.

한수정은 제1회 「미디어_시티 서울 2000」의 〈지하철 프로젝트〉에 참여하여 사당역, 충정로역, 잠실역 내부에 「그림자로 보기」라는 작업을 설치했다. 문과 문고리의 윤곽을 검정색 시트로 붙여서 지하철 환승구의 빈 벽에 문과 문고리가 붙은 것같은 환영을 만들었다. 이 일시적인 설치물을 본 사당역 역무원은 작가에게 〈승객들이 진짜 문인 줄 오해하면 어떻게 하느냐?〉고 묻기도 했다. M.C. 에셔M.C. Escher를 좋아한 한수정에게 최소한의 정보로 최대한의 눈속임 효과를 내는 게 관건이었다. 그녀의 재현 놀이는 〈어떤 사물을 파악하는 데에 그 대상 전체의 정보가 필요한 게 아니라, 대상을 특징짓는 어떤 부분〉을 발견하는 것이다.

이순주의 개인전 「홈」(사루비아 다방, 2004)은 레오나르도 다빈치Leonardo da Vinci의 『회화론A Treatise on Painting』의 한 대목을 떠올린다. 전시장 벽의 홈집과 얼룩에서 다양한 형상들을 찾아낸 이순주의 〈발견된 벽화〉는 〈벽에 난 얼룩과 구름이나 진흙을

관찰하면 그 안에서 전투 장면, 동물, 사람, 풍경 따위의 형태가 떠오를 것〉이라고 충고한 『회화론』을 떠올리기에 충분하다. 사진 기록으로만 남는 이순주의 숨은 그림은 전시장 벽에 스며들어 시간이 경과하면 사라진다. 이순주의 재현 놀이가 지닌 한시성은 회화가 실재가 아닌 환영일 뿐임을 환기시킨다.

한수정, 「그림자로 보기」, 1996, 가변 크기,
벽 위에 검정색 컬러 시트.

유현미, 「그림이 된 남자」, 2009,
180×249cm, C 프린트.

김동유, 「더블」, 1998, 120×240cm,
캔버스에 아크릴.

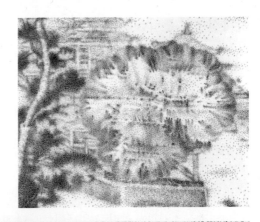

유승호, 「뇌출혈 Natural」(상세),
2007~2009, 200 × 182.5cm,
종이에 먹.

유승호, 「으-씨」, 2002~2003,
160 × 122cm, 종이에 잉크.

유승호, 「으-씨」(상세).

극사실주의 후일담

청계천, 토건 극사실주의

인공 호수 시뮬라크르는 일견 성공적이었다. 청계천 복원 첫날 58만 인파가 청계천에 몰려 그 일대에선 휴대 전화가 30분간 먹통이 됐다. 개통 후 58일간 방문객이 1천만을 돌파하며 명승지로 자리 잡는 듯했다. 생태 하천을 표방한 청계천이 하천수가 아닌 한강물과 지하수를 전기로 끌어다 쓰는 인공 호수였음에도, 도심을 흐르는 하천에 경탄한 유권자는 이명박 서울시장을 지지해 그를 대통령의 자리에 오르게 했다. 그가 대통령에 당선된 2008년 이후 청계천 방문객은 급감했고 유지 비용은 급증했다. 역사성의 부재와 생태 및 유지비 문제를 해결하려고 서울시는 2014~2050년까지 청계천을 장기적으로 재복원하는 〈청계천 2050 마스터플랜〉을 2013년 발표해야 했다.

황우석, 과학 극사실주의

서울대 조사위원회는 NT-1이 체세포 핵 이식이 아닌 단성 생식으로 만들어진 배아 줄기 세포일 가능성이 크다는 과학적

결론을 내렸고, 2014년 대법원은 황우석 박사가 줄기 세포 논문 조작 사실을 숨기고 연구비를 횡령한 혐의에 대해 유죄 확정 판결을 내린다. 『파시즘The Anatomy of Fascism』의 저자 로버트 팩스턴Robert Paxton은 파시즘이 이성적인 합의가 아닌, 충직한 사람들의 의심 없는 열정에서 시작된다고 해석한다.[148]

148 로버트 O. 팩스턴, 『파시즘』, 손명희, 최희영 옮김(서울: 교양인, 2005), 57면.

설화에서 오락 산업까지: 환영주의 우군의 긴 계보

> 회화는 현장에 없는 사람을 눈앞으로 데려오고, 급기야 죽은
> 사람까지 산 사람처럼 만드는 신적 능력divine force을 지녔다.[149]

눈속임 그림을 숭상하는 설화는 동서에 함께 전해진다.
『삼국사기』는 신라 사람 솔거가 황룡사 벽에 그린 노송 그림으로
날아든 새의 이야기를 전하고, 로마 저술가 플리니우스Plinius의
『박물지Natural History』는 새를 속인 제욱시스와 사람을 속인
파라시오스 사이의 눈속임 그림 경쟁을 이야기한다. 이 두 설화는
필시 지어낸 이야기일 테지만, 동서양 모두 회화의 완성도의
기준을 정교한 재현에 두고 있음을 보여 준다.

　눈속임 기술을 향한 고대의 열광은 현대까지 이어진다.
다양한 착시 효과를 모아 놓은 트릭 아이 뮤지엄은 단체
여행객의 관광 명소로 자리 잡았고 존 레넌, 메릴린 먼로, 톰
크루즈 같은 유명 인사를 등신대의 밀랍 인형으로 만들어
전시하는 그레뱅 뮤지엄은 파리 본점 외에 몬트리올, 프라하에
이어 서울에도 분점을 내고 싸이, 지드래곤, 김연아 같은 국내
스타의 밀랍 인형으로 관람객을 모을 만큼 인기다.

149　레온 바티스타 알베르티, 『알베르티의 회화론』, 노성두 옮김(사계절, 2002).

초대형 극사실주의 작품은 여론과 언론의 카메라 세례를 독차지하기 때문에 홍보 효과 면에서도 선호되는 형편이다. 2001년 베니스 비엔날레 아르세날레관에 세워진 론 뮤엑Ron Mueck의 5미터 높이의 「무제(소년)Untitled(Boy)」(1999)은 반복적으로 언론에 인용되어 흡사 그해 비엔날레의 대표작처럼 각인되었다. 무라카미 다카시가 개인전 「무라카미-자아」(카타르 뮤지엄, 2012)에 자신을 극사실적으로 표현한 6미터 높이의 풍선 〈Welcome to Murakami-Ego〉을 세우고, 일본 개인전 「무라카미 다카시: 500 나한도(羅漢図)」(모리 미술관, 2015~2016)에 다시 자신을 극사실적으로 표현한 인물상을 전시장 입구에 세운 것도 같은 효과를 만들었다.

극사실주의는 미술 방법론이자 동시대를 읽는 관점이 됐다. 극사실주의는 스펙터클이라는 기표와 대중 관심사라는 기의가 결합한 기호다. 극사실주의는 대중을 배신하고도 대중의 지지를 얻어 내는 모순된 기호다. 그 기호는 복원된 청계천, 날조된 과학 논문, 사실을 능가하는 미술 등 다양한 모습으로 출현해 우리를 현혹한다. 환희와 거짓을 함께 담은 기호이기에 극사실주의는 희비극이다.

2006

〈뉴라이트 전국연합〉 출범 1주기를
기념하는 식장에 한나라당 대선 예비
주자들이 모두 출동해서 축사를 했다.

관계적 태도Relational Attitudes가
새로운 형식New Form이 될 때

2월 뉴욕 현지에서 열린 백남준 장례식에선 조문객들이 서로의
넥타이를 잘라 백남준의 시신 위에 올렸는데, 1960년 쾰른에서
존 케이지의 넥타이를 자른 백남준의 퍼포먼스를 패러디한 것이다.

미술 시장과 우파 정치의 여명

한해 전부터 과열된 미술 시장의 기류가 점점 심상치 않았다.
김동유의 「마릴린 먼로 VS 마오 주석」(2005)이 추정가의 25배가
넘는 3억 2천만 원에 낙찰돼 국내 컨템퍼러리 작품 중 홍콩
크리스티 경매 사상 최고 낙찰가를 기록했다. 17대 대선을 한
해 앞둔 한국 사회는 우경화의 길을 가고 있었다. 전문가 집단
1천 명을 상대로 실시된 여론 조사에서, 〈차기 대통령으로 당선
가능성이 가장 높은 인물〉에 이명박 전 서울시장이 압도적
1위(54.5퍼센트)를 차지했고, 그 수치는 이듬해 대선에서 이명박
후보에게 돌아간 49퍼센트라는 득표율로 현실화됐다. 대선을 한
해 앞두고 10년간 정권을 뺏긴 보수 진영의 결집도 두드러졌다.
일반인의 참여 폭이 넓어지는 당내 경선의 경향 때문에, 보수
정당은 영향력이 커진 뉴라이트의 눈치를 보지 않을 수 없었다.
2006년 말 〈뉴라이트 전국연합〉 출범 1주기를 기념하는 식장에
한나라당 대선 예비 주자들이 모두 출동해서 축사를 했다. 해외
일정으로 불참한 이명박 전 서울시장도 영상 메시지로 축사를
전할 만큼 당시 뉴라이트의 위상은 높았다. [150]

150 이숙이, 〈뉴라이트, 정치 전면에 서다〉, 『시사저널』, 893호(2006.11.27).

백남준 사망

비디오 아트 창시자 백남준의 사망 소식이 1월 전해진다. 그가
타계한 다음 날 국립현대미술관은 백남준의 「다다익선」 앞에
분향소를 마련했고, 전현직 대통령, 국회의원, 기업인 등이 보낸
화환이 분향소를 가득 채웠다. 2월 뉴욕 현지에서 열린 장례식에
오노 요코小野洋子, 빌 비올라Bill Viola, 머스 커닝엄Merce Cunningham
등 500여 명의 문화 예술계 인사가 조문했다. 장례식에선
조문객들이 서로의 넥타이를 잘라 백남준의 시신 위에 올렸는데,
1960년 쾰른에서 존 케이지John Cage의 넥타이를 자른 백남준의
퍼포먼스를 패러디한 것이다.

박이소

2년 전 사망한 박이소의 추모 전시 「탈속의 코미디-박이소 유작전」(로댕갤러리, 2006)이 열린다. 원본성 부정, 삶과 예술을 일치시키려는 태도, 의도적으로 허술한 듯 완성한 외형, 수공의 전통에 대한 냉소, 탈식민주의적인 농담. 그 전시는 박이소가 생전에 천착한 미학을 모은 회고전이었다. 그해 말 「이주요 개인전」(사무소, 2006)은 박이소를 향한 오마주 같았다. 이주요가 암스테르담에서 제작한 작품을 포장을 뜯지 않은 채 사무소 내부에 늘어놓은 이 전시를 본 찰스 에셔는 〈전시 구성으로 인해, 관람객은 통상적인 전시 관람법을 버리고 개별 작품에 대한 탐색을 요구받는다〉고 평했다. 이주요는 4년 후 양현미술상 수상자(2010)로 선정되는데 심사위원 캐시 할브라이히Kathy Halbreich 뉴욕 현대미술관 부관장은 〈이주요의 작품은 지난 2004년 작고한 작가 박이소의 작품을 느슨하게 재해석했다〉고 평했다.

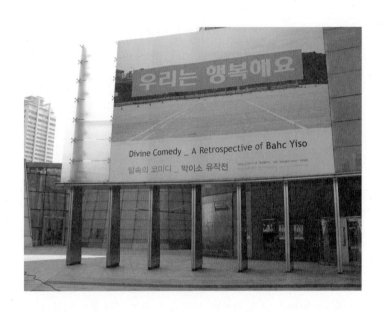

박이소 유작전 「탈속의
코미디」(로댕갤러리, 2006).

2006년 인천의 폐가에서

양혜규가 고국에서 가진 첫 개인전은 인천의 한 폐가를
전시장으로 전용해서 50여일 간 진행되었다. 큐레이터 김현진과
협업으로 진행된 이 장소 특정적인 전시회는 양혜규가 언급될
때면 두고두고 인용될 만큼 양혜규의 원점처럼 자리를 잡았다.
「사동 30번지」로 이름 붙은 이 개인전의 초대 엽서에는 약도와
잠긴 대문을 여는 비밀번호(13579)가 적혀 있었다. 전시장으로
전용된 버려진 가옥(인천시 중구 사동 30-53번지)은 작가가
유년을 보낸 외가였다. 약도를 보고 인천의 변두리의 폐가를
찾아가 잠긴 문을 열고 입장하면 허물어진 가옥의 내부로 낮게
매단 조명과 바닥에 나열된 색종이로 접은 오브제와 천으로 씌운
빨래 건조대 등을 볼 수 있다. 관람 시간은 정해져 있지 않았고
공간을 지키는 이도 없었기에, 전시장을 찾고 작품을 구경하고
폐가에 머무는 모든 결정은 관객 스스로의 몫이다. 작품과 관객
사이에 관람 거리를 유지하는 제도권 전시장의 일방향적 관계에
비해, 작품을 만지거나 가져가도 될 만큼 방문자에게 자율성이
주어지는 관람은 분명 이색적인 추억을 남겼을 것이다.
　　「사동 30번지」가 관람객과 전시장의 고정된 역할을
향한 소박한 대안이었다면, 2000년대 초반 양혜규의 작업
중에는 작가의 고유 권한을 내려놓는 작업이 발견된다. 「VIP

학생회」(2001)는 베를린 아트페어에서 VIP 라운지 디자인을
의뢰받아 관객용 휴식 공간을 마련한 것이다. 이 작품의 포인트는
〈작업이 작가 스스로 조형되었다가 스스로 사라지도록〉
계획하는 데 있었다. 양혜규는 베를린에 사는 아는 작가들에게
행사 기간에 그들의 가구를 가져와 비치했다가 행사가 끝나면
다시 회수해 달라고 부탁했고, 그녀의 요구를 이행해 준 친구들
덕에 양혜규는 손 하나 까딱 않고 라운지에 가구가 채워졌다가
사라지는 과정을 지켜볼 수 있었다.

　「창고 피스」(2004)는 잠 잘 공간도, 작품을 보관할 저장
공간 없던 어려운 시절에 양혜규가 여러 전시장들에 분산되어
있던 종래의 작업들을 하나로 포장해서 내놓은 〈신작〉이다.
「창고 피스」는 다른 전시회에도 초대되었지만 여전히 처치 곤란
상태여서 폐기를 염두에 뒀다가 혹시나 하고 출품한 베를린
아트페어(2005)에서 미술품 수집가 악셀 하우브록Axel Haubrok에
의해 구입된다. 「창고피스」를 구입한 악셀 하우브록은 이 작품의
포장을 모두 해체해서 전시하기도 했다. 제3자의 개입으로
작업의 수명이 연장되고 작업에 새로운 의미가 추가된 경우다.
이주요도 「십 년만 부탁드립니다」(2005~)라는 제목으로 그녀가
제작한 작품들이 차츰 쌓이면서 보관할 공간이 없어지자 원하는
사람에게 장기간 위탁하는 프로젝트를 진행한 바 있다.

　양혜규는 세 작품을 통해 〈작품을 작가가 직접 제작하는
관행(「VIP 학생회」)〉, 〈팔리지 않는 작업을 지속하는 작가의
운명(「창고 피스」)〉, 〈관람객과 전시장의 정형화된 역할(「사동
30번지」)〉을 풍자한다. 제도 비판적인 세 작품은 미술계 내부자의

지지를 얻을 만했고, 인습적인 전시 관람에 지친 관객에게 신선한 충격을 줄 법했다. 세 작업이 두고두고 인용되는 데에는 양혜규의 삶이 세 작업의 참고 문헌이었기 때문일 것이다. 「사동 30번지」로부터 9년 후 열린 양혜규의 개인전 「코끼리를 쏘다 象코끼리를 생각하다」(리움, 2015)의 도록에는 니콜라 부리오Nicolas Bourriaud의 글이 실렸다.

관계 미학

관계 미학은 프랑스 기획자 니콜라 부리오가 기획한 「트래픽 Traffic」(1996)에 처음 쓰인 용어로, 이듬해 에세이 모음집 『관계 미학Relational Aesthetics』(1998)에서 관객 참여가 중시되는 동시대 미술의 한 경향을 기술할 때 두루 쓰인 신조어다. 응시가 아닌 참여를 요구하는 미술, 물리적 결과물이 아닌 과정을 중시하는 미술, 전시장 바깥에서 관객을 만나는 미술, 전시장을 용도 변경하는 미술, 이같이 새로운 형식을 관계 미술이라 부르기 시작했다. 관계 미학/관계 미술이 신상품인 건 아니다. 작품의 완성에 외부인의 개입을 포함시킨 선례는 이미 많다. 해프닝이나 플럭서스 같은 1970년대 퍼포먼스 미술, 〈모든 사람이 예술가〉라는 요제프 보이스Joseph Beuys의 선언이 그렇다. 발터 베냐민의 「생산자로서의 작가」(1934)와 롤랑 바르트의 「작가의 죽음」(1967)과 「독자의 탄생」(1968)도 관객의 개입이 중요해지는 시대를 예견한 이론이다.

정연두: 치즈 짜장면 800인분

관계 미학이라는 용어가 우리 미술계에 통용되기 앞서 이에 가장

근접하는 시도가 있었으니, 정연두와 그의 동료들이 전시장을 찾은 관객에게 음식과 쇼를 제공한 「엘비스 궁중반점」 (성곡미술관, 1999)이다. 이 퍼포먼스의 원제 Graceland Palace는 식사하는 손님들 앞에서 식당 주인이 엘비스 프레슬리 노래를 불러 주었던 런던의 어느 중식당 이름에서 따온 것이다.[151] 퍼포먼스를 기획한 안드레아스 슐레겔Andreas Schlaegel이 환생한 엘비스 프레슬리로 분장해서 모창 가수가 되고, 정연두는 주방장을, 다른 동료들은 서빙과 접시닦이와 디제잉을 맡는다. 이 관계 미학 퍼포먼스는 1997년 프랑크푸르트 갤러리 프루티히에서 처음 시도되었고 1998년 이스라엘의 아인하로드 미술관을 거쳐 이듬해 「엘비스 궁중반점」으로 이름을 고쳐 국내에 소개된다. 성곡미술관에서 3일 동안 관객에게 무료로 제공된 치즈 짜장면은 총 800인분에 이르는데, 마치 태국 요리를 관객에게 제공하는 관계 미술가 리크리트 티라바니자Rirkrit Tiravanija를 연상시킨다. 전시 개막식 때 방문자에게 음식을 접대하는 문화는, 전시회가 사람들의 회합 자리이기도 했음을 뜻하리라. 작품 대신 음식을 나눠 먹으며 관계 맺기를 도모하는 음식 퍼포먼스는 전시회나 예술의 본령에 충실한 것인지도 모른다.

정연두는 이후 대부분의 사진/영상 작업에서 관계 맺기에 충실한 작업 연보를 써갔다. 중년층의 사교댄스 취미를 기록한 「보라매 댄스홀」(2001)은 후일 실제로 관객들이 춤을 출 수 있는 댄스홀의 형태로 제공되었다. 개인들의 장래 희망을 가상으로

151 이원홍, 〈성곡미술관 「…궁중반점」展, 자장면 먹으며 관람〉, 『동아일보』(1999.5.11).

정연두, 「엘비스 궁중반점」,
1999, 퍼포먼스.

정연두, 「내 사랑 지니」, 2001~,
120×150cm, C 프린트.

재현한 「내 사랑 지니」(2001~)나 소외된 노인들의 고백을
채록해서 가상으로 재현한 「수공 기억」(2008)까지 그의 작업에서
불특정한 일반인들은 작품을 완성하는 〈구성원〉으로 출연한다.

안규철: 관객과 함께 사라지다

관객을 대상화시키지 않고 작품의 의미를 결정하는 주체로
간주하려는 미적 태도는 1990년대 이후 동시대 미술에서 나타는
뚜렷한 흐름 중 하나였다. 니콜라 부리오의 관계 미술이 아니어도
관객 참여나, 작가의 새로운 위상 그리고 미술의 역할에 대한
고민은 깊어졌다.

> 전시 공간 전체가 작품입니다. 관람객 여러분들은 작품 안으로
> 들어가게 됩니다. 여러분의 참여와 배려로 완성되는 전시입니다.
> ─ 안규철, 「안 보이는 사랑의 나라」 전시장 입구 안내문

> 내 작업이 정치적으로 어떤 의미를 갖는가를 계속 생각하게 되는
> 건 어쩔 수 없습니다. 이것이 요즘 많이들 얘기하는 바틀비의
> 태도가 아닌가 생각해요. 아무것도 안 하기. 〈아무것도 안
> 하는 걸 선호합니다〉라고 공손하지만 단호하게 말하는 태도와
> 연결된다는 생각이 듭니다.
> ─ 안규철[152]

152 안규철, 『모든 것이면서 아무것도 아닌 것』(서울: 워크룸프레스, 2014), 125면.

「국립현대미술관 현대 차 시리즈 2015: 안규철 안 보이는 사랑의
나라」(서울관, 2015~2016)에 출품된 안규철의 신작 여덟 점은
대부분 〈공간 점유형〉으로 눈높이로 마주볼 수 없을 만큼 컸다.
하지만 전시의 종료와 함께 그중 상당수가 사라져 버리는 성격의
작품이다. 안규철의 전시는 미술에게 예전과는 다른 역할과
외형을 요구하는 시대 변화를 보여 준다.

　「1000명의 책」(2015)과 「기억의 벽」(2015)과 「64개의
방」(2015)은 전시장 입구 안내문에 가장 충실한 작품이다.
1천 명의 참가자들이 1시간씩 책을 육필로 옮기는 「1000명의
책」과, 매일매일 입장객들이 가장 그리워하는 한 단어를 적은
카드를 8천600개의 못으로 벽에 고정하는 「기억의 벽」은 전시
시작부터 종료까지 작품의 외형이 느리게 변하는 〈과정 중에
있는〉 작업이다. 전시가 종료되면 필사를 위해 마련된 공간은
허물어지고, 카드를 붙인 거대한 벽면도 사라진다. 비록 「기억의
벽」에 관객들이 남긴 카드를 바탕으로 〈사라진 것들의 책〉을
제작하고, 「1000명의 책」에서 관객들이 필사한 책이 제본으로
묶이긴 하나, 두 작업은 물리적인 결과물보다 관객이 〈참여한
순간〉에 방점을 맞춘 작품이다. 벨벳 커튼으로 64개의 방을
구획한 「64개의 방」(2015)은 목재 문을 열면 연이어 등장하는
방과 또 다른 방들로 안내하는 문들로 구성된 「49개의
방」(2004)의 다른 버전이다. 두 작품 모두 멀찌감치 지켜보는
응시물로써의 작품이 아니라, 관객이 문이나 커튼을 열어 둔
반복적으로 구획된 빈 공간들에 입장하면서 작업의 의미를 관객
스스로 발견해 내는 작업이다. 전시의 종료와 함께 아무것도

안규철_선한 눈매, 중저음의 목소리, 반백의 머리와 느릿한 움직임. 시각적 농담과 휴머니즘이 배인 안규철의 작업은 그의 외모가 주는 인상까지 더해지면서 호감 지수를 끌어올린다. 반면 논리적인 화술과 정교한 글 솜씨는 그와 그의 작업을 가벼이 대하기 힘들게 하는 보호막이 되어 준다.

남기지 않는 이 비물질적인 전시는 현실과 소통하는 데 실패하는
동시대 미술의 과장과 허우대를 향한 반감의 표시 같다.

안규철, 「기억의 벽」,
2015, 1400×520cm(벽면),
280×60×400cm(계단), 못, 종이, 철, 나무.

안규철, 「1000명의 책」, 2015,
1500×480×420cm, 철, 합판, 지향성
스피커, 카메라, 모니터, 종이, 펜.

오인환: 아는 사람만 아는 관계

> 오인환의 작업은 대부분이 전시가 끝나면 사라져 버리거나
> 기록으로만 남는다.
> — 김선정[153]

커밍아웃한 작가 오인환은 만남을 유도하거나 만남의 의미를
묻는 다양한 프로젝트를 진행했다. 여러 사람의 개입으로
구성되는 관객 참여형 작업과는 달리, 오인환은 자신과 참가자의
1:1 관계에 초점을 맞춰서 개입할 수 있는 대상에 제한을 뒀다.
그의 코드를 독해하는 소수만이 그의 작품과 관계를 맺을 수 있다.
 영국 동성애 코미디 영화 「나의 아름다운 세탁소」의
제목을 바꾼 오인환의 개인전 「나의 아름다운 빨래방
사루비아」(사루비아 다방, 2002)는 전시장을 빨래방으로 용도
변경했다. 전시장에 비치된 빨래방에는 대한민국 성인 남성만
입장 가능하며, 입장한 남성은 오인환에게 빨래할 옷을 그
자리에서 벗어서 넘겨줘야 한다. 어디까지 옷을 세탁할지 벗을지
정하는 건 입장한 남성의 몫이다. 빨래하는 3시간 동안 남성과
작가 둘은 빨래방에 남겨지고 바깥에서 안을 들여다 볼 순 없게
설계됐다. 빨래방 안에 3시간 동안 남겨진 둘의 행적은 단정히
접힌 옷가지를 찍은 사진에 가려진다.
 광주비엔날레에 출품한 오인환의 「유실물 보관소」(2002)도
전시장을 유실물 보관소로 용도 변경한 경우다. 작가는 분실물을

153 김선정, 「오인환 개인전」(사무소, 2009).

오인환, 「나의 아름다운
빨래방 사루비아」, 2002,
360×360×220cm, 혼합 매체.

가져오는 사람과 찾아가는 사람을 한 쌍으로 묶어 사진으로
남기고, 분실물 때문에 생긴 두 사람의 일회적인 관계를 자신의
작업으로 전유했다.

「우정의 물건」(2008)은 자신과 친구가 공통으로 소유한
물건을 모아 각자의 집에서 찍은 두 장의 사진으로 구성되어
있다. 〈공통된 소유물〉은 작가와 그의 친구 사이에 있을
〈공통된 취향〉의 단서처럼 던져진다. 「나의 아름다운 빨래방
사루비아」처럼 「우정의 물건」에서도 오인환은 그의 성 정체성을
요란하게 시위하지 않고 단정하게 기록된 사진을 남겨 둘 뿐이다.
그의 작업은 그의 코드를 아는 제3자의 개입으로 완성되며,
단정한 기록 사진의 의미마저 그의 코드를 아는 소수만이 정녕
이해할 수 있다. 그것이 오인환의 관계 미학이 다른 관객 참여형
미술들과 갈라지는 분기점이다.

오인환, 「나의 아름다운 빨래방 사루비아」,
2002, 각 36×50.8cm, C 프린트.

남의 것을 내 작품으로

타인의 소유물을 〈재배열〉해서 자신의 창작물로 전유하는 새로운
형식의 미술도 있다.

송동

2006년 광주비엔날레 제6회 행사는 광주비엔날레에 대상이
처음 제정된 해로, 첫회의 대상 수상자로 마이클 주Michael Joo와
송동이 공동 수상한다. 송동의 「버릴 것 없는」은 그의 모친이
30년간 모은 일상품을 분류하고 재배열한 리메이킹 작업인데
비엔날레 전시관의 상당 부분을 차지할 만큼 큰 설치물이다.
심사위원단은 〈개인의 역사를 고스란히 담고 있다는 점〉을 들어
송동을 대상 공동 수상자로 정했다. 송동 어머니의 소지품은 그저
평범한 물건에 불과했으나, 소지품들을 독창적으로 재배열해서
어머니라는 일개인의 삶을 온전히 증언하는 기록물이자 웅장한
시각적인 스펙터클로 변신시켰다. 이처럼 평범한 기성품은
예술을 〈발견〉할 수 있는 다양한 영감을 담고 있다.

최정화

최정화 개인전 「믿거나 말거나 박물관」(일민미술관, 2006)은
작가 개인의 미적 성과를 한자리에 모으는 개인전의 공식에
반하는 전례 없던 전시다. 그는 자신의 지인 32명에게 그들의
소유물 혹은 작품을 자신의 개인전 무대 위에 가져와 달라고
부탁을 했다. 그 결과 이 개인전은 남들이 가져온 소유물/
창작물이 양적으로 압도하는 그룹전 같은 모양새를 띠었다. 남의
물건을 재배열하는 최정화의 연출력을 개인의 성과로 이해할
만큼 미술 현장의 정서는 바뀌었다.

함경아

함경아도 남의 물건을 재배열해서 새로운 의미를 얻는 점에선
송동이나 최정화와 똑같지만, 그녀가 선택한 재배열의 방식은
남다르고 파격적이다. 「Museum Display 2000~2010」의 유리
진열장 안에 진귀한 골동품의 자태로 비치된 도자기와 식기는
함경아가 수년 동안 전 세계를 돌아다니며 현지 식당에서 몰래
훔쳐 온 장물들이다. 장물을 유물처럼 둔갑시킨 이 작업은 세계
유수의 미술관이 소장한 상당수 유물이 남의 나라에서 약탈한
불법적인 전리품이라는 사실을 알레고리한다. 위험을 무릅쓰고
함경아가 행한 시시콜콜한 절도 행위는 방대한 장물로 형성된
미술사의 진실을 풍자한다.[154]

154 반이정, 함경아 전시 리뷰 〈압도적인 표면 뒤에 숨은 반전의 번역〉, 『노블리안』(2015.7).

최정화 개인전 「믿거나 말거나 박물관」
(일민미술관, 2006).

전시장에 진열된 것만 작품이 아니에요. 북한 사람이 자수를 놓기 위해서는 인터넷에 떠도는 외부의 그림과 텍스트를 어쩔 수 없이 읽고 보게 되는 행위, 그것이 바로 〈삐라〉와 비슷한 기능이 아니었을까요? 제한적이지만 공간적 거리와 이데올로기적 장벽을 뛰어넘는 소통의 시도 자체와 그것을 둘러싼 전 과정 모두가 작품이라고 생각합니다.
— 함경아[155]

함경아의 또 다른 작업은 작가의 의뢰로 다른 창작자가 제작을 대행하는 동시대 미술의 주문-제작 시스템을 따른다. 그런데 흔히 베일에 가려 있기 마련인 주문-제작의 전모를 함경아는 고의로 공개함으로써 독창성을 확보한다. 함경아의 개인전 「Such game」(쌈지스페이스, 2008)에 나온 손 자수 작업은 중국을 거쳐 북한 자수 노동자에게 주문해서 얻은 작품임을 작가는 공표했다. 의뢰인이 때때로 제작 과정을 검토하는 일반적인 주문-제작과는 달리 남북이 분단된 현실에서 함경아는 하청을 넣은 북한 자수 노동자의 작업을 확인하고 통제할 방법이 없었다. 남한 작가의 의도와는 달리 북한 자수 노동자의 자의적인 해석이 작품에 새겨지는 경우가 발생했다. 〈파스텔톤으로 보낸 색감은 진해져서 온다. 북한 자수가들은 흐린 색보다는 진하고 강한 색을 좋아하는 것 같다〉고 작가는 말한다.

함경아의 자수 작업은 북한의 삐라에서 영감을 얻었다.

155 호경윤, 〈네이버 캐스트: 미술가 함경아〉, 2009.

함경아_예고 시절부터 함경아의 감각적인 재능은 후배들 사이에서 부러움의 대상이었다고 한다. 하지만 미술 현장에서 그녀의 재능은 머릿속 착상을 익명의 장인들이 수행하도록 만든 것에서 빛났다. 진정 독보적인 개념 미술가.

북한 삐라가 남한 사람에겐 생소한 정보를 주듯, 함경아가 북한 자수 노동자에게 의뢰하는 현란한 디자인도 폐쇄적인 사회주의 국가에선 마주하기 힘든 것이리라. 함경아의 자수 작업은 시장 경제 거주자의 아이디어를 계획 경제 거주자의 노동력으로 구현하면서 모종의 관계를 만든다.

함경아, 「오데사의 계단」, 2007,
500 × 800 × 280cm, 전직 대통령의 집에서
나온 가구, 텔레비전, 건축 자재, 비데, 의자,
소파, 카트, 골프공, TV, 수첩, 난 화분 등.

함경아, 「Museum Display 2000~2010」, 2010,
450×450×200cm, 비엔나 현대미술관MUMOK
전시 장면, 2000년부터 2010년까지 중요한 여러
박물관의 카페와 다양한 공공장소(대영 박물관,
빅토리아 앨버트 박물관, 테이트 모던&브리튼, 런던
ICA, 파리시립근대미술관, 팔레 드 도쿄, 낭트 리유
유니크, 암스테르담 시립미술관, 베를린 KW, 타이베이
국립고궁박물원, 하와이 선셋 호텔, 등등)에서 작가가
훔친 물건들 및 캐서린 오피 등 다른 작가들이 기증한
훔친 물건들. 플렉시글라스, 나무, 형광등, 거울.

「Museum Display
2000~2010」(상세).

〈참여〉라는 거스를 수 없는 흐름

제3자의 참여를 유도하는 창작은 미술계에서 거스를 수 없는
흐름을 형성했다. 이전까지 그런 작업을 하지 않은 작가들
사이에서 제3자의 개입에 의미를 두는 실험이 종종 시도되는
중이다.

장지아

장지아는 2013년 1월 한남동 카페 〈꿀〉에서 카페를 홀로 찾아온
손님에게 불시에 다가가 그녀가 손수 만든 과일 차를 무료로
대접하는 「홀로 차를 마시러 오는 분을 위한 티 프로젝트」를
진행했다. 작가가 마련한 과일 차가 동이 날 때까지로 매일
카페에 나와서 차를 무료로 대접했다. 이 돌발적인 프로젝트의
동기는 2012년 대선 결과(박근혜 후보 당선)에 실망한 작가가
스스로를 치유할 목적이었다. 대선 결과를 보고 그녀는 손수 과일
차를 만들었다. 〈작품을 통해 사회적 이슈를 다루는 것과는 달리
저는 이 프로젝트를 통해 자신들의 내밀한 부분 속으로 끊임없이
밀고 들어가 보는 방법을 선택하려고 합니다〉라는 작가의 취지는
정치적인 선명성을 내세우지 않되, 불특정 다수에게 과일 차를

접대함으로써 예술가로서 〈이 시대를 사는 나름의 저항〉을 표현하는 것이었다. 이후 장지아는 100일 동안 담근 술 60리터를 전시장에서 나눠주는 퍼포먼스도 했다.

홍원석

회화가 지니는 소통의 한계를 절감한 홍원석은 2009년 자비로 장만한 경차를 몰고 청주, 제주도, 영천, 서울, 파주 등지를 돌며 현지인을 태워서 행선지까지 무료로 데려다주는 「홍반장 아트 택시 프로젝트」를 시작했다. 차에 탑승한 현지인과 나눈 대화 장면은 블랙박스로 촬영한 영상물이 되어 전시장에서 틀어졌다. 자선 행위에 가까운 홍원석의 퍼포먼스는 택시 기사였던 할아버지와 아버지에게서 받은 사랑을 이웃에게 되돌려 주자는 소박한 취지에서 출발한 것이다.

이영수

팝 아트 작가 이영수의 「꼬마 영수와 함께하는 세계여행 프로젝트」(2011)는 자신의 캐릭터 〈꼬마 영수〉 20개를 작은 인형으로 제작한 후 인터넷 카페를 통해 자원자를 모집하는 걸로 출발했다. 모집된 이들에게 인형을 나눠 주고, 여행 중에 꼬마 영수 인형을 현지에서 촬영해 그 사진을 보내 달라고 요구했다.

I am from Nonsan, Chungnam.
Do you know Nonsan?

장지아, 「잘 익은 붉은 영혼들Full
Bodied Red Souls」 일민 미술관 퍼포먼스
장면, 2017, 가변 크기, 혼합 재료 설치.

홍원석, 「아트자동차-바람」,
2012, 싱글 채널 비디오
(15분).

이영수, 「꼬마 영수와 함께 떠나는
세계 여행 – 호주 시드니」, 2012.

해외 각지에서 출현한 꼬마 영수 인형 사진들을 취합한 작가는 전시장이 아닌 인터넷 카페에 올렸다. 자원자의 조력으로 완성되는 이 프로젝트는 불특정 다수에게 〈지루한 일상에 조그만 재미〉를 줄 목적으로 시도된 것이다.

유목연

유목연의 개인전 「포차」(광주신세계갤러리, 2014)에는 배낭 모양으로 축소될 수 있는 이동형 선술집인 「목연포차」라는 작업이 있다. 이 작업은 다문화 가정이 많은 안산에서 구상됐다. 전시장이 아닌 거리에서 이주 노동자들과 함께 음식을 나눠 먹으면서 언어 장벽이 있는 사람들과 만남을 유도하겠다는 발상이었다. 이후 유목연은 홍익대 서교 실험 센터 인근에 포차를 펼치고 실제로 장사를 했고, 일부 매스컴은 그의 〈생계형 퍼포먼스〉를 취재하기도 했다. 사람과의 직접적인 관계 맺기를 매개하는 「목연포차」는 빈곤한 예술가의 생계 문제라는 질문을 우연히 던지기도 한다.

관계 미술을 꾸준히 제작한 유목연은 삶이 절박해진 순간에 필요한 게 뭘까를 고민한 끝에 〈노숙자 깡통〉을 제작한다. 거리의 노숙자들의 자문을 토대로 두통 약, 대일밴드, 껌, 케이블 타이, 현금(1천200원), 콘돔, 담배(3개피) 등을 담은 깡통 100개를 제작해서 그중 절반은 을지로와 동대문 주변의 노숙자들에게 무작위로 나눠 줬다.

유목연, 「목연포차」, 2016,
카트형 약 130×120×80cm,
이동형 약 60×100×50cm,
길에서 주운 팔레트와 과일 상자.

창의적인 발상으로 고통과 절망의 시대를 견딜 수 있는 대회라고
생각한다.

— 박원순(서울시장)

사람의 뇌는 집중하다가도 멍한 상태로 전환해 휴식하는데, 요즘
사람들은 쉬는 시간에도 스마트폰을 보면서 뇌를 혹사시키고
있다. 멍 때리기는 정신적인 스트레스를 덜어 주는 귀중한
시간이다.

— 황원준(정신과전문의. 멍때리기 대회 제1회 후원자)[156]

회화를 하다가 관객 참여형 작가로 변신한 웁쓰양은 미술가의
형편을 테스트하는 「고등어를 사려다 그림을 사다」(2010)라는
퍼포먼스를 인천 부평시장 문화의 거리에서 한 바 있다.
전시하자는 데는 없고, 팔리는 그림도 없는 자신의 처지를 풍자한
퍼포먼스로, 고등어를 그린 그림을 고등어와 동일한 가격에
내놨을 때 과연 그림이 팔리는지 지켜보는 무모한 프로젝트였다.
고등어 그림을 살 소비자가 나타나지 않았다.[157]

　　4년이 지나 웁쓰양은 저감독과 프로젝트 팀 〈전기호〉를
만들어 〈멍때리기 대회〉를 서울시청 광장에서 개최하면서 일약
유명세를 탄다. 이 대회 규칙은 무념무상 상태로 2시간을 버티는

156　웁쓰양 홈페이지 www.spaceoutcompetition.com

157　〈팟캐스트 그것은 알기 싫다〉 177a, 멍때리기 대회 큐레이션, 2016. 6. 2 방송.

움쓰양, 「멍때리기 대회」, 2014.

것이고, 8분마다 심박을 재서 심박수가 일정치 않으면 탈락이다.
45명이 참가한 제1회 대회는 언론과 SNS의 주목을 받았고,
1등 수상자가 초등학생이어서 더 큰 화제를 모았다. 제2회는
베이징에서 열렸으며 수원에서 열린 제3회 대회에는 자기 소개서
심사로 7대 1의 경쟁률을 뚫고 올라온 70여 명이 참가할 정도로
지원자가 몰렸다.[158]

미술의 소통에 회의를 품은 웁쓰양이 기획한 참여형 퍼포먼스
「멍때리기 대회」를 무어라 규정해야 할까. 참여자의 삶에
개입하고, 물리적인 결과물 없이 기록만 남기는 많은 참여형
작업처럼 「멍때리기 대회」도 예술인지 단순한 오락 프로그램인지
정의하기 어렵다. 일상과 예술의 접점을 찾는 무수한 참여형
미술이 진화를 거듭할수록 예술보다는 회식, 공연, 놀이처럼
일상의 한 면모에 가까운 외형을 띠곤 한다. 웁쓰양의 「멍때리기
대회」는, 일상에 관여하는 예술이 결국 일상을 재확인하는,
참여형 미술의 예정된 결말 같기도 하다.

158 양지혜, 〈국제적으로 판 커진 《멍때리기 대회》, 《뇌야, 멍때린 것 맞니?》〉,
「조선일보」(2016.5.9).

사회 참여 미술

이윤엽

사회 문제에 예술이 직접 개입한 건 군사 정부 전후로 시위
현장에 가담한 1세대 참여 미술 집단의 영향을 들 수 있는데,
이들은 1993년 군사 정부가 청산되면서 시위 현장과 멀어졌다.
사회 참여형 예술가 집단이 다시 형성된 때는 용산 주둔 미 육군
제2보병사단을 평택으로 이전하는 계획이 발표된 참여 정부
때다. 미군 이전에 반대하는 문화 예술인들이 대추리에 모여
들면서 대추리 사태는 그 이후 다양한 시위 현장에 문화 문화
예술인들을 결집시키는 모태가 되었으니, 2005년 기륭전자
사태, 2007년 콜트콜텍 사태, 2009년 용산 참사, 2009년 쌍용차
사태, 2010년 한진중공업 사태, 2017년 대통령 탄핵 정국까지
모든 현장에 출동한다하여 이들은 스스로를 〈파견 미술가〉라고
부르기도 한다.[159]

159 이윤엽 회고, 이메일(2017.2.2), 송경동, 〈파견 미술가들을 아시나요〉, 『한겨레21』,
제911호(2012.5.14).

관계 미학/참여형 미술이 부상한 배후

미래학자 제러미 리프킨Jeremy Rifkin은 저서 『소유의 종말The age of access』에서 디지털 시대 경제는 소유 관계의 본질적 개념 변화와 깊은 관련을 맺고 있다고 주장한다. 전통적인 사유 재산에 기초해 성립한 근대 경제는 접속의 시대에는 공유와 참여의 후기 근대의 경제 모델로 바뀌었다는 것이다. (중략) 유형의 제품에서 무형의 문화로 주력 산업 분야가 이동하는 가운데 가치에 대한 개념 또한 달라졌다. 가치는 물건 하나당 얼마가 붙는 고정 가치가 아니라 생산자가 자신의 상품에 부여하고, 이용자가 그에 합의하는 불확정적인 타협적 의미를 지니게 된다. 이 와중에 주목받는 것은 체험의 판매와 소비이다.[160]

주류 미술계의 일각에서 뚜렷한 현상이 된 관계 미학/참여형 미술의 유행에서 사람을 결집시켜 연회와 유흥을 제공하던 미술이나 전시회의 원초적인 기능을 환기하게 된다. 동시대 미술의 소통 실패는 일반인을 넘어 소수의 전공자 그룹 내에서조차 어느 정도 사실이다. 관객 참여를 독려하는 이런 새로운 형식의 미술은 동시대 미술의 취약점을 반증하는 내부자

160 홍성일, 〈플레이보이만큼은 하고 있는가〉, 『한겨레21』, 제1083호(2015.10.19).

고발 같기도 하다.

인터넷이 만든 상호 소통 문화도 작가에서 관객을 향하는 일방성에 제재를 가했다. 썰렁한 전시장에서 관객을 하염없이 기다리는 작품의 운명은 비물질적인 형태로 함께 완성해 나가는 과정 중심의 대안을 만났다. 이 새로운 형식의 예술은 작품의 〈제시〉가 아닌 〈연출〉을 통해 성패가 갈리곤 했다. 작가에서 기획자로 무게 중심이 이동한 건 이런 사정 때문이다. 「태도가 형식이 될 때」 전(1969)을 기획한 하랄트 제만은 개별 작품이 관객과 1:1로 마주하며 감상하던 모더니즘의 패러다임을 다종의 출품작들이 한자리에 뒤엉켜 〈어떤 느낌〉을 연출하는 개념 미술의 패러다임으로 전환시켰다.[161]

2005년 설립되어 전시 기획, 출판, 강연을 병행하는 사무소가 기획한 전시 목록은 「Somewhere in Time」(아트선재센터 2006), 「이주요 개인전」(사무소, 2006), 임민욱 개인전 「Jump Cut」(아트선재센터, 2008), 오인환 개인전 「Trans」(아트선재센터, 2009), 함경아 개인전 「욕망과 마취」(아트선재센터, 2009), 양혜규 개인전 「셋을 위한 목소리」(아트선재센터, 2010), 서도호 개인전 「인연」(하이트 컬렉션, 2010), 박이소 개인전 「개념의 여정」(아트선재센터, 2011), 김홍석 개인전 「평범한 이방인」(아트선재센터, 2011)까지 관계의 문제로 미술을 바라보는 새로운 형식들과 연관되어 있다.

161 반이정, 「태도가 형식이 될 때-베른 1969/ 베니스 2013」 전 리뷰 〈주의: 비극의 태도마저 희극의 형식을 낳는다〉, 『월간미술』(2013.11).

관계라는 양날의 칼

관람자를 직접 작업에 끌어들이려는 앞선 시도(몇몇 개념
미술에서처럼)와 마찬가지로 그 의미가 읽히지 못하는 위험이
발생할 경우가 있는데, 이는 작가를 작품의 주요 결정자, 즉
제1해석자로 되돌려 놓는다. 롤랑 바르트가 1968년 그의 글
「작가의 죽음」에서 추측한 것처럼 〈작가의 죽음〉이 곧 〈독자의
탄생〉을 의미하지는 않으며 오히려 관람자를 어리둥절하게
만든다는 사실을 인정해야 한다.[162]

소통의 행위만 전달되는 상황에서 그와 같은 소통 감각을
가지는 것이 무슨 의미가 있는가? (중략) 크림프의 표현대로라면
〈참여〉하고 있다는 이미지와 그러한 느낌을 창출했겠지만, 실제
결코 의미 있는 방식으로 사람들을 하나로 모으지는 못했다.
— 요한나 버턴Johanna Burton(미술사학자)[163]

관계 미학·참여형 미술은 전시장 너머에서 관객과 만나고,

162 할 포스터 외, 『1900년 이후의 미술사 – 모더니즘. 반모더니즘. 포스트모더니즘』,
배수희외 옮김(서울: 세미콜론, 2016), 667면.
163 조해나 버튼, 「파급 효과 – 확장된 영역으로서의 〈참여〉」, 『라운드테이블 – 1989년 이후
동시대 미술 현장을 이야기하다』, 알렉산더 덤베이즈, 수잰 허드슨 엮음(서울: 예경, 2015),
284면.

전시장이 용도를 변경하고, 제3자의 참여로 작품의 의미를 결정하고, 완성보다 과정을 중시하는 비물질적인 실천인 점에서 대안적인 미술 패러다임으로 보인다. 번번한 미술의 소통 실패와 상호 관계성을 회복해서 공동체와 유리된 미술의 자기 고립을 해소하는 장치일 수도 있겠다.

그렇지만 변성 중인 관계 미학·참여형 미술을 향한 비난도 이에 못지않게 크다. 대표적인 관계 미술가 리크리트 티라바니자나 펠릭스 곤잘레스토레스Félix González-Torres를 보자. 1990년부터 전시장을 임시 주방처럼 꾸며서 방문객에게 태국 요리를 무료로 대접해서 일시적인 연회의 자리로 변한 전시장과 그 안에 모여든 관객들을 두고 과연 관계 미학에서 주장하는 〈소우주microtopia〉로 평할 수 있을까. 마찬가지로 전시장 여기저기에 자신의 동성 연인의 체중만큼 사탕을 쌓고 관객으로 하여금 사탕을 집어가도록 유도하는 펠릭스 곤잘레스토레스의 관계 미술이 동성애 문화에 대한 이성애자의 의식적인 개입과 공감으로 이어질 수 있을까. 관계 미술에 대한 가장 날선 비난은 관계 미술이 정작 취지만큼 인간의 상호 관계성을 촉진시키느냐는 질문이다. 관계 미술이 결국 미술계라는 닫힌 굴레 안에서만 유통되고 평가되는 한 진정한 소통으로 연결되긴 어렵기 때문이다.

2007

데이미언 허스트는 중개인을 거치지 않고 200여 점의 신작을 런던
소더비에 직접 내놓아 1억 1천100만 파운드를 벌어들인다.

K옥션. 신생 경매사 K옥션이 신설되어 첫
경매에서 74퍼센트의 낙찰률을 기록했다.

시장과 사건의 일장춘몽

: 미술이 인구에 회자될 때

로이 릭턴스타인의 「행복한 눈물」의 구매에 삼성 불법 비자금이
조달되었을 거란 의혹 때문에 전 국민이 이 작품을 알게 되었다.

뜨거운 미술, 냉담한 대선

미술이 삶의 무대로 호출되는 일은 극히 적다. 미술이 삶에 개입하고 큰 영향을 준 2007년이 예외였다. 그해 미술은 시대상과 맞물려 뉴스를 만들었다. 문화를 넘어 사회와 경제까지 확장한 미술 뉴스는 어떤 면에선 미술의 민낯을 드러낸 것이기도 하다. 대중이 미술에게 바라는 기대치가 드러난 셈이다.

그해 미술 빅뉴스는 광주비엔날레 공동 총감독 신정아의 학력 위조와 변양균 청와대정책실장과의 내연 관계 폭로, 상승 기류를 탄 미술 시장의 연이은 기록 갱신, 이중섭, 박수근 작품 3천여 점의 위작 발표, 릭턴스타인의 「행복한 눈물」(1964) 구매에 삼성 불법 비자금이 조달되었다는 의혹 등이다. 이러한 일련의 선정적인 사건은 미사여구로 위장된 미술의 민낯을 드러낸다. 평소 미술에 무심했던 시민들이 미술 투자에 뛰어든 기현상은 노무현 정부의 부동산 투기 억제책과 저금리 정책으로 새로운 투자처를 물색하던 유휴 자금이 미술 시장에 흘러간 걸로 보인다.

전에 없이 과열된 미술 시장에 비해 2007년 연말 치러진 17대 대선의 투표율은 역대 최하위(63퍼센트)를 기록할 만큼 냉담했다. 야당 후보 이명박의 의혹투성이인 전력도 대선 기간 내내 그를 옥죄었지만 당선은 거의 유력했다. 〈국민 성공 시대〉라는 선거 구호를 택한 이명박 후보는 48.7퍼센트로 압승한다.

2005, 2006, 2007 3연타석 홈런

2005

작고한 작가나 검증된 중견 작가에게 투자하기 마련인 미술 시장의 보수성에 비해 20~30대 젊은 작가 8명에게 1인당 연간 5천만 원 지원을 약속한 천안 아라리오갤러리의 전속 작가제가 연초 발표된다. 한편 『아트 프라이스』의 〈글로벌 인덱스〉 분석에 따르면, 세계 미술 시장의 이상 기류는 가파른 상승 곡선이 형성된 2005년부터로 본다. 서울옥션에 의뢰해서 판매한 이중섭의 작품이 위작 논란에 휘말려 논란이 일지만, 연말에는 오히려 신생 경매사 K옥션이 신설되어 첫 경매에서 74퍼센트의 낙찰률을 기록하며 경매 시장에 양강 구도를 형성한다. 2005년 홍콩 크리스티 아시아 컨템포러리 미술 경매에서 한국 작가 작품 25점이 추정가를 넘는 가격에 모두 솔드아웃된다.

2006

5월 홍콩 크리스티의 아시아 현대 미술 경매에서 김동유의 유화 「마릴린 먼로 VS 마오 주석」(2005)이 3억 2천300만 원에 낙찰돼

한국 생존 작가의 해외 경매 최고가 기록을 세우는데, 이는
추정가의 25배가 넘는 금액이었다. K옥션이 〈미술품 대중화,
미술 시장의 민주화〉를 내세우고 판화나 종이에 그린 그림 등
127점을 경매에 내놓자 그중 93.6퍼센트가 팔려 국내 최고
낙찰률을 기록한다. 굿모닝신한증권의 〈서울명품아트사모 1호
펀드〉는 주식처럼 우량 미술품을 구입해서 되팔아 얻은 수익을
투자자에게 돌려주는 국내 최초의 아트 펀드로 이해에 출시됐다.
2006년 전후로 서점가에 쏟아진 미술 교양서는 초보자를 위한
미술 시장 입문서가 다수를 차지했다. K옥션 김순응 대표가 낸
책 제목은 『돈이 되는 미술』이다. 소더비는 한중일 동시대 미술을
최초로 다룬 〈아시아 컨템퍼러리: 중국, 일본, 한국〉이라는 경매를
마련한다.[164]

2007

2005년, 2006년에 이어 2007년 미술 시장은 여전한 상승 기류를
탔다. 서울옥션과 K옥션은 전년 대비 2배 이상의 수익을 올렸다.
양대 경매사는 첫 경매부터 낙찰률 70퍼센트를 돌파한다.
연초 스페인에서 개최된 아트페어 〈아르코〉에 한국은 주빈국
자격으로 참여했고, 노무현 대통령 내외가 행사장을 방문한
모습이 보도됐다.
　　미술 시장 활황으로 신생 경매사들이 속속 문을 연다. 대구

164　정윤아, 『미술시장의 유혹』(파주: 아트북스, 2007), 265면.

김동유, 「마릴린 먼로 VS 마오 주석」,
2005, 162.2×130.3cm, 캔버스에 유채.

김동유_세간의 평가와 대치되는 자리에 김동유가 있다.
유명인의 얼굴을 반복하는 그의 대표작에 담긴 고급 취향은
어려운 형편에서 자수성가한 그의 겸손한 품성과 충돌한다.
그의 작업은 곧잘 팝 아트로 표기되곤 하지만, 그는 회화의
다양한 재현 방법을 실험했던 보기 드문 메타 화가다.

MBC와 K옥션이 손잡고 신생 경매사 옥션M을 설립해서 2007년 첫 경매 때 낙찰률 94퍼센트로 순탄한 출발을 한다. 6만 입장객을 돌파한 2007 KIAF의 성공에 이어 대구는 신생 아트 페어 〈아트 대구〉 제1회를 연말 개최한다. 미술 시장에 진입할 기회가 적은 젊은 작가를 위해 「조선일보」와 문화체육관광부의 〈ASYAAF: 아시아 대학생·청년 작가 미술 축제〉의 제1회 행사가 마련된 건 이듬해인 2008년으로, 응모자가 1천950명이 몰려 성황을 이룬다. 2005년부터 2007년 사이 발행된 미술 잡지들은 하나같이 미술 시장을 특집 기사로 다루는 때가 많았다.

미친 경매장

숫자는 옥션의 모든 것이다. (중략) 옥션은 애매모호한 회색빛의
미술계를 명료한 흑백의 세계로 탈바꿈시킨다.
— 세라 손튼Sarah Thornton[165]

경매는 집중된 시간과 공간 속에서 공개적으로 조직된 경쟁심과
허영심을 조합시킨다. (중략) 고흐의 「붓꽃」 구매자는 경매장에서
쉽게 낙찰을 받았지만, 그 금액을 지불할 능력이 없었기에 그림을
다른 사람에게 넘겨야만 했다.
— 나탈리 에니크Nathalie Heinich(사회학자)[166]

경매의 일회성에 비해 그 결과가 작가의 명성에 미치는 영향이
필요 이상으로 크다.
— 정윤아[167]

미술품의 밀실 거래 관행을 버리고 투명한 공개 거래를 정착시킨
점, 가격 결정의 주체가 소비자인 점 등이 미술 경매의 장점으로

165 세라 손튼, 『걸작의 뒷모습』(서울: 세미콜론, 2011), 75면.
166 나탈리 에니크, 『반 고흐 효과』, 이세진 옮김(파주: 아트북스, 2006), 188면.
167 정윤아, 앞의 책, 208면.

꼽혀 왔다. 그렇지만 반론도 만만치 않다. 아트 딜러 리처드 폴스키Richard Polsky는 저녁 경매 때 유독 마초 근성이 발동하는 입찰자들이 습관적으로 지나치게 높은 값을 부른다고 지적한다. 공개 거래여도 경매의 속성상 공정한 가격이 형성되기 어렵다는 의미이리라. 경매는 딜러들이 형성시킨 1차 시장을 교란시키는데, 경매의 1회적 이벤트성으로 결정된 낙찰 가격은 작가의 공식 가격처럼 굳어 작가의 경력에 치명적인 영향을 미친다고 정윤아는 지적한다.

경매장을 찾는 입찰자는 단기 투자에 방점을 두기 때문에 시장의 안정성도 해친다. 실제로 미술 시장이 과열된 2005~2007년 사이 단기 투자를 위해 뛰어든 무수한 초보 컬렉터들이 2008년 세계 경제 위기로 허약해진 미술 시장에서 발을 빼자 미술 시장도 허무하게 무너졌다.

최고 가격 연속 갱신

〈22만 파운드요?〉 피터 윌슨은 강단에 서서 짐짓 놀란 표정으로
되물었다. 그러고는 곧바로 〈아니, 더 높은 가격을 부르실 분
없습니까?〉하고 질문을 했다.
— 필립 후크Philip Hook(소더비의 인상파 회화 및 현대 예술 부서
상임 감독)[168]

속속 갱신되는 국내외 경매 최고가의 기록도 미술 시장을 필요
이상으로 과열시켰다. 2007년 3월 7일 K옥션에서 박수근의
「시장의 사람들」(1961)이 국내 미술품 경매 최고가인 25억 원에
낙찰된다. 하지만 이 기록은 두 달 만에 깨진다. 같은 해 5월
22일 평창동 옥션하우스에서 열린 서울옥션 경매에서 박수근의
「빨래터」(1950년대)가 45억 2천만 원에 낙찰되어 기록을 갱신한
것이다. 같은 달 홍콩 크리스티 아시아 컨템퍼러리 경매에선
홍경택의 「연필 I」(1995~1998)이 추정가(55만~85만 홍콩
달러)의 10배 이상인 648만 홍콩 달러(약 7억 7천만 원)에
낙찰되어 생존하는 국내 작가의 해외 경매 최고가 기록을 갈아
치운다. 이 경매에 출품된 국내 작가들의 작품 40점 중 39점이

168 필립 후크, 『인상파 그림은 왜 비쌀까? – 20세기 이후 세계 미술의 전개와 인상파 그림이
그려낸 신화』, 유예진 옮김(서울: 현암사, 2011), 228면.

낙찰돼 한화 약 29억 1천만 원을 벌어들여 역대 최대 기록을 세운다. 그렇지만 이 기록도 같은 해 11월 홍콩 크리스티 아시아 컨템퍼러리 경매에서 한국 작품 52점 중 47점이 낙찰되어 4천168만 7천750홍콩달러(한화로 49억 8천600만 원)을 벌어들여 또 다시 깨진다. 홍경택의 「연필 I」은 홍콩 크리스티 아시아 컨템퍼러리 경매 때 카탈로그의 표지로 쓰였던 탓에 이미 고가의 낙찰이 예상된 작품이었다.

2007년 미술 시장의 과열은 전 세계적인 현상이었다. 당시 뉴욕 미술 시장 분위기를 아트 딜러 리처드 폴스키는 저서 『나는 앤디 워홀을 너무 빨리 팔았다*I Sold Andy Warhol (Too Soon)*』에서 〈미술 시장은 완전히 미쳐 돌아가고 있었다〉고 표현한다. 그해 5월 뉴욕 크리스티는 앤디 워홀의 「그린 카 크래시Green Car Crash」(1963) 단 한 점으로 꾸민 카탈로그를 발매하면서 마케팅에 총력을 쏟아 추정가의 2배 이상인 7천100만 달러(약 8백억 원)에 판다. 경쟁사 소더비도 록펠러가 소유한 마크 로스코Mark Rothko의 「화이트 센터White Center: Yellow, Pink and Lavender on Rose」를 매물로 내놓으면서 「뉴욕 타임스」 2페이지에 전면 컬러 광고를 게재한다. 이런 사정은 영국도 비슷했다. 2007년 6월 런던 소더비 경매에서 6천136개의 청동 알약을 캐비닛에 얹은 「봄의 자장가Lullaby Spring」(2002)가 1천920달러에 낙찰되어 데이미언 허스트는 최고가의 작품을 판매한 생존한 유럽 작가로 기록되었다. 2007년 크리스티는 한 점 당 100만 달러가 넘는 작품을 789점이나 판다.[169]

169 세라 손튼, 앞의 책, 18면.

홍경택, 「연필 1」, 1995~1998,
259×581cm, 캔버스에 유채.

홍경택_홍경택을 외유내강이라 평하는 주변인의 말을 들었다.
총천연색이 화면 가득 발산하는 초대형 회화. 홍콩 크리스티 경매
사상 한국 미술품 최고가 기록. 농염한 펑키 음악을 차용한 주제.
이 같은 속세적인 가치는 그의 첫 개인전 제목 「신전Shrine」이
암시하듯 그가 독실한 신앙인이라는 사실과 왠지 어울리지 않는다.
성속이 공존하는 그림은 경쾌하지만 견고하다.

실소유주는 누구?

로이 릭턴스타인의 「행복한 눈물」을 전 국민이 알게 된 계기는
2007년 전직 삼성그룹 법무팀장 김용철의 기자 회견이다.
그는 그림의 실소유주가 홍라희 삼성미술관 관장이며, 삼성
비자금으로 구입했다고 주장한다. 김용철의 기자 회견이 있던
날 삼성은 「행복한 눈물」은 비자금이 아니라 홍라희 관장
개인 자금으로 구입했다고 반박했다가 다시 〈서미갤러리에서
추천해서 하루 이틀 집에 걸었을 뿐, 구입하진 않았다〉며
구입 사실도 부인했다. 2008년 삼성 특검은 「행복한 눈물」을
서미갤러리에서 건네받아 자택에 2차례 걸었을 뿐이라는 삼성
측의 주장을 수사의 결론으로 수용했다. 〈허위 주장들을 면밀히
검토해 법적 대응을 강구〉하겠다던 삼성이 김용철을 고소하진
않았다.[170]

　　대통령 당선이 유력한 이명박 한나라당 대선 후보의
아킬레스건은 투자자에게 막대한 손실을 안긴 투자 자문
회사 BBK 주가 조작 사건에서 그가 회사의 실소유주라는
혐의였다. 대선 기간 동안 그의 발목을 잡은 〈BBK의 실소유주는
이명박이며 ㈜다스와 서울 강남구 도곡동 땅도 이명박의 차명

170　반이정, 〈「행복한 눈물」은 미술품이 아니다〉, 『시사인』, 제12호(2007.12.4).

재산〉이라는 공격은 대선 후보 경선에서 맞수로 붙은 같은 당
박근혜 후보 진영이 내놓은 주장이다. BBK 주가 조작으로
5천200여 명의 소액 투자자들이 입은 손해액도 수백억 원대여서,
BBK 실소유주 여부는 대선 정국의 뇌관이 될 수도 있었다.
〈BBK/LKe뱅크 대표이사 이명박〉이라 적힌 명함이 대선 기간에
발견되어 보도되었으며, 급기야 대선을 3일 앞두고 이명박
후보가 BBK를 자신이 직접 설립했다고 말하는 광운대 강의
동영상까지 공개되었지만 그의 당선을 뒤집을 순 없었다. 〈BBK
주가 조작 및 횡령 의혹 사건〉을 맡은 검찰은 이명박 후보의 주가
조작 공모 혐의에 대해 무혐의 결론을 내렸고, BBK 실소유주
의혹에 대해서도 〈그렇게 판단할 근거가 없다〉고 결론짓는다.
사건을 담당한 김홍일 3차장 검사는 후일 중수부장으로
영전한다.

메멘토 모리

미술계는 미술 시장 호황이 한동안 계속될 것으로 전망하고 있다.[171]

대한민국 최고가 그림이 짝퉁?
—『아트레이드』 창간호(2008.1.1) 특집 기사 제목

2007년 연말 문화 예술 결산 기사에서 언론은 국내 미술 시장의 호황을 낙관한다. 그해 마지막 날인 12월 31일 주요 언론들은 신생 미술 잡지 『아트레이드』 창간호(2008.1)의 기사 〈대한민국 최고의 그림이 짝퉁?〉을 인용하는 보도를 쏟아 낸다. 기사는 국내 미술 경매 사상 최고가를 기록한 박수근의 「빨래터」가 위작으로 의심된다는 선정적인 내용이었다. 후폭풍은 컸다. 2008년 1월 「빨래터」 감정특별위원회(위원장 오광수)가 조직되어 「빨래터」에 대한 안목 감정 및 과학 분석을 통해 진품 결론을 내린다. 이에 『아트레이드』 류병학 편집 주간은 〈화랑 주인들로 구성된 감정 연구소의 감정 결과에 승복할 수 없으며 학계 등 제3자들로 이뤄진 감정단이 다시 구성돼야 한다〉고 맞선다. 다시

171 유상우, 〈2007 연예 문화 ⑦ 미술: 가짜 판쳐도 《헤비급》 성장〉, 「뉴시스」(2007.12.23).

서울대학교 기초과학공동기기연구원 정전가속기연구센터와 도쿄예술대학 미술학과 문화재보존학전공 보존수복유화 연구실에 과학 감정을 의뢰해 「빨래터」와 박수근의 다른 작품들이 동일한 재료로 제작되었음을 밝혀 진품임을 재확인한다. 2008년 10월 「빨래터」의 구입자 박연구 삼호산업 회장은 논란의 중심에 선 작품의 소장에 부담을 느껴 서울옥션 측에 작품을 되넘긴다. 작품의 진위 논란이 장기화되던 2008년은 3년 연속 상승세를 타던 미술 시장이 가파르게 추락한 해다. 경매 회사 설립은 늘었으나 낙찰 총액은 2007년 대비 38.16퍼센트가 감소한다. 2008년 경매 회사의 상반기 낙찰률은 60~70퍼센트대였으나, 하반기에는 50퍼센트대로 추락한다.[172]

세계 미술 시장의 거품이 꺼진 원인으로 미국 모기지론 대부업체들의 연속 파산에 따른 세계 경제 위기가 배후로 지목된다. 아이러니하게 금융 회사 리먼 브라더스가 파산한 2008년 9월 15일 데이미언 허스트는 중개인을 거치지 않고 200여 점의 신작을 런던 소더비에 직접 내놓는 단독 경매 〈내 머릿속의 영원한 아름다움Beautiful Inside My Head Forever〉을 진행해 1억 1천100만 파운드를 벌어들인다. 세간에선 이를 미술 시장의 비정상적인 호황에 상징적인 마침표를 찍은 걸로 이해한다.

시장이 최고점을 찍은 2007년 6월 데이미언 허스트는 18세기 인간 해골 표면 위에 8천601개의 다이아몬드를 박은 신작 「신의 사랑을 위하여For the Love of God」(2007)를 5천만 파운드(약 860억

172 서진수, 「미술 시장 (10) 미술 시장과 경기 변동」, 김달진미술연구소(2009. 2).

원)의 가격을 붙여 공개한다. 만일 이 작품이 판매되면 생존 작가가 판매한 최고 가격 기록이 깨지는 일이었다. 허스트는 작품이 판매되었다고 발표하지만 「아트뉴스페이퍼The Art Newspaper」는 구매자를 찾지 못해 3천800만 파운드로 낮춰 잡은 상태라며 데이미언 허스트의 발표를 반박한다. 실제로 작품은 판매되지 않았다. 미술사에서 해골은 〈메멘토 모리〉의 오랜 도상이다. 8천여 개의 다이아몬드로 치장한 해골로 인생무상의 교훈을 차용한 이 작품의 역설은 형용 모순인 미술 시장의 생리를 우연히 반영하는 것 같다.

박수근, 「빨래터」, 1950년대 후반 추정,
37×72cm, 캔버스에 유채.

예술 → 상품 → 예술…, 미술의 뫼비우스 띠

아이러니하게도, 미술에 사람들이 그토록 열광한 또 다른 이유는
그것이 매우 비싸기 때문이다.
— 세라 손튼[173]

소스타인 베블런Thorstein Veblen의 〈과시적 소비〉 개념에 따르면
화상의 논리는 완벽하게 합리적이다. 왜냐하면 구매자는 그림을
사들임으로써 특별한 위치까지 동시에 얻기 때문이다.
— 나탈리 에니크[174]

경매장에서 승자는 타인의 부러운 시선을 받게 된다.
— 필립 후크[175]

인상주의 미술과 현대 미술의 가치가 널뛰는 요인을 그 둘이
지니는 모호성에서 찾아볼 만하다. 작품의 모호성이 인기 비결인
이유는 인상주의 미술과 대척점에 있었던 아카데미 화풍의
속성을 대조하면 이해할 수 있다. 인상주의에 반대한 아카데미

173 세라 손튼, 앞의 책, 18면.
174 나탈리 에니크, 앞의 책, 189면.
175 필립 후크, 앞의 책, 213면.

대표 화가 장레옹 제롬Jean-Léon Gérôme의 그림은 나이, 인종, 계급을 초월해 누구에게나 보편적으로 〈잘 그린 그림〉이라는 확신을 준다. 정교한 재현 솜씨도 그림의 안정된 가치를 보장한다. 이에 반해 19세기 후반 인상주의 그림과 20세기 이후 출현한 현대 미술은 의미와 완성도에 확신을 주기 어려운 외형을 띤다. 나이, 인종, 계급을 초월해서 누구에게나 〈좋은 작품〉이라는 확신을 주지 못한다. 난해한 미술은 오로지 업계에서 경력을 쌓은 전문가나 작품을 고가에 구입할 수 있는 유한계급에게만 허용된다.

난해한 미술을 수용하는 이는 특별한 지위도 부여받는다. 인상주의 회화 컬렉션의 꽃으로 알려진 골드슈미트Jakob Goldschmidt의 인상주의 소장품들이 1958년 런던 소더비 경매에 나왔을 때 커크 더글라스, 앤소니 퀸, 서머싯 몸, 처칠 부인 같은 유명인사에겐 특별 입장이 허용됐다. 이는 모호한 미술이 특정 계급과 맺는 관계를 과시하는 소더비의 계산일 것이다. 미술의 모호성은 많은 걸 정당화하는 알리바이가 되기도 한다. 재클린 케네디에게 결혼 선물로 준 르누아르Pierre Auguste Renoir 그림은 선박왕 오나시스에겐 감상하는 예술의 용도보다 부를 과시하는 도구에 가까울 것이다. 감상 가치와 과시 가치를 뫼비우스 띠처럼 오가는 예술의 역설에 대해 1836년 알퐁스 바르비에Alphonse Barbier는 이렇게 예견했다. 〈예술은 앞으로 설탕같이 하나의 생산품으로 거래될 것이다.〉

2008

촛불 소녀들. 100일
이상 이어진 촛불
시위의 시작점은
10대 청소년의
소규모 촛불
문화제였다.

스쿨룩스와 JYP는 선정성 논란을 일으킨
교복 광고를 철회하기로 합의한다.

포스트 페미니즘 미술의

리비도 해방 전선

누각 전체가 불길에 휩싸인 숭례문은 다음 날 아침 전소된
모습으로 방송에 다시 나타났다.

불타는 서울의 밤

〈당대를 사는 우리 모두의 책임 아닌가 생각했다.〉 국보 1호
숭례문이 소실되자 이명박 대통령 당선인의 대통령직인수위원회
이경숙 위원장이 한 말은 이랬다. 숭례문 화재가 속보로 전해진
건 2008년 2월 10일 저녁이다. 불붙은 숭례문 주변을 소방
차량이 에워싼 채 진화하는 장면이 생방송되고 있어서 불길이
쉽게 잡힐 줄 알았다. 그러나 누각 전체가 불길에 휩싸인
숭례문은 다음 날 아침 전소된 모습으로 방송에 다시 나타났다.
대통령 취임식을 보름 앞둔 이명박 당선인에게 숭례문 방화는
부담스러웠다. 숭례문 개방은 문화재청의 반대에도 이명박
당선인이 2004년 서울시장 공약으로 밀어붙인 정책이어서,
숭례문 소실에 대한 질책이 우려되는 상황이었다.

 연초 숭례문 방화로 시작된 서울의 불타는 야경은 그해
내내 도심 속 촛불 시위가 이어 갔다. 출발은 미국산 쇠고기
수입 재개에 반대하는 소규모 집회였지만, 차츰 집회의 쟁점이
미국산 쇠고기 수입 반대에서 교육, 대운하 등 새 정부가 내놓은
정책들에 저항하는 반정부 시위로 번졌다. 대규모 촛불 시위가
예정된 6월 10일이 되자, 시위대의 청와대 진입을 원천 봉쇄하는
컨테이너 박스 2단이 세종로에 가로놓였다. 〈명박산성〉이라 불린
이 박스 바리케이드 설치물은 2011년 헌법 재판소에서 〈국민의

행동자유권을 침해해 위헌〉이라는 판결을 받는다. 2008년 촛불 시위의 상징 캐릭터 촛불소녀는 100일 이상 이어진 촛불 시위의 시작점이 10대 청소년의 소규모 촛불 문화제여서 만들어졌다.

한국 여성 미술의 중간 결산,
〈입장 차이가 큰〉 언니들이 돌아왔다

요즘 젊은 여성 작가들이 더 이상 페미니즘, 이런 옛날 담론을
읽지도 않고 본인을 페미니스트로 정의하지도 않아요. (중략)
후배 세대들이 선배 세대들이 했던 페미니즘 미술이라는 것에
대한 역사적인 반성이나 비판에 대한 생각이 아예 전무하다는
생각이 들었어요.
— 정헌이[176]

전시 기획이 페미니즘이라는 담론 안에 있지만, 작품을 읽는
방식에는 다양한 것들이 공존할 수 있다고 생각해요 (중략)
대부분의 사람들이 페미니즘이라고 하면 굉장히 하드한 어떤
걸로 많이 이해들 하시는데, 작품이 갖는 굉장히 다양한 의미들을
풍부하게 읽어 내지 못하고, 페미니즘이라는 틀 안에 가두는 것
같아요.
— 장지아[177]

「언니가 돌아왔다」 전(경기도미술관, 2008~2009)은 나혜석

176 정헌이, 「작가토론회」, 『언니가 돌아왔다』(안산: 경기도미술관, 2008), 150~163면.
177 장지아, 앞의 책, 162~163면.

이후 한국 현대 미술사에 등장한 1세대 여성주의 작가부터 20대 여성 작가까지 두루 포괄한 여성 미술의 중간 결산이다. 이 전시를 총괄한 김홍희 관장은 국내 최초의 여성주의 전시 「여성 그 다름과 힘」(1994)을 기획했고, 여성 미술제 「팥쥐들의 행진」(1999)을 공동 기획했으며 「동아시아 여성」(2001) 등 연관 전시 기획에 반복적으로 이름을 올리는 여성주의 미술 기획통이다. 「언니가 돌아왔다」 전에 초대된 작가들은 세대 차이만큼이나 미적인 견해 차이도 컸다.

나혜석 이후 동시대 미술 현장에 출현한 1세대 여성주의는 김인순, 김진숙, 윤석남이 결성한 〈시월모임〉의 두 번째 전시 「반에서 하나로」(1986)로 본다. 시월모임은 민족미술인협회의 제안을 받아 여성미술분과를 운영하다가, 2년 뒤 여성 문제에 집중할 목적에서 여성미술연구회로 이름을 바꿔 활동한다.[178]

어머니, 여성 노동자, 한복 저고리, 신사임당, 신여성처럼 쉽게 떠올릴 수 있는 1세대 여성주의 미술의 대표 도상이 있다. 가부장적 사회 구조를 비판하고 여권 신장의 가치를 재현한 1세대 여성주의 작가의 작품에선 그래서 비장미가 배어 있다.

〈개인적인 것이 정치적인 것〉이라는 신념에선 1세대와 차세대 여성 작가 사이에 차이가 없지만, 〈개인적인 것〉을 무엇으로 볼지는 서로 달랐다. 2000년대 전후 출현한 여성 작가는 자신을 페미니스트라 자처하는 이가 적고, 관심 주제도 개인의 욕구에 집중됐다. 차세대 여성 작가의 작업에서 관찰되는 성 표현과

178 김현주, 「한국현대 미술사에서 1980년대 〈여성 미술〉의 위치」, 『한국근현대 미술사학』, 26집(파주: 청년사, 2013), 132면.

과시적인 육체 노출은 여체를 응시의 대상으로 만드는 딜레마는 있어도 남성의 전유물인 에로티즘의 저작권을 대등하게 공유한 공로가 있다.

「언니가 돌아왔다」 전시
장면(경기도미술관, 2008).

여성 지위 상승

2000년 이래 여성이 고위직을 맡는 비율이 늘어난다. 2001년
여성부가 신설되고 2004년 17대 총선에선 여성 국회의원 비율이
두 자리 수(13퍼센트)를 처음으로 넘어선다. 2006년 여성
총리(한명숙)의 임명 동의안이 국회에서 통과한다. 미술 전시
기획 분야에서 여성 파워는 보다 도드라진다. 쌈지스페이스 관장
김홍희는 2006년 개관한 경기도미술관의 초대 관장에 임용되고,
이어서 서울시립미술관장에 임명된다(2012). 김영나 서울대
교수가 국립중앙박물관장으로 임명되며(2011), 정형민 서울대
교수는 국립현대미술관장으로 임명되는(2012) 등 주요 미술
기관장을 여성이 휩쓴다. 한국 미술계의 가장 영향력 있는 인물로
매해 1위로 뽑히는 인물은 홍라희(삼성미술관장)이다. 미디어
아티스트 뮌이 844명의 미술인과 전시 777개를 빅데이터로
분석한 프로젝트 「아트솔라리스」(2016)에선 미술계 파워 1,
2위에 여성 기획자 김선정과 김홍희가 오르기도 했다. 이 통계가
미술계 권력 구도를 객관적으로 분석했다고 볼 순 없지만, 미술계
권력 구도에서 여성이 차지하는 자리를 상징적으로 보여 준다.[179]

179 김미리, 「《파워우먼》 김선정·김홍희 등이 움직이는《미술은하계》」, 「조선일보」
(2016.3.29).

뮌, 「아트솔라리스」(김선정, 2017.11.4).

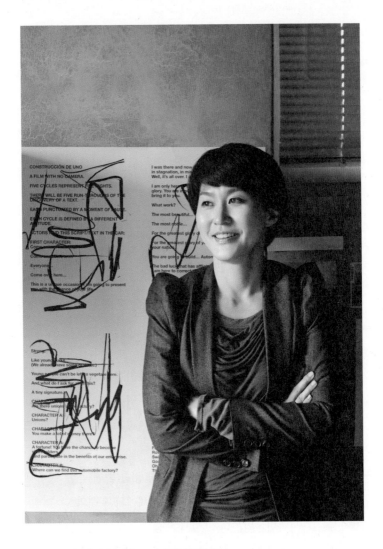

김선정_해맑은 표정으로 상대방을 친절히 대하는
김선정에게서 〈미술계 파워〉 같은 수식어를 쉽게 떠올리긴
힘들다. 미적 유행을 이끈 주류 전시들과 전도유망한
작가들은 그녀와 연결되어 있다. 영향력 있는 기획자와
네트워크의 상관성을 입증하는 인물.

새로운 언니들

장지아: 무서운 신예

2회 개인전 때 수학 교사이신 어머니가 동료 교사들을 데리고
전시장을 갑자기 찾아오신 거에요. 다양한 성 체위 장면이
번갈아 나오는 「나는 열여섯 살이에요」를 보시고는 다들 엄청
충격을 받으셨고 어머니도 굉장히 난처해하셨죠. 저는 며칠 동안
집에도 못 들어갔어요.
— 장지아[180]

성 개방론(페미니즘)자들이 사도마조히즘을 옹호하는 것은
그것이 아방가르드적 전복 효과와 경계를 뛰어넘는 과잉 효과를
얻기 때문이라고 영국 소설가 안젤라 카터Angela Carter는 말한다.[181]

「언니가 돌아왔다」에 초대된 작가 27명 중 젊은 축에 속한
장지아의 「서서 오줌 누기」(2006)는 선배 세대와 후대의
차이점을 가시화한 작업이다. 「서서 오줌 누기」는 암전된 배경
위로 하이라이트를 받아 하얗게 빛나는 알몸 여성의 얼굴과

180 장지아 인터뷰(2017.3.20, 장지아 작업실).

181 소피아 포카, 『포스트페미니즘』, 윤길순 옮김(파주: 김영사, 2001), 88면.

무릎 아래를 자른 사진으로, 토르소의 고전미마저 느껴진다. 그렇지만 신원 미상의 알몸 여성들이 선 채로 오줌을 누는 모습에 정적이 깨진다. 작가의 의도야 어떻건 여성의 〈선 채로 오줌 누기〉란 양성평등의 메시지를 전달하는 여성주의의 공격적인 제스처이기도 하다. 창동 스튜디오에서 12시간 동안 진행된 여섯 여성의 「서서 오줌 누기」라는 작업은 성 역할의 전도라는 상징성을 떠나, 여성 관객에게 인체의 자신감과 묘한 해방감을 줬다. 장지아가 인터넷으로 모집한 모델들도 촬영에 자발적으로 임했다고 전한다.

우리 미술계에서 여성 작가가 인체나 성욕을 주제로 택하는 건 드문 현상이었다. 김난영, 오경화, 조경숙처럼 금기된 주제를 다룬 선배 세대가 없었던 건 아니지만, 전면적인 현상으로 나타난 건 2000년 이후로 봐야 한다. 날계란에 얼굴을 맞고 머리채를 잡히는 수난을 당하면서 여성 작가가 치러야 할 신고식을 풍자한 「작가가 되기 위한 신체적 조건- 둘째, 모든 상황을 즐겨라!」(2000)나 상의를 벗고 새벽 거리를 활보하는 「자화상」(2000)을 만들 당시 이 충격적인 영상에 주인공으로 직접 출현한 장지아는 미술원 4학년 재학생 신분이었다.

그 후로 다채로운 성 체위와 난교 이미지가 반복되는 「나는 열여섯 살이에요」(2001), 중세기의 고문 도구를 정교한 미적인 오브제로 변형한 「아름다운 도구들 시리즈 1」(2009), 「아름다운 도구들 시리즈 2」(2012), 남성 지인들에게 일일이 물어본 성기 크기를 기하학적 도형으로 번역한 「What is your size」(2009)에 이르기까지 여성에게 금기로 여겨진 주제의 외연을 확장했다.

장지아, 「서서 오줌누기」,
2006, 150×120cm, 디지털
프린트.

장지아, 「작가가 되기 위한 신체적
조건 – 모든 상황을 즐겨라」, 2000,
싱글 채널 비디오(3분 5초).

장지아_전례 없이 〈쎈〉 작업을 하는 여성 작가군의
출현은 그녀를 신호탄으로 시작되었다고 봐도
무리가 아니다. 여성 미술은 장지아를 분기점으로
전후로 나뉜다.

유현경: 호기심에서 범한 성 역할 전환극

2008년 서울미대 4학년 재학생 유현경이 「일반인 남성 모델」(2008~2009)을 구상한 건 순전히 〈여성:남성 = 누드모델:화가〉라는 고정된 공식을 뒤바꾸면 어떨까하는 호기심에서였다. 이 공식은 실비아 슬레이Sylvia Sleigh가 깬 적이 있지만, 그녀가 재현의 정치학을 전복시킨 방법은 고전 명화를 차용하는 것이었다. 이에 반해 유현경은 인터넷 카페에 모델 모집 공고를 올려 신원 미상의 남성 지원자 20여 명 가운데 10명을 골라 밀양, 주문진, 남산 등으로 1박 2일 일정의 동반 여행을 떠났고 모텔의 객실에서 옷 벗은 남성 모델을 그려서 「일반인 남성 모델」 연작을 완성했다.

초면의 남성과 객실에서 작업한 유현경의 「일반인 남성 모델」 연작이나, 일면 없는 성전환자들에게 전화를 걸고 찾아가 침대 위에서 상의 탈의한 둘의 모습을 기념사진 찍은 질리언 웨어링Gillian Wearing의 「윗도리를 벗어라Take your top off」(1993)나 작가와 모델 사이의 위계를 해체한 점에서 같다. 유현경의 개인전 「나는 잘 모르겠어요」(LVS, 2010)에 나온 「어른 세계」(2010), 「학교」(2010) 같은 작업은 촘촘하게 연결된 공간 구조의 사이사이에 익명의 정사 장면을 무작위로 끼워 넣었으니 〈미로(迷路) 에로티즘〉이라 부르련다.[182]

린 헌트Lynn Hunt는 『포르노그라피의 발명The Invention of Pornography 1500-1800』에서 포르노를 권위에 저항하는 정치적인 수단으로

182 반이정, 『유현경 개인전: 잘못했어요』 서문(인천: OCI미술관, 2012).

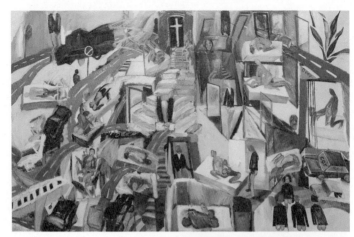

유현경, 「일반인 남성
모델 H(경상남도 밀양)」, 2008,
259,1 × 162,1cm, 캔버스에 유채.

유현경, 「어른 세계」, 2010,
162,1 × 259,1cm, 캔버스에 유채.

평가한다. 1960~1970년대 유럽에선 에로티즘이 해방의
담론으로 사용되기도 했다.[183]

　　여성 작가가 섹슈얼리티를 다뤘다고 주제마저 성욕의 재현인
건 아니다. 호기심에서 초면의 남성들과 그림 여행을 떠난
유현경의 시도와 무사한 정사 장면으로 점철된 2010년 전후의
작업은 해방의 일시적인 수단일지도 모른다.

이은실: 미적 가부장제의 내부 반란

「언니가 돌아왔다」에 초대된 유일한 동양화가 이은실은 같은
해 「젊은 모색 2008 I AM AN ARTIST」(국립현대미술관,
2008~2009)에도 선정된다. 이은실의 동양화는 기품 있는
화면 안으로 선정적인 화두를 던진다. 이은실의 에로티즘은
중후하지만 농염하고, 분명하지만 모호하다. 고풍스런 가옥의
중후한 구도 안에서 성관계를 암시하는 농염한 인물 혹은
동물이 출현하고, 성기임에 분명한 그러나 모호한 어떤 대상들이
나타난다. 곽희郭熙와 곽사郭思의 『임천고치林泉高致』를 따르면 유교적
가치관에 충실한 동양화의 주봉과 주변 봉우리는 군신 관계를
은유한다. 그러나 이은실의 산수에는 봉우리가 없다. 뿌연
운무와 잔털로 가득 찬 이은실의 공간에 떠받칠 가부장의 자리는
없다. 첫 경험을 암시하는 흔적 같기도 한 「Attitude」(2004)는

183　몸문화연구소, 『포르노 이슈 – 포르노로 할 수 있는 일곱 가지 이야기』(서울: 그린비,
2013), 11~13면.

이은실, 「Confrontation」, 2006,
130×180cm, 한지에 잉크, 채색.

이은실, 「Shy #1」, 2010,
61×40cm, 한지에 잉크, 채색.

이은실이 학부생 때 완성한 것으로, 향후 그녀가 써나갈 비망록의
서론처럼 보인다.

　이은실은 욕망에 직접 호소하는 동양 춘화나 현대적
외설물과는 다른 공식으로 에로티즘을 다룬다. 포식자와
피식자 사이인 호랑이와 사슴을 성관계 직후 연인처럼
묘사한 「망 Desire」(2005)이나, 성별을 가늠할 수 없는
알몸의 인체를 미닫이문의 수직선과 문지방의 수평선에
맞춘 「Confrontation」(2006)처럼 차가운 형식에 정체불명의
욕정을 담기도 하며, 협문(夾門)에서 여성 소음순이 자라나는
「Shy#1」(2010)까지 비현실적인 구도 속에 성욕이라는 만인의
관심사를 묻어 둔다. 실내에서 실외를 향하는 시선을 구도로 옮긴
그녀의 많은 작품들은 안사람(이은실 혹은 여성)의 관점을 옮긴
것이리라.[184]

고등어_Mackerel Safranski: 불안한 에로티즘

　타자라는 외부를 받아들이는 신체는 주체가 될 수 있는가,
네가 애무할 때 내 몸은 나의 것인가 하는 물음과 함께 시작된
작업이다. (중략) 〈읽혀지는〉 여성의 몸이 아닌 지금 이 순간
〈느끼는〉 여성의 몸을 이야기함으로써, 언제나 대상화되었던

184　반이정, 「육감(肉感)의 사의(寫意), 모순 공존의 화의(畫意): 기하학적 엄격에서 대기(大氣)의
농염(濃艶)으로」, 『2011 국립현대미술관 창작스튜디오 스튜디오 자료집』(서울: 창동스튜디오,
2011).

여성의 몸을 주체화시키는 과정에 있다.
— 고등어[185]

「젊은 모색 2008 I AM AN ARTIST」에 초대된 유일한 미술
비전공자(숙명여대 독문과 중퇴) 고등어는 〈인간의 욕망에 관한
작업을 표현하는 화가〉로 자신을 소개한다. 고등어가 비리고
기름진 생선이라는 세간의 편견에 저항하고자 고등어라는
예명을 쓰는 여성 작가다. 「젊은 모색」을 기획한 이추영 학예사는
고등어의 첫 개인전 「웃는다, 빨간 고요」(소굴갤러리, 2008)를
인터넷으로 우연히 보고 특이한 스타일 때문에 처음에는 외국인
작가로 오해했다. 고등어의 문래동 작업실을 방문한 그는
고등어의 그림에서 미술 전공자의 상상력을 역설적으로 넘어서는
비전공자만의 독창성을 발견해서 「젊은 모색」의 명단에 고등어를
넣는다. 그녀의 부스는 거울, 양변기, 냉장고가 비치되었고,
작은 그림들이 벽에 가지런히 걸려 유기적으로 개인의 방처럼
연출됐다. 이런 특이한 공간 연출 때문인지 관람객이 고등어의
부스에 머무는 시간이 길었다.[186]

　　자전적인 경험을 파격적인 화면으로 털어놓는 고등어의 그림
고백은 전례 없는 것이었다. 「구토하는 올랭피아」(2008)에서
입에 손을 넣어 구토하는 젊은 여성은 오랜 세월 시달린 거식증을
치료할 목적으로 독학으로 그림을 시작한 그녀의 자화상이다.
고등어는 모순된 요소들을 한 화면에 공존시켜 불안한 긴장감을

185　　고등어, 「드로잉 단상」, 『Into drawing 35』(서울: 소마미술관, 2017).
186　　이추영(국립현대미술관 학예사) 회고, 이메일(2017.3.29).

만든다. 좌우 대칭 구도 안에 색연필과 아크릴로 형형색색 인물과
사물을 채워 넣은 작은 종이 그림들은 일견 동화처럼 감미로우나,
그 안에는 유년의 감수성과 성년의 욕망이 함께 섞여 있고, 파란
양복의 강압적인 턱수염 남성과 미숙한 인체의 소녀가 불안한
관계를 맺고 있다. 「아버지와 그가 내게 들려준, 밤이 지워진
오후의 기억」이나 「너의 자유로운 날갯짓 하나, 신념의 증폭, 숲의
증폭」처럼 긴 작품 제목은 작은 그림 한 장을 문학처럼 천천히
읽어 주길 요구한다. 여러 그림에 반복해서 등장하는, 동심 어린
배경 앞에서 다양한 체위로 정사를 나누는 연인의 도상처럼
고등어의 그림은 호화롭되 잔혹한 동화며, 농염하되 불안한
에로티즘이다. 불안한 에로티즘은 그녀의 경험담인지도 모른다.

고등어, 「구토하는 올랭피아」, 2008,
39.6 × 54.4cm, 종이에 아크릴 채색, 색연필,
알코올.

고등어, 「살갗의 사건」, 2015,
29.7×20.9cm, 2015, 종이에 연필.

인형의 집에서 탈출한 포스트 페미니즘:
여자들은 단지 즐거움을 원해요

오르가슴이란 여성주의 정치에 대한 육체의 호출이다.
— 나오미 울프Naomi Wolf(여성주의자)

성적 대상이 아닌 주체로서 표출하는 여성적 에로티시즘은
여성의 수동적 섹슈얼리티를 부인하고 부계적으로 구축된
재현의 법칙을 위반하는 점에서 강력한 페미니즘 메시지를
시사한다.
— 김홍희[187]

「언니가 돌아왔다」에 이어 김홍희는 부계적인 문화 질서가
강한 동아시아 일곱 국가(한국, 중국, 일본, 싱가포르, 태국,
인도네시아, 인도)의 미술가들을 유치한 또 다른 페미니즘 전시
「동아시아 페미니즘: 판타시아」(서울시립미술관, 2015)를 연다.
국내 페미니즘 전시 때 단골로 초대되던 1세대 대표 여성 작가가
아닌 강애란, 이진주, 장파, 정금형, 정은영, 함경아를 초대해서
세대교체와 미학적 변화를 확인시켰다. 장파와 정금형은

187 김홍희, 『동아시아 페미니즘: 판타시아』(서울: 서울시립미술관, 2015), 12면.

주체적인 욕망을 주제로 작업을 한다. 그 둘은 여성의 섹스
파트너로 남성이 아닌 다른 무엇을 출현시킨다.

장파: 죽음과 소녀

남녀가 선호하는 성적 판타지는 다르게 진화되었다고 진화
심리학은 설명한다. 남성이 스토리보다 성관계에 집중하는
이미지를 선호하는 반면, 여성은 친밀도와 낭만적인 스토리에
매혹된다는 내용이다. 이는 포르노 시장의 소비자가 남성인데
반해, 로맨스 문학의 소비자가 여성이라는 통계와도 일치한다.[188]
킨제이 보고서 역시 남성을 흥분시키는 건 이미지인데 반해,
여성을 흥분시키는 건 문학(이야기)이었다고 발표한 바 있다.[189]
 장파의 「레이디-X」(2014~)는 다양한 성교 체위를
연상시키는 알몸 여체가 등장하는 연작이다. 선홍빛 화면과
표현주의적인 거친 붓질이 지배하는 「레이디-X」의 첫인상은
포르노그래피에 가까워 보인다. 그럼에도 「레이디-X」를 남성의
전유물로 보기에는 결정적인 무엇이 빠져 있다. 여성의 파트너가
남성이 아니다. 죽음, 유령, 나무같은 무기체와 한 몸으로 엉킨

188 Bruce J. Ellis and Donald Symons, 'Sex differences in fantasy: an evolutionary
psychological approach', *Journal of sex research*, 1990, pp. 527~556. 장대익, 「1장 포르노
그래피의 자연사: 진화-신경학적 접근」, 몸문화연구소, 『포르노 이슈』(서울: 그린비, 2013), 50면
재인용.

189 미셸 헤닝, 「4장. 대상으로서의 주체 – 사진과 인간의 몸」, 리즈 웰스, 『사진 이론』, 문혜진,
신혜영 옮김(파주: 두성북스, 2016), 255면.

장파, 「Lady-X no.9」, 2015,
60.6×91cm, 캔버스에 유채.

장파, 「Drawings for Phantoms Under
Daylight」, 2014, 31×23cm, 종이에 유채.

「레이디-X」의 여성은 정사 혹은 그들과의 일심동체의 모습을 하고 있다. 「레이디-X」의 여성들은 도발적인 포즈를 취하되 관능적이지 않다. 그로테스크하게 묘사된 얼굴, 성기, 가슴, 눈은 남성기를 물어뜯는 바기나 덴타타Vagina dentata처럼 공격하는 기관이 되었거나, 월경혈을 노출시켜 비체abjection로서의 육체적 표상을 구현한다.[190]

줄리아 크리스테바Julia Kristeva는 비체를 몸의 안과 밖을 관통하는 구토, 오줌, 배변, 질 분비물 등 주체와 객체의 경계선에서 있는 것으로 규정한다. 장파의 「레이디-X」는 성적 기호를 간직한 얼굴과 몸매를 해체시킴으로써(비체), 남성을 파트너로 상정하지 않고도 오르가슴을 성취하는 여성이 된다.

정금형: 인형의 집

작가(정금형)는 특히 파트너가 필요치 않은 오토에로티시즘, 단일 섹스 판타지에 근간하여 후기신체담론에 입각한 포스트 페미니즘을 실천한다.
— 김홍희[191]

정금형이 벨트 마사지 기구에 부착된 남성 얼굴의 인형과 마주 보는 장면은 그녀의 미학을 거의 모두 설명한다. 연극과 현대

190 장파 회고, 이메일(2017.4.6).
191 김홍희, 앞의 책, 13면.

무용을 전공한 정금형은 무대 위에서 다양한 무기체를 파트너
삼아 공연한다. 파트너로 선택된 기구로는 접이식 사다리, 진공
청소기, 재활 기구, 헬스 기구, 급기야 굴삭기가 있다. 의인화된
기구들은 정금형의 인체를 진동시키거나 체력을 소진시킨다.
이 과정은 자위 도구의 역할과 닮았다. 정금형도 파트너 기구를
매만지거나 닦는다. 이 과정은 자위하는 여성의 손짓을 닮았다.
정금형의 미술계 등단작으로 평가되는 「7가지 방법」(2009)은
이 모든 과정을 담는다. 정금형과 갖가지 기구들이 맺는 유사
성관계·자위행위를 재현한 이 작업은 그녀의 대표작이 되었다.
정금형의 작품은 인체와 기구 사이의 결합체로 나타난다.

　　손에 쥔 장난감 범선으로 자신의 인체 굴곡을 쓸어내리거나,
반동을 이용한 펌프질로 자신의 상체를 위아래로 흔드는 장면에서
기구 페티시즘이 당도할 수 있는 오르가슴의 상한선을 볼 수 있다.
인체 곡선을 드러내는 의상의 여성과 기구가 맺는 유사 성행위
퍼포먼스는 관객의 관음 욕구까지 충족시킨다. 정금형의 기구
페티시즘은 남성을 거세하고 획득한 자율적인 오르가즘인 점,
자기애의 노출 욕구를 공연으로 전환한 점에서 독보적이다.

　　P.S. 욕망과 자기애를 우회하지 않고 재현하는 여성 작가도
출현했다. 다양한 여성 자위 기구를 영롱한 수정처럼 번역한
이혜림의 「Crystal City Spun」은 여성의 성욕을 미화하는 것 같다.
여성 자위 기구를 양념통처럼 둔갑시켜 일상 공간에 자연스레
배치한 이미정의 도자기 작업 역시 성욕도 자연스러운 것이라
말한다. 여성 연예인의 자기애적 셀피를 차용한 김쎌의 자화상
작업은 알몸의 자기 인체를 과시적인 창작의 도구로 전용한다.

이미정, 「Pink Lens Effect」, 2009,
전시 장면.

김쎌, 「Syndrome」, 2012, 가변 크기,
디지털 프린트.

자매애

그 친구가 자신의 성기에 대해서 얼마나 끔찍한 증오와 경멸,
혐오감을 갖고 얘기하는지 너무 충격적이었다. 그래서 다른
여성들에게 성기에 관한 이야기를 들어 보기 시작했는데,
처음에는 모두 제대로 얘기하지 못하고 불편해했지만, 얼마
지나지 않아 모든 여성들이 자신의 몸 안에 있는 또 다른 자신에
대해 이야기하고 싶어 못 견디는 것을 발견했다.
— 이브 엔슬러Eve Ensler(『버자이너 모놀로그The Vagina Monologues』
저자)

김진희

김진희의 「Whisper(ing)」(2009~2014)은 〈소곤거리다〉라는 뜻의
제목이 말해 주듯 성 경험을 가까운 친구 사이에서나 비밀스레
고백하는 여성의 고요한 성 담론을 여성 개개인의 만남을 통해
채집한 프로젝트다. 한국의 20대 미혼 여성의 성 경험을 여성들의
독사진으로 재구성한 「Whisper(ing)」은 여성 모델이 옷을
벗거나 입거나 반쯤 벗은 채로 등장한다. 아무 말도 없이 얼굴을
가리거나 우울한 표정을 짓는 여성 모델의 사진들은 이 사회에서

김진희, 「Whisper(ing)-002」,
2009, 100×125cm, 디지털
프린트.

인효진, 「High School Lovers-
Stiletto#09」, 2007, 100×66cm,
디지털 프린트.

20대 여성에게 성 경험은 아직까지 함께 상의할 수 없는 금기라고
말하는 것 같다.

인효진

인효진의 고교 재학생 커플을 다룬 연작 「High School Lovers」
(2007~2008)에서 사진 속 주인공은 여학생으로 보인다. 「High
School Lovers」에서 미숙한 화장과 도발적인 포즈로 촬영에
임하는 여고생들은 원했건 원하지 않았건 〈성적 대상화된
존재감〉을 스스로 발산한다. 여고생의 자기애는 한국 10대
여성의 불안한 정체성을 드러낸다. 인효진이 채집한 여고생의
일반적인 초상은 오형근 개인전 「소녀들의 화장법」(국제갤러리,
2008)에서도 반복된다.

류은지

성인물의 제작과 배포를 남성이 주도하는 형국에서 여성 작가
류은지가 편집자 겸 발행인을 맡은 『에로진』(2011~2015)은 섹스
판타지를 생산 소비하는 주체로서 여성의 위상 변화를 보여 준
독립 잡지다. 총 5호까지 발행한 『에로진』을 위해 류은지는 세계
각지에서 성적 판타지를 다루는 작가를 일일이 찾아내 그들의
인터뷰와 작품을 잡지에 수록했다.

여성 에로티카의 배경 화면: 걸 그룹 노출 경쟁

> 마돈나는 섹스에 관한 한 여성주의자들보다 훨씬 심오한 식견을
> 지녔다. (중략) 마돈나야말로 여성주의의 미래다.
> — 카밀 파글리아Camille Paglia(사회 비평가)[192]

> 미디어와 대중문화의 과도한 영향력의 결과, 여자 청소년들이
> 동경하는 걸 그룹의 비정상적인 몸매가 이제는 여자 청소년들이
> 선망하는 몸매가 돼버렸다. (중략) 쉐딩 스커트나 코르셋은
> 모두 여성 신체의 성적 매력을 두드러지게 하는 옷으로, 10대
> 청소년들이 입는 교복에 어울리는 스타일이 아니다.[193]

2008년 연예계 최대 뉴스는 허위 사실의 무분별한 유포에
괴로워한 탤런트 최진실의 자살이었다. 1980년대 후반 광고
모델로 데뷔한 아이돌 스타 최진실은 귀엽고 앙증맞은 외모로
〈국민 배우〉라는 별칭까지 얻은 당대의 아이돌이었다. 귀여운
여성 아이돌이 사라진 자리에 삼성경제연구소가 2009년의

192 Camille Paglia, 'Madonna - Finally, a Real Feminist', 「The New York Times」
(1990.12.14).

193 〈JYP 박진영씨의 스쿨룩스 교복 광고에 대한 사회적 견해를 요청합니다〉, 다음 블로그
〈사랑과 생명의 인문학(사랑과 책임 연구소)〉(2015.10.13).

10대 히트 상품에 올린 걸 그룹이 들어섰다. 걸 그룹 신드롬의 대표 그룹 〈소녀시대〉, 〈원더걸스〉, 〈카라〉가 2007년 데뷔하고 〈티아라〉, 〈포미닛〉, 〈시크릿〉, 〈애프터스쿨〉, 〈2NE1〉, 〈f(x)〉 등이 2009년 데뷔하면서 여성 아이돌은 걸 그룹이 평정한다. 한국 여성 작가 사이에서 섹슈얼리티와 인체 노출이 작업에 전면화된 데에는 대중문화의 영향을 무시할 수 없다.

걸 그룹의 노출 경쟁은 불변의 승부수가 됐다. 핫팬츠와 미니스커트 차림으로 무대 위로 쏟아지는 미성년 걸 그룹을 막을 길은 없었다. 미성년 소녀 그룹의 섹스어필은 소비자의 요구만 충족시키는 건 아닐 것이다. 걸 그룹 포화는 한국 사회의 낡은 도덕이 억압한 자기애와 욕망을 예능이라는 가면으로 분출하는 현상 같다. 일선 학교의 여학생 교복 치마 길이가 갑자기 짧아진 때는 「꽃보다 남자」(2009)에 초미니 교복 치마 차림의 구혜선이 출현한 직후다.[194]

〈2008년 방송이나 광고물에 대한 사전 심의가 사라지면서 광고나 드라마 속 교복 치마 길이가 현격히 짧아지기 시작했다〉고 한국광고자율심의기구 편도준 실장의 지적도 있다.[195] 전국 중고교로 확산된 하의실종 패션이 낡은 윤리를 고집하는 공동체 정서와 충돌할 일은 차츰 늘고 있다. 2015년 JYP 대표 박진영과 걸 그룹 트와이스가 스쿨룩스 교복의 모델로 출현하자, 보수 성향 블로그가 교복 광고에 쓰인 〈코르셋〉 등의

194 이민재(중학교 교사) 인터뷰(2013.8.8).

195 이승연, 〈하의 실종 교복①: 《교복 치마》라 쓰고 《하의 실종》이라 부른다〉,
「천지뉴스」(2012.6.21).

문구와 모델의 몸매를 강조하는 광고가 선정적이라고 비난하는 글을 올려 공론화된다. 스쿨룩스와 JYP는 논란의 광고물을 철회하기로 합의한다.[196]

2017년 초 노출 수위가 높은 자신의 사진을 인스타그램에 꾸준히 공개하던 아이돌 설리에게 누리꾼의 비난이 쏟아지자, 설리는 훨씬 선정적인 사진을 올려 화답한다. 아이돌 수지의 2015년 화보가 2년 뒤에 선정성 논란에 휩싸이자, 소속사 JYP와 화보 사진가 오선혜는 〈사과할게 없으므로 해명도 안 한다〉고 반격한다. 2000년대 이전에 과도한 성 표현으로 필화를 겪거나 옥고를 치른 30~40대 남성 예술가를 대신해서 20대 초반 여성 연예인이 성 표현 전쟁에 앞서고 있다. 세상이 변했다.[197]

2000년대 이후 과감한 성 표현과 인체 노출로 주목받는 여성 작가가 하나의 범주로 묶일 만큼 많아졌다. 일부의 작업에선 억압된 리비도의 해방이 읽히고, 일부의 작업에선 섹슈얼리티가 인습과 금기에 저항하는 수단으로 읽힌다. 여성 미술은 이렇게 변했다.

2008

196 《《쉐딩 스커트》《코르셋 재킷》… 박진영 교복 광고 선정성 논란〉, 「연합뉴스」 (2015.10.15).

197 반이정, 〈《법정에 선 문학》 서평〉, 『기획회의』, 제433호(2017.2).

프랑켄슈타인의 후예

「언니가 돌아왔다」에 참여한 1세대 여성주의 작가 윤석남은
같은 해 열린 개인전 「1,025: 사람과 사람 없이」(아르코미술관,
2008)에서 이전과는 다른 화두를 던졌다. 버려진 자개장으로
허난설헌, 이매창, 나혜석 등 실존했던 선배 여성의 도상을
만든 윤석남은 2008년 개인전에서 침목으로 유기견의
형상을 만든다. 어느 동물 보호소에 있는 유기 동물의 개체수
1천25마리를 동일한 개수의 침목으로 옮겼다. 성소수자의
마음으로 유기 동물을 감싸는 작가의 태도는 반성차별주의anti-
sexism 이데올로기를 반종차별주의anti-speciesism로 확장한 것이고
여성 동지의 연대감을 유기 동물에의 연민으로 유연하게 이동한
것이리라.

　여성권과 동물권animal right은 깊은 연관이 있다. 〈동물에게도
권리가 있다〉는 극소수의 여권 운동가들을 조롱할
목적으로 쓰였던 표현이다. 1792년 초기 여성 운동가인
『프랑켄슈타인Frankenstein』의 저자 메리 울스턴크래프트Mary
Wollstonecraft가 「여성의 권리 옹호Vindication of the Rights of Woman」를
발표하자, 저명한 신플라톤주의 철학자 토마스 테일러Thomas
Taylor는 이름을 숨긴 채 〈남성과 여성에게 권리가 있다면,
동물에게 권리가 없을 이유가 뭔가?〉라며 『짐승의 권리

옹호*Vindication of the rights of Brutes*』를 출간한다. 시각 예술이 재현한 여성과 동물은 유사한 점이 많다. 성매매 여성과 음식물로 가공된 동물은 홍등가와 정육점의 붉은 조명 아래 전시된다. 렘브란트Rembrandt, 카임 수틴Chaim Soutine, 프랜시스 베이컨Francis Bacon, 데이미언 허스트까지 도살된 동물을 다룬 작품은 누운 자세의 여성 누드화의 무감동한 표정과 동기화된다.

동물 보호 운동의 최전선에 여성이 있다. 20세기 초 현대적 동물 보호 운동을 주도한 이도 스웨덴의 여성 운동가다. 미국의 대표 동물 보호 단체 〈동물의 윤리적인 대우를 바라는 사람들 PETAPeople for the Ethical Treatment of Animals〉의 공동 설립자로 주도적인 역할을 맡은 이도 잉그리드 뉴커크Ingrid Newkirk라는 여성이고, 한국 동물 보호 단체 〈동물자유연대〉(상임 대표 조희경)와 〈카라〉(대표 임순례) 그리고 상징적인 한국 유기 동물 보호 시설 〈애신동산〉의 주인(이애신)도 여성이다. 동물 보호소 봉사 참여자의 다수가 여성 자원자다. 데이터 과학자 제니아 맹Jenia Meng 박사는 12개국을 대상으로 한 조사에서 평균적인 여성이 동물권과 동물 복지에 호의적이며 이는 유전적 요인이라고 결론 지었다.

2008년은 10년 만에 보수 정권이 들어선 해다. 그해에 열린 「언니가 돌아왔다」 전은 여성주의 미술의 중간 결산과 함께, 여성 미술인의 세대 차이와 미학적 태도의 차이를 함께 확인시켰다. 차세대 여성 작가는 자신을 여성주의 미술가로 규정하지 않는다. 이는 1980년대 민중 미술 세대와 일부분 유대가 있던 차세대 작가들이 자신을 포스트 민중 미술로 범주화하지 않으려는

것과 같은 현상이다. 2008년 불타는 서울의 밤에서 도심 집회와
호흡한 예술가는 세칭 포스트 민중 미술가가 아니라, 스스로를
파견 미술가라 자처한 일군의 작가였다.

윤석남, 「1,025 – 사람과 사람 없이」전
(아르코미술관, 2008)

2009

이명박 정부의 언론 탄압으로 2009년 4월 13일 마지막 클로징 멘트를 한 신경민 아나운서.

비평의

고백

애플의 아이폰은 국내 출시 전에 예약자만 6만 명가량 몰렸고 출시 10일 만에 판매량이 10만 대를 넘겼다. 2009년 11월 28일 아이폰 런칭 쇼의 모습.

여기 사람이 있다

회사 결정에 따라서 저는 오늘 자로 물러납니다. 지난 1년여
제가 지닌 원칙은 자유, 민주, 힘에 대한 견제, 약자, 배려 그리고
안전이었습니다. 하지만 이런 언론의 비판을 이해하려고 하지
않아서 답답하고 암울했습니다. 구석구석과 매일매일 문제가
도사리고 있어 밝은 메시지를 전하지 못해 아쉬웠지만 희망을
품은 내일이 언젠가 올 것을 믿습니다. 할 말은 많지만 저의
클로징 멘트를 여기서 클로징하겠습니다.
— 신경민

촌철살인 클로징 멘트로 유명해진 MBC 뉴스데스크의 신경민
앵커가 이명박 정부의 언론 탄압으로 2009년 4월 13일 마지막
클로징 멘트를 남기고 하차한다. 그의 퇴장은 언론과 비평의
퇴장처럼 느껴졌는데, 결국 그는 2012년 통합민주당 대변인으로
자리를 옮겨 정치인으로 변신한다. 억울한 인명 피해가 유독
많았던 2009년의 언론과 비평은 제 기능을 하지 못했다. 연
초부터 용산 재개발 문제로 정부와 철거민들은 대치를 했고, 경찰
특공대의 진압 과정에서 철거민 5명과 경찰 특공 대원 1명이 불에
타 사망했다. 성 상납 사실을 자필 유서로 남긴 연기자 장자연이
자살했으며, 쌍용차 평택 공장 정리 해고로 20명이 넘는 노동자가

연쇄적으로 자살했다. 급기야 뇌물 수수 혐의로 검찰 조사를 받던 노무현 전 대통령이 뒷산에 올라 투신자살을 택했다.

용산 참사 직후 남일당 건물 주변을 점거한 유가족과 시민운동가들이 경찰과 대치하면서 장례는 무기한 연기되었고 희생자들의 시신을 안치한 병원 비용이 눈덩이처럼 불어났다. 이 소식을 접한 파견 미술가 이윤엽은 참사 때 방송 진행자가 외친 〈저기 사람이 있어요!〉를 차용한 「여기 사람이 있다」라는 작품과 그 외 기금 마련용 판화 600점을 내놓았고, 이는 3일 동안 모두 팔려 시신 안치 비용으로 썼다.

이윤엽, 「여기 사람이 있다」, 2009,
36×26cm, 목판화.

1세대 비평가의 사망, 후대 비평가들의 전시회

10명 중 반이정을 제외한 9인은 대학에서 미술 실기를 전공했다.
이건 한국 미술계의 기반이 얼마나 취약한지 단적으로 보여
준다. 이전의 미술 비평들이 이해 불가한 비문과 비약으로 채워진
경우가 적지 않았던 이유이기도 하다.[198]

일민미술관은 미술 비평가와 기획자 10인(강수미, 류병학,
고충환, 반이정, 장동광, 최금수, 서진석, 임근준, 유진상,
심상용)에게 〈가장 본인다운 자신의 문화, 곧 자기 자신을
주제이자 대상으로 표현하기를 제안〉하여 기획전 「비평의
지평」(일민미술관, 2009)을 연다. 비평가와 기획자에게
전시할 작품을 직접 만들도록 한 거다. 위임받지 않은
권한으로 작가와 전시를 원 없이 평가하던 비평가를 입장
바꿔 심판대에 올린 역발상 기획이다. 같은 해 11월 26일
1세대 미술 비평가 석남 이경성이 미국에서 타계한다. 해방
공간에서 비평가로 이름을 알린 윤희순, 김용준이나 1950년대
이후 비평가로 활동한 이봉상, 박고석 같은 전대의 미술
비평가들이 모두 전업 작가를 겸한 점에서, 도쿄대에서 법률학과

198 김민경, 〈누가 미술평론가들을 죽였나〉, 「주간동아」, 제678호(2009.3.24), 68~69면.

미술사를 함께 전공한 이경성은 최초의 본격 미술 비평가로
평가된다. 한국미술평론가협회장, 교수(이화여대, 홍익대),
국립현대미술관장(9대, 11대) 등 요직을 두루 거친 그의 화려한
행보를 후대 비평가가 따라 하기에는 비평의 위상이 아주 많이
변했다.

미술 비평가 석남 이경성 장례식 풍경
(인천시립박물관, 2009).

「비평의 지평」전
(일민미술관, 2009).

「비평의 지평」에 작가로 참여한 비평가들. 심상용,
류병학, 유진상, 장동광, 고충환, 반이정, 최금수,
서진석.

비평가와 작가

예술가가 되지 못한 비평가는, 군인이 되지 못한 정보원과 같다.
— 귀스타브 플로베르Gustave Flaubert(프랑스 소설가)

비평가와 작가는 쌍방향적 또는 상보적인 관계인양 묘사되지만,
현장에선 비평가에서 작가로 향하는 일방향적 관계에 가깝다.
남성 평론가들 앞에서 옷을 훌훌 벗는 퍼포먼스로 비평가와
작가의 관계를 풍자한 제미마 스텔리Jemima Stehli의 「Strip」
연작(1999~2000)은 둘의 수직 관계에 관한 작가의 화답이었을
것이다.[199] 언어를 다루는 비평가와 물질을 다루는 작가는
의사소통에서 비대칭적일 수밖에 없다. 이런저런 공모전과
심사에서 후보 작가들을 심사하는 권한이 대부분 비평가의 몫인
점도 둘 사이의 비대칭적 관계의 일면이다.

　　미술가가 글을 조리 있게 쓸 수 없을지는 모르지만, 의견이 없는
　　것은 아니다. 그동안 미술계의 담론이 유통되는 장은 대부분
　　미술에 관해 전문적으로 말하고 쓰는 사람들에 의해 독점되어
　　오다시피 했다. 이것이 일종의 대의민주주의일지는 모르지만

199　반이정, 「제작 후기를 겸한 서문: 〈저도 한땐 그림 잘 그리는 학생이었어요.〉」, 『비평의
지평』(서울: 일민미술관, 2009), 55면.

이제 그것으로는 충분하지 않다. (중략) 필자들의 글과 강연 속에서 우리는 이런 저런 고려에서 왜곡되거나 전도된 말, 괄호 쳐지고 생략된 말, 심지어 고려조차 되지 못한 말들을 본다. 나는 「포럼A」가 바로 이들을 재생시키고 원상 복귀시키며 논쟁을 활성화하는 미술인들의 공론의 장이 되어야 한다고 생각한다.
— 양현미(미술 평론가)[200]

지난 1월 3일 뉴욕의 무가지 「빌리지 보이스Village Voice」는 영화 평론가 짐 호버먼Jim Hoberman을 해고했다. 호버먼의 해고를 두고 해외에서는 〈영화 평론의 시대가 끝났다는 것을 새삼 확인했다〉는 투의 글이 심심치 않게 올라오고 있다. 영화에 대한 온갖 정보가 넘실거리고 영화를 진지하게 대하는 관객이 급감하면서 비평이 거의 멸종 단계에 이르렀는데 호버먼의 해고가 이 같은 흐름에 마침표를 찍는다는 얘기다.
— 문석(『씨네21』 편집장)[201]

「포럼A」는 비평가들의 직무 유기를 작가 스스로 메워야 한다는 공감에서 강홍구, 공성훈, 황세준, 박찬경 등 작가들이 1997년 3월 결성한 모임으로, 1998년 3월 「포럼A」(창간 준비호)를 시작으로 타블로이드판 종이 잡지를 격월간으로 출간하면서 대안적인 미술 매체를 표방했다.[202]

200　「포럼A」(1998.3.1. 창간호)

201　문석, 〈에디토리얼: 어느 평론가의 실직〉, 『씨네21』(2012.2.6).

202　『월간미술』(1998.6).

이후 「포럼A」는 온라인 토론 게시판으로 변경되어
운영되다가 2005년 온라인 진지마저 접고 종간한다(온라인
도메인 foruma.co.kr은 2013년 폐쇄된다). 「포럼A」를 포함해서
온라인에 둥지를 튼 대안적 비평 매체는 유의미한 활동을 거의
펼치지 못한 채 금세 사라졌다. 〈미술인회의〉 토론 게시판,
비평가 류병학의 추종자들이 자발적으로 만든 「무대뽀」도
그랬다. 1996년 종이 잡지로 창간해서 1998년 웹진으로
전환한 미술 비평 전문 웹진 「미술과 담론」은 2017년 현재까지
운영되지만 뚜렷한 존재감을 지닌 건 아니다. 웹진이나 온라인
미술 토론 게시판들의 연이은 실패는 여럿이 의견을 주고받는
게시판 문화에서 개인 블로그 문화로 이동한 그 무렵의 플랫폼의
변화와 관련이 깊다.
　　미술 잡지와 비평의 대안으로 출발한 온라인 미술 매체와
토론 게시판들이 고전을 면치 못하다가 종간한 데 반해, 1998년
메일 매거진 「이미지 속닥속닥」으로 출발해서 이후 온라인 미술
정보 웹사이트로 성장한 「네오룩」은 과중한 담론을 담는 미술
매체의 자충수보다 전시 정보에 방점을 둔 간결한 포맷 때문에 큰
성공을 거둔 경우다.

비평의 위기

> 사실 미술 비평은 그 출생 이후 언제나 주어진 사회의 존속에
> 관여하는 세력의 부산물이었다. 그리고 그것을 담당하는 자들은
> 그 세력으로부터 직접적으로 보조를 받고 그러한 세력을
> 방조하는 무리에 지나지 않았다.
> — 아놀드 하우저Arnold Hauser[203]

언어에 의존하는 만큼 비평가의 인품은 그가 쓴 글, 말과 연관을
맺을 것이다. 허구적 글쓰기가 아닌 실재에 대한 글쓰기인 비평은
필자의 속내를 반영할 것이다. 마음에 없는 예찬이나 이해관계에
얽힌 비평 또는 감정에 치우친 혹평은 글쓴이의 인성까지
지배하게 될 것이다. 마음에 없는 비평이 반복되면 돌려막기를 할
테고, 필자의 성품도 함께 망가질 수 있다.[204]
　　미술 비평은 작가와 기획자 또는 일부 미술 전공자처럼
극소수의 이해 당사자를 유효한 독자로 상정하는, 수요와
영향력이 낮은 글과 말이다. 그렇지만 비평이 직접적인 이해
당사자인 작가, 작품에 유의미한 변화를 정말로 일으키는지는
장담할 수 없다. 비평이 작가, 작품의 의미를 풍성하게 만들 수야

203　심상용, 〈비평의 역류 또는 역류적 비평의 실천을 향해〉, 『월간미술』(2003.2).
204　반이정 인터뷰, 〈예술과 삶이 별개인가요?〉, 『월간미술』(2012.3), 88~89면.

있지만, 작품 감상과 비평 읽기는 별개의 독자적인 영역처럼 느껴진다. 미술 비평의 역할을 작가, 작품에 대한 평가라고들 믿지만 어떤 작가, 작품이 주목받을 때는 비평의 지원보다 미술계의 인맥과 작가의 전시 경력이 망사처럼 엮여 이뤄진 경우가 더 많다. 작가, 작품마다 따라붙는 비평문은 그 점에서 인습적으로 갖다 붙이는 과시적인 액세서리 같기도 하다.[205]

비평의 주관주의

미술 비평은 〈말없는 대상〉을 언어로 풀어 내는 번역이다. 이는 시인 김춘수의 「꽃」에 나오는 〈하나의 몸짓에 지나지 않았던〉 무엇에게 〈잊혀지지 않는 하나의 의미〉를 달아 주는 이름 불러 주기에 비유할 만하다. 말 없는 대상에게 말을 건네는 비평은 고도의 주관주의여서 무분별하게 남용될 여지도 크다. 언어로 구성된 문학이나 영화 같은 시간 예술 비평은 독자가 이해하기 쉬운 반면, 공간 예술 비평은 독자와 교감하기에는 너무 주관적인 언어를 쓴다. 미술 비평의 주관주의는 스스로를 고립시키는 감옥이 된다. 많은 미술 비평문이 난해한 관념어와 외계어로 유통되면서도 견제받지 않는 데에는 비평의 주관주의에 대한 묵인 탓이 크다. 미술 독자나 업계 관계자조차 잘 소비하지 않는 죽은 글, 그것이 미술 비평의 진짜 얼굴이다.[206]

205 반이정, 〈비평가에게 묻다〉, 『미술세계』(2017.3), 92면.

206 반이정, 「미술비평의 자의식」, 김용택 외, 『세상에게 어쩌면 스스로에게』(서울: 황금시간,

비평의 딜레마

노골적인 지적과 선정적인 윽박지름은 곧잘 정론 비평과 쉽게 혼동되곤 하는데, 야단치는 것으로 상대를 설득할 순 없다. 이게 평론의 딜레마다. 미적 취향과 정치 소신은 개인의 존재감과 관계하는 개념이다. 누군가의 미적 취향과 정치 소신이 합리적인 설득에도 쉽게 바뀌지 않는 이유다. 정치 비평이건 미술 비평이건 정반대편을 내 편으로 돌려놓긴 어렵다. 비평은 내 편을 공고히 하고 중간 지대를 설득하는 작업이어야 한다.

비평의 동조성

> 그림에 대한 글들을 읽을 때에 나에게 고통스러운 것은, 내가
> 자꾸만 작문 교사의 위치에 서 있게 되는 것이다.
> — 김현[207]

나는 소설 창작에 있어 〈형식의 혁신〉에 대한 진지한 토론을 가까이서 접할 때면 살짝 긴장한다. 〈실험〉은 부주의함과 멍청함 또는 모방의 허가증으로 사용되는 경우가 너무나도 잦기 때문이다. 그리고 이런 게 더욱 고약한 이유는, 작가가 독자를 학대하고 소외시키는 허가증으로 이걸 이용하기 때문이다. 대개

2013), 304~309면.

207 김현, 「미술 비평의 반성」(1985)

이런 식의 글은 세상에 대해 독자들에게 아무것도 알려 주지 않고, 알려 준다 해도 기껏해야 황량한 풍경, 여기저기에 모래 언덕 몇 개와 도마뱀 몇 마리가 있지만 사람은 보이지 않는 그런 풍경 묘사에 그칠 뿐이다. 인간이 알아볼 수 있는 것은 전혀 살지 않는 그런 곳은 오로지 극소수 과학 전문가에게나 흥미로울 뿐이다.

— 레이먼드 카버Raymond Carver(소설가)

〈문학동네 소설상〉은 『문학동네』가 창간된 1994년부터 매해 진행했으나, 2014년 20주기를 기념할 당선작을 내지 못했다. 어느 때보다 많은 234명의 응모자가 247편의 응모작을 보내 왔지만 심사위원들은 당선작이 없다고 결론내렸다. 2012년 2013년에 이어 3년 연속 당선작을 내지 못했다. 소설의 수요가 급감한 사정에 더해, 완성도 높은 공급이 따라 주지 못한 결과다.

스토리텔링에 대한 수요가 이 지경일 진대, 비평에 대한 수요와 지원자가 적은 건 불문가지다. 〈미술 비평의 위기〉는 미술 잡지가 다루는 주기적인 특집이지만, 청사진과 대안을 제시하지 못하고 주기적인 특집에만 머문다. 비평의 위기라는 주제를 다시 비평가들이 모여서 다룬다. 문제의 원인들이 모여서 그 문제를 진단하고 처방한다. 어디 이뿐인가. 이론 전공자를 대상으로 하는 장래 희망 직업을 묻는 설문 결과는 전시 기획자에 집중된 답변을 보여 줄 뿐, 비평가 지원자는 한 자리 수 비율을 밑도는 수준으로 고착된 지 오래다.

비평의 위기를 초래하는 여러 요인 중 하나는 많은 미술 비평문에 스며든 〈기성 평문 유형〉이 있다. 〈기성 평문

유형〉이라는 바이러스는 모든 비평에 균질하게 스며 있다.
부족함 없이 빼곡한 참고 문헌, 객관적인 자료 나열, 읽히지 않는
논문 투의 수사법, 구체성이 결여된 추상적인 논변 등이 〈기성
평문 유형〉 바이러스다. 이 바이러스는 작가들이 작성한 작가
노트에도 심심치 않게 발견된다. 진솔하게 핵심을 요약해도
될 걸 〈기성 평문〉을 흉내 내어 장황하게 풀어 쓴 작가 노트가
많다. 소속된 조직과 조화하는 방향으로 자신의 행동과 생각을
일치시키려는 경향을 동조성이라고 한다. 규범을 따름으로써
자신의 소속감을 확인시키는 거다. 비평가들의 동조성은
보편적인 비평 문체와 어투를 따라하는 〈기성 평문 유형〉의
악순환을 만든다.

 신진 비평가의 등용문인 비평 공모전이나 신춘문예도 이
같은 동조성을 띤다. 대부분의 비평 공모와 신춘문예가 요구하는
학술 논문 형식의 지원 양식은 미술 현장을 읽는 데 거의 쓸모가
없고 오히려 사문화된 비평 형식으로 연결된다. 읽히지 않는
〈기성 평문 유형〉이 반복되는 이유다. 다변화된 미술이 출현하는
현장과 호흡하려고 A4 용지 10매가 필요하진 않다. 각주가
주렁주렁 달린 논문 투의 평문, 그 누구도 진지하게 읽지 않는
지루한 글이 양산되는 배경은 이렇다. 오히려 순발력 있고 진솔한
논평을 담으려면 A4 용지 3매 내외면 족하다. 〈현장에 출전시킬
신진 선수〉를 선발하는 비평 공모 요강이 전형적인 〈기성 평문
유형〉을 오히려 강화시키는 악순환인 점은 아이러니다.[208]

208 반이정, 「심사 총평: 평론 동네의 내기」, 『2015 SeMA-하나 평론상』(서울: 서울시립미술관,
2015), 22~24면.

(작가와 편집자의) 비평에 관한 말말말

『프리즈Frieze』의 기사들은 전체적으로 직접적이고, 이해하기 어려운 미술 전문 용어를 피하며, 미술사적 지식이나 이론적 배경 없이도 이해할 수 있게 쉽게 쓰인 것이 특징이자 목표다. (중략) 최근 미술사가 이론과 결합하여 정신분석학-(후기)구조주의 분석학-해체학 등을 통해 작품에 의미를 부여하는 일은 그다지 반갑지 않다. 특히 작품을 보지도 않고 작가의 정신 분석에 임하는 일이나 또 이론을 제대로 읽지 않고 어설픈 방법으로 분석을 모방하는 것은 정말 어리석은 일이다. 작가들마저 이론에 작품을 맞추는 경향이 강한데, 이는 그들의 작품 세계를 제한하는 일이라고 본다.

— 제임스 로버츠James Roberts(『프리즈』 편집장)[209]

많은 컬렉터들은 미술 비평, 특히 전 세계적으로 가장 널리 읽히는 『아트포럼Artforum』 같은 잡지에 실린 평론은 도무지 이해할 수 없다고 불평한다.

— 세라 손튼[210]

209　제임스 로버츠 인터뷰, 『월간미술』(2001.4).
210　세라 손튼, 앞의 책, 36면.

거의 모든 미술 잡지를 보지만 읽지는 않습니다. 거기 실린
리뷰에 영향을 받고 싶지 않아요. 그래서 그냥 봅니다. 미술에
대해 이러쿵저러쿵 말을 많이 할 필요가 없어요.
— 필리프 세가로Philippe Ségalot(아트 딜러)[211]

나는 〈잼〉 발린 미술 잡지를 만나고 싶다. 전시 일정 안내 등 미술
잡지가 하던 일을 인터넷이나 특화된 매체에서 대신한다. (중략)
재미는 의미의 포기가 아니다. 의미의 포괄이다. (중략) 잡지는
재미가 생명이다.
— 정민영(아트북스 대표)[212]

비평이 자칫 공허한 이론의 언설에 빠질 수 있는 미학을 좀 더
현실 속에서 구체적이고 실제적인 미학으로 거듭나게 하기
위해서는 어떠한 이론적인 잣대로 무장하기보다 숨겨진 진주를
찾을 수 있는 비평가의 직관이 필요하다고 본다.
— 유근택(작가)[213]

어떤 진술은 내 작업을 너무 거창하게 포스트모던 빅 뉴스에
몰아넣어서, 작업에 깃들인 실제 내면 풍경이 지워지기도 하였다.
그럴 때 작업이나 작품은 〈선험적〉 이론들을 입증하는 사물에
지나지 않게 되고, 급기야 지워지기까지 한다. 어떤 비평가는

2009

211 세라 손튼, 앞의 책, 35면.

212 정민영, 〈미술 잡지야, 재미를 부탁해〉, 『퍼블릭아트』(2009.10).

213 유근택, 〈작가가 본 미술 비평〉, 『월간미술』(2003.2).

〈안목〉이 없다. 부지런히 터득한 지식과 이론으로 작품과 작업과 미술판을 줄줄 엮어 나가기는 하는데, 도무지 속 없다. 모던 혹은 포스트모던 포장지로 멋지게 말아 놓기는 했는데, 풀어 보니 빈 곽 안에 물음표밖에 없는 꼴. 듣기 싫겠지만 옛적 문인화론에서 하던 말을 빌리면, 〈기운생동(氣韻生動)〉하지 않는다는 말.
— 김학량(작가)[214]

〈나쁜 평론은 의미론의 문제가 아니라 구문론의 문제다.〉 평론이 어렵게 느껴지는 건 글에 담긴 심오한 의미 때문이 아니라 문장 구성을 잘못했기 때문이라는 게 내 평소 생각이다. 이 책은 잘 쓰는 법을 나열하기보다 초보자가 흔히 범하는 과잉된 수사법, 장황한 문장, 추상적인 수식어 등이 글을 망친다고 주의를 준다. 간결하고 구체적으로 쓰라는 거다. 내 생각도 같다.
— 반이정[215]

214 김학량, 〈작가가 본 미술 비평〉, 『월간미술』(2003.2).
215 반이정, 추천사, 『현대 미술 글쓰기』(파주: 안그라픽스, 2016)

형질이 변한 미술과 비평

매년 노벨문학상 후보로 밥 딜런Bob Dylan을 추천하는 사람이
있다. 지난해엔 논픽션만 쓴 기자한테 문학상이 돌아갔다.
문예지에 실리는 문학은 쇠퇴했지만 힙합, 드라마 대본, 세월호
사건을 다룬 것과 같은 기록들, 이것도 중요한 문학이라고
본다. 대학을 중심으로 계속 굴러가면 〈문학임직한 것들〉만
재생산하는 길로 가는 거다. (문학의 경계를) 넓히기만 하면
위기가 아닐 수도 있다.
— 김영하(소설가)[216]

나는 미술 비평이 죽었거나 살아 있거나 상관없이 과거 비평이
담아 오던 문맥은 소멸하였다고 간주한다. 이것은 비평가들
스스로 이미 오래전부터 알고 있는 사실이기도 하다. 다시
말하면 종래 미술 비평이라고 불러 오던 협의의 글쓰기나 형식
비평, 인상 비평, 관념 비평, 현장 비평, 이념 비평 등의 비평
방식은 한계에 부닥친 지가 오래다.
— 이용우(미술 평론가)[217]

216 전진식, 〈투표소에 오빠가 돌아왔다〉, 『한겨레21』, 제1101호(2016.2.29).

217 이용우, 〈미술 비평에서 다차원 비평 이론으로〉, 『월간미술』(2003.2).

소설가 김영하는 문학에 대한 정의가 바뀌어야 한다고 주장한다. 종이 책을 묵독하는 문학은 구텐베르크 이후 몇 백 년의 짧은 시기일 뿐이라는 것이다. 〈문학적인 것〉은 더 넓은 의미를 담고 있다는 게 그의 생각이다.

김영하의 문학에 대한 재정의는 미술에도 동일하게 적용될 수 있다. 미술을 미술이게 하는 외형과 조건은 해마다 조금씩 변한다. 예전에 알던 미술의 정의와 조건은 확장되었고, 〈이해 불가의 상태〉 그 자체마저 당대의 미적 취향으로 통용되는 분위기다. 미술의 형질이 변하니, 그에 맞게 풀이법도 변해야 한다. 현실에서 비평이 소비되지 않는 이유 중에, 형질이 크게 변한 오늘의 미술에 여전히 낡은 독해법으로 대응하려는 비평의 관성도 있을 것이다. 비평의 위기라는 주기적인 쟁점보다, 비평이 직면한 형질 변화라는 과제에 주목해야 한다.[218]

218 반이정, 〈1차 심사평〉, 『2015 SeMA·하나 평론상』(서울: 서울시립미술관, 2015), 17면.

전시 기획자 우위

비평가들은 작가와 해석적인 거리를 유지하는 반면, 큐레이터는
작가와 상당히 친밀히 작업을 할 수 있다. 이들은 함께 새로운
비평의 장을 창조하기도 한다.
— 로사 마르티네스Rosa Martínez(독립 큐레이터)[219]

내게 현장 비평은 지금 작가들이 각자 무엇을 보여 주기를
원하는가, 이들의 시도가 어떠한 가치를 내포하고 있는가를
판단하고 그것을 〈선택〉하는 일이다.
— 김성원(서울과학기술대 교수, 전시 기획자)[220]

〈미술 비평은 지는 해, 전시 기획이 뜨는 해〉라는 말은 십 수 년
이상 유통된 풍문으로, 우리나라에선 제1회 광주비엔날레 개최로
초대형 미술 행사가 출현한 1995년 이후를 기획자의 우세가
시작된 때로 본다. 기획자 한스울리히 오브리스트Hans-Ulrich
Obrist는 한 인터뷰에서 〈지난 20년간 《큐레이터》란 용어의 사용은
기하급수적으로 증가했다. 이는 항해술과 관련이 있다. 이제

219 로사 마르티네스, 〈현대 미술을 바라보는 열 가지 시선〉, 『월간미술』(1999.10).
220 김성원, 「Forget the curator」, 김홍희 엮음, 『큐레이터 본색』(파주: 한길아트, 2012),
113면.

사람들은 정보의 홍수를 헤쳐 나가야 하니까, 길잡이와 편집자가 필요해진 것이다〉라고 말하기도 했다. 비평(가)의 위기라는 낯익은 화두는 기획 전담팀이 만드는 초대형 규모로 실현되는 오늘날 전시장 풍경 앞에서 비평가 개인이 감당할 수 없는 물리적인 한계와 같은 의미이기도 하다. 물량주의로 밀어붙이는 초대형 기획 전시는 비평가 개인이 세심히 살펴 해석하기엔 불가능한 면이 많다. 한나절가량 주어진 시간 안에 집중적으로 관찰한 결과를, 몇 개의 포인트로 뽑아 거친 총평을 내놓거나 인상에 남은 대표작 몇 점을 짚어 논평하는 식으로 대응할 수밖에 없다.[221]

초대형 전시는 개인이 아닌 공동체의 이해가 얽힌 결과물이다. 그 점에서 이해관계 바깥에 있는 비평가 개인이 논평을 하는 건 기본적으로 불완전할 수밖에 없다. 비평이 현실에서 큰 위력을 발휘하지 못하는 사정은 불완전한 정보에 기초하는 비평의 취약성 탓이다. 그런 점에서 전시 기획을 일종의 확장된 비평 행위로 봐야 할지도 모른다. 비평 대상에 충분히 감화된 전시 기획이 고전적 의미의 비평과 같을 수야 없겠지만 말이다.

221 　반이정, 〈미술 비엔날레 리뷰의 매뉴얼 - 2016 광주비엔날레, 부산비엔날레, 미디어시티서울을 보고〉, 「허핑턴포스트」(2016.11.7).

비평의 확장

이미지 비평(가)이란 명칭이 통용된 적이 있다. 미술을 포함해서
비디오 게임, 만화, 영화, 인터넷에 이르는 뉴미디어까지 시각
정보를 포괄적인 비평 대상으로 삼는 태도(사람)를 칭한다.
이 용어는 한국에서 문화 연구가 싹 튼 1990년대 초중반께
집중적으로 등장했다. 문화 연구나 이미지 비평에게 미술은
다종다양한 시각 정보 중 하나에 불과하다. 대상을 평준화시키는
접근법은 미술의 고유성을 배타적으로 신봉하는 전공자
그룹이나 미술에 숭배 가치를 부여하는 대중에겐 불편할 것이다.
그래선지 미술의 해석은 전문 미술 비평가에게 전담되고, 미술
비평가도 미술관 바깥 사정에는 간섭하지 않는 묵계가 있다.
하지만 예술이 삶과 유기적인 관계라 믿는다면 삶에 관여하는
다종의 시각 정보를 비평 대상으로 보는 태도가 미술 비평을
확장시키지 않을까?[222]

222 반이정, 「진솔한 고백이 해답이다」, 김영진 외, 『나는 어떻게 쓰는가』(서울: 씨네21북스,
2013).

뉴미디어 시대의 비평

아이덴티티와 글로벌리즘의 조화라는 주제를 영어로 얘기하라고
해서 당황했습니다. 이메일을 보내고 받을 수 있는 시험도
치렀습니다. 컴퓨터 결재는 가능하지만 컴퓨터 테스트에서 좋은
점수는 못 받은 것 같습니다.
— 오광수(미술 평론가)[223]

문화관광부가 국립현대미술관장 선발에 개방형 직위제를 도입한
2000년, 임용 1호 관장에 현직 관장이던 오광수가 재선임됐다.
임용 시험 중에 컴퓨터로 이메일 보내는 법이 포함되었다는 당시
인터뷰 기사는 격세지감을 느끼게 한다.

2009년 11월 28일 서울 잠실 실내 체육관에서 아이폰 런칭
쇼가 열렸다. 출시 전에 예약자만 6만 명가량 몰렸고 출시 10일
만에 판매량이 10만 대를 넘겼다. 컴퓨터 회사 애플이 출시한
최초의 휴대 전화 아이폰이 세계 시장에 출시된 건 2007년
1월이었으나, 한국은 이동 통신사(KT)와의 협상이 지연되면서
1년 10개월이 지나 출시됐다. 국내 이동 통신 시장을 스마트폰이
접수하면서 모바일 기반 소셜 네트워크 서비스SNS가

223 이규일, 〈국립현대미술관장 개방형 임용1호 오광수 인터뷰〉, 『아트인컬처』(2000.9),
44면.

의사소통의 기본 플랫폼으로 자리를 굳혀 갔다. 미술 비평의 위기 요인 중에는 트위터, 페이스북같은 SNS에 올려지는 짧은 전시 정보와 사진 타임라인들이 꼽히곤 한다. 2014년 서울에서 개최된 국제 미술 평론가 협회의 학술 대회 중 하루는 온전히 〈소셜 네트워킹 시대의 비평적 글쓰기〉라는 주제를 다룰 만큼 미디어의 변화는 미술 비평의 위기와 직결된다. 웹 2.0시대에 유통되는 방대한 자발적인 콘텐츠는 저작권이나 비평의 권위를 무색하게 만든다. 미술 비평이 쇠퇴한 이유로 수집가 갤러리 경매 회사 등 시장 중심으로 돌아가는 미술계에 비평가가 할 일이 적다는 점, 미술품에 대한 해석보다 전시회 소식 등 가벼운 정보가 선호된다는 점, 나아가 인쇄 매체들의 어려워진 형편으로 전업 비평가의 지면이 사라지는 점 등이 거론된다. 2000년대 초반 생긴 다양한 미술 웹진들이 거의 고사한 반면, 간결한 전시 정보를 제공하는 「네오룩」이 온라인 미술 미디어를 평정한 사정도 같은 배경이리라. 무수한 비전문가들이 어떤 대가도 바라지 않고 감상평과 사진을 공유하는 SNS 문화는 고료를 받고 글을 쓰는 전업 비평가들의 생계까지 위협하는 지경에 됐다.[224]

좋아요likes나 팬fans 같은 언어의 사용으로 모두가 비평가가 되기 때문이다. 바로 그 안에 인쇄 매체 비평가들의 특별한 위기가 있다.[225]

224 얼 밀러, 「소셜 네트워킹과 해방된 독자」, 『미궁에 빠진 미술비평』(서울: 한국미술평론가협회, 2014), 177~186면.

225 James Panero, 'My Jerry Saltz problem', The new criterion(2010.12). 『미궁에 빠진

의사소통의 새로운 플랫폼 SNS가 미술 비평을 새로운 대안으로서 위협하는 게 아니라 대중 영합적 매체로서 위협한다. 〈좋아요〉와 〈싫어요〉, 단 두 개의 선택만 취하는 SNS의 의사소통 플랫폼은 품위 있는 해석이 개입할 여지를 닫는다. 클릭티비즘clicktivism이라고 불리는 SNS사용자의 엄지 문화는 가치 판단의 문제를 오락의 수단으로 실추시켰다.[226] 인터넷은 수평적인 의사소통을 보장하지 않는다. 웹 2.0의 SNS 언어는 사용자의 선호도와 확증 편향적인 취향만 충족시키는 알고리즘으로 작동하기에, 편파적인 정보만 사용자에게 노출된다.

미술 비평』(서울: 한국미술평론가협회, 2014), 181면 재인용.

226 에바 보이토비추, 「엄지 문화를 넘어서 ─ 소셜 네트워킹 시대의 미술 비평」, 『미궁에 빠진 미술 비평』(서울: 한국미술평론가협회, 2014), 244면.

비평가의 생계

미술 잡지의 원고료는 생계 수단이 되지 못한다. 고료를
체불하거나 지불하지 않는 미술 잡지도 흔한 현실. 세간에
알려지지 않은 업계의 진실이다. 미술 잡지는 만성 적자 때문에
고료를 체불하거나 미지급한다. 그럼에도 필자 대부분이 미술
잡지에 고료 없이 원고를 넘겨 줄 뿐 아니라, 체납된 고료 문제로
잡지사와 다투는 일도 적다. 필자의 이 같은 양해는 자신의
발언대를 지키려는 절박함에서 온다. 작가와 전시장의 관계처럼
미술 비평가는 미술 잡지를 통해 존재감을 알릴 수 있다.

현업 미술 비평가의 생계는 〈공정가가 없는〉 전시 서문, 외부
강연, 심사 사례비 등에 의존한다. 전시 서문, 강연, 심사 등의
청탁은 꾸준히 관리된 필자의 이력이 보장할 텐데, 비평가의
건재함은 미술 잡지의 지면에서 확인될 때가 많다. 열악한 고료나
무고료에도 필자가 침묵을 지키는 건 생계 때문이다.

전시회 서문은 공정가가 없다. 다수의 독자를 상대하는 일간지,
주간지, (미술) 월간지의 고료나 미술 기관에서 청탁하는 작가론
고료는 공정가가 있다. 반면 극소수의 독자만 읽을 게 분명한,
개인이 청탁하는 전시회 서문은 공정가가 없다. 작가의 지명도와
비평가의 지명도에 따라 몇 갑절 이상 차이가 난다고 전해지나
확인할 방법은 없다. 청탁한 작가와 서문을 쓴 비평가만 안다.

감사의 말

감사와 사랑의 뜻을 보낼 분들을 적는다. 부모님과 누나에게 감사한다. 책을 여러 차례 내면서 가족에게 진심에서 감사를 느낀 건 이번이 처음인데 내가 나이가 들어서 인 것 같다. 논리적인 사고와 화술의 전범으로 내 기억에 남아 있는, 지금은 세상에 없는 staire 강민형 님께도 감사와 존경을 보낸다. 버릇처럼 매일 빼놓지 않고 떠오르는 미니와 니키에게 감사한다. 책의 초안인 「9809 레슨」의 담당 기자였던 『월간미술』이준희 편집장님께도 감사한다. 원고를 수정하면서 알았다. 연재 당시 얼마나 부끄러운 원고를 보냈는지를. 작품 도판에 협조해 준 무수한 작가와 기관에게 감사한다. 미술책은 선의의 도판 협조를 얻지 못하면 출간이 거의 불가능하다. 책의 초안인 「9809 레슨」이 연재되기 전부터 책의 형태로 제작되기까지, 이 주제와 관련해 가장 많은 대화를 나누고 조언을 준 이는 동양화가 정재호 교수님이다. 그의 진심과 성의에 감사한다.

인생 최대 위기를 나는 이제껏 두 번 겪은 걸로 본다. 그중 한번은 연재 이전에 일어났고(2010년), 다른 한번은 책 출간 직전에 있었다(2016년). 매 위기 때마다 〈인생에는 굴곡도 있는 거〉라며 격려한 친구 이민재에게 감사와 존경과 사랑을

보낸다. 동일한 격려를 여러 차례 들어도 효과가 있다는 걸 알게 됐다. 친구는 퇴고한 글에 대해 꼼꼼히 검토를 해주었고 자문에도 힘을 보탰다.

이 책은 2015 시각예술 비평연구 활성화 지원사업의 도움을 받았다. 나의 게으름으로 책이 지각 출간되었지만 인내와 신뢰를 갖고 기다려준 한국문화예술위원회와 담당자 최지혜 님께도 감사한다. 책을 만드느라 애쓴 미메시스의 홍유진 대표와 그 팀원들에게도 감사한다.

한 시절 사랑을 나눈 X에게도 감사한다.

반이정

참고 문헌

1998
동양화 뉴웨이브

도록, 자료집

- 김정욱, 『김정욱』(서울: 갤러리스케이프, 2008).
- 김학량 엮음, 『근현대 수묵화 논평 선집』(고양: 도서출판 학고방, 2005).
- 김학량, 『문사적 취향, 난』(서울: 갤러리 보다, 1998).
- 김현정, 『내숭놀이공원』(서울: H&A, 2016).
- 김호득, 『ZIP: 차고, 비고』(서울: 파라다이스ZIP, 2017).
- 박병춘, 『채집된 산수』(서울: 쌈지스페이스, 2007).
- 박윤영, 『Ixtlan Stop』(천안: 아라리오갤러리, 2007).
- 손동현, 『손동현 2005~2016』(서울: G&Press, 2017).
- 손동현, 『Logotype』(서울: 두아트갤러리, 2007).
- 정재호, 『오래된 아파트』(서울: 금호미술관, 2005).
- 『신 산수풍경』(서울: 관훈갤러리, 2007).
- 『수묵대전』(광주: 의재미술관, 2006).
- 『오늘의 한국화 - 그 맥락과 전개』(서울: 덕원미술관, 1996).
- 『이민가지 마세요 Ⅰ』(서울: 갤러리 정미소, 2004).
- 『이민가지 마세요 Ⅱ』(서울: 갤러리 정미소, 2005).
- 『이민가지 마세요 Ⅲ』(서울: 갤러리 정미소, 2006).
- 『일상의 힘, 체험이 옮겨질 때』(서울: 관훈미술관, 1996).
- 『조선화원대전』(서울: 리움, 2011).
- 『탈속의 코미디 - 박이소 유작전』(서울: 로댕갤러리, 2006).
- 『한국미술_여백의 발견』(서울: 리움, 2007).
- 『한국화 1953~2007』(서울: 서울시립미술관, 2007).
- 『한국화의 이름으로』(포항: 포항시립미술관, 2010).
- 『한국화의 경계, 한국화의 확장』(서울: 문화역서울284, 2015).
- 『현대 동양화(한국화)의 정체성과 동시대성』(서울: 대학미술협의회, 2014).

단행본

- 오광수, 『한국현대 미술사』(파주: 열화당, 1997).
- 유근택, 『지독한 풍경』(파주: 북노마드,

2013).
- 조용진, 배재영, 『동양화란 어떤 그림인가』(파주: 열화당, 2002).

정기 간행물
- 김경아, 〈인터뷰: 유근택, 박병춘, 동도서기의 두 전사〉, 『아트인컬처』(2002.4).
- 김학량, 〈지필묵 다시 읽기〉, 『월간미술』(2000.2).
- 정재숙, 〈한국 미술 자존심까지 떨이판매 – IMF 위기 겹친 미술계 바겐세일 붐〉, 『한겨레21』(제198호, 1998.3.12).
- 〈중견작가 6인이 말하는 한국화의 오늘과 내일〉, 『월간미술』(2000.2).
- 〈톡톡 인터뷰 | 한국화의 아이돌 작가? 김현정의 도전〉, 『월간중앙』(2014.8).

1999
세기말, 전시장의 변화: 대안적 실험의 예고된 흥망성쇠

도록, 자료집
- 이동연 외, 『한국의 대안 공간 실태 연구』(서울: (사)문화사회연구소, 2007).
- 『대안공간 반디를 기록하다』(서울: 비온후, 2009).
- 『대안적-네트워크-미술』(서울: 대안공간 풀, 2007).
- 『박이소』(서울: 대안공간 풀+박이소, 2001).
- 『사년 2000~2004』(서울: 인사미술공간, 2004).
- 『서브컬처 : 성난 젊음』(서울: 서울시립미술관, 2015).
- 『서울 바벨』(서울: 서울시립미술관, 2016).
- 『성형의 봄』(서울: 덕원미술관, 1992).
- 『왜 대안공간을 묻는가』(서울: 미디어버스, 2008).
- 『프로젝트 스페이스 사루비아 다방 1999-2005』(서울: KC기획, 2006).
- 『The 2nd In-between Int'l alternative space conference』(서울: 루프, 2004).
- 김홍희, 「포스트 뮤지엄과 새로운 관객」, 『SeMA 전시 아카이브 1988-2016 : 읽기 쓰기 말하기』(서울: 미디어버스, 2016).

단행본
- 고동연, 『우리 시대 미술가들은 어떻게 사는가?』(서울: 오뉴월, 2015).
- 이보아, 『성공한 박물관 성공한 마케팅』(서울: 역사넷, 2003).
- 한윤형, 『안티조선 운동사』(서울: 텍스트, 2010).

정기 간행물
- 김성희, 〈아방가르드의 후원자, 비영리 갤러리 – 뉴욕 맨해튼 대안 공간의 운영 현황〉, 『월간미술』(1998.12).
- 박성준, 〈대학 가려운 곳 긁는《학교 밖 학교》〉, 『시사저널』(제550호, 2000.5.11).
- 박은하, 〈대안매체를 통한 미술의 발견〉, 『월간미술』, 1999.1).
- 반이정, 〈#자생공간 #88만원세대 #굿즈 #신생공간 #서울바벨 #고효주 #세대교체 #청년관 #아티스트피 #SNS #대안공간2.0 #예술인복지법 #……〉,

『아트뮤』(Vol. 97, 2016.5).

- 안규철, 〈대학교육 구태를 벗는 길〉, 『월간미술』(1999.1).
- 이영욱, 〈새로운 미술운동의 현실과 꿈〉, 『민족예술』(1999.2).
- 정민영, 〈국고지원, 대안공간에 《굴러든 호박》〉, 『미술세계』(2000.6).
- 『대안공간 네트워크지 Laboratory』(서울: 한국문화예술진흥원 인사미술공간, 2004).
- 〈대안공간에서 꿈꾸는 대안적 미술〉, 『월간미술』(2004.2).
- 〈복합문화공간 사용설명서〉, 『주간한국』(2009.8.18).
- 〈진화하는 예술 공장, 아트 레지던스 프로그램〉, 『월간미술』(2008.8).

2000
아주 오래된 브랜뉴, 〈일상〉

도록, 자료집

- 김을, 『김을 드로잉 2202~2004』(서울: 갤러리 피쉬, 2004).
- 문성식, 『Landscape portrait』(서울: 국제갤러리, 2011).
- 박모(박이소), 『박모』(서울: 금호미술관+샘터화랑, 1995).
- 주재환, 『어둠 속의 변신』(서울: 학고재, 2016).
- 『싹』(서울: 선재미술관, 1995).
- 『일상의 연금술』(서울: 국립현대미술관, 2004).
- 현태준, 『현태준의 국산품전』(서울: 갤러리 상상마당, 2007).

단행본

- 기타노 다케시, 『다케시의 낙서 입문』, 이연식 옮김(서울: 세미콜론, 2012).
- 노명우, 『혼자 산다는 것에 대하여』(고양: 사월의책, 2013).
- 노석미, 『상냥한 습관』(서울: 월드프린팅, 2007).
- 노석미, 『스프링 고양이』(서울: 마음산책, 2007).
- 문혜진, 『90년대 한국미술과 포스트모더니즘』(서울: 현실문화, 2015).
- 박영균, 『박영균』(서울: 헥사곤, 2015).
- 방정아, 『방정아』(서울: 헥사곤, 2012.
- 세라 손튼, 『예술가의 뒷모습』, 배수희, 이대형 옮김(서울: 세미콜론, 2016).
- 유시민, 『어떻게 살 것인가』(파주: 아포리아, 2013).
- 조일환, 조동환, 조희연, 조해준, 『뜻밖의 개인사 - 한 아버지의 삶』(세종: 새만화책, 2008).
- 주재환, 『이 유쾌한 씨를 보라: 주재환 작품집 1980~2000』(고양: 미술문화, 2001).
- 팸 미첨, 줄리 셜던, 『현대미술의 이해』, 이민재, 황보화 옮김(파주: 시공사, 2004.
- 황주리 외 15인, 『꿈꾸는 초상』(서울: 재원, 1995).
- 현태준, 『뽈랄라 대행진』(파주: 안그라픽스, 2001).
- 『X: 1990년대 한국미술』(서울: 현실문화, 2016).

정기 간행물

- 김남수, 〈지금이 아이디어의 전성기인

작가 주재환을 만나다〉,『판』(Vol. 6,
2012.3).

• 박영택, 〈방정아 리뷰〉,
『월간미술』(1999.11).

• 천관율, 〈강경대 세대, 갈림길에 서다〉,
『시사인』(제212호, 2011.10.12).

• 〈21C Next Generation〉,
『월간미술』(1999.9).

• 〈신세대 작가들, 그 이후〉,
『월간미술』(2006.6).

• 〈주재환 : 몽상가 J씨의 몽유도원도〉,
『월간미술』(2000.3).

• 〈Drawing is Nothing〉,
『아트인컬처』(2006.12).

2001
19금 예술, 해석의 폭력에 반대한다

도록, 자료집

• 안창홍, 『인간에 대하여』(서울: 갤러리
스케이프, 2010).

• 인세인박, 『포르노제작을 위한
습작』(파주: 메이크샵 아트스페이스,
2017).

• 최경태, 『1987년부터 빨간
앵두까지』(서울: 쌈지스페이스, 2003).

• 최경태, 『포르노그라피』(서울: 갤러리
보다, 2000).

• 최경태, 『포르노그라피II-여고생』(서울:
갤러리 보다, 2001).

• 『에로티시즘 21c』(서울: 아트선재센터,
2007).

• 『표현의 자유 침해백서』(서울:
한국민예총+문화연대, 2001).

• 『Art&Sex #1 Sex+guilty pleasure』(서울:
아마도 예술공간, 2014).

단행본

• 심상용 외 5인, 『이흥덕의 도시』(파주:
한길아트, 2010).

• 슬라보예 지젝, 『실재의 사막에 오신 것을
환영합니다』, 김희진, 이현우 옮김(서울:
자음과모음, 2011).

• 이현우, 『로쟈와 함께 읽는 지젝』(서울:
자음과모음, 2011).

• 정복수, 『존재의 비망록』(서울: 닻프레스,
2011).

• 죠르주 바타유, 『에로티즘』, 조한경
옮김(서울: 민음사, 1993).

• 조르주 바타유, 『에로티즘의 역사』,
조한경 옮김(서울: 민음사, 1998).

• 커넥션즈 에디션 엮음, 『에로티카』,
김은규 옮김(파주: 쌤앤파커스, 2010).

정기간행물

• 고강훈, 〈문화가 뒷얘기:《노컷》
전 시작전부터《걸림돌》〉,
『한국일보』(2001.2.25).

• 김관명, 《《여고생》展 외설 논란〉,
『한국일보』(2001.5.30).

• 김미선, 〈인터뷰: 중학교 미술교사 김인규
씨〉, 『오마이뉴스』(2001.6.8).

• 반이정, 《《일베 조각상》의 고차원
방정식〉, 『미술세계』(2016.7).

• 신준봉, 〈즐거운 사라, 두 달간 옥살이,
공개적 망신주기〉, 『중앙일보』(2017.9.6).

• 장정일, 《《쇼》를 즐기는 현대인의
정신병〉, 『시사인』(제220호, 2011.12.10).

2002
탈사진 시대의 사진 전성기

도록, 자료집

- 권오상, 『권오상』(천안: 아라리오 천안, 2006).
- 노순택, 『얄웃한 공』(서울: 신한갤러리, 2006).
- 오형근, 『소녀 연기』(서울: 일민미술관, 2004.
- 『국제 현대사진전 Flash Cube』(서울: 삼성미술관, 2007).
- 『미국현대사진 1970~2000 샌프란시스코 현대미술관 소장』(서울: 삼성미술관, 2002).
- 『미장센-연출된 장면들』(서울: 삼성미술관, 2014).
- 『서양식 공간예절』(서울: 대림미술관, 2007).
- 『지금 사진은』(서울: 가나아트센터, 2002).

단행본

- 강홍구, 『강홍구』(서울: 헥사곤, 2017).
- 노순택, 『분단의 향기』(서울: 당대, 2005).
- 노순택, 『사진의 털』(서울: 씨네21북스, 2013).
- 노순택, 『어부바』(서울: 류가헌, 2013).
- 노순택, 『잃어버린 보온병을 찾아서』(서울: 오마이북, 2013).
- 노순택, 『Really Good, Murder』(서울: 상상마당, 2010).
- 노순택, 『Red House - 붉은 틀』(서울: 청어람미디어, 2007).

- 리즈 웰스, 『사진 이론』, 문혜진, 신혜영 옮김(파주: 두성북스, 2016).
- 리처드 볼턴, 『의미의 경쟁』, 김우룡 옮김(파주: 두성북스, 2001).
- 마들렌 피노, 『백과전서』, 이은주 옮김(파주: 한길사, 1999).
- 오형근, 『화장소녀』(서울: 이안북스, 2010).
- 윤정미, 『핑크&블루 프로젝트』(성남: 박건희문화재단, 2007).
- 이갑철, 『충돌과 반동』(서울: 포토넷, 2010).
- 진동선, 『한국 현대사진의 흐름 1980-2000』(서울: 아카이브북스, 2005).
- 최연하, 『사진의 북쪽』(서울: 월간 사진, 2008).
- 『한국 현대사진 60년 1948~2008』(서울: 국립현대미술관, 2008).

정기 간행물

- 반이정, 〈탈사진 시대의 사진 친화 유전자〉, 『미술세계』(2014.11).
- 〈사진, 한국현대사진의 전환점〉, 『월간미술』(2002.8).
- 〈현대 미술의 리더가 되다〉, 『월간미술』(2008.5).
- 〈Photograph: New Stream, New Face〉, 『아트인컬처』(2000.6).
- 〈Photography as Documentary〉, 『아트인컬처』(2004, 6).

2003
팝 아트의 탐미적인 표면, 예능주의로 발전하다

도록, 자료집

- 낸시랭, 『낸시랭과 강남 친구들』(서울: TV12갤러리, 2013).
- 윤진섭, 『한국의 팝아트 1867~2009』(서울: ㈜에이엠아트, 2009).
- 이동기, 『Crash』(서울: 일민미술관, 2002).
- 최정화, 『믿거나 말거나 박물관』(서울: 일민미술관, 2006).
- 최정화, 『연금술』(대구: 대구미술관, 2013).
- 최정화, 『총천연색』(서울: 문화역서울284, 2014.
- 홍경택, 『홍경택』(서울: 카이스갤러리, 2008).
- 『메이드 인 팝랜드』(서울: 국립현대미술관, 2010).
- 『앤디 워홀 팩토리』(서울: 리움, 2007).
- 『앤디 워홀의 위대한 세계』(서울: 서울시립미술관, 2009).
- 『팝아트의 세계 Pon n Pop』(성남: 성남아트센터 미술관, 2008).

단행본

- 조기숙, 『포퓰리즘의 정치학』(고양: 인간사랑, 2016).

정기 간행물

- 반이정, 〈최정화론: 〈듯〉의 직감으로 쌓은 기념비〉, 『미술세계』(2014.12).
- 반이정, 〈최정화 리뷰: 총천연색 예술가의 전무후무한 개인전〉, 『시사저널』(제882호, 2006.9.19).

- 사와라기 노이, 〈일본 현대미술의 기원〉, 『볼』(제10호, 2008).
- 심상용, 〈Korean pop은 없다!〉, 『월간미술』(2000.11).
- 이준희, 〈홍경택 : 언더와 오버를 넘나드는 회화의 전령사〉, 『월간미술』(2003.7).
- 진휘연, 〈이동기: 낭만적 상상력의 만화주인공〉, 『월간미술』(2003.3).
- 차형석, 〈쑥쑥 크는 《뽀통령》 《뽀레지던트》 될까〉, 『시사인』(제192호, 2011.5.21).
- 〈얼짱 문화 8년, 젊은 세대의 스타일을 바꿨다!〉, 『중앙일보』(2008.6.25).
- 〈팝아트 이후, 신세대 미술의 경향 읽기〉, 『월간미술』(2005.10).

2004
미디어 시대 <내일은 예술의 틀이 바뀔 거예요>

도록, 자료집

- 뮌, 『기억극장』(서울: 코리아나미술관, 2014).
- 박준범, 『Absolutely Faithful』(서울: 갤러리 현대, 2008).
- 반이정, 「자기 완결형 미술의 출현」, 『최우람: 스틸라이프』(대구: 대구미술관, 2016).
- 진기종, 『On Air』(서울: 아라리오 서울, 2008).
- 『크리스찬 마클레이: 소리를 보는 경험』(서울: 삼성미술관, 2010).
- 『2회 서울 국제 미디어아트

비엔날레』(서울: 서울시립미술관, 2004).

- 『올해의 작가 정연두 Memories of You』(서울: 국립현대미술관, 2007).
- 『404 Object not Found』(서울: 토탈미술관, 2006).
- 『도시와 영상: Seoul in Media, 1988~2002』(서울: 서울시립미술관, 1996).
- 『Featuring Cinema』(서울: 코리아나미술관, 2011).

단행본
- 레프 마노비치, 『뉴미디어의 언어』, 서정신 옮김(서울: 생각의 나무, 2007).
- 루이스 멈포드, 『예술과 기술』, 박홍규 옮김(서울: 텍스트, 2011).
- 진중권 엮음, 『미디어아트 예술의 최전선』(서울: 휴머니스트, 2009).

정기 간행물
- 김수병, 〈싸이월드, 인터넷 역사를 다시 쓰다〉, 『한겨레21』(제518호, 2004.7.14).
- 김지훈, 〈매체를 넘어선 매체: 로잘린드 크라우스의 〈포스트 매체〉 담론〉, 『미학』(82권 1호, 2016.3).
- 반이정, 〈박경근 감독「철의 꿈」리뷰〉, 『매거진M』(제88호, 2014).
- 윤진섭, 〈이이남 고전의 현대적 번안극〉, 『월간미술』(2010.1).
- 한민수, 〈백남준 씨 작품「다다익선」새단장〉, 『국민일보』(2002.10.4).
- 〈미술, 영화의 한계에 도전하다〉, 『월간미술』(2010.12).
- 〈백남준 선생님 추모 특집〉, 『아트인컬처』(2006.3).
- 〈한국 미디어아트 1.0〉, 『아트인컬처』(2006.11).

2005
극사실주의를 넘어 메타 회화까지

도록, 자료집
- 강강훈, 『Modern day Identity』(서울: 박여숙화랑, 2012).
- 김동유, 『대전미술의 지평: 김동유』(대전: 대전시립미술관, 2015).
- 김홍주, 『김홍주 전: 시공간 빗장풀기』(서울: 아르코미술관, 2009).
- 김홍주, 『이미지의 안과 밖』(서울: 로댕갤러리, 2005).
- 류용문, 이광호, 김형관, 『Inter-view』(서울: 덕원갤러리, 1997).
- 류용문, 이광호, 김형관, 『회화술』(서울: 덕원갤러리, 1998).
- 류용문, 이광호, 김형관, 『그리기/그림』(서울: 덕원갤러리, 1999).
- 유승호, 『시늉말』(남양주: 모란갤러리, 2003).
- 이광호, 『이광호』(서울: 갤러리 보다, 1996).
- 이순주, 『홈』(서울: 사루비아 다방, 2004).
- 『그.리.다 – Illusion/Disillusion』(서울: 서울시립미술관, 2006).
- 『여섯 개 방의 진실』(서울: 사비나미술관, 2006).
- 『서울미술대전, 극사실 회화-눈을 속이다』(서울: 서울시립미술관, 2011).
- 『올해의 작가 2005 이종구』(서울:

국립현대미술관, 2005).
- 『원더풀 픽쳐스』(서울: 일민미술관, 2009).

단행본
- 레온 바티스타 알베르티, 『알베르티의 회화론』, 노성두 옮김(파주: 사계절, 2002).
- Richard Leppert, *Art and the committed eye*(Boulder: Westview Press, 1996).
- Svetlana Alpers, *The Art of Describing: Dutch Art in the Seventeenth Century,* (Chicago: University of Chicago Press; New edition 1984)
- 로버트 O. 팩스턴, 『파시즘』, 손명희, 최희영 옮김(서울: 교양인, 2005).

정기 간행물
- 송미숙, 〈미국 슈퍼리얼리즘과 한국 극사실주의〉, 『월간미술』(2001.3).
- 〈한국 구상회화의 얼굴〉, 『월간미술』(2005.3).

2006
관계적 태도Relational Attitudes가 새로운 형식New Form이 될 때

도록, 자료집
- 『국립현대미술관 현대차 시리즈 2015: 안규철 안 보이는 사랑의 나라』(서울: 국립현대미술관, 2015).
- 『메아리 – 양혜규』(서울: 아트선재센터 B1 아트홀, 2011).
- 『Hyundai Motor Art 2016 예술과 커뮤니케이션』(서울: 샘터사, 2016).

단행본
- 안규철, 『그 남자의 가방』(파주: 현대문학, 2001).
- 안규철, 『모든 것이면서 아무것도 아닌 것』(서울: 워크룸프레스, 2014).
- 안규철, 『아홉 마리 금붕어와 먼 곳의 물』(파주: 현대문학, 2013).
- 이윤엽, 『이윤엽』(서울: 헥사곤, 2015).
- Nicolas Bourriaud, *Postproduction: Culture as Screenplay: How Art Reprograms the World,* Translated by Jeanine Herman(New York: Lukas & Sternberg, 2002).
- Nicolas Bourriaud, *Relational Aesthetics,* Translated by Simon Pleasance & Fronza Woods(Dijon: Les Presses Du Reel Edition, 1998).

정기 간행물
- 김성원, 〈관계미학 그 이후〉, 『아트인컬처』(2011.5).
- 반이정, 〈함경아 「Phantom Footsteps」 리뷰〉, 『노블리안』(2015.7).
- 〈엘비스 궁중반점展 5.14 – 6.30 성곡미술관〉, 『월간미술』(1999.6).

2007
시장과 사건의 일장춘몽: 미술이 인구에 회자될 때

도록, 자료집
- 『2006 중국 현대미술을 보는 시점 그 관점의 교정』(서울: 아르코미술관, 2006).
- 『아시아프 2008』(서울: 서울역사, 2008).

단행본

- 김순응, 『돈이 되는 미술』(서울: 학고재, 2006).
- 나탈리 에니크, 『반 고흐 효과』, 이세진 옮김(파주: 아트북스, 2006).
- 리처드 폴스키, 『나는 앤디 워홀을 너무 빨리 팔았다』, 배은경 옮김(파주: 아트북스, 2012).
- 세라 손튼, 『걸작의 뒷모습』, 배수희, 이대형 옮김(서울: 세미콜론, 2011).
- 정윤아, 『미술시장의 유혹』(파주: 아트북스, 2007).
- 필립 후크, 『인상파 그림은 왜 비쌀까?』, 유예진 옮김(서울: 현암사, 2011).
- 한혜경, 『꿈꾸는 미술공장, 베이징 일기』(서울: 세미콜론, 2010).

정기 간행물

- 노형석, 〈따지지 말고 깎지 말고 현찰 박치기〉, 『한겨레21』(제659호, 2007.5.11).
- 〈전격해부 2007 한국 미술시장〉, 『월간미술』(2007.12).
- 〈줌인: 「빨래터」 진위공방 법정에 선다〉, 『뉴스메이커』(제761호, 2008.2.5).
- 〈현대미술과 상품의 협업〉, 『월간미술』(2008.7).

2008
포스트 페미니즘 미술의
리비도 해방 전선

도록, 자료집

- 고등어, 「드로잉 단상」, 『35 Into Drawing 고등어 개인전』(서울: 소마미술관, 2017).
- 김진희, 『이름 없는 여성 She』(서울: 송은아트큐브, 2014).
- 박영숙, 『Mad Women Project』(서울: 상경커뮤니케이션, 2009).
- 유현경, 『You Hyeon Kyeong』(서울: 학고재갤러리, 2012).
- 이미정, 『위로는 셀프』(서울: OCI미술관, 2013).
- 인효진, 『High School Lovers』(서울: 쿤스트독, 2007).
- 장파, 『Lady-X』(서울: 갤러리 잔다리, 2015).
- 장지아, 『오메르타』(서울: 루프, 2007).
- 장지아, 『I Confess』(서울: 갤러리 정미소, 2011).
- 장지아, 『장지아』(서울: 가인갤러리, 2013).
- 『동아시아 페미니즘: 판타시아』(서울: 서울시립미술관, 2015).
- 『언니가 돌아왔다』(안산: 경기도미술관, 2008).

단행본

- 고등어, 『바로크 포르노: Vol. 2 불안한 마음』(서울: 갖고싶은책, 2012).
- 김현주 외, 『핑크 룸 푸른 얼굴 – 윤석남의 미술세계』(서울: 현실문화, 2008).
- 김홍희 편저, 『여성, 그 다름과 힘』(서울: 삼신각, 1994).
- 몸문화연구소, 『포르노 이슈 – 포르노로 할 수 있는 일곱 가지 이야기』(서울: 그린비, 2013).
- 소피아 포카, 『포스트페미니즘』, 윤길순 옮김(파주: 김영사, 2001).

정기 간행물

- 김경갑, 〈미술계 우먼 파워〉,
 「한국경제」(2012.3.17).
- 김유진, 〈설리 인스타, 논란 거세지자
 수위 더 높아져⋯⋯《왜 이러나》〉,
 「뉴스1스타」(2016.4.9).
- 류은지, 『Ero-zine』(Vol. 2 2011, Vol. 3
 2012, Vol. 4 2013).
- 반이정, 〈『법정에 선 문학』 서평〉,
 『기획회의』(제433호, 2017.2).
- 이준범, 〈《수지 화보 논란》 오선혜
 사진작가 《사과할 게 없어서 해명 안
 한다》〉, 「쿠키뉴스」(2017.1.21).
- 장정일, 〈《소녀》라는 기호〉,
 『시사인』(제429호, 2015.12.9).
- 〈짧은 교복치마, 차마 볼 수가⋯⋯〉,
 「노컷뉴스」(2011.6.16).

2009
비평의 고백

도록, 자료집

- 『2015 SeMA-하나 평론상』(서울:
 서울시립미술관, 2015).
- 『미궁에 빠진 미술비평』(서울:
 한국미술평론가협회, 2014).

- 『비평의 지평』(서울: 일민미술관, 2009).
- 『새빨간 비평: 2014 미술비평
 워크샵』(서울: 수류산방, 2014).
- 『해방 전후 비평과 책』(서울: 김달진
 미술자료박물관, 2010).

단행본

- 김홍희 엮음, 『큐레이터 본색』(파주:
 한길아트, 2012).

정기 간행물

- 김학량, 〈비평(가)[들]의 무덤〉,
 『월간미술』(2009.5).
- 문석, 〈에디토리얼: 어느 평론가의 실직〉,
 『씨네21』(2012.2.6).
- 반이정, 〈원고료 없이 버티는 어느
 미술잡지의 생리〉, 『문화공간』(2014.12).
- 정상혁, 〈4대 문예지 《평론 부문 당선자
 없습니다》〉, 「조선일보」(2017.9.1).
- 〈안녕하세요 비평가씨!〉,
 『월간미술』(2012.3).
- 〈허위의식과 저항 사이의 큐레이팅〉,
 『Contemporary Art Journal』(Vol.
 17)(2014)
- 〈Critic & Criticism〉, 『월간미술』
 (1997.4).

찾아보기

도판 저작권

20면 신예린, 85면 박홍순, 86면 (위)이윰, (아래)최정화, 93면 (위)반이정, (아래)서진석,
95면 (위)사루비아 다방 & 함진, (아래)사루비아 다방 & 함연주, 99면 퍼블릭 아트 서지연,
117면 (위)난지미술창작스튜디오, 122면 서울시립미술관 조재무, 123면 함영준, 164면 김완수,
172면 (위)이수경, 209면 박홍순, 215면 (위)박상혁, 225면 (위)홍기하, (아래)YTN,
265면 권오상, 아라리오 갤러리, 266면 권오상, 아라리오 갤러리, 267면 권오상, 269면 신수진,
329면 (위)김덕화, 국제갤러리, 333면 (위)옛나인필름, (아래)정연두, 356면 반이정,
403면 윤정미, 407면 반이정, 418면 이의록, 419면 이의록, 426면 (위)반이정, 469면 안정주,
511면 김달진, 512면 일민미술관, 513면 박홍순.

한국 동시대 미술
1998 – 2009

지은이 반이정　**발행인** 홍예빈·홍유진　**발행처** 미메시스
주소 경기도 파주시 문발로 314 파주출판도시　**대표전화** 031-955-4400
홈페이지 www.openbooks.co.kr　**이메일** webmaster@openbooks.co.kr
Copyright ⓒ 반이정, 2018, Printed in Korea.
ISBN 979-11-5535-118-5 03600
발행일 2018년 1월 10일 초판 1쇄　2021년 2월 1일 초판 3쇄

이 도서의 국립중앙도서관 출판예정도서목록(CIP)은 서지정보유통지원시스템 홈페이지
(http://seoji.nl.go.kr)와 국가자료공동목록시스템(http://www.nl.go.kr/kolisnet)에서
이용하실 수 있습니다(CIP제어번호 : CIP2017034767).

이 책은 실로 꿰매어 제본하는 정통적인 사철 방식으로 만들어졌습니다.
사철 방식으로 제본된 책은 오랫동안 보관해도 손상되지 않습니다.